領隊導遊
考證用書

領隊與
導遊實務（一）

許怡萍｜編著

Europe • Russia • Canada
• United States
• China
• Thailand
• Australia

TRAVEL

自　序

　　領隊導遊證照考試堪稱是每年規模最大的專技考試，2013 年的總計報考人數便高達 97,665 人。主要是因為它學歷門檻低，及格率高，再加上近幾年觀光產業蓬勃；一來，很多人存著「先考著放」的心態，作為其未來職涯規劃的另一個選項；二來，學校也每多鼓勵學生於在學期間取得證照，為未來職業生涯預作準備；是而本書針對有意報考的讀者，提供下列幾項建議作為您使用本書的參考：

一、關心時事

　　除了本書所提供的內容，考生還須多留意媒體所播報之相關時事，特別是旅遊安全以及緊急事件處理與旅遊糾紛的部分。例如 2013 年爆發的 H7N9 疫情。考生們不難發現，考試題目裡出現時事的比率愈來愈高，因此，請隨時留意時事。

二、擬訂讀書計畫

　　每位考生都應擬訂一份適合自己的讀書進度表，並嚴格要求自己達成進度目標。因為，臨時抱佛腳的下場，通常是自亂陣腳，所以，現在就開始準備吧！

三、重點整理與回顧

　　考試內容包羅萬象，練習做一份「有用的」筆記，在準備告一小段落時，適時拿出筆記複習重點，可確保您在考試前不會全部忘光光。

四、多利用網路公開資訊

　　網路上有許多官方網站可供參考。這些網站會隨時更新最新消息，例如中華民國觀光局及外交部網站，這些消息經常是考題的來

源，考生應多加注意。因此，三不五時上去瀏覽一下，會得到意外的收穫。

五、多做考古題

做考古題有助於重點整理及複習。筆者的建議是，不僅要多做考古題，重要的是要勤於做考古題；因為，透過考古題的練習能夠發現自己有哪些部分尚未準備充足。建議考生在閱讀完本書以及練習完章末習題後，再做前三年的考古題演練（別忘記要計時），相信成就感會大於挫折感！

考前做足了功課，考試時只需放鬆心情，大口呼吸，必能輕鬆過關。

預祝所有的考生皆能順利取得證照！

許怡萍

2013.05

目　錄

Chapter 1

導覽解說

✈ 第一節　解說的功能與影響

一、解說的功能

　　解說的功能並非只是傳遞知識，同時也能激發遊客的好奇心，使其能夠自發性地去感受、發掘問題，並進而找尋答案。完整的解說服務應包含下列幾項功能（Grinder & McCoy, 1985）：

(一)資訊的功能

　　透過解說可使遊客獲得與遊程主題相關的所有訊息。

(二)引導的功能

　　透過解說服務引導遊客，使其對於參觀景點的歷史、環境與遊程有完整的認識，藉此減少不安全感。

(三)宣導的功能

　　解說能夠宣導合理的遊憩行為，同時也有助於改善觀光產品的公共形象，促進遊客與行政機關之間的相互瞭解。

(四)教育的功能

　　透過解說可使景點成為活的教科書，啟發遊客的求知興趣，以促進遊客與景點之間的良性互動，引發後續的學習。

(五)娛樂的功能

　　精采的解說可使遊客獲得美好的參觀經驗，以達寓教於樂的目的。

(六)激勵的功能

　　透過解說能夠激發遊客心中的熱忱，並對於環境生態的永續經營產生使命感與責任感。

二、解說的影響

(一) 對遊客的影響

1. 充實遊客的體驗。
2. 使遊客體認到人類在生物界中所扮演的角色，進而對大自然產生崇敬的心理。
3. 增廣遊客的見聞，對於資源有更進一步的認識。

(二) 對環境的影響

1. 減少環境免於遭受不必要的破壞。
2. 將遊客轉移至生態承載力較強的區域。
3. 喚起遊客對於自然及人文環境的關心，有效保存重要的歷史遺跡或自然環境。

(三) 對當地的影響

1. 改善公共形象，並建立大眾支持的信心。
2. 喚起當地民眾以自然或文化遺產引以為傲的自尊與感受。
3. 促進當地觀光資源的合理利用，提升當地知名度，並提升其經濟效益。

第二節　解說的媒介

　　解說的媒介可分為人員解說與非人員解說，主要目的都是希望能夠引起遊客的共鳴和迴響。現分述如下：

一、人員解說

(一)諮詢服務

　　解說人員通常會在特定地點，例如遊客中心或諮詢站，提供旅客相關的旅遊訊息或解說服務。

(二)知性之旅

　　解說人員在遊覽車上隨著選定的路線進行參觀活動並沿途解說；通常解說人員會依據不同的情況改變解說內容，同時也必須隨時留意遊客行動的安全。

(三)據點解說

　　通常針對小團體在特定的地點與時間進行解說；解說時應設計一些活動來增進與遊客的互動。

(四)現場表演

　　利用現場表演的方式展現某一地區的神話傳說與歷史故事等。

二、非人員解說

(一)視聽器材

　　透過聲音、影像及音效來傳達訊息，例如導覽手機、電腦多媒體導覽系統等。通常配置於解說展示館或遊客中心。

(二)解說牌誌

　　大多置於戶外，利用圖示、標示與文字來說明自然人文現象；解說圖示是表達訊息最直接的方法，簡單明瞭且容易閱讀。

(三)解說出版品

　　將訊息印刷於摺頁手冊、海報,或錄製於錄音帶、光碟等出版品之上;解說出版品的製作費用不高,同時也便於遊客攜帶與觀賞。

(四)自導式步道

　　適用於家庭式的旅遊,遊客可參考沿路解說牌以及解說手冊等資訊與自然景觀做正面的接觸。

(五)自導式汽車導遊

　　管理單位透過私人汽車上收音機的某特定頻道告知遊客沿路的解說據點、路況或氣候。

(六)展示設施

　　位於室內的解說展示媒體。

(七)遊客中心

　　除了運用資訊導覽系統或展示設施對遊客做解說之外,通常也包含人員解說;地點多坐落於公園或風景區的入口。

第三節　解說的方法

　　關於解說的方法,最主要的有下列五種:

一、引喻法

　　利用引喻方式引發遊客的聯想,藉此幫助遊客瞭解解說的內容。

二、對比法

利用對比使遊客留下較深刻的印象。例如什麼是世界上最大的動物？什麼是最小的動物？此法適用於小朋友。

三、量換法

利用比擬方式讓遊客更明瞭解說內容。例如神木的樹幹需要十個人才能環抱住。

四、演算法

利用生物繁衍過程的介紹來達成解說的目標與成效，特別是針對即將面臨絕種的動植物。

五、濃縮法

將過於複雜或資料過多的解說事物加以濃縮。例如原住民族當中有哪些民族是母系社會，哪些民族有頭目制度等。

其他的解說方法還包括以下幾種，解說人員可視情況善予運用：

1. 增進與客人互動的問答法。
2. 適用於古蹟與夜遊的虛擬重現法。
3. 營造團員期待心理的引人入勝法。
4. 適合較長車程的分段分述法。
5. 利用暗示或提示的方式，提供求知型團員，例如老師或醫生，使其能有思考空間的開胃菜法。

 ## 第四節　解說人員須具備的特質與專業技能

一、解說人員的特質

解說人員須具備下列特質，才能與遊客進行良好的互動：

(一)自信心

解說人員須熟稔解說內容以及專業知識，塑造自信的形象以獲得遊客的信任。

(二)人文藝術與哲學素養

人文素養是解說人員的靈魂，倘若解說人員缺乏人文素養，將很難引起遊客共鳴。因此解說人員須關心並尊重自然，才能引導遊客除了享受美景之外，還能用心傾聽大自然的聲音。

(三)熱忱與愛心

解說人員須能夠主動關心並發掘遊客的需求，此項特質有助於遊客放鬆並敞開心胸，繼而釋放出善意的回應。

(四)同理心

解說人員必須能夠接納不同的聲音，同時也能瞭解各種不同背景、年齡、種族與職業的遊客需求。

(五)謙遜的學習精神

解說人員必須抱持謙遜的心隨時向人請教，才能不斷累積豐富的經驗和知識。

二、解說人員須具備的專業技能

解說人員除了本身的專業知識，還必須具備下列專業技能：

(一)對不同背景的遊客有規劃不同解說題材的能力

不同背景的遊客，對於遊憩的期望以及旅遊的目的不盡相同，解說人員必須具備規劃不同解說內容的能力，並能夠適時調整解說方式。

(二)帶動氣氛與利用遊程設計增加遊憩價值的能力

氣氛的營造與遊程的設計能夠提升遊憩價值，並足以改變一個人的行為或態度，甚至改變其日後的旅遊方式以及對大自然的看法。

(三)緊急應變的能力

解說人員除了須熟悉當地的路況與環境，還須清楚知道救援網的分布狀況，以便在狀況發生時，能夠冷靜協助處理緊急事故。

(四)保健知識與一般的急救常識

解說人員須於出發前提醒遊客攜帶習慣用藥；在旅遊途中面對蚊蟲咬傷或各種創傷的處理，更須具備保健知識與初級的急救技巧。

第五節　其他解說應注意的事項

一、儀態禮貌與說話技巧

1. 解說人員應隨時保持愉悅的表情以增加親和力。
2. 解說人員在工作時須著制服，卸下解說工作之後則不宜穿著制服到處閒晃。
3. 解說人員嚴禁為了拉近與遊客的距離，與遊客互請香菸、檳榔。

4. 解說人員講話時宜面向觀眾並控制音量大小，以便讓遊客聽得清楚，且以較無壓力約每分鐘 180 至 200 個字的音速解說。

5. 口齒清晰，少用贅詞，例如「這個」、「嗯」、「對不對」等等。

6. 專有名詞應以口語化的方式解說清楚，避免使用雙關語。

7. 避免將錯誤的事情當作笑話，政治、宗教等敏感議題應妥善敘述。

二、非語言的溝通方式

不同國籍的肢體語言所代表的含意不盡相同，應於解說前先行瞭解遊客背景，避免在解說過程當中出現不當的肢體語言，造成誤解。

三、針對特殊對象的解說服務

(一)年幼遊客

1. 面對吵鬧不休的孩子，可以使用非語言的方式，例如拍手或其他手勢，切勿以嚴厲口吻制止。

2. 蹲下來或彎身與孩子說話以減少距離感。

3. 尊重孩子的學習權益。

4. 解說技巧須配合不同年齡層的孩子適時調整。

(二)年長遊客

1. 尊重長者的經驗與知識。

2. 隨時關心長者的身體狀況。

3. 必要時配合方言解說。

(三)殘障人士

1. 除了同理心及無障礙設備資訊的提供，無須特別為殘障人士多做什麼。

2. 多運用對方健康的感官享受。

(四)外籍人士

1. 瞭解異國文化並尊重每一位外國遊客的個人特質。
2. 熟悉並盡量使用該國語言，適度說明公、英、台制度量衡的換算。

四、解說人員應攜帶的輔助用品

1. 與解說標的物有關的文宣或手冊。
2. 動植物的相關圖鑑、望遠鏡、放大鏡。
3. 容易攜帶的急救包。
4. 宣導環境教育的塑膠袋或垃圾袋。

課後練習

() 1. 解説是一項何種工作？　(A) 溝通　(B) 知識傳播及服務　(C) 藝術　(D) 環境價值體系建立　(E) 以上皆是。

() 2. 二十一世紀的經濟市場理論，企業透過「解説」作為行銷服務的概念，可以達到何種重要功能？　(A) 會員回饋　(B) 品保認證制度　(C) 銷貨與退貨　(D) 建立企業形象。

() 3. 對於領團人員從事導覽解説工作，下列何者為非？　(A) 休閒旅遊區的介紹　(B) 觀光生態的解説　(C) 休閒旅遊附加價值的產生　(D) 壓低旅遊市場的行情。

() 4. 塑造優質的旅遊環境，倡導合理的消費行為，必須透過何種管理，可有立竿見影之效？　(A) 導覽解説　(B) 法律規定　(C) 警察執行　(D) 取締罰款。

() 5. 解説的方式非常多種，哪一種解説方式，因為和遊客有互動，加上專業水準的服務，是民眾最喜愛的導覽解説方式？　(A) 摺頁及手冊的導覽　(B) 人員的導覽解説　(C) 多媒體導覽　(D) 自導式解説牌。

() 6. 將複雜凌亂、遊客無法想像或理解的項目，例如：鄒族總人口僅260餘人，是世界上最小的族群，如此解説方式稱為　(A) 演算法　(B) 引喻法　(C) 量換法　(D) 濃縮法。

() 7. 導覽解説最主要的目的，下列何者為非？　(A) 引導遊客做最大體驗　(B) 達到遊客最大滿意度　(C) 達到遊客最高購物量　(D) 企圖引發遊客最大的重回率。

() 8. 下列何者為自導式步道的優點？　(A) 較易掌握遊客興趣　(B) 能防止破壞　(C) 全天候解説　(D) 可以雙向溝通。

() 9. 「春天看海港，夏天看山頭」，為九份居民的天氣口訣。此為下列何種解説內容選材？　(A) 引述具體事實　(B) 用例子和軼事　(C) 採用比較及對比　(D) 借用歷史故事。

() 10. 下列哪一項不是環境解説的功能？　(A) 娛樂功能　(B) 增進遊客

安全功能　(C) 教育功能　(D) 增進營利功能。

() 11. 在旅遊的過程當中，領團人員應攜帶必備物品，但通常都是備而不用，下列何項物品屬之？　(A) 急救包及哨子　(B) 小型擴音機　(C) 塑膠袋　(D) 以上皆屬之。

() 12. 教導遊客尊重環境、生態、景觀、森林及原住民文化和禁忌，使遊客對大自然懷著感恩的心，讓觀光區朝往永續方向經營，此種解說方式稱為　(A) 道德教育　(B) 環境倫理解說　(C) 觀光教育　(D) 使用者付費教育。

() 13. 真正具有溫馨效果的解說，是因為解說人員具備何種特質？　(A) 口才流利　(B) 專業知識豐富　(C) 充滿愛心與細心　(D) 活潑大方。

() 14. 解說時下列何者非為麥克風使用的正確動作？　(A) 面向觀眾　(B) 音速放慢　(C) 調整前後座音量　(D) 說、停皆不離嘴。

() 15. 下列何者為解說人員最應具備之特質？　(A) 忍耐力　(B) 組織力　(C) 想像力　(D) 親和力。

() 16. 為讓團友能放鬆的於戶外參觀，熟悉園區之領團者一定要在出發前宣布哪一項的園區服務設施？　(A) 用膳點　(B) 藝品店　(C) 洗手間　(D) 座椅區。

() 17. 解說人員不太可能是無所不知的博學家，而遊客可能是無所不問的問題者，因此，解說人員碰到不知道的事物，為顧及個人形象應該如何處理？　(A) 顧左右而言他　(B) 含糊回答　(C) 拒絕回答　(D) 誠實以對。

() 18. 解說出版品中具有傳達遊憩區地理環境、設施位置、交通狀況、聯絡電話及遊憩據點介紹等相關內容，是屬於何種性質的出版品？　(A) 資訊性　(B) 解說性　(C) 諮詢性　(D) 欣賞性。

() 19. 基於不失導遊本身所扮演的角色與緊急服務的原則，導遊用餐的最合適座位是　(A) 與旅客同桌共餐　(B) 可以目視全部旅客用餐情形的座位　(C) 由領隊本人高興而定　(D) 隨便任由餐廳決定，導遊無主見。

() 20. 導遊人員對於不同國籍、種族、文化、教育程度、宗教信仰的旅

客，以不同的方式、深度、廣度及架構，來滿足每一個旅客的需求，是為　(A) 客觀性　(B) 靈活性　(C) 諷刺性　(D) 特定性。

() 21. 導覽解說一些神話或傳說等虛構的故事時，也應盡量加以考證，使之「言之有據」，不可信口開合，此為　(A) 正確可信　(B) 言之有物　(C) 言之有益　(D) 非禮勿言。

() 22. 請問下列何者是旅客對導覽解說人員的第一印象　(A) 外表及衣著整齊、大方及乾淨　(B) 風趣的言談及豐富的學識　(C) 緊急事件的處理能力　(D) 邏輯推理的能力。

() 23. 解說時，說話速度應適中，不宜太快或太慢，每分鐘以多少字左右為宜　(A)80 字　(B)150 字　(C)200 字　(D)350 字。

() 24. 西元 2004 年南亞 9.0 大地震相當於 16,000 顆原子彈，此是何種導覽解說法　(A) 重點解說法　(B) 觸景生情法　(C) 虛實結合法　(D) 類比法。

() 25. 下列何者不正確　(A) 導覽解說內容最重要，故無論任何情況，一定要把內容全部解說完畢　(B) 以年代或數字加以對比，是比較容易理解的解說法　(C) 吸引旅客的注意力，是很重要的事　(D) 導覽解說員的視線應投向每一位旅客。

() 26. 下列何者非解說人員的優點　(A) 對旅客而言是最直接的服務　(B) 成本最高　(C) 遊客反應最好的　(D) 24 小時服務。

() 27. 下列何者可滿足旅客「知」方面的慾望　(A) 黃色笑話　(B) 鬼故事　(C) 歷史故事　(D) 以上皆可。

() 28. 導遊人員對景點進行解說時，下列何者非導遊應有之行為　(A) 有關年代，最好搭配西元，以便瞭解　(B) 做行前解說時，應告知旅客是否允許拍照　(C) 為增加解說效果，對於相關事務可以誇大解說　(D) 應盡量蒐集旅遊景點解說資料，供客人參考。

() 29. 下列何者不正確　(A) 導覽解說後應預留時間給旅客發問　(B) 為避免尷尬，若旅客的問題，導覽解說人員不知道時，應給予一個模稜兩可的答案，讓旅客回家自行解答　(C) 黃色笑話的拿捏很不容易，最好別講　(D) 在時間有限時，應把握解說標的物的主題、單元及次序。

() 30. 觀光領隊、導遊的解說服務，包括　(A) 出團前的行前說明會　(B) 要求團員必備的證件、費用及繳交方式的解說　(C) 旅遊地的氣候、行程說明　(D) 食宿狀況不用說明、不包括在內。

() 31. 解說的功力和素養，應有下列何種方式，方能水到渠成，何者為非？　(A) 清楚易懂的交代　(B) 使遊客能輕易的進入狀況，自己卻累個半死　(C) 使遊客覺得您的服務非常周到　(D) 能輕鬆的贏得遊客的合作。

() 32. 對領隊與導遊人員的敘述，何者有誤？　(A) 肩負國民外交的第一線，觀光產業的先鋒　(B) 國際人士對臺灣的觀感　(C) 領團人員的素養不直接影響旅遊品質　(D) 領團人員的言行舉止，就是一個國家整體的表現。

() 33. 塑造優質的旅遊環境，倡導合理的消費行為，必須透過何種管理，可有立竿見影之效？　(A) 導覽解說　(B) 法律規定　(C) 警察執行　(D) 取締罰款。

() 34. 領團人員必須具備解說服務的基本能力，方可奠定領團工作的順暢，下列何項為其重要項目？　(A) 規劃執行行前說明會　(B) 景點導覽解說　(C) 國內外交通轉接、執行的服務　(D) 遊客投訴處理、抱怨事件化解　(E) 預告下次精采行程　(F) 以上皆是。

() 35. 一個稱職的解說人員，其扮演的角色應具備下列功能，何者為非？　(A) 代表臺灣風景區的形象　(B) 代表外國遊客對臺灣的觀感　(C) 優質旅遊環境的舵手　(D) 國家觀光產業與我無關。

() 36. 對於解說人員的專業技能方面，何者屬於解說人員的「職業道德」的層面？　(A) 服裝整潔、儀容端正　(B) 不得從事商業行為，食宿、農特產品的介紹，應以合法商家為宜　(C) 以專業及誠懇的服務態度感動遊客　(D) 值勤時不得菸、酒、檳榔。

() 37. 在旅遊的過程當中，領團人員應攜帶必備物品，但通常都是備而不用，下列何項物品屬之？　(A) 急救包及哨子　(B) 小型擴音機　(C) 塑膠袋　(D) 以上皆屬之。

() 38. 遊客來風景區遊玩，有其不同的社經背景，皆影響領團的規劃，與解說的內容，請問何者不是遊客的社經背景？　(A) 年齡、學歷　(B) 停留天數　(C) 職業及收入　(D) 國籍和居住地。

() 39. 解說員在進入景點前,先給遊客有整體的概念,到達時再予細說,如此達到何種境界? (A) 灌輸環境教育 (B) 塑造情境,引發共鳴 (C) 警告遊客,注意安全 (D) 先說再見,最後道別。

() 40. 領團人員如何充分發揮解說技巧,必須注意下列各項原則,何者不相關? (A) 充分瞭解遊客來此的目的 (B) 停留的時間 (C) 遊客的社經背景 (D) 遊客攜帶多少錢。

() 41. 向遊客介紹特殊性的紀念品或土產、水果,可以達到下列何種目的?下述何者為非? (A) 刺激觀光客消費 (B) 創造農村商機 (C) 活絡地方產業 (D) 促進產業觀光的目的 (E) 增加小費收入。

() 42. 一般以身體語言來輔助言語的解說介紹,以人體何種器官的訓練為最首要? (A) 軀幹 (B) 手腳 (C) 嘴巴 (D) 眼睛。

() 43. 為預防旅客購物糾紛,導遊帶隊前往與旅行社訂有契約的藝品店,該藝品店必須具備的基本條件為 (A) 貨真價實、物美價廉、種類應有盡有、不可退貨 (B) 物美價廉、不可退貨、門面大方 (C) 貨真價實、店內種類應有盡有、物美不價廉 (D) 物美價廉、貨真價實、可以退貨。

() 44. 當旅客提出一些無法做到的要求時,應用婉轉或幽默的語言加以扭轉和修飾,不表示出 "No",而表示出 "Let me Try" 的感覺,稱為 (A) 言之友好 (B) 言之文雅 (C) 言之悅人 (D) 言之暢達。

() 45. 下列何者具有歡迎的意涵? (A) 真誠愉快的微笑 (B) 興趣的能動性 (C) 良好的工作效率 (D) 出神入化的講解。

() 46. 導覽解說最主要的目的,下列何者為非? (A) 引導遊客最大體驗 (B) 達到遊客最大滿意度 (C) 達到遊客最高購物量 (D) 企圖引發遊客最大的重回率。

() 47. 來到美麗景物之前,過分的解說反而造成遊客的負擔,美景當前,讓大自然的美,去接待遠來的遊客,此種解說方法稱為 (A) 懶得再「說」 (B) 仁盡義至 (C) 美不勝「說」 (D) 極美無言。

() 48. 帶領遊客舂蘇薯、製作宣紙、燒土窯、做天燈……,如此的旅遊方式稱為 (A) 虐待式旅遊 (B) 激發式旅遊 (C) 體驗式旅遊 (D) 冒險式旅遊。

() 49. 向遊客介紹特殊性的紀念品或土產、水果，可以達到下列何種目的？下述何者為非？　(A) 刺激觀光客消費　(B) 創造農村商機　(C) 活絡地方產業　(D) 促進產業觀光的目的　(E) 增加小費收入。

() 50. 教導遊客尊重環境、生態、景觀、森林及原住民文化和禁忌，使遊客對大自然懷著感恩的心，讓觀光區朝往永續方向經營，此種解說方式稱為　(A) 道德教育　(B) 環境倫理解說　(C) 觀光教育　(D) 使用者付費教育。

解　答

1	2	3	4	5	6	7	8	9	10
E	D	D	A	B	D	C	C	C	D
11	12	13	14	15	16	17	18	19	20
D	C	C	D	D	C	D	A	B	D
21	22	23	24	25	26	27	28	29	30
A	A	C	D	A	B	C	C	B	D
31	32	33	34	35	36	37	38	39	40
B	C	A	F	D	B	D	B	B	D
41	42	43	44	45	46	47	48	49	50
E	D	D	C	A	C	D	C	E	B

Chapter 2

觀光心理與行為

✈ 第一節　觀光產品的服務特性

　　一般而言，觀光旅遊產品包括有形的設施（住宿的房間、搭乘的交通工具、參觀的風景地區）與無形的商品（環境氣氛、親切服務、遊程體驗）。觀光業係屬服務業，因此在本質上具備服務業的一般特性。以下就服務業的四大特性：無形性、不可分割性、異質性及易逝性分別加以說明。

一、無形性

　　旅遊產品可能包括搭乘的交通工具、住宿的旅館、海岸風光的欣賞、博物館的參訪以及動人的雲海景觀等，旅客並不能將這些旅遊產品打包帶回家，所能保留的只是腦海中的回憶。而有形的產品，如飛機上的座位、旅館中的床鋪、餐廳的美食等，都被利用來創造經歷或體驗，並非是旅客真正消費的目的。旅客付費的目的是為了無形的效益，例如：放鬆心情、尋求快樂、便利、興奮、愉悅等。有形產品的提供，通常是在創造無形的效益與體驗。

(一)觀光產品的無形性導致下列行銷上的困難

■不易展示溝通
　　旅遊業者無法把行程放在顧客面前來進行銷售，顧客還沒付款前也無法先試玩該項遊程，如果顧客參團時發生不愉快的經驗，也無法要求退貨或重新來過。因為產品的無形性，增加了消費者在購買旅遊產品時的不確定感，旅遊行程的品質與真實內容，也不易從行程介紹的摺頁或銷售人員的推薦中得知。

■無法申請專利
　　由於產品的無形特性，使得觀光業無法像一般製造業一樣，在產品研發設計上受到專利權的保護。以旅遊產品的設計包裝為例，即使

市場上沒有類似的產品販售，但因為旅遊產品容易被複製，在新產品研發上市之後，就有可能在市場反應良好的情況下遭受同業的模仿。

(二)為了克服觀光產品的無形性採取的行銷策略

■讓產品有形化

例如旅行社內部的電腦設備、旅館的建築外觀與內部設施、裝潢、員工的儀表與態度等，這些都可以協助消費者辨識企業的服務能力與專業形象。為了讓產品有形化，旅行社的業務員可以利用錄影帶及照片展示行程特色，旅館中負責宴會廳的推廣人員可以帶著餐廳擺設的照片和餐點的樣品去拜訪顧客。

■克服無形性之策略

1. 善加管理有形的環境：有形環境的管理不當可能會對一個企業造成傷害，例如掉字的招牌、堆積的垃圾、沒人修剪的花草等，都會對企業形象造成負面影響。善加管理有形的環境可以協助企業強化其服務在消費者心中的定位。例如，臺北福華飯店的員工穿著莊重的專業性制服，墾丁福華飯店則穿著活潑的夏威夷服裝，分別代表著商務型旅館與度假型旅館在定位上的差異。

2. 降低顧客風險知覺：由於產品之無形性，使得顧客無法事先得知產品的服務品質，因而造成購買時的不確定感及風險承擔，所以觀光業者要想辦法去降低顧客的風險知覺。例如：藉由親自帶客人參觀飯店的設施、招待顧客免費享用的機會以增加其對飯店的信心。

二、不可分割性

一般實體產品是在甲地製造，而在乙地銷售。例如：一台電腦在工廠生產線上製造組裝完成之後，運送到零售商店進行販售。但大多數的旅遊產品卻是在同一地點、同時完成生產與消費。例如：旅客搭

乘飛機時，空服員在生產服務的同時，旅客也正在進行消費。由於交易發生時，服務提供者與消費者通常是同時存在的，因此接觸顧客的員工應被視為產品的一部分。假設某家餐廳的食物非常可口，但其服務生的態度很差，那麼顧客必定對這家餐廳的評價大打折扣。

正因生產與消費的不可分割性，所以顧客必須介入整個服務的生產過程，這使得服務人員與顧客之間的互動關係更為頻繁與密切。但是這種互動關係也常會影響產品的服務水準。例如：一對情侶為了尋求浪漫和安靜的氣氛而選擇某家餐廳用餐，但若餐廳將他們和一群喧鬧聚會者的座位排在一起，那麼勢必會影響那對情侶的用餐情緒。因此，生產與消費的不可分割性，同時也顯示了顧客管理的重要性。

為克服觀光產品的不可分割性所採取的策略

■ 將員工視為產品的一部分

Morrison（1996）將員工納入行銷組合的8P〔亦即產品（Product）、價格（Price）、地點／通路（Place）、宣傳／行銷（Promotion）、人員（People）、規劃（Programming）、合作關係（Partnership）、包裝（Packaging）〕之一，這意味著人力資源部與行銷部門應緊密的結合。員工的召募、挑選、教育訓練、監督和激勵都非常重要，尤其是將與顧客做直接接觸的員工。公司應篩選親切且有能力的員工，並告知他們如何與顧客建立良好關係的相關規定。

■ 加強顧客管理

選擇目標市場時，除了考慮獲利程度之外，還必須考慮到這些顧客的融合性。某些餐廳在定位中就明確地指出，他們希望吸引與服務哪些顧客群體。在共享服務經驗的過程當中，服務人員應善盡顧客管理的責任。例如，安撫顧客的抱怨情緒、規劃餐廳吸菸區與非吸菸區、飯店商務樓層與仕女樓層的區隔等。

■ 提高規模經濟性

事實上，觀光產業中仍然不乏具有規模經濟性的例子。例如航空

公司銷售的機位，即有團體票與個人票之區分。旅行社銷售航空公司的機位時，當機票數目累積達到某一門檻就會有定額之後退佣金。在不影響服務品質的情況下，觀光業者仍應該設法提高產品的規模經濟效益。

三、異質性

異質性又稱為易變性（Variability）。製造業產品在工廠生產線的製造過程中，都經過標準化的設計規格與嚴密的品管程序，因此產品規格與品質容易控管。但是在觀光業的服務過程中攙雜著甚多的人為與情緒因素，使得服務品質難以掌控，而服務品質也受到環境因素的影響而產生容易變動的情況。例如，一位領隊帶團時的服務品質與表現，會因帶團過程中不同的人、事、時、地、物而有所差異。此外，服務的過程中也可能會因為其他顧客的介入，而影響其服務品質的呈現。

克服觀光產品異質性的策略

■ 服務品質管理

行銷大師 Philip Kotler 曾說：在製造業中，服務品質的目標是「零缺點」；而在服務業中，服務品質的目標應該是「無微不至」。較高的服務品質可以導致較高的顧客滿意度，但它也會導致較高的經營成本。因此，企業要先清楚地確認其所提供的服務等級，讓員工知道他應該提供的服務層次，也讓顧客能瞭解他應該享受的服務範圍。

服務品質的「穩定性」是許多觀光業者努力追求的目標，但是服務業畢竟不同於製造業，即使企業盡了全力，還是會有一些無法避免的問題發生。譬如說，餐點遲送、食物烹調不善、服務員情緒低潮等，即使是一個最好的帶團領隊，也無法讓所有的團員完全滿意。如何解決呢？雖然企業無法避免服務瑕疵的出現，但是卻可以想辦法彌補這些缺失。一個良好的補償措施，不但可使顧客怒氣全消，更可使

其對公司益加信賴而成為忠實的顧客。舉例來說，麗池—卡爾登（Ritz-Carlton）旅館企業便要求所有員工在接獲客人抱怨後，必須在十分鐘之內做出回應，並在二十分鐘內再以電話追蹤，以確認問題已在顧客感到滿意的情況下獲得解決。每位員工都被充分授權，在不超過美金兩千元的額度內，讓每位不滿意的客人變為心滿意足。

■標準化的服務程序

如果服務員工都有一套可以依循的服務標準作業程序，那麼就可以盡量避免因個人因素所造成的服務上差異。過度標準化的結果也有可能會因失去彈性，而無法反映顧客需求的差異性，甚至影響到產品或服務的創新。所以業者對於標準化作業可能帶來的影響，都要仔細加以評估，才能達到真正提高服務品質的目的。

四、易逝性

易逝性亦可稱為易滅性或無法儲存性。實體產品在出售之前可以有較長的貯存期間。工廠製造出來的產品可以先儲放在倉庫中，等接獲訂單之後再運送到販售地點出售。但是觀光服務是無法儲存的，旅館客房在當晚結束之前沒人登記住宿，機位在班機起飛前仍然沒人購買，就會喪失銷售的機會。

因為產品無法庫存的特性，造成產品的供給和需求無法配合，也形成觀光產品所謂的「季節性」。觀光資源的季節特性也是造成需求變動的原因之一，例如：北半球的人們在冬季為了躲避酷寒而前往溫暖的南半球海灘度假，賞楓或賞雪的主題旅遊產品也都需要氣候與季節來配合。

克服觀光產品易逝性的策略

■提高尖峰時段的服務產能

遇到節慶或例假日時，觀光業者經常要把握良機來進行銷售。但是因為需求量大增，同時又要顧及顧客的滿意度，因此如何提高服務

產能和作業效率就變得非常重要了。例如,餐廳可以採用自助的方式提供顧客餐點及飲料,或以尖峰時段不提供特別點餐服務的方式來加速服務效率。另外,亦可增加兼職人員的服務。

■ 加強離峰的促銷活動

為了解決離峰期間產能過剩的問題,觀光業者經常在淡季期間推出各式各樣的促銷活動,如價格折扣、優惠券、贈品、免費行程等,以增加顧客的購買意願。尤其是為了回饋平常對公司銷售有貢獻的忠實顧客,業者會訂定優惠常客的回饋計畫,於淡季期間提供免費或廉價的服務。

■ 應用營收管理的技巧

營收管理(Yield Management)乃是利用差別訂價的觀念,來協助房價與房間容量的調節,以達成利潤最大化的管理過程。換言之,價格隨著離峰與尖峰需求而異,一般正常日的住宿較為便宜,例假日或連續假日的住宿價格則較高。航空公司、旅館、餐廳都採行預約系統來管理需求狀況。經常使用的技巧就是超賣(Overbooking)策略,航空公司或是旅館業者,經常會將機位或客房做一適度比例的超賣,以避免顧客臨時取消機位或訂房,而造成營業的損失。

第二節　觀光的類型

觀光的類型大致分為下列九種:

一、文化觀光

以文化資源為主題,將文化、藝術、古蹟等內涵整合成為具有文化特色之觀光活動。例如老街、原住民豐年祭、法國品酒之旅等。

二、社會觀光

　　由社會補助低收入或無力支付旅費者，使其能實現並達成旅遊願望之觀光活動。例如離島或偏遠地區之小學生參觀故宮博物院，或是聽障朋友攀登玉山的遊程等。

三、生態觀光

　　以生態為主題，兼具生態環境、自然保育與遊憩發展之目的，並以永續經營發展為目標之觀光活動。例如達娜伊谷鄒族部落、花蓮賞鯨等。

四、娛樂觀光

　　利用度假的方式來調劑身心，藉此消除工作疲勞，又稱為休閒觀光或度假觀光。例如迪士尼樂園、義大遊樂世界等。

五、醫療觀光

　　以醫療護理、疾病與健康、康復與修養為主題的旅遊服務。例如美容醫療觀光、中醫健檢觀光等。

六、產業觀光

　　以營造當地最具代表性之產業特色，吸引旅客前來體驗，凸顯其特殊性的觀光活動。例如毛巾觀光工廠體驗、高雄大寮紅豆節、美濃客家擂茶等。

七、運動觀光

主動參與運動、觀賞運動或參觀嚮往已久之著名運動。例如太魯閣國際馬拉松、2012 臺灣自行車節、臺東鹿野熱氣球嘉年華等。

八、會議觀光

藉舉辦會議或參加展覽之便，順道參觀或遊覽周邊地方建設或名勝地區之觀光活動。例如臺北世貿國際旅展、德國慕尼黑啤酒節等。

九、黑暗觀光

又稱黑色旅遊，係指參訪的地點曾經發生過死亡、災難、殘暴、屠殺等黑暗事件的旅遊活動。例如美國紐約世貿中心遺址（911 恐怖攻擊）、波蘭奧斯威辛（第二次世界大戰納粹集中營）等。

✈ 第三節　觀光的心理

一、動機

馬斯洛的需求層次理論把需求分成生理需求、安全需求、社會需求、尊重需求和自我實現需求五類，如圖 2-1 所示。由較低層次到較高層次依次說明如下：

(一)生理需求

對性、食物、水、空氣和住房等需求都是生理需求，這類需求的層次最低，人們在轉向較高層次的需求之前，總是盡力滿足這類需求。一個人在飢餓時不會對其他任何事物感到興趣，他的主要動力是得到食物。即使在今天，還有許多人不能滿足這些基本的生理需求。

27

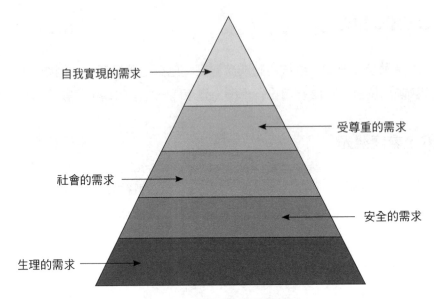

自我實現的需求

受尊重的需求

社會的需求

安全的需求

生理的需求

圖 2-1　馬斯洛的需求層次

資料來源：Abraham H. Maslow (1954). *Toward a Psychology of Being.* The American Psychological Association.

(二)安全需求

　　安全需求包括對人身安全、生活穩定以及免遭痛苦、威脅或疾病等的需求。和生理需求一樣，在安全需求沒有得到滿足之前，人們唯一關心的就是這種需求。對許多員工而言，安全需求的表現為安全而穩定的工作、醫療保險、失業保險以及退休福利等。主要受安全需求激勵的人，在評估職業時，把它看作不致失去基本需求滿足的保障。如果管理人員認為對員工來說安全需求最重要，他們就在管理中著重利用這種需要，強調規章制度、職業保障、福利待遇，並保護員工不致失業。如果員工對安全需求非常強烈時，管理者在處理問題時就不應標新立異，並應該避免或反對冒險，而員工們將循規蹈距地完成工作。

(三)社會需求

社會需求包括對友誼、愛情以及隸屬關係的需求。當生理需求和安全需求得到滿足後，社會需求就會凸顯出來，進而產生激勵作用。在馬斯洛需求層次中，這一層次是與前兩個層次截然不同的另一層次。這些需要如果得不到滿足，就會影響員工的精神，導致高缺勤率、低生產率、對工作不滿及情緒低落。管理者必須意識到，當社會需求成為主要的激勵來源時，工作被人們視為尋找和建立溫馨和諧人際關係的機會，能夠提供同事間社交往來機會的職業便會受到重視。當管理者感到下屬努力追求滿足這類需求時，通常會採取支持與讚許的態度，十分強調團隊精神，積極舉辦企業內部的集體聚會活動，並且遵從集體的行為規範。

(四)尊重需求

尊重需求既包括對成就或自我價值的個人感覺，也包括他人對自己的認可與尊重。有尊重需求的人希望別人按照他們的實際形象來接受他們，並認為他們有能力勝任工作。他們關心的是成就、名聲、地位和晉升機會，因為這是他人對其能力的肯定。管理者在激勵員工時應特別注意有尊重需求的人員，對其應採取公開獎勵和表揚的方式。

(五)自我實現需求

自我實現需求的目標是竭盡所能達成自我的實現。達到自我實現境界的人，接受自己也接受他人。解決問題能力增強，自覺性提高，善於獨立處事。要滿足這種盡量發揮自己才能的需求，可能會因為過分關注於滿足這種最高層次的需求，而自覺或不自覺地放棄了其他較低層次需求的滿足。重視這種需求的管理者會意識到無論哪種工作都可以進行創新。創造性並非管理人員獨有，而是每位員工都可能擁有的。強調自我實現的管理者，會在設計工作時考慮運用較複雜的策略，並委派特別任務給身懷絕技的人，使其有機會施展才華，或者在設計工作程序和制訂執行計畫時，為員工保留發揮創意的彈性空間。

學者 Philip Pearce（1988）依據馬斯洛的需求層次觀點提出旅遊生涯階梯，如圖 2-2 所示。他認為每個人的旅遊生涯階梯，包含從放鬆需求、建立關係、自尊與能力發展，直到最高的自我實現需求，隨著能力或生命階段的改變會不斷往上爬升，也可能因為金錢、健康或他人影響，而在某一階段上停留不動，或是循序而下。此外，觀光動機也會隨著時間改變，因此選擇的旅遊地點也會有所不同。同時，每個人的旅遊生涯階梯也可能因為外在因素而降低階梯，例如美國 911 事件及日本 311 海嘯的發生，使得安全性的需求變成最優先的考量。

圖 2-2　Philip Pearce 旅遊生涯階梯

資料來源：Phili L. Pearce (1988). "Travel Career Ladder".

二、消費者購買決策

(一)購買決策中的角色

在購買的決策過程中，消費者是由幾種不同的角色所組成：

1. 提議者：最先建議購買產品的人。
2. 影響者：提出意見，且多少左右購買決策的人。
3. 決策者：對於是否要買、買什麼品牌等有最後決定權的人。
4. 購買者：採取實際行動去購買的人。
5. 使用者：實際上使用與消耗產品的人。

以家庭旅遊所做的購買決策為例，女兒提議全家寒假去香港自助旅行；兒子與爸爸覆議表示贊成；媽媽開始蒐集旅遊相關資料及航空票價等資訊，發現選購航空公司機票加酒店的套裝行程會較划算；最後由爸爸決定並出錢支付套裝行程的費用。在這整個決策過程中，女兒扮演「提議者」的角色，兒子、爸爸與媽媽皆扮演「影響者」的角色，爸爸則同時扮演「決策者」與「購買者」的角色，而最後全家人皆為「使用者」。

(二)購買決策過程

消費者在下定購買決策的前後，會經歷過一些行為。這一連串的行為共分為五個階段，如**圖2-3**所示。各決策過程說明如下：

■問題察覺

是指實際情況比不上預期的或理想的狀況，也因為有這種落差，

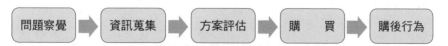

圖2-3　購買決策過程

資料來源：林欽榮著（2010）。《消費者行為》。台北：揚智文化，頁83。

消費者才會產生購買動機。問題察覺受到內在刺激與外在刺激的影響。內在刺激與一個人的生理、心理狀況有關，如飢餓、口渴、身心疲憊、傷心欲絕等。外在刺激則包羅萬象，如室友清爽亮麗的髮型、電視上的廣告詞等。

■ 資訊蒐集

在察覺到問題並引發購買動機後，消費者需要資訊以協助判斷並選擇產品。資訊有兩大來源——內部蒐集與外部蒐集。內部蒐集是指從記憶中獲取資訊，而記憶又可以來自本身的經驗或外部資訊；外部蒐集則是指當內部的資訊不夠充分時，消費者會尋求外部資訊來源的蒐集，主要有商業、公共與個人人脈等三大來源。

■ 方案評估

消費者掌握了資訊以後，會在有意或無意間排除某些產品類別或品牌，留下幾個方案來進行評估。而消費者對於方案的評估涉及下列三個要素：

1. 產品屬性：產品的性質（天數、價格、特色等）。
2. 屬性重要性：對以上屬性的重視程度。
3. 品牌信念：相信個別屬性所能帶來的利益。

■ 購買

經過前述的評估過程之後，消費者會對不同的方案產生不同的「購買意願」。而影響最後購買決策的，除了購買意願，還有不可預期的情境因素，例如現場缺貨，以及他人的態度，例如姊妹淘的肯定或嘲笑，這些因素會帶來社會風險。

■ 購後行為

消費者購買與使用了一項產品之後，會產生某些購後行為，其中以滿意度最值得行銷人員重視。當產品的實際表現大於預期，消費者就會覺得滿意；相反的，當實際表現低於預期，滿意度則會偏低，同

時也較容易產生認知失調。也就是說，因懷疑自己的選擇是否正確，其他的決定是否更好，而產生心理上的失衡及壓力。

(三)購買決策型態

1. 廣泛決策：通常發生在購買較為昂貴、重要、瞭解有限的產品時；決策過程比較冗長複雜，會經歷每個決策階段。
2. 例行決策：通常發生在便宜的、熟悉的或不很重要的產品；決策較簡單省時，可能在察覺需要後就直接購買。
3. 有限決策：介於上述兩者之間。

(四) 購買決策行為

1. 複雜的購買行為：消費者在購買過程中屬於高度介入，並知覺現有品牌間存有明顯的差異性；通常產品價格昂貴、購買風險高、不常購買及高度自我表現。
2. 降低失調的購買行為：消費者高度介入，且價格昂貴、不常購買、購買風險高。
3. 習慣性的購買：當低度的消費者低度介入且品牌差異小。
4. 多樣化的購買行為：消費者低度介入卻有顯著的品牌差異。

✈ 第四節　服務的品質

Parasuraman、Zeithaml 和 Berry 於 1985 年發展出一個服務品質的觀念性模式，簡稱 PZB 模式，如圖 2-4 所示。這模式主要在解釋服務業者的服務品質為何始終無法滿足顧客需求的原因。同時也說明，要滿足顧客的需求，必須突破模式中五道服務品質缺口。

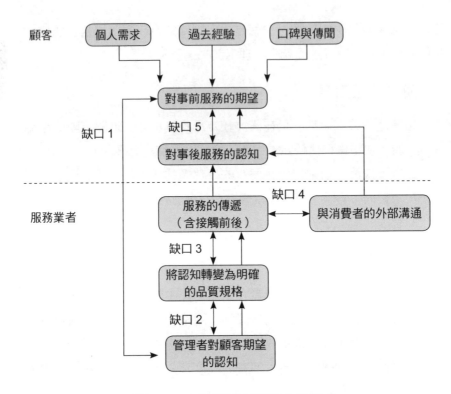

圖2-4　PZB 服務品質觀念性模式

資料來源：曾光華、陳貞吟、饒怡雲著（2008）。《觀光與餐旅行銷：體驗、人文、美感》。台北：前程文化，頁133。

缺口一、顧客知識的缺口

　　這是指「管理者對消費者期望的認知」與「消費者期望的服務」之間的落差，通常取決於業者是否關心顧客真正需求、市場調查是否有效等。因此，當市場資訊蒐集程度越高，而上下溝通越暢通，缺口一便越小。

缺口二、品質規格的缺口

　　這是指「管理者對消費者期望的認知」與「服務品質規格」之

間的差距，主要取決於組織資源的多寡、是否真正落實顧客導向的觀念，以及對服務的要求與用心程度等因素。

缺口三、服務傳遞的缺口

這是指實際傳遞的服務是否有遵照既定的品質規格，主要決定於員工訓練與技能、設備與儀器的品質、員工獎勵制度等。

缺口四、外部溝通的缺口

這是指企業對外傳達的形象與承諾是否符合實際的服務情況，主要取決於企業是否瞭解消費者的資訊需求、廣告企劃或溝通人員對服務實況的理解程度、溝通的內容與方式是否恰當等。

缺口五、服務品質的缺口

消費者對事前的期望與事後認知間的缺口，是由缺口一至缺口四所促成。

第五節　顧客的滿意度

顧客滿意度是指顧客因購買與消費而引發的愉悅或失望的程度。滿意度的形成可以用期望落差模式、歸因理論及公平理論的觀點來解釋，分別說明如下：

一、期望落差模式觀點

根據這項理論，顧客滿意度取決於產品表現與期望的比較結果，如果顧客覺得產品表現達到或超過期望，則會感到滿意；相反的，如

果產品表現低於期望，則會感到不滿意。

　　為了避免顧客有不當的期望而造成誤會，或因期望過高而產生失望，企業應該小心進行顧客期望管理；亦即針對所有和顧客接觸的資訊管道，置入能夠塑造合理期待的內容。例如某些遊程所包含的景點，可能會因天候因素而取消等等。當然企業也不宜設定過低的期望水準，以免無法吸引消費者。

二、歸因理論觀點

　　根據這項理論，消費者會用三個面向來解釋企業或產品的表現：

(一)原因的歸屬

　　是指誰該負起行為表現或事件結果的責任。例如班機延誤起飛的原因，若是因為天候因素而非航空公司的疏失，則旅客較不會對航空公司產生不滿。

(二)可控制性

　　是指原因的發生是否可以掌控。例如飛機雖因天候因素延誤起飛，航空公司若未能妥善安排乘客的等待、食宿及情緒問題，則仍有可能產生不滿。

(三)穩定性

　　是指原因的發生是一時的或經常性的。例如某航空公司若經常發生延誤的問題，不論其延誤原因為何，皆容易造成旅客的不滿。

三、公平理論觀點

　　這項理論的基本觀點是，一個人不但關心本身的收穫，也會比較本身與他人的收穫與投入比率。如果本身與他人相較，發現收穫與投

入不成比率，則容易產生不滿；如果雙方比率相當，或是本身的「投資報酬率」較高，則滿意度也會較高。例如在餐廳前大排長龍的顧客，對於插隊的顧客易心生不滿，即是基於此公平理論的觀點。

為了避免乘客因公平理論產生抱怨，行銷人員應在消費群體中維持大致相同的收穫與投入的比率。例如航空公司針對票價所採取的差別定價法，頭等艙因乘客付出較多的票價，可以享有優先登機以及較細膩的服務等；而經濟艙的乘客由於票價較低，因此享有的服務較頭等艙略遜一籌。如此的定價方式讓兩個艙等的乘客都覺得公平合理。

第六節　影響消費者行為的因素

一、文化因素

1. 文化：文化是一個人慾望及行為最基本的決策因素，透過社會化的過程而學習。
2. 次文化：包括國籍、宗教、種族及地理區域群體。
3. 社會階級：階層次序的社會中可分成的同質性且持久的群體。群體的組成成員具有相同的價值觀、行為及興趣。此外，決定社會階級的因素有社會地位、職業、財富、所得、教育及其他變數。

二、社會因素

1. 群體：成員群體、參考群體。
2. 家庭（最重要的）：丈夫、妻子、孩子。
3. 影響者、購買者、使用者。
4. 社會的角色與地位。

三、個人因素

年齡與生命階段、結婚與否、職業、經濟狀況、生活型態、人格與自我觀念。

四、心理因素

心理因素是指動機、知覺、學習、信念與態度：

1. 動機：根據馬斯洛的需求層次理論，消費者的購買動機可以分為生理、安全、社會、自尊與自我實現五種。動機可依明顯程度分為表露動機和潛伏動機；潛伏動機通常比較令人動容，有說服力。

2. 知覺：是指選擇、組織與解釋資訊的過程。與知覺相關的觀念有選擇性接觸、選擇性曲解、選擇性記憶、月暈效果及刻板印象等，都會影響人們對產品資訊的處理。

3. 學習：是指透過親身經驗或資訊吸收，而致使行為產生持續而穩定的改變。消費者的學習有兩大類：經驗式學習與觀念式學習。許多行銷活動都是在促使消費者學習，以便消費者在方案評估與選擇時能出現有利於個別品牌的態度與行為。

4. 信念：是指某人對某個事件的一套主觀看法，且自認有相當高的正確性或真實性。消費者對企業或產品所發展出來的信念，會形成企業形象或品牌形象，進而影響消費者態度、購買意願與行為等。

5. 態度：是對特定事物的感受和評價，可分為正、反兩面（喜歡的與不喜歡的），是一種持續性的反應，也是行為的傾向。態度會影響消費者對於產品資訊的選擇與解釋。另外，想改變一個人的態度相當困難，必須耗費相當時日與代價。

課後練習

() 1. 下列何者非驅使觀光客度假的動機　(A) 生理的　(B) 文化的　(C) 自我發展　(D) 以上皆是。

() 2. 下列何者可以影響個人觀光客的動機　(A) 個性　(B) 過去經驗　(C) 生活型態　(D) 以上皆是。

() 3. 下列何者非遊客行為的決定形式　(A) 個人情況　(B) 全球政治因素　(C) 態度及認知　(D) 以上皆是。

() 4. 觀光市場的敘述，下列何者不正確　(A) 觀光是單一市場所組成　(B) 不同的觀光產業有不同的消費者行為　(C) 各種觀光型態之間皆有所關聯　(D) 以上皆是。

() 5. 商務觀光與休閒觀光的消費者，其行為的敘述，下列何者不正確　(A) 兩者的行為是不同的　(B) 旅行頻率不同　(C) 飛行上安全及舒適的要求不同　(D) 購買決策的時間不同。

() 6. 旅客不滿意的原因主要來源於　(A) 實際結果高於期待　(B) 期待與實際結果之差距　(C) 實際結果等於期待　(D) 沒有期待。

() 7. 觀光旅客於旅程中對餐飲的需求，屬於馬斯洛需求理論中的　(A) 生理需求　(B) 安全需求　(C) 社會需求　(D) 自我實現的需求。

() 8. PZB 服務品質觀念性模式，請問 PZB 是指　(A) 三位學者　(B) 三個缺口　(C) 三份問卷　(D) 三項結論。

() 9. PZB 服務品質觀念性模式中，提出五大缺口（Gap），其中哪一個缺口是指出消費面的差距　(A) 1　(B) 3　(C) 4　(D) 5。

() 10. PZB 服務品質觀念性模式中，以員工的角度，是服務作業標準與傳遞間差距的是第幾個缺口　(A) 1　(B) 2　(C) 3　(D) 4。

() 11. 觀光客對於一個國家或地區的觀光資源，在心理上產生一種前往觀光並且有能力前往觀光的欲求或動機，稱之為　(A) 觀光供給　(B) 觀光需求　(C) 觀光心理　(D) 觀光決策。

() 12. 決定觀光需求高低的因素，下列何者不正確　(A) 職業類別　(B) 觀光需求本身　(C) 觀光能力　(D) 觀光動機與習慣。

() 13. 下列何者非觀光需求的特性　(A) 沒有彈性　(B) 擴展性　(C) 季節

性　(D) 複雜性及敏感性。

() 14. 下列哪一個項目不屬於消費者購買決策過程的階段　(A) 問題認知　(B) 資訊蒐集　(C) 市場定位　(D) 方案評估。

() 15. 下列何者是消費者購買決策的過程　(A) 蒐集資料→替代方案評估→確認需求→購後行為→決定購買　(B) 蒐集資料→確認需求→替代方案評估→決定購買→購後行為　(C) 確認需求→蒐集資料→替代方案評估→決定購買→購後行為　(D) 確認需求→替代方案評估→蒐集資料→決定購買→購後行為。

() 16. 觀光消費者購買觀光產品時，會面臨哪兩種知覺性風險　(A) 心理創傷與心理社會性風險　(B) 功能性與心理社會性風險　(C) 誤點與故障　(D) 幸福與不幸福。

() 17. 每項購買決定都會帶來某些不可預期的後果，導致購買決策過程中承擔了某些程度的「認知風險」，在下列何者情況下的認知風險會提高　(A) 價格便宜時　(B) 產品品質不確定時　(C) 資訊充足時　(D) 產品重要性低時。

() 18. 下列何者無法有效降低遊客對旅遊的不確定性風險　(A) 降低對旅遊產品之期望　(B) 信任有商譽的企業　(C) 強調遊程的趣味　(D) 尋求與旅遊地點有關的訊息。

() 19. 王君在購買旅遊產品時，常會投入較多的時間與精力去解決購買問題，請問王君的涉入程度是屬於　(A) 情勢涉入　(B) 持久涉入　(C) 高度涉入　(D) 低度涉入。

() 20. 在低度產品涉入及品牌無差異的情況下，經常會產生何種購買行為　(A) 降低失調的購買行為　(B) 習慣性的購買行為　(C) 尋求變化的購買行為　(D) 複雜的購買行為。

() 21. 現代人已能接受「辛苦工作之餘也該享樂一下」的價值觀，這是何種環境因素下所改變的結果　(A) 社會文化環境　(B) 經濟環境　(C) 政治環境　(D) 科技環境。

() 22. 921 地震形成旅客絡繹不絕的去參觀草嶺潭，以下對遊客心理的形容，何者錯誤　(A)景點只要有賣點，所以去看　(B)觀光客很勇敢，也容易受影響　(C)政策鼓勵，機會教育　(D)只要不發生事情，天下太平。

() 23. 對於消費者之購買決策最具影響力的資訊來源是 (A) 商業來源
(B) 公眾來源 (C) 輿論來源 (D) 個人來源。

() 24. 下列何者不是影響觀光需求的客觀因素 (A) 個人可自由支配收入
(B) 閒暇時間之運用 (C) 旅遊動機 (D) 家庭成員的相互影響。

() 25. 以下何者不屬於旅遊的參考團體 (A) 家庭 (B) 同學 (C) 過去的
經驗 (D) 喜愛的旅遊節目主持人。

() 26. 下列哪一項因素是影響旅遊消費行為的個人因素 (A) 意見領袖
(B) 參考團體 (C) 社會階層 (D) 生活型態。

() 27. 動機可分為生理性與心理性兩大類,下列何者不是心理性的動機
(A) 睡覺 (B) 成就 (C) 文化 (D) 地位和聲望。

() 28. 一個人從事一活動,從活動歷程本身即獲得樂趣與價值,我們稱此
為受到何種動機的影響 (A) 工作動機 (B) 內在動機 (C) 外在動
機 (D) 文化動機。

() 29. 旅客在選擇旅遊地點時大多會考慮從未去過的地方,這是基於人
類哪一種需求 (A) 探索需求 (B) 社會地位需求 (C) 生理需求
(D) 放鬆需求。

() 30. 觀光客的刺激性需求可透過各式各樣的活動來滿足,包括從閱讀恐
怖小說到高空彈跳,稱之為受何種作用的影響 (A) 動機作用 (B)
替代作用 (C) 推力作用 (D) 拉力作用。

() 31. 一個人為達成願望或慾求,在形成過程中,用以諮詢與仿效對象的
團體稱為 (A) 宗教團體 (B) 參考團體 (C) 輿論團體 (D) 意見
團體。

() 32. 一般的旅客在前往一個陌生地區旅遊之前會不斷詢問曾經到過該地
旅遊的親屬一些旅遊細節,同時也會不斷向承辦的旅行社一再確認
住宿飯店與機位是否已訂妥,這類的情況若以馬斯洛需求理論來歸
類,這類現象是屬於哪一層次的需求? (A) 生理需求 (B) 安全
需求 (C) 尊榮感需求 (D) 自我實現需求。

() 33. 下列何者為產生知覺風險的原因? (A) 不確定購買目標 (B) 不
確定購買報酬 (C) 缺乏購買經驗 (D) 以上皆是。

() 34. 「小惠與家人到英國進行電影與藝術之旅,回國後小惠看到相關電

影場景的同時會與一同觀賞的朋友們分享此次旅遊的點點滴滴，甚至拿出旅遊途中所拍的照片來欣賞。」上述情形是屬於旅遊體驗的哪一階段？ (A) 期望階段 (B) 計畫階段 (C) 回憶階段 (D) 參加階段。

() 35. 前一陣子華航客機在琉球機場爆炸，機上的所有旅客在此次意外事故中倖免於難，直到現在，此事件依舊令他們終生難忘，這是基於何種現象？ (A) 刻板印象 (B) 選擇性保存 (C) 知覺失真 (D) 選擇性失憶。

() 36. 阿琴老師和一群學國畫的朋友們委託健康旅行社代為規劃法義十日藝術之旅，想到法國和義大利的美術館、博物館欣賞古典畫家的偉大畫作。請問阿琴老師和她的國畫朋友們是屬於哪一類型的旅遊者？ (A) 觀光型 (B) 冒險型 (C) 採購型 (D) 求知型。

() 37. 少壯不努力，老大徒傷悲，這種心理學的刺激因素是屬於哪一種原理？ (A)動機原理 (B)接近原理 (C)相似原理 (D)知覺原理。

() 38. 下列何者是在旅遊行為中影響個體旅客行為的因素？ (A) 動機與價值 (B) 態度與個性 (C) 感覺與知覺 (D) 以上皆是。

() 39. 依照馬斯洛的需求理論，人們需要愛與友情，是屬於哪一個層次？ (A) 生理需求 (B) 安全需求 (C) 社交需求 (D) 尊重需求。

() 40. 依照馬斯洛的需求層次理論，旅遊活動應屬於哪一個層次？ (A) 自我實現需求 (B) 尊重需求 (C) 社交需求 (D) 安全需求。

() 41. 需求層次理論之主要代表人物為 (A) 佛洛伊德 (B) 馬斯洛 (C) 亞德佛 (D) 佛蘭琪。

() 42. 決定蜜月旅行的行程是屬於哪一種購買決策型態？ (A) 廣泛決策 (B) 例行決策 (C) 有限決策。

() 43. 飯店櫃檯人員不了解顧客需求，忽略了表情和體貼也是服務的一部分，這是屬於 PZB 服務品質哪一個缺口？ (A) 缺口一 (B) 缺口二 (C) 缺口三 (D) 缺口四。

() 44.「希臘把全世界的藍色都用光」原意是要表達希臘的特殊景致，卻有人解讀為「希臘是個憂鬱的國家」，這是屬於哪一種知覺觀念？ (A) 選擇性曲解 (B) 選擇性記憶 (C) 月暈效果 (D) 刻板印象。

() 45. 承上題，以飯店的裝潢來判斷飯店的服務品質，這是屬於哪一種知覺觀念？　(A) 選擇性曲解　(B) 選擇性記憶　(C) 月暈效果　(D) 刻板印象。

() 46. 有些人堅信，「法國人是世界上最浪漫的民族」，這是屬於哪一項影響購買決策的心理因素？　(A) 學習　(B) 知覺　(C) 信念　(D) 態度。

() 47. 從親友所提供的資訊，學會如何在夜市討價還價，這是屬於哪一種學習？　(A) 經驗式學習　(B) 觀念式學習。

() 48. 下列哪一項屬於臺灣的次文化？　(A) 外籍新娘　(B) 媽祖信徒　(C) 青少年　(D) 以上皆是。

() 49. 對一個人的價值觀念、態度與行為有間接或直接影響的群體稱為　(A) 意見領袖　(B) 參考團體　(C) 主要團體。

() 50. 有些人對於某類產品有深入的認識，並對別人在這類產品的購買上具有影響力，這種稱為　(A) 意見領袖　(B) 參考團體　(C) 主要團體。

解 答

1	2	3	4	5	6	7	8	9	10
D	D	D	A	C	B	A	A	D	C
11	12	13	14	15	16	17	18	19	20
B	A	A	C	C	C	B	B	C	B
21	22	23	24	25	26	27	28	29	30
A	C	D	C	C	D	A	B	A	B
31	32	33	34	35	36	37	38	39	40
B	B	D	C	B	D	B	D	C	A
41	42	43	44	45	46	47	48	49	50
B	C	A	A	C	C	B	D	B	A

Chapter 3

遊程規劃

 第一節 遊程的定義與分類

一、遊程的定義

根據美洲旅行協會（American Society of Travel Agents, ASTA）對遊程所做的定義：「遊程是事先計畫完善的旅行節目，包含交通、住宿、遊覽及其他有關之服務。」

二、遊程的分類

由於旅遊市場的需求多元，遊程的分類並無固定方式。以下係針對幾種常見的分類做說明：

(一)依照規劃方式來分類

1. 現成的遊程（Ready Made Tour）：由旅行社規劃推出的「系列團」（Series），事先擬訂好交通、行程與食宿以及出發日期，並且透過銷售通路與媒體廣告來招攬消費者，依定期與大量的出團來達成經濟規模而獲利。
2. 訂製的遊程（Tailor Made Tour）：消費者或客戶提出旅遊需求後，依照需求來訂作遊程，又稱為「客製化遊程」。

現成遊程與訂製遊程的差異如**表 3-1** 所示。

(二)依照遊程內容來分類

1. 全備旅遊（Full Package Tour）：具備旅遊期間所有的服務安排與必要事項，包含全程交通、住宿、餐食、旅遊節目、門票等。
2. 半成品旅遊（Package Holidays）：只具備全備旅遊部分所包含的內容。一般只包括交通與住宿。
3. 半自助旅遊（Half Pension Package Tour）：只具備全備旅遊所包

表 3-1　現成遊程與訂製遊程的差異

比較項目	現成遊程	訂製遊程
參加者	無特別限制	某特定機關或團體
旅客差異性	高	低
行程特性	1. 景點大眾化 2. 同業相似度高	1. 景點獨特性較高 2. 專業性較高
費用	較平價，少數走精緻奢華路線	依團體需求而定
遊程彈性	低	高
食宿規劃	依既定安排	依客戶喜好安排
風險	1. 人數不足無法出團 2. 滿意度難掌控	1. 遊程過於冷門使得旅遊風險提高 2. 業者對獨特景點不夠熟悉
舉例	日本賞櫻、加拿大賞楓……	獎勵旅遊、員工旅遊……

含的內容。與半成品旅遊最大的不同在於，半成品有包含設定好的套裝遊程於價格內，半自助則無。

(三)依照遊程屬性來分類

遊程屬性大致可分為下列幾種：

1. 企業機關團體員工旅遊活動。
2. 特殊興趣與主題旅遊規劃。
3. 獎勵旅遊。
4. 招攬散客的國內旅遊。
5. 外國人士來臺團體旅遊。

(四)依照遊程時間來分類

1. 市區觀光：做市區文化古蹟觀光，作為對當地參觀的引導基石，花費時間短。
2. 夜間觀光：同樣利用短暫時間參觀與日間不同的風貌。
3. 郊區遊覽：此種安排時間較長，到離市區較遠的地區觀光。

第二節　遊程規劃的原則

遊程規劃有些需要注意的重點是各項行程都不變的原則，這些原則有：

一、安全性與合法性原則

為了滿足遊客需求，行程內容難免包含一些風險較高的活動，例如溯溪、泛舟等等。但旅行業者有時為考量成本因素而忽略安全性及合法性，若不慎發生意外，業者難辭其咎。因此，在安排活動前務必確認相關的合法證明以及投保事宜。

二、可行性原則

在規劃行程時須考量景點資源的取得性，對於不曾前往或是全新景點的安排，須特別注意時間及遊客容納量的問題。另外，遊程操作困難度太高的活動，例如攀岩或是衝浪，即便是有經驗的領隊導遊也無法勝任，因此規劃時不得不注意。

三、適合性原則

這個原則是針對旅客的屬性，例如親子族群不宜安排有危險性的活動，銀髮族群的行程不宜太匆忙。在安排餐食與住宿時，也應特別考量這些屬性。

四、季節性與時間性原則

熟悉各景點適合的旅遊季節是一門大學問，例如賞櫻的行程、採草莓的行程以及賞極光的行程，其他表演節目的觀賞，或是博物院的

參觀，也有時間性的問題，應盡量提早到達，避免因錯過表演或開館時間引起旅客抱怨。

五、獲利原則

旅遊業者讓旅客享受到團體價格，自身也應有利潤所得，如此雙贏局面才可確保服務品質及旅遊業者的永續經營，通常愈是特殊的遊程利潤也較高，因為旅客較不易比價。

✈ 第三節　遊程規劃的目的

在當前旅遊市場需求量日益增加的時代，能夠提供良好旅遊產品服務的業者才能掌握消費者的商機，並且達成消費者與業者的雙贏，透過專業的遊程規劃能夠達到下列目的：

一、符合市場需要

旅遊市場存在著各種不同需求的旅客，對於人數較多或是較無旅遊經驗的旅客，例如機關團體的員工旅遊，便需要業界規劃能滿足大部分旅客需求的旅遊產品。其他突如其來的旅遊需求，例如因為《賽德克巴萊》這部國片而走紅的旅遊景點；或是配合國際賽事而推出的套裝行程，例如「太魯閣國際馬拉松」，旅遊業者皆能迅速將其包裝成行程來滿足市場需求。

二、降低價格

旅行社出團可取得同業團體價，並且利用團客數量達到以量制價的目的，藉以降低旅遊成本。

三、增加旅遊效益

良好的遊程規劃能夠節省許多時間成本（例如迷路、找景點……），同時根據現行法規，旅行社應派遣領隊或導遊隨團服務、進行導覽，以及負責聯絡餐食、住宿與交通事宜，使得旅客能在有限時間裡，盡量滿足其旅遊需求。

四、減少旅遊風險

在旅行的過程中會遭遇許多不確定因素，例如治安、人潮以及罷工等變數，透過妥善的旅遊規劃可減少這些變數所產生的風險，並由專業的旅遊業者負責處理這些突發狀況。

五、提高旅遊業獲利與生存

旅遊產品的組合，包括餐飲、住宿、遊覽車公司、觀光景點及遊樂園等，經由旅行社業者的遊程規劃，除了旅行社自身獲利，也替其他同業帶來人潮與商機。

六、推廣當地觀光遊憩資源

許多隱藏版的景點必須透過旅行社的包裝與行銷，才能有效地增加其知名度與曝光率。近年來，我國政府與地方觀光單位合作推廣社區型旅遊，已有顯著成效，例如莫拉克颱風之後，為復甦受災地區，政府鼓勵旅遊業者積極以平價促銷的方式協助推廣該地區旅遊產品。

第四節　遊程設計原則

旅遊的習性已逐漸擺脫過去走馬看花的觀念，越發講究深度及知性。因此，現今的遊程設計須考量下列幾項基本因素：

一、觀光地點與天數

知名度高的地點不一定適合每位旅客，須考量到團員屬性，選擇能夠引發其興趣的景點。而旅遊天數的長短則須視旅客的需求及其市場狀況而定。

二、航空公司及班次的選擇

考量淡旺季機位以及飛行航線（冷門線或熱門線），善加利用航空公司的推廣期以爭取更經濟的票價，或以數量爭取特惠票價；同時亦須注意起飛時間與到達時間是否有利行程的安排；航空公司的服務品質以及地勤人員的配合也須列入考慮。

三、時間的安排

除了淡旺季的問題以及出團多寡上的考量之外，尚須特別注意景點的季節性活動，例如地方祭典或節慶。旅客所在意的用餐時間及觀光時間也須妥善安排。一般旅客較排斥在機上用餐，或將睡眠時間安排在交通上。

四、行程的內容

遊程設計的目的在提高旅客的體驗價值，因此，如何在遊程結束後，讓旅客留下最美好的回憶，獲得至高無上的體驗，便是旅行社最

主要的任務。

五、交通問題

　　地面交通的接駁務必準時，旅客下機之後，一定要有專車在機場等候，接送旅客至指定旅館休息或是參觀景點；若行程中有以汽車或火車代替空中交通的情況，必須安排絕佳的景觀路線。

六、食宿問題

　　菜餚及餐點的安排須視團員屬性而定，除非團員特別要求，盡可能以中菜為主，輔以當地菜餚，同時須考量團員當中是否有提供素食的需求。旅館的選擇則須考量地點，以靠近市中心為佳，方便旅客購物，同時必須注意周遭的治安問題。以二人一室為原則，若須單獨一室，則另加費用。

七、領隊

　　領隊的好壞影響著旅遊的成功與否，因此訓練及培養優質領隊，是各家旅行社的首要任務。

✈ 第五節　遊程內容的構成元素

　　為了符合市場需求與滿足消費者，遊程內容須有多元綜合的安排，適當的元素安排可以增加遊程的廣度與深度。常見的遊程內容構成元素有以下幾種類別：

一、指標性景點

　　針對遊客較少或初次前往的地區，可安排指標性景點以滿足顧客的期望。例如日本白川鄉合掌村及柬埔寨的吳哥窟等世界遺產。

二、流行趨勢

　　以熱門話題或當前流行的景點來規劃遊程，能夠刺激消費者的消費慾望。例如電影《賽德克巴萊》的拍攝場景。

三、自然風光

　　國內外知名的自然景點，對於熱愛大自然、想要遠離塵囂的旅客具有極大的吸引力。例如阿里山的日出、太魯閣峽谷。

四、歷史古蹟

　　某些遊客對於特定景點有生活背景上的關聯，因此，針對這些遊客，可以安排歷史古蹟景點，使其透過當地歷史達到情感的連結。例如鹿港天后宮與萬華龍山寺。

五、文化慶典

　　將某些慶典包裝於行程當中，能夠提高市場的吸引力，但規劃時程務必提早，以免餐廳與飯店客滿。例如東港迎王船祭、南庄賽夏族矮靈祭，以及農曆 3 月的媽祖遶境。

六、產業資源

　　不論是工商業或農牧業的產業特色，只要能代表各地獨特的重要

産業，皆能使遊客留下深刻印象。例如宜蘭三星鄉的青蔥產業文化館以及南投埔里的酒廠。

七、人工遊樂設施

例如迪士尼樂園、環球影城與九族文化村等主題樂園，都是家庭式遊客偏好的旅遊地區。

八、生態體驗

有鑑於生態議題愈來愈受大眾所關注，旅行社業者亦可規劃生態探索之相關遊程，使遊客能夠看到並認識多樣化的生態景觀，尤其針對親子團體所安排的生態體驗遊程更富有教育意義。例如臺江國家公園紅樹林、花蓮慕谷慕魚。

九、生活文化

遊客能夠體驗當地人的生活習俗或是參與當地的活動，是旅遊中很大的樂趣。例如新竹北埔鄉的客家擂茶體驗，或是泰國當地的水上市場。

第六節 遊程規劃的步驟與方法

遊程規劃大致分為十一個步驟，以下針對訂製遊程與現成遊程的規劃步驟分別說明。

一、訂製遊程規劃步驟

(一)瞭解客戶需求並進行市場分析

1. 不同的季節或日期會產生不同的旅遊需求，例如多數的企業客戶、公司行號旅遊，跟學生團旅遊的季節有所不同。

2. 規劃者必須能清楚瞭解客戶的需求內容，仔細溝通，包含出發的大致日期、旅遊天數、預算、住宿等級、人數、年齡層、旅遊喜好等，以精準掌握規劃的方向。

(二)蒐集資料與經驗法則

1. 對於各縣市旅遊景點的特性與內容必須有一定的熟悉度，通常在瞭解客戶需求後開始著手進行規劃，正確的蒐集資料是首要的要求。

2. 參考帶團去過當地的導遊或領團人員，加上自身經驗法則來進行安排，搜尋出適合此類型客戶前往的景點。

(三)擬訂行程景點

1. 對於前階段所選定好的景點進行確認，熟悉景點內容與活動，並且考量停留時間長短，決定最理想的景點停留時間。

2. 規劃者必須充分瞭解各景點的實際內容與參觀重點，以便於安排抵達時間與順序。

(四)確認食宿內容

1. 蒐集鄰近餐廳與旅館的資訊，確認餐食的品質、價格與用餐環境能達到客戶要求的水準。

2. 旅館方面則考量設施、價格、特色與等級。

3. 盡早確認住宿以便進行估價，以及確定行程的編排順序。

(五)分析成本報價與編排行程順序

1. 確認各項交通、飯店、景點、餐廳的同業團體報價並進行整體估價。
2. 檢視是否符合顧客的預算。
3. 編排行程景點的順序,決定各景點的參觀時段。

(六)製作行程報價書與遊程文案

1. 行程表完成製作後,須將每個遊程項目的報價格式化,亦就是將詳細報價表列舉給客戶。
2. 業界習慣於將國民旅遊的支出費用分類列舉在報價書中,如此可以一目瞭然。

(七)轉交客戶確認

1. 將製作完成的行程報價書交給客戶,並清楚說明內容規劃的特色與理念,等待客戶決定後再進行後續動作。
2. 規劃者必須熟悉遊程地點,針對不同類型的客戶做彈性修正。

(八)簽約與議價

1. 在與客戶確認行程後,則開始簽訂旅遊契約。根據觀光局法規規定,旅行社必須與旅客簽署「國內旅遊定型化契約書」。
2. 在簽約前客戶通常會向旅行社進行團體的議價,希望在價格上爭取優惠,在雙方達成共識後即完成簽約動作。
3. 旅行社也在此階段收取總團費約一至三成的訂金,以便盡早進行後續作業。

(九)完成交通與食宿預訂

1. 一般而言,旅行社業務人員與客戶完成簽約與收取訂金後,OP人員則依照旅遊契約內容完成這些訂房、訂車與訂餐的作業,如此一來,大致就完成了旅程的前置作業。

2. 後續要完成旅客保險名單、分房表等表單與旅遊手冊等製作。

(十)交接與出團

1. 在出團日的前二至五天，該團的領隊或導遊人員應至該旅行社與業務及 OP 人員進行交接。

2. 相關出團需要的表單須逐項交代清楚，出團款項部分包含該團在外地的結帳金額與零用金點交清楚後，即可放心讓領隊人員完成出團的任務，待回團後進行最後的結帳與客戶服務。

(十一)檢討與修正

1. 行程結束後依據領團人員的建議或是客戶意見，來檢討該行程的缺失與不足之處，進行公司內部的會議與檢討。

2. 對於行程反應不佳的部分應及時修正，或是調整日後的行程，以免接下來出發的團體面臨同樣的問題。

二、現成遊程規劃步驟

現成遊程的產品在前六項和最後兩項步驟與訂製遊程相同，唯有三項步驟的程序有所不同，分別說明如下：

(一)交通與食宿預定、排定出團日期

在完成製作行程報價書與遊程文案之後，由於必須招攬團員，因此交通與食宿部分須先確認，以便於排定出團日期。國內旅遊通常設定於週休二日或連續假日。

(二)文宣廣告與通路行銷

由於現成旅遊必須能夠吸引消費者，因此行銷與通路的選擇特別重要，除了動人的文宣廣告之外，媒體與網路、同業代售以及異業合作都是重要的通路選擇。

(三)接受消費者訂購

　　文宣廣告與通路行銷安排完成之後，隨即訓練專人接受消費者洽詢或訂購。這個階段必須注意付費的方式、訂金或尾款的收取、人數的掌控以及房間安排等要素，增加組團人員，以提高獲利空間。

課後練習

() 1. 旅遊設計最重要的考量原則為何？ (A) 機位獲得原則 (B) 成本分析原則 (C) 安全考量原則 (D) 匯率變動原則。

() 2. 在進行遊程設計時，下列何者應最先考量？ (A) 市場分析與客源區隔 (B) 航空公司選擇 (C) 簽證考量 (D) 競爭考量。

() 3. 屬於「訂製遊程」，操作難度高，成本也比其他的旅遊方式來得高，但若辦理成功可以激勵公司內部員工的士氣。請問上述的遊程類型為？ (A) Normal Tour (B) Incentive Tour (C) Special Interest Tour (D) Conference Tour。

() 4.「某一個旅遊景點容易受到氣候因素的影響，不一定每一個走相同行程的團體均可到該景點遊覽，故旅遊業者常會以自費的方式來安排。」請問上面所敘述的特性屬於遊程規劃原則的哪一項？ (A) 安全第一原則 (B) 獲利原則 (C) 可行性原則 (D) 穩定供給原則。

() 5. 旅行社在設計公司品牌旅遊時，所須考慮的規劃原則不包含下列何者？ (A) 價格 (B) 天數的限制 (C) 原料取得 (D) 淡旺季。

() 6. 若帶團到美國，有旅客想參觀美國國父華盛頓的故居，您應該帶領他們去何處？ (A) 華盛頓州 (B) 北卡羅萊納州 (C) 維吉尼亞州 (D) 南卡羅萊納州。

() 7. 旅遊設計最重要的考量原則為何？ (A) 機位獲得原則 (B) 成本分析原則 (C) 安全考量原則 (D) 匯率變動原則。

() 8. 遊程服務是一種無法事先品嚐或觸摸的商品，旅行業的此種特質稱為？ (A) Intangibility (B) Seasonality (C) Parity (D) Perishibility。

() 9. 在進行遊程設計時，下列何者應最先考量？ (A) 市場分析與客源區隔 (B) 航空公司選擇 (C) 簽證考量 (D) 競爭考量。

() 10.「某一個旅遊景點容易受到氣候因素的影響，不一定每一個走相同行程的團體均可到該景點遊覽，故旅遊業者常會以自費的方式來安排。」請問上面所敘述的特性屬於遊程規劃原則的哪一項？ (A) 安全第一原則 (B) 獲利原則 (C) 可行性原則 (D) 穩定供給原則。

解 答

1	2	3	4	5	6	7	8	9	10
C	A	B	D	D	C	C	A	A	D

Chapter 4

航空票務

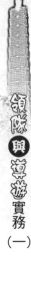

✈ 第一節　國際航空運輸協會

一、成立起源

　　美國於 1944 年邀集 52 個國家，在芝加哥簽訂「芝加哥協議」，並於翌年成立「國際民航組織」（International Civil Aviation Organization, ICAO）。鑑於該組織仍無法有效處理國際各航空公司間之票價、運費等商務事項，「國際民航組織」之各國代表達成共識，於 1945 年由各飛行國際航線之航空公司聯合組成「國際航空運輸協會」（International Air Transportation Association，簡稱 IATA）。

　　該組織因與國際民航組織（ICAO）互動密切，無形中已成為一個半民半官之國際機構。IATA 總部設於加拿大蒙特婁，另在瑞士日內瓦設有辦事處。該協會會員分為兩種：一為正會員，即經營定期國際航線之航空公司；另一種為準會員，以經營定期國內航線之航空公司為主。我國之航空公司目前有長榮航空、中華航空以及復興航空為會員國。

　　為了便於說明及劃定地區之運費及運輸規章，IATA 將全世界劃分為三個區，如**圖 4-1** 所示。第一區（IATA Traffic Conference Area 1, TC1）為南北美洲；第二區（TC2）為歐、非兩洲及中東；第三區（TC3）為亞、澳兩洲及大洋洲，區與區之間設置混合運務會議。有關國際航空客貨運價的協商、清算，運輸上各種文書標準格式的訂定，及運送應負法律責任與義務之規定等，均由各運務會議審訂。目前世界各航空公司均透過該協會相互連結與從事商務協調，IATA 已成為全球民航事業所公信之民間組織，其相關規定為航空從業人員必修之專業知識。

二、IATA 組織任務

　　1. 協議實施分段聯運空運，使一票通行全世界。
　　2. 協議訂定客貨運價，防止彼此惡性競爭、壟斷，例如：MTP

圖 4-1 IATA 劃分之三大區域

資料來源：容繼業著（2012）。《旅行業實務經營學》。台北：揚智文化，頁 119。引自 Sorensen, H. (1995). *International Air Fares Construction and Ticketing. Denver: South-Western Publishing Co.*

（Minimum Tour Price）為航空公司會員共同制訂的票價標準。但允許援例競爭，以保護會員利益。

3. 協議訂定運輸規則、條件。

4. 協議制訂運輸之結算辦法。

5. 協議制訂代理店規則。

6. 協議訂定航空時間表。

7. 協議建立各種業務的作業程序。

8. 協調相互利用裝備並提供新資訊。

9. 設置督察人員，以確保決議的切實執行。

三、IATA 重要功能

(一)多邊聯運協定

航空公司加入多邊聯運協定（Multilateral Interline Traffic Agreement, MITA）後，即可互相接受對方的機票或貨運提單，也就是同意接受對方的乘客及貨物。協定內容主要是將客票行李運送，以及貨運提單格式及程序標準化。

(二)訂定票價計算規則

票價計算規則（Fare Calculation Rules）以里程作為基礎（Mileage System）。

(三)票價協調會議

票價協調會議（Fare Coordination Meetings）即制訂客運票價及貨運費率的主要會議。會議通過之票價仍須由各航空公司向各國政府申報獲准後方始生效。

(四)銀行清帳計畫

銀行清帳計畫（Billing and Settlement Plan，簡稱 BSP），係國際

航空運輸協會（IATA）針對各旅行社與航空公司之航空票務作業、銷售結報、劃撥轉帳作業及票面管理，進行整合性的處理。銀行清帳計畫之概念如**圖** 4-2 所示。

TC3 地區實施 BSP 的國家最早為日本（1971 年），後續為澳洲（1974 年）、紐西蘭（1976 年）、菲律賓（1984 年）、南韓（1990 年）、泰國（1991 年 3 月）、香港（1991 年 7 月）、新加坡（1991 年 9 月），臺灣則於 1992 年 7 月開始實施。

利用標準格式之中性票，開出各航空公司機票，用戶無須再庫存多家航空公司之機票。Abacus 目前在許多國家已提供銀行清帳計畫之開票系統，節省用戶往返航空公司開票的時間。

(五)清帳所

IATA 將所有航空公司的清帳工作集中在一個業務中心，該中心即為清帳所（Clearing House）。

(六)分帳

分帳（Prorate）是指開票之航空公司將總票款按一定的公式分攤在所有航段上。

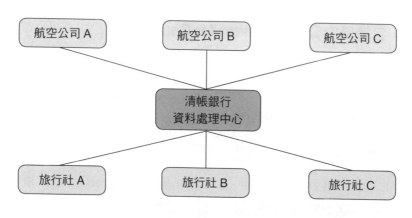

圖 4-2　銀行清帳計畫

資料來源：先啟資訊和 IATA 臺灣辦事處。

✈ 第二節　航空公司之分類

目前航空公司之分類在世界各地雖然不盡相同，但大致可分為下列兩大類：

一、定期航空公司（Schedule Airlines）

(一)定義

提供定期班機服務（Schedule Air Service）。

(二)特色

1. 必須遵守按時出發及抵達所飛行固定航線之義務，絕不能因為乘客少而停飛，或因無乘客上、下機而過站不停。
2. 大部分之國際航空公司均加入國際航空運輸協會或遵守 IATA 所制定的票價和運輸條件。
3. 乘客的出發地點與目的不一定相同，而部分乘客需要換乘，其所乘的飛機所屬航空公司亦可不一定相同。

二、包機航空公司（Charter Air Carrier）

(一)定義

提供包機服務（Charter Air Service）。

(二)特色

1. 因其非屬 IATA 之會員，故不受有關票價及運輸條件之約束。
2. 其運輸對象是出發與目的地相同之團體旅客。
3. 不管乘客之多寡，按照約定租金收費，營運上的虧損風險由承租人負擔。

4. 依照承租人與包機公司契約，約定其航線及時間，故並無定期
 航空公司的固定航線及固定起落時間之拘束。

✈ 第三節　航空公司代碼

航空公司代碼是國際航空運輸協會（IATA）為全球各航空公司指定的兩個字母的代碼，它是由航班代碼的兩個首字母組成。IATA 也採用國際民用航空組織 1987 年開始發布的三字母代碼。航空公司代碼如下表：

代碼	航空公司	代碼	航空公司
6Y	尼加拉瓜航空公司	CI	中華航空公司
8L	大菲航空公司	CM	巴拿馬航空公司
AA	美國航空公司	CO	美國大陸航空
AC	楓葉航空公司	CP	加拿大國際航空公司
AE	華信航空公司	CV	盧森堡航空公司
AF	亞洲法國航空公司	CX	國泰航空公司
AI	印度航空公司	DL	達美航空公司
AK	大馬亞洲航空公司	EF	遠東航空公司
AN	澳洲安捷航空公司	EG	日本亞細亞航空公司
AQ	阿羅哈航空公司	EH	厄瓜多爾航空公司
AR	阿根廷航空公司	EK	阿酋國際航空公司
AY	芬蘭航空公司	EL	日空航空公司
AZ	義大利航空公司	FI	冰島航空公司
B7	立榮航空公司	FJ	斐濟太平洋航空公司
BA	英國亞洲航空公司	GA	印尼航空公司
BD	英倫航空公司	GE	復興航空公司
BG	孟加拉航空公司	GF	海灣航空公司
BI	汶萊航空公司	GU	瓜地馬拉航空公司
BL	越南太平洋航空公司	HA	夏威夷航空公司
BO	印翔航空公司	HP	美西航空公司
BR	長榮航空公司	IM	澳亞航空公司
CF	秘魯第一航空公司	IT	法國英特航空公司

代碼	航空公司	代碼	航空公司
JD	日本系統航空公司	SA	南非航空公司
JL	日本航空公司	SG	森巴迪航空公司
KA	港龍航空公司	SK	北歐航空公司
KE	大韓航空公司	SQ	新加坡航空公司
KL	荷蘭皇家航空公司	SR	瑞士航空公司
KU	科威特航空公司	SU	俄羅斯航空公司
NH	全日空航空公司	SV	沙烏地阿拉伯航空公司
NW	西北航空公司	TA	薩爾瓦多航空公司
NX	澳門航空公司	TG	泰國航空公司
NZ	紐西蘭航空公司	TK	土耳其航空公司
OA	奧林匹克航空公司	TP	葡萄牙航空公司
OK	捷克航空公司	TW	美國環球航空公司
OS	奧地利航空公司	UA	美國聯合航空公司
OZ	韓亞航空公司	UB	緬甸航空公司
PA	美國泛亞航空公司	UC	拉丁美洲航空公司
PL	祕魯航空公司	UL	斯里蘭卡航空公司
PR	菲律賓航空公司	UN	俄羅斯全錄航空公司
PX	新幾內亞航空公司	US	美國全美航空公司
QF	澳洲航空公司	VN	越南航空公司
RA	尼泊爾航空公司	VP	巴西聖保羅航空公司
RG	巴西航空公司	VS	英國維京航空公司
RJ	約旦航空公司	VY	國華航空公司

資料來源：航空公司 - 代碼表，http://www.ting.com.tw/tour-info/air-number.htm。

 第四節　世界三大航空聯盟

一、星空聯盟

　　星空聯盟是世界第一個，也是目前最大的航空聯盟，創立於 1997 年，總部位於德國法蘭克福。創始的五家航空公司為 Air Canada、Lufthansa、Scandinavian Airlines System、Thai Airways International 和

United Airlines，目前共有 27 個航空公司成員，依先後加入年份分列如下：

1. 加拿大航空	15. 葡萄牙航空
2. 德國漢莎航空	16. 南非航空
3. SAS 北歐航空	17. 瑞士國際航空
4. 泰國國際航空	18. 中國國際航空
5. 聯合航空	19. 埃及航空
6. 紐西蘭航空	20. 土耳其航空
7. 全日空航空公司	21. 布魯塞爾航空
8. 奧地利航空	22. 愛琴海航空
9. 新加坡航空	23. 巴西天馬航空
10. 韓亞航空	24. 衣索比亞航空
11. 波蘭航空	25. 哥倫比亞航空—中美洲航空
12. 斯洛維尼亞亞德里亞航空	26. 巴拿馬航空
13. 克羅埃西亞航空	27. 深圳航空
14. 全美航空	

二、寰宇一家

世界三大航空聯盟之一，是目前世界第三大航空聯盟，成立於 1999 年，總部位於加拿大溫哥華。創始的航空公司有 American Airlines、British Airways、Cathay Pacific、Canadian Airlines 和 Qantas Airways。目前共有 12 家航空公司成員，依先後加入年份分列如下：

1. 美國航空	7. 智利國家航空
2. 英國航空	8. 日本航空
3. 國泰航空	9. 皇家約旦航空
4. 芬蘭航空	10. 墨西哥航空
5. 西班牙國家航空	11. S7 航空
6. 澳洲航空	12. 柏林航空

三、天合聯盟

天合聯盟（Sky Team Alliance）在 2000 年 6 月 22 日創立，當初是由大韓航空、法國航空、達美航空、墨西哥國際航空 4 家航空公司聯合成立。今日的天合聯盟成員數已發展到 19 個之多，是迄今為止最年輕、規模第二大的航空聯盟，目前依然積極的招募新會員當中。其成員依加入年份分列如下：

1. 墨西哥國際航空
2. 法國航空
3. 達美航空
4. 大韓航空
5. 捷克航空
6. 荷蘭皇家航空
7. 俄羅斯航空
8. 歐羅巴航空
9. 中國南方航空
10. 肯亞航空
11. 義大利航空
12. 羅馬尼亞航空
13. 越南國家航空
14. 中華航空
15. 中國東方航空
16. 沙烏地阿拉伯航空
17. 中東航空
18. 阿根廷航空
19. 廈門航空

第五節　八大航權

一、航權的定義

航權是指一國之民用航空器飛入或飛經他國的權利或自由，也就是主權國家對於領空及領域內之裁量權與管理權。

航權協定，依據 1944 年所訂立之《國際民用航空公約》（*Convention on International Civil Aviation*），通稱《芝加哥公約》（*The Chicago Conference*），分為定期及非定期飛航之權利。其中該

公約第六條為定期飛航權，規定為「定期航班除非經一締約國特准或其他許可並遵照此項特准或許可的條件，任何定期國際航班不得在該國領土上空飛行或進入該國領土。」因此，凡在他國領域內或其上空從事定期國際航空業務者，須事先取得領域國許可或特准。目前國際間定期航空業務之運作均以雙邊空運協定為依據。而簽署航權協定之每一個國家，依該協定第一條第一節規定，對於其他締約國應給予飛越權、技降權、卸載權、裝載權及經營權五項空中航權（The Five Freedom of the Air）。有鑑於此，世界各國爰本於其經濟、政治與地理因素之需求，復基於平等互惠之原則，互通有無之方式制定兩國間之雙邊空運協定，載明航權授與，而從事經營國際航空事業。

二、航權的總類

《芝加哥公約》制定的五項空中航權分別為：

(一)不降落而飛越其領域之權利（飛越權）

例如中正機場直飛美國航班，會飛越日本與加拿大的領空，此為第一航權；又如臺韓斷航，韓國失去我國的所有航權，因此韓國航空公司往南的航班都不能飛越我國領空而必須繞道。

(二)為非營運目的而降落之權利（技降權）

例如中正機場飛往紐約會中停阿拉斯加進行加油，長榮飛歐洲會中停杜拜加油，降落這些機場只是為了要加油，並不會有任何旅客或貨物上下飛機。

(三)將載自航空器國籍國領域內之乘客、郵件及貨物卸下之權利（卸載權）

也就是可以載客載貨營運的航權，從本國將旅客貨物運送到他國之航權。例如中正機場到香港的航班。

(四)裝載乘客、郵件及貨物飛往航空器國籍國領域之權利（裝載權）

通常與第三航權搭配使用；也就是可以從他國將旅客貨物運送到本國之航權。例如香港到中正機場的航班。

(五)裝載乘客、郵件及貨物飛往其他締約國（第三國）領域與卸下來自任何該領域之乘客、郵件及貨物之權利（經營權）

其中又依第三國於協定航線上之地理位置，可分為位於航空器國籍國之前一地（前置點經營權）、航空器國籍國與允准國之間（中間點經營權）及允准國之後一地（延遠點經營權）。

就是容許本國航機在前往乙國時，先以甲國作為中轉站上落客貨，再前往乙國。亦可在乙國上落客貨再返回甲國，航機最終以本國為終點站。簡單來說，就是可以在甲國進行營運（延遠點經營權），例如華航 CI 065 班機從中正機場經曼谷到阿姆斯特丹，可以在臺灣載運旅客到曼谷與阿姆斯特丹，也可以從曼谷載運旅客到阿姆斯特丹。

後來航權實踐執行中又產生出第六、七、八種的航權，分別為：

(六)容許本國航機分別以兩條航線接載甲國和乙國乘客及貨物往返，但途中必須經過本國

此航權又可解釋為：合併利用與兩個對手國之第三及第四航權。例如臺灣與大陸之間無法直航，兩國航空器也無法飛越；港龍航空就可以利用在臺灣與大陸的航權，透過中停香港來營運。

(七)容許本國航機在境外接載乘客和貨物，而不用飛返本國

即本國航機可以在甲、乙兩國間接載乘客和運載貨物。例如西北航空中正到東京與大阪的航班，該機僅在臺灣與日本間進行營運飛航，而不需要飛回美國。

(八)容許本國航機前往甲國境內，兩個不同的地方接載乘
客、貨物往返，但航機以本國為終點站

例如日本亞細亞航空的 EG279/279 航班，從成田到我國中正機場
後再飛往我國小港機場。

另外還有一個航權稱為內陸航權：容許本國航機在他國境內接載
乘客、貨物執行營運。

✈ 第六節　城市代碼與機場代碼

國際航空運輸協會將世界只要有定期班機在航行之城市都定有三
個英文字母之城市代號（City Code），而在書寫這些代號時規定必須
用大寫的英文字母來表示。例如：倫敦英文為 London，City Code 即
為 LON；羅馬英文為 Rome，City Code 即為 ROM。又如一個城市有兩
個以上的機場時，除城市本身有 City Code 外，亦有其本身的機場代號
（Airport Code）。例如：紐約英文為 New York，其 City Code 為 NYC，
但有三個機場：一為 Kennedy Airport，其 Code 為 JFK；一為 La Guardia
Airport，其 Code 為 LGA；一為 Newark Airport，其 Code 即為 EWR。

以下為世界各大城市與機場之代碼：

【中國大陸地區】

城市	英文名稱	代碼	城市	英文名稱	代碼
北海	BEIHAI	BHY	福州	FOOCHOW	FOC
北京	BEIJING	PEK	桂林	GUILIN	KWL
廣州	CANTON	CAN	貴陽	GUIYANG	KWE
長春	CHANGCHUN	CGQ	海口	HAIKOU	HAK
長沙	CHANGSHA	CSX	杭州	HANGCHOW	HGH
成都	CHENGTU	CTU	哈爾濱	HARBIN	HRB
重慶	CHONGQING	CKG	合肥	HEFEI	HFE
大連	DALIAN	DLC	香港	HONGKONG	HKG

城市	英文名稱	代碼	城市	英文名稱	代碼
濟南	JINAN	TNA	汕頭	SWATOW	SWA
昆明	KUNMING	KMG	太原	TAIYUAN	TYN
蘭州	LANZHOU	LHW	天津	TIANJIN	TSN
洛陽	LUOYANG	LYA	青島	TSINGTAO	TAO
澳門	MACAU	MFM	黃山	TUNXI	TXN
梅縣	MEIXIAN	MXZ	烏魯木齊	URUMQI	URC
南京	NANKING	NKG	溫州	WENZHOU	WNZ
南寧	NANNING	NNG	武漢	WUHAN	WUH
南昌	NANCHANG	KHN	西安	XIAN	SIA
寧波	NINGBO	NGB	襄陽	XIANYANG	XIY
三亞	SANYA	SYX	廈門	XIAMEN	XMN
上海	SHANGHAI	SHA	鄭州	ZHENGZHOU	CGO
瀋陽	SHENYANG	SHE	珠海	ZHUHAI	ZUH
深圳	SHENGZHEN	SZX	煙台	YANTAI	YNT

【東南亞及中東地區】

城市	英文名稱	代碼	城市	英文名稱	代碼
碧港（菲）	BAGUIO	BAG	河內（越南）	HANOI	HAN
亞庇（馬來西亞）	KOTA KINABALU	BKI	合艾（泰國）	HAT YAI	HDY
曼谷（泰國）	BANGKOK	BKK	海德拉巴（印度）	HYDERABAD	HYD
邦加羅爾（印度）	BANGALORE	BLR	怡保（馬來西亞）	IPOH	IPH
孟買（印度）	BOMBAY	BOM	喀布爾（阿富汗）	KABUL	KBL
汶萊（斯里巴灣）	SERI BEGAWAN	BWN	喀拉比（泰國）	KRABI	KBV
加爾各答（印度）	CALCUTTA	CCU	吉大港	CHITTAGON	KHI
宿霧（菲）	CEBU	CEB	喀拉蚩（巴基斯坦）	KARACHI	KHI
清萊（泰國）	CHIANG RAI	CEI	坤敬（泰國）	KHON KAEN	KKC
雅加達（印尼）	JAKARTA	CGK	加得滿都（尼泊爾）	KATHMANDU	KTM
可倫坡（斯里蘭卡）	COLOMBA	CMB	吉隆坡（馬來西亞）	KUALA LUNPUR	KUL
清邁（泰國）	CHIANG MAI	CNX	古晉（馬來西亞）	KUCHING	KCH
高知（印度）	KOCHI	COK	老沃（菲）	LAOAG	LAO
達卡（孟加拉）	DACCA	DAC	蘭卡威（馬來西亞）	LANGKAWI	LGK
峴港（越南）	DANANG	DAD	馬德拉斯（印度）	MADRAS	MAA
新得里（印度）	NEW DELHI	DEL	美娜多（印尼）	MANADO	MDC
帝利（印尼）	DILI	DIL	馬爾地夫	MALDIVES	MLE
巴里島（印尼）	DENPASAR	DPS	馬納都（印尼）	MANADO	MDC

城市	英文名稱	代碼	城市	英文名稱	代碼
馬尼拉（菲）	MANILA	MNL	塞班	SAIPAN	SPN
棉蘭（印尼）	MEDAN	MES	詩鄔（馬來西亞）	SIBU	SBW
馬斯開	MUSTAC	MCT	新加坡	SINGAPORE	SIN
諾魯	NAURU	INU	蘇比克灣（菲）	SUBIC BAY	SFS
巴東（印尼）	PADANG	PDG	梭羅（印尼）	SOLO CITY	SOC
巨港（印尼）	PALEMBANG	PLM	泗水（印尼）	SURABAYA	SUB
檳城（馬來西亞）	PENANG	PEN	（東加王國）	TONGGATAPU	TBU
金邊（柬埔寨）	PHNOM PENH	PNH	特拉凡德倫（印度）	THIRUVANAN	TRV
普吉島（泰國）	PHUKET	HKT		THAPURAM	
仰光（緬甸）	RANGOON	RGN	永珍（寮國）	VIENTIANE	VTE
胡志明市（越南）	SAIGON	SGN			

【美洲地區】

城市	英文名稱	代碼	城市	英文名稱	代碼
阿波寇爾克	ALBUOERQUE	ABQ	休斯頓	HUSTON	HOU
安克拉治	ANCHORAGE	ANC	威斯康辛州	LA CROSSE	LSE
亞特蘭大	ATLANTA	ATL	路易斯安那法拉葉	LAFAYETTE	LAF
奧斯汀	AUSTIN	AUS	懷俄明州	LARAMIE	LAR
波士頓	BOSTON	BOS	德克薩斯州	LAREDO	LRD
水牛城	BUFFALO	BUF	拉斯維加斯	LAS VEGAS	LAS
巴爾的摩	BALTIMORE	BWI	洛杉磯	LOS ANGELES	LAX
芝加哥	CHICAGO	CHI	堪薩斯州	LIBERAL	LBL
芝加哥	CHICAGO-O HARE INTER	ORD	肯塔基州	LEXINGTON	LEX
芝加哥	CHICAGO-MIDWAY	MDW	小岩石城	LITTLE ROCK	LIT
克里夫蘭	CLEVELAND	CLE	內布拉斯加	LINCOLN	LNK
辛辛那提	CINCINNATI	CVG	邁阿密	IMIAM	MIA
丹佛	DENVER	DEN	堪薩斯城	KANSAS CITY	MKC
達拉斯	DALAS，TX	DFW	米爾瓦基	MILWAKEE	MKE
底特律	DETROIT	DTT	明尼亞波利	MINNEAPOLIS	MSP
底特律	DETROIT	DTW	新奧爾良	NEW ORLEANS	MSY
羅得蓋保	FORT LAUDERDALE	FLL	巴爾的摩	BALTIMORE	MTN
關島	GUAM	GUM	紐約　甘迺迪	J. F. KENNEDY	JFK
印第安那	INDIANAPOLIS	IND	拉瓜地	LA GUARDIA	LGA
夏威夷	HONOLULU	HNL	紐華克	NEWARK INTL	EWR
休斯頓	HOUSTON-INTERCONTINENTAL	IAH	紐約	NEW YORK	NYC

城市	英文名稱	代碼	城市	英文名稱	代碼
奧克拉荷馬城	OKLAHOMA CITY	OKC	聖路易	ST. LOUIS	STL
奧蘭多	ORLANDO	ORL	鹽湖城	SALT LAKE CITY	SLC
	ORLANDO	MCO	加州聖荷西	SAN JOSE	SJC
帛琉	PALAU	ROR	紐約雪城	SYRACUSE	SYR
波特蘭	PORTLAND OREGON	PDX	佛羅里達坦帕	TANPA	TPA
費城	PHILADELPHIA	PHL	吐桑	TUCSON	TUS
鳳凰城	PHOENIX	PHX	華盛頓	BALTIMORE/WASH	BWI
匹茲堡	PITTSBURGH	PIT		DULLES INTL	IAD
洛利	RALEIGH	RDU		RONALD REAGAN INTL	DCA
聖地亞	SANDIA	SAN		WASHINGTON	WAS
聖安東尼	SAN ANTONIO	SAT	堪薩斯州	WICHITA	ICT
塞班島	SAIPAN	SPN	懷俄明州	WORLAND	WRL
西雅圖	SEATTLE	SEA	俄亥俄州	YOUNGSTOWN	YNG
舊金山	SAN FRANCISCO	SFO	亞歷桑納州	YUMA	YUM
德克薩斯州	WICHITA FALLS	SPS			

【加拿大地區】

城市	英文名稱	代碼	城市	英文名稱	代碼
所聖瑪利	SAULT STE MARIE	YAM	冷湖	COLD LAKE	YOD
貝克	BAIE COMEAU	YBC	渥太華	OTTAWA	YOW
波哥維	BAGOTVILLE	YBG	魯伯王子鎮	DIGBY ISLAND	YPR
原貝爾河	MUNICIPAL	YBL	魁北克	QUEBEC	YQB
娜娜莫	NANAIMO ARPT	YCD	溫莎	WINDSOR	YQG
卡司特雷加	CASTLEGAR	YCG	亞茅斯	YARMOUTH	YQI
鹿湖	DEER LAKE	YDF	雷絲橋	LETHBRIDGE	YQL
艾德頓	EDMONTON	YEA	蒙克通	MONCTON	YQM
菲德里鎮	FREDERICTON	YFC	康英克斯	COMOX	YQQ
加斯佩	GASPE	YGP	瑞吉娜	REGINA	YQR
哈利法克斯	HALIFAX	YHZ	雷灣市	THUNDER BAY	YQT
康露市	KAMLOOPS	YKA	格蘭伯瑞爾	GRANDE PRAIRIE	YQU
羅明斯特	LLOYDMINSTER	YLL	甘德	GANDER	YQX
卡洛那	KELOWNA	YLW	希梨	SYDNEY	YQY
福麥木瑞	FORT MCMURRAY	YMM	蘇布瑞	SUDBURY	YSB
蒙特婁	MONTREAL	YMQ	聖約翰	SAINT JOHN	YSJ

城市	英文名稱	代碼	城市	英文名稱	代碼
聖隆那	ST LEONARD	YSL	德瑞司	TERRACE	YXT
丁敏市	TIMMINS	YTS	倫頓	LONDON	YXU
蒙特婁	MONTREAL	YUL	卡加利	CALGARY	YYC
瓦多爾	VAL DOR	YVO	使密得斯	SMITHERS	YYD
溫哥華	VANCOUVER	YVR	鵝灣	GOOSE BAY	YYR
溫尼伯	WINNIPEG	YWG	攀蒂頓	PENTICTON	YYF
瓦布希	WABUSH	YWK	沙絡特城	CHARLOTTETOWN	YYG
克藍布魯克	CRANBROOK	YXC	聖約翰斯	ST. JOHNS	YYT
撒司卡通	SASKATOON	YXE	蒙特朱利	MONT JOLI	YYY
麥迪森漢	MEDICINE HAT	YXH	多倫多	TORONTO	YYZ
福聖約翰	FORT SAINT JOHN	YXJ	黃刀鎮	YELLOWKNIFE	YZF
喬治王子鎮	PRINCE GEORGE	YXS			

【臺灣、東北亞地區】

城市	日本	代碼	城市	臺灣	代碼
札幌	CHITOSE	CTS	嘉義	CHIAYI	CYI
	OKADAMA	OKD	七美	CHIMAY	CMJ
	SAPPORO	SPK	綠島	GREEN ISLAND	GNI
函館	HAKODATE	HKD	高雄	KAOHSIUNG	KHH
東京羽田	HANEDA	HND	金門	KINMEN	KNH
成田	NARITA	NRT	馬公	MAKUNG	MZG
	TOKYO	TYO	馬祖	MATSU	MFK
名古屋	NAGOYA	NGO	松山	SUNG SHAN	TSA
仙台	SENDAI	SDJ	--	--	--
廣島	HIROSHIMA	HIJ	--	--	--
福岡	FUKUOKA	FUK	花蓮	HUALIEN	HUN
大阪	OSAKA	OSA	屏東	PINGTUNG	PIF
關西	OSAKA-KANSAI	KIX	桃園中正機場	CHIANG KAI SHEK	TPE
沖繩（琉球）	OKINAWA	OKA	蘭嶼	ORCHID ISLAND	KYD
城市	**韓國**	**代碼**	臺中	TAICHUNG	TXG
釜山	PUSAN	PUS	臺東	TAITUNG	TTT
漢城	SEOUL	SEL	望安	WON-AN	WOT
濟州島	CHEJU	CJU	臺南	YAINAN	TNN

【歐洲地區—EUROPEAN AREA】

城市	英文名稱	代碼	城市	英文名稱	代碼
雅柏丁（英國）	ABERDEEN	ABZ	漢諾威（德國）	HANOVER	HAJ
阿姆斯特丹	AMSTERDAM	AMS/SPL	赫爾辛基（芬蘭）	HELSINKI	HEL
安特衛普（比利時）	ANTWERP	ANR	漢伯塞（英國）	HUMBERSIDE	HUY
雅典（希臘）	ATHENS	ATH	茵斯布農克（奧）	INNSBRUCK	INN
巴塞隆納（西班牙）	BARCELONA	BCN	UKRAINE	KIEV	KBP/IEV
貝爾格來得	BELGRADE	BEG	POLAND	KRAKOW	KRK
柏林（德國）	BERLIN	BER/TXL	里茲（英國）	LEEDS	LBA
比薩（義大利）	BELFAST	BFS	拉那卡（塞浦路斯）	LARNACA	LCA
伯爾根（挪威）	BERGEN	BGO	里斯本（葡萄牙）	LISBON	LIS
伯明翰（英國）	BIRMINGHAM	BHX	（SLOVENIA）	LJUBLJANA	LJU
波羅納（西班牙）	BOLOGNA	BLQ	盧森堡	LUXEMBOURG	LUX
波昂（德國）	BONN	BNJ	里昂（德國）	LYON	LYS
伯恩（瑞士）	BERNE	BRN	倫敦　希斯羅	HEATHROW	LHR
不來梅（德國）	BREMEN	BRE	蓋威克	GATWICK	LGW
布理斯托（英國）	BRISTOL	BRS	市區	LONDON	LON
布魯塞爾（比利時）	BRUSSELS	BRU	坦斯特	STANSTED	STN
布加勒斯（羅馬尼亞）	BUCHAREST	BUH	馬德里（西班牙）	MADRID	MAD
布達佩斯（匈牙利）	BUDAPEST	BUD	SPAIN（西班牙）	MALAGA	AGP
卡地夫（英國）	CARDIFF	CWL	曼徹斯特（英國）	MANCHESTER	MAN
卡薩布蘭加（摩洛哥）	CASABLANCA	CAS	泰斯（英國）	TEESSIDE	MME
科隆（德國）	COLOGNE	CGN	莫斯科（蘇聯）	MOSCOW	MOW
哥本哈根（丹麥）	COPENHAGEN	CPH	馬斯垂克（荷蘭）	MAASTRICHT	MST
都伯林（英國）	DUBLIN	DUB	幕尼黑（德國）	MUNICH	MUC
杜塞道夫（德國）	DUSSDOLF	DUS	米蘭（義大利）	MILAN-LINATE	LIN 利那時
愛丁堡（英國）	EDINBURGH	EDI		MILAN	MIL
愛因霍夫（荷蘭）	EINDHOVEN	EIN		MILAN-MALPENSA	MXP 馬潘沙
PORTUGAL（葡）	FARO	FAO	紐卡索（英國）	NEW CASTLE	NCL
佛羅倫斯（義大利）	FLORENCE	FLR	尼斯（法國）	NICE	NCE
法蘭克福（德國）	FRANKFURT	FRA	紐倫堡（德國）	NUREMBERG	NUE
日內瓦（瑞士）	GENEVA	GVA	諾維奇（英國）	NORWICH	NWI
直布羅陀（西班牙）	GIBRALTAR	GIB	波希米亞（英國）	CORK	ORK
格拉斯哥（英國）	GLASGOW	GLA	奧斯陸（挪威）	OSLO	OSL
哥得堡（瑞典）	GOTHENBURG	GOT	巴黎　戴高樂	CHARLES DE GAULLE	CDG
漢堡（德國）	HAMBERG	HAM	奧里	PARIS-ORLY	ORY

城市	英文名稱	代碼	城市	英文名稱	代碼
	PARIS	PAR	斯圖加特（德國）	STUTTGART	STR
帕菲斯（塞普路斯）	PAPHOS	PFO	斯塔文格（挪威）	STAVANGER	SVG
布拉格（捷克）	PRAGUE	PRG	圖盧斯（法國）	TOULOUSE	TLS
羅馬（義大利）	ROME	ROM / FCO	圖倫（義大利）	TURIN	TRN
薩爾斯堡（奧地利）	SALZBURG	SZG	威尼斯（義大利）	VENICE	VCE
汕隆（義大利）	SHANNON	SNN	維也納（奧地利）	VIENNA	VIE
（克羅埃西亞）	SPLIT	SPU	華沙（波蘭）	WARSAW	WAW
聖彼得堡（蘇聯）	ST PETERSBURG	LED	（克羅埃西亞）	ZAGREB	ZAG
斯德哥爾摩（瑞典）	STOCKHOLM	STO/ARN	蘇黎世（瑞士）	ZURICH	ZRH

【紐西蘭、澳洲地區】

城市	英文名稱	代碼	城市	英文名稱	代碼
奧克蘭	AUCKLAND	AKL	南地 / 斐濟	NADI	NAN
布里斯本	BRISBANE	BNE	努美亞	NOUMEA	NOU
坎培拉	CANBERRA	CBR	伯斯	PERTH	PER
基督城	CHRISTCHURCH	CHC	摩勒斯比港	POTR MORESBY	POM
凱恩斯	CAIRNS	CNS	巴哥巴哥	PAGO APGO	PPG
達爾文	DARWIN	DRW	大溪地	PAPEETE	PPT
何巴特	HAFR ALBATIN	HBT	蘇瓦	SUVA	SUV
墨爾本	MELBOURNE	MEL	雪梨	SYDNEY	SYD
-	MERIMBULA	MIM	威靈頓	WELLINGTON	WLG

【中南美洲地區】

城市	英文名稱	代碼	城市	英文名稱	代碼
亞加普科	ACAPUCCO	ACA	庫拉卡島	CURACAO	CUR
阿魯巴	ARUBA	AUA	喬治市	GEORGE TOWN	GRG
亞松森	ASUNCION	ASU	瓜地馬拉	GUATEMALA	GUA
貝里茲	BELMOPAN	BZE	哈瓦那（古巴）	HAVANA	HAV
橋鎮	BRIDGE TOWN	BGI	京士頓	KINGSTON	KIN
波那里	BONAIRE	BON	基多（利馬）	QUITO	LIM
巴西利亞	BRASSILIA	BSB	拉巴斯	LA PAZ	LPB
布宜諾艾利斯	BUENDS AIRES	BUE	瑪瑙斯	MANAUS	MAO
開雪	CAYENNE	CAY	BAHAMAS	MANGROVE CAY	MAY
加里加斯	CARACAS	CCS	蒙特哥灣	MONTEGO BAY	MBJ

城市	英文名稱	代碼	城市	英文名稱	代碼
墨西哥	MEXICO CITY	MEX	聖保羅	SAN PAULO	SAO
馬拿瓜	MANAGUA	MGA	聖地牙哥（智利）	SANTIAGO	SCL
蒙地維多	MONTEBIDEO	MVD	利馬（聖地牙哥）	LIMA	SCL
太子港	PORT AU PRINCE	PAP	聖多明哥	SANTO DOMINGO	SDQ
巴拉馬利波	PARAMARIBO	PBM	聖約瑟	SAN JOSE	SJO
西班牙港	PORT OF SPAIN	POS	聖湖安	SAN JUAN	SJU
巴拿馬	PANAMA CITY	PTY	索非亞（哥倫比亞）	SOFIA	SOF
雷雪夫	RECIFE	REL	聖馬丁	ST.MAARTEN	SXM
里約熱內盧	RIO DE JANEIRO	RIO	德古斯加巴	TEGUCIGALPA	TGU
聖薩爾瓦多	SAN SALVADOR	SAL	基多（波哥大）	BOGOTA	UIO

【中東及非洲地區】

城市	英文名稱	代碼	城市	英文名稱	代碼
阿巴丹	ABADAN	ABD	科那克里	CONAKRY	CKY
阿必尚	ABIDJAN	ABJ	卡薩馬達卡	CASABLANCA	CAS
NIGERIA	ABUJA	ABV	柯那克里	CONAKRY	CKY
MEXICO	ACAPULCO	ACA	科多努	COTONOU	COO
卡薩馬達卡	ACASABLANC	CAS	達卡	DAKAR	DKR
阿克拉	ACCRA	ACC	大馬士革	DAMASCUS	DAM
亞丁	ADEN	ADE	達萊撒蘭	DAR ES SALAAM	DAR
阿迪斯阿魯巴	ADDIS ABABA	ADD	達蘭	DHAHRAN	DHA
阿爾及爾	ALGIERS	ALG	戴曼	DAMMAM	DMM
阿曼（約旦）	AMMAN	AMM	杜哈	DOHA	DOH
安卡拉	ANKARA	ANK	德班（南非）	DURBAN	DUR
奈洛比（阿拉伯）	ABUDHABI	AUH	杜拜（阿拉伯）	DUBAI	DXB
巴格達	BAGHDAD	BGW	恩特比／坎帕拉	ENTEBBE/KAMPALA	EBB
巴林	BAHRAIN	BAH	東倫敦（南非）	EAST LONDON	ELS
班基	BAN-GUI	BGF	自由城	FREETOWN	FNA
巴馬科	BAMAKO	BKO	拉米堡	FORT LAMY	FTL
貝魯特（黎巴嫩）	BEIRUT	BEY	伊斯坦堡（土耳其）	ISTANBUL	IST
布羅風田（南非）	BLOEMFONTEIN	BFN	喬治鎮（南非）	GEORGE	GRT
布蘭太	BLANTYRE	BLZ	ZIMBABWE	HARARE	HRE
布拉薩市	BRAXXABILLE	BZV	吉達（沙烏地）	JEDDAH	JED
開羅（埃及）	CAIRO	CAI	約翰尼斯堡（南非）	JOHAN NESBURG	JNB
開普敦（南非）	CAPETOWN	CPT	乞力馬扎羅	KILIMANJARO	JRO

城市	英文名稱	代碼	城市	英文名稱	代碼
卡諾	KANO	KAN	蒙羅維亞	MONROVIA	MLW
喀拉蚩（巴基斯坦）	KARACHI	KHI	馬斯開特（阿曼）	MUSCAT	MCT
金伯利（南非）	KIMBERLEY	KIM	奈洛比	NAIROBI	NBO
卡吐穆	KHARTOUM	KRT	恩將納	N'DJAMENA	NDJ
金夏沙	KINSHASA	FIA	尼阿美	NIAMEY	NIM
科威特	KUWAIT	KWI	瓦加杜古	OUAGADOUGOU	OUA
里郎威	LILONGWE	LLW	伊莉沙白港（南非）	PORT ELIZABETH	PLZ
洛梅	LOME	LFW	理察灣（南非）	RICHARDS BAY	RCB
拉哥斯	LAGOS	LOS	利雅德（沙烏地）	RIYADH	RUH
拉斯馬巴斯	LASPALMAS	LPA	索斯柏里	SALISBURY	SAY
自由府	LIBREVILLE	LVB	FRANCE	SERRE CHEVALIER	SEC
魯倫素馬凱斯	LOURENCO MAROUES	LUM	MOROCCO	TANGIER	TNG
盧安達	LUAN DA	LAD	塔娜娜刺綿	TANANARIVE	TNR
拉那卡	LARNACA	LCA	德黑蘭	TEHRAN	THR
拉合爾（巴基斯坦）	LAHORE	LHE	的黎波里（以色列）	TRIPOLI	TIP
馬爾他	MALTA	MLA	特拉維夫（以色列）	TELAVIV	TLV
馬基尼	MANZINI	MTS	突尼斯	TUNIS	TUN
MOROCCO	MARRAKECH	RAK	阿平頓（南非）	UPINGTON	UTN
馬基魯	MASERU	MSU	溫黎克	WINDHOEK	WDH
摩里西斯	MAURITIUS	MRU	亞恩德	YAOUNDE	YAO
摩加迪休	MOGADISHU	MGQ			

✈ 第七節　時區與飛行時間換算

一、時區

　　全世界共分為 24 時區，每一個時區為 15 度。格林威治為 0 度，每 15 度為一時區，向東移 15 度加快一小時，在 120 度即 H 時區共加八小時。全世界時區分布如圖 4-3 所示。

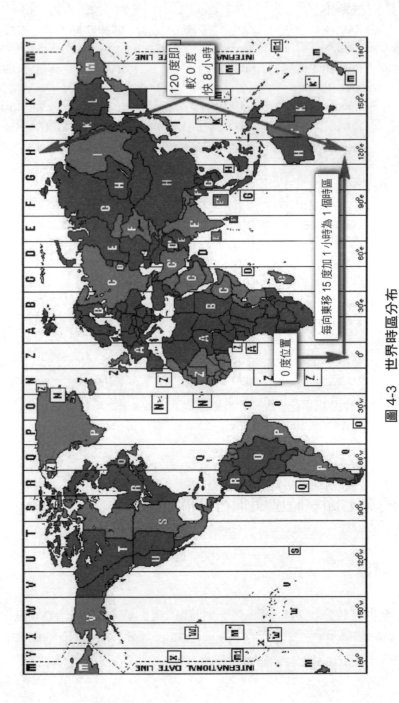

圖 4-3 世界時區分布

資料來源：香港天文臺，http://www.hko.gov.hk/gts/time/worldtime2c.htm。

二、飛行時間換算

　　由於航空公司航班時間表上的起飛和降落時間均是當地時間，而兩個不同城市之時區可能不同，飛行時間就無法直接用到達時間減去起飛時間來表示。因此要計算實際飛行時間，就必須將所有時間先調整成格林威治時間（Greenwich Mean Time, GMT），再加以換算成實際飛行時間。而各國與格林威治時間之時差，可由《官方航空公司指南》（*Official Airline Guide*, OAG）一書中查得。例如由臺北飛往東京，起飛時間 11:30 換成 GMT 是 03:30，到達時間 15:15，換成 GMT 是 06:15，因此實際飛行時間是兩小時又四十五分鐘。

第八節　機票相關介紹

　　機票一般分為下列兩種類型：

一、自動化機票含登機證

　　自動化機票附有登機證（Automated Ticket and Boarding Pass, ATB）資料，背面的磁帶用來儲存旅客行程的相關資料。

二、電子機票

　　自 2008 年起全球全使用電子機票（Electronic Ticket, ET），機票資料儲存於航空公司的電腦資料庫中，旅客至機場只需出示收據並告知訂位代號，即可辦理登機手續。使用電子機票旅客無須承擔機票遺失的風險。**圖 4-4** 為電子機票範本。

　　自 96 年 7 月 1 日開始，購買國際機票時，可向旅行社或航空公司的售票人員索取「國際機票交易重要須知」，目的就是讓旅客更瞭

電子機票範本

```
DETR:TN/6752400000750
ISSUED BY: AIR MACAU          [1]           ORG/DST: TPE/TPE        [3]        ARL-I
E/R: IBEB2B/EX-TWN-NOT-VLD-AFT-31OCT12-VLD-0D-14D-TPE/KHH-INTERCHANGEABLE
TOUR CODE: DA051928
PASSENGER: KRISTAL/MAEMCO
EXCH: [8]                                  CONJ TKT:            [1]  [7]
0 FM 1 TPE NX      605  G 12SEP 0800 OK LEE1MTW        /26SEP2 20K OPEN FOR USE
     T1-- RL:NDTN47
0 TO 2 MFM NX      620  G 12SEP 2040 OK LEE1MTW        /26SEP2 20K OPEN FOR USE
    --T1 RL:NDTN47    [6]
  TO: TPE                         [4]
FC:M 12SEP12TPE NX MFM158.63NX TPE327.05NUC485.68END ROE29.942800 XT TWD3
39.00WNTWD1500.00YR 6NONEND NONRRT.RFND REF TO ISSU OFC WZ TWD1 000
FARE:        TWD14543.00|FOP:CASH(TWD,TW) [5] T34300615
TAX:         TWD300.00TW|OI:
TAX:         TWD 76.00MO|
TAX:         TWD339.00WN|FOR ALL TAXES:  DETR:X
TOTAL:       TWD16758.00|TKTN: 675-2400000750
```

圖 4-4　澳門航空電子機票範本

資料來源：澳門航空電子機票範本說明，http://www.airmacau.com.mo/service/
tickets_faq_cont.asp?q=9。

解機票的相關規定。「國際機票交易重要需知」內的八大項內容如下
表，**圖 4-4** 的電子機票只是多款機票中的一種，因此也會把其他機票
上的字樣列出。

上圖編號	機票上字樣	國際機票交易重要需知
1	EX-TWN-NOT-VLD-AFT-31OCT12 12SEP/26SEP2	一、使用期限 非單程機票：本機票應於 __ 年 __ 月 __ 日至 __ 年 __ 月 __ 日間出發，並應於 __ 年 __ 月 __ 日機票期屆滿前使用
		說明：電子機票顯示臺灣出發程最晚應於 2012 年 10 月 31 日前使用。若照原訂計畫於 2012 年 9 月 12 日出發，回程須在 2012 年 9 月 26 日機票期屆滿前使用（票期 14 天）
2	VLD-0D-14D 0D-1M, 0D-3M, 0D-1Y	二、停留天數 不短於 __ 天；不超過 __ 天（以出發日計算）
		說明：14D 表示 14 天票期；1M 表示 1 個月票期；3M 表示 3 個月票期；1Y 表示 1 年票期。若出現 2D-10D，就代表機票使用效期是不短於 2 天且不超過 10 天（自由行機票）

3	a.EX-TPE-VLD-ON-NX615-ONLY b.VLD-ON-NX FLT ONLY c.EX-TPE-VLD-ON-FLT-DATE-SHOWN-ONLY d.TPE/KHH INTERCHANGEABLE-FOR RTN e.SHA/NKG/HGH INTERCHANGEABLE	三、搭程航班說明 a. 出發程限搭機票上顯示之特定航班公司之特定航班 b. 全程限搭機票上顯示之同一航空公司同航段之各航班 c. 出發程限搭機票上顯示之日期及航班 d. 回程可選擇臺北或高雄 e. 上海 / 南京 / 杭州航段可互搭
4	a.NON-END b.NON-RRTE c.VLD-ON-DATE-SHOWN-ONLY d.EMBARGO 23-25JAN12	四、機票更改說明 a. 不可更改航空公司 b. 不可更改行程 c. 不可更改機票上顯示之日期，但可更改當日其他航班 d. 不可搭乘日期（禁運日期）
5	a.RFND REF TO ISSUING OFFICE b.NON-REFUND c.NO-PARTIAL-REFUND d.REFUND SVC CHARGE TWD1000	五、退票說明 a. 可退票，請向原售票單位洽詢辦理 b. 不可退票 c. 不接受部分退票 d. 退票手續費 TWD1000
6	G	六、艙等說明 訂位艙等—G 1. 可更改艙等，除應支付手續費等費用外，並應付艙等價差（請洽原售票單位或航空公司） 2. 請依照機票上顯示之艙等，並於所需航班上事先訂妥日期及機位後方可搭乘
7	20K	七、託運行李 免費託運行李額度——限重 20 公斤 說明：經濟艙—— 20 公斤；商務艙—— 30 公斤
8	1 & 2	八、其他說明 乘機聯序號 1 和 2 說明：機票的乘機聯必須依照機票所明列的航程，從出發地點開始順序使用，如旅客在中途分程點或約定經停點開始使用，則該機票視為無效

第九節　託運行李與飛航安全

一、託運行李

各艙等之託運及手提行李規定如下表所列：

託運行李			
計價方式	頭等艙	商務艙	經濟艙
論重計價	限重 40 公斤	限重 30 公斤	限重 20 公斤
論件計價	限 2 件；每件長＋寬＋高總和 158 公分（62 英吋）以內；每件重量 32 公斤（70 磅）以內	限 2 件；每件長＋寬＋高總和 158 公分（62 英吋）以內；2 件行李總和 273 公分（107 英吋）以內；每件重量 23 公斤（50 磅）以內	
手提行李規定			
手提行李每位旅客只可攜帶 1 件，長＋寬＋高分別不超過 56 公分、36 公分、23 公分（22 吋、14 吋、9 吋），單邊長＋寬＋高總和不超過 115 公分（45 吋），重量不超過 7 公斤（15 磅）之手提行李（登機箱）等物品			

二、飛航安全

搭乘飛機禁止手提、隨身攜帶或託運上機之物品如下表所列：

類別或品名	說　明
爆炸物品	如煙火、鞭炮、照明彈、深水炸彈、火箭發射液體燃料、燃燒彈等。
危險氣體	1. 易燃氣體，例如：丁烷、氫氣、丙烷、乙炔、打火機。 2. 非易燃非有毒（毒性）氣體，例如：二氧化碳、氖氣、滅火器或低溫液化氣，如液化氮、氦或其他以高壓縮罐裝填包裝之氣體。 3. 有毒氣體，例如：溴甲烷、低毒性噴霧劑、催淚瓦斯器等。
易燃液體	例如：汽油、煤油、柴油、油漆、酒精、香精油、某些黏著劑、甲苯、丙酮、石油。

類別或品名	說　明
易燃固體、自燃物質、遇水危險物質（禁水性物質）	1. 易燃固體，例如：火柴、硫磺、賽璐珞（膠體硝化纖維）、硝基萘。 2. 自燃物質，例如：白磷、黃磷、二醯胺鎂、活性碳等。 3. 遇水危險（禁水性物質）物質，例如：碳化鈣（俗稱電石、電土）、金屬鈉、鎂粉。
氧化物、有機過氧化物	1. 氧化物，例如：硝酸銨化肥、氯酸鈣、漂白劑（粉）。 2. 有機過氧化物，例如：仲位丁基氫氧基過氧化物、CHP 異丙苯過氧化氫、DCP 過氧化二異丙苯、過氧化氫（雙氧水）、過氧丁醇。
毒性物質、傳染性物質	1. 毒性物質，例如：各類具有毒性之化學原料、毒氣、氰化物、除草劑、農藥、砷、砒霜、尼古丁、殺蟲劑。 2. 傳染性物質，例如：病毒、細菌、真菌、立克次體、寄生物、HIV 人體免疫缺損病毒（AIDS 後天性免疫不全症候群，即愛滋病），有些則為診療樣品（檢體）、已知或合理預知內含有致病源之生物產品、變性蛋白、醫藥和臨床廢棄物等。
放射性物質、核分裂（裂解性）物質	1. 放射性物質，例如：用於醫藥或工業用途之放射核種或同位素，如鈷 60、銫 131 及碘 132。 2. 核分裂（裂解性）物質，例如：鈾 233 及 235；鈽 239 及 241。
腐蝕性物質	例如：王水、硫酸、硝酸、醋酸、鹽酸、電池酸液、苛性鈉、水銀、氟化物及其他具腐蝕作用之物品。
其他類危險物品	1. 禁止空運之固體或液體，例如：具麻醉性、毒性、刺激性或其他特性之物質，於航空器上破損或滲漏時，會造成組員極端煩躁或不適，致其無法正常執行其職務者。 2. 磁性物質：任何物質，於距其空運包裝件表面任何一點 2.1 公尺處，測得磁場強度等於或大於 0.159A/m 或 0.002 高斯者。 3. 高溫物質：於運送或託運時，液態物質溫度等於或高於 100℃，但低於其閃火點者；固態物質：其溫度等於或高於 240℃ 者。 4. 其他像石棉、固態二氧化碳（乾冰）、化學藥品或急救用品、環境危害物質、救生器材、發動機、內燃機、易燃氣（液）體動力載具、聚合物顆粒、電池動力裝備或載具、鋅；不具傳染性，但能夠以非自然方式導致動物、植物或微生物物質改變之基因變異生物或微生物等。
使行為喪失能力的產品	含有刺激性，或使人喪失行為能力者，諸如催淚毒氣、胡椒粉等噴具，不得作為身上物品、隨身行李及託運行李。
以安全目的設計的手提箱、錢箱	裝有諸如鋰電池以及／或者煙火材料等危險貨品的保全型手提箱、現金箱、現金袋等，絕對禁止作為航空行李。

第十節　機上餐點服務代號及其他簡寫說明

航空公司機上特殊餐點代號如下表所列：

分類	簡寫	全名	中文意義
病理類	LSML	Low Salt (Sodium) Meal	低鹽（鈉）餐
	NSML	No Salt Meal	無鹽餐
	LPML	Low Protein Meal	低蛋白質餐
	LCML	Low Calorie Meal	低卡路里餐
	LCRB	Low Carbohydrate Meal	低糖餐
	LFML	Low Fat Meal	低膽固醇餐、低脂肪餐
	NLML	Non Lactose Meal	無乳糖餐
	DBML	Diabetic Meal	糖尿病餐
	HFML	High Fiber Meal	高纖維餐
	BLML	Bland Meal	流質餐、無刺激性餐
	PRML	Low Purine Meal	低普林餐
	GFML	Gluten Free Meal	無澱粉質餐
其他	SPML	Special Meal	特殊餐食（須加入敘述）
	SFML	Seafood Meal	海鮮餐
	ORML	Oriental Meal	東方餐
宗教類	KSML	Kosher Meal	猶太餐
	MOML	Moslem Meal	穆斯林餐（回教餐）
	HNML	Hindu Meal	印度餐
	AVML	Asian Vegetarian Meal	亞洲素食餐（無蛋、無奶、無蔥、無蒜）
健康類	RVML	Raw Vegetarian Meal	生菜素食餐
	FPML	Fruit Platter Meal	水果餐
	VLML	Vegetarian Meal	奶蛋素食餐（含奶、含蛋）
	VGML	Vegetarian Vegan Meal	嚴格素食餐（無奶、無蛋）
	INVG	Indian Vegetarian	印度素食餐
兒童類	BBML	Baby Meal	嬰兒餐
	CHML	Child Meal	兒童餐
	PWML	Post Weaning Meal	斷奶餐
其他	JPML	Japanese Meal	日本餐
	EZML	Easy Meal	簡餐

第十一節　航空電腦訂位系統

一、起源

航空電腦定位系統（Computerized Reservation System，簡稱 CRS），其沿革與發展可回溯至 1970 年左右。當時航空公司開始將完全人工操作的航空訂位記錄轉換由電腦來儲存管理，但旅客與旅行社要訂位時，仍須透過電話與航空公司訂位人員聯繫來完成。由於美國國內航線業務迅速發展，加上美國政府對國內航線的開放天空政策，使航空公司家數與班次大量增加，即使航空公司擴充訂位人員以及電話線，亦無法解決旅行社的需求，故當時美國航空公司（American Airlines）與聯合航空公司（United Airlines）首先開始在其主力旅行社裝設各自的訂位電腦終端機設備，以供各旅行社自行操作訂位，開啟了 CRS 之濫觴。

此種連線方式因只能與一家航空公司之系統連線作業，故被稱為 "Single-Access"；其他國家地區則仿傚此種方式而建立 "Multi-Access"（如臺灣早期的 MARNET 系統）。"Single-Access" 系統提供者則開始接納各航空公司加入，並陸續改進其系統的公正性，而逐漸演進成為今日之 CRS；"Multi-Access" 系統則因本身非真正的訂位系統而成為過渡型的產物，目前此種系統已不存在。

1980 年左右，美國國內各航空公司所屬的 CRS（特別是 Sabre 與 Apollo 系統），為因應美國國內 CRS 市場飽和，並為拓展其國際航空公司之需求，開始向國外市場發展。他國之航空公司為節省 CRS 費用，起而對抗美國 CRS 之入侵，紛紛共同合作成立新的 CRS（如 Amadeus、Galileo、Fantasia、Abacus），各 CRS 之間為使系統使用率能達經濟規模，以節省經營 CRS 之成本，經由合併、市場聯盟、技術合作開發、股權互換與持有等方式進行各種整合，而逐漸演變至今具全球性合作的全球分銷系統（Global Distribution System, GDS）。

CRS 發展至今，其所蒐集的資料及訂位系統本身的功能，都已超越航空公司所使用的系統。旅遊從業人員可以藉著 CRS 幫客人訂全球大部分航空公司的機位、主要的旅館連鎖及租車；另旅遊的相關服務，如旅遊地點的安排、保險、郵輪，甚至火車等，也都可以透過CRS 直接訂位。透過 CRS 還可以直接取得全世界各地的旅遊相關資訊，包括航空公司、旅館、租車公司的 Schedule，機場的設施、轉機的時間、機場稅、簽證、護照、檢疫等資訊皆可一目瞭然。此外，信用卡查詢、超重行李計費等，皆有助於旅行從業人員對旅客提供更完善的服務。CRS 系統已成了旅遊從業人員所必備的工具，也是航空公司、飯店業者及租車業者的主要銷售通路（圖 4-5）。

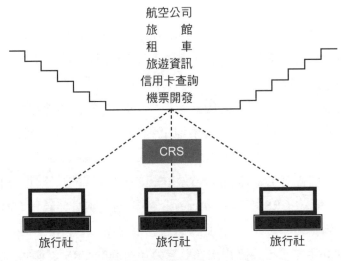

圖 4-5　CRS 系統連結

資料來源：先啟資訊和 IATA 臺灣辦事處。

二、全球主要 CRS

(一)Abacus簡介

縮寫代號：1B

成立時間：1988 年

合 夥 人：BI/BR/CI/CX/GA/ KA/MH/ MI/ PR/SQ/NH/ Sabre
主要市場：日本除外之亞太地區、中國大陸、印度及澳洲
總 公 司：新加坡
系統中心：美國 Tulsa

Abacus 成立於 1988 年，總公司設於新加坡，其創立目的乃在於促進亞太地區旅遊事業的發展，並提升旅遊事業的生產力。Abacus 系統提供旅行社遍及全世界各地，數以千計之航空公司、旅館與租車的訂位及資料查詢，全球旅遊相關資訊，以及旅行社的前、中後櫃系統。

Abacus 在亞太地區，藉由各地的行銷公司提供強大的服務網。目前各地的行銷公司分處於澳洲、汶萊、香港、印度、南韓、馬來西亞、菲律賓、新加坡、臺灣及越南等 20 個市場。

Abacus 是由中華航空、國泰航空、長榮航空、馬來西亞航空、菲律賓航空、皇家汶萊航空、新加坡航空、港龍航空、全日空航空、勝安航空、印尼航空及美國全球訂位系統── Sabre 所投資成立的全球旅遊資訊服務系統公司。其主要功能如下：

1. 全球班機資訊的查詢及訂位：Abacus 以公平的立場，顯示全世界超過 500 家航空公司的時刻表及可售機位，其中還包含亞洲各主要航空公司最後一個機位的顯示。

2. 票價查詢及自動開票功能：Abacus 提供全球超過 9,000 萬個正確精準的票價，同時給予保證，只要是由系統自動計算出來的票價，Abacus 都會負責到底。

3. 中性機票及銀行清帳計畫（BSP）：利用標準格式之中性票，開出各航空公司機票，用戶無須再庫存多家航空公司之機票。Abacus 目前在許多國家已提供銀行清帳計畫之開票系統，節省用戶往返航空公司開票的時間。

4. 旅館訂位：Abacus 的 Hotel Whiz 是個強而有力的銷售工具，旅行社從業人員可以在 Abacus 電腦上直接且立即的訂位，以下是使用 Hotel Whiz 的好處（除了 Hotel Whiz 外，Abacus 亦發展一

套旅館批售系統 Hotel Smart，可以減少旅遊同業間互相以電話或傳真訂房所浪費的時間與金錢）：

(1) 訂位指令簡單，且可立即訂得旅館，並得到確認代號。

(2) 資料庫內容豐富，包含旅館詳細資料，例如所在位置、設備、與機場的距離及交通等，並可查看全球 250 家以上連鎖旅館的訂房、4 萬家以上旅館的資訊。

(3) 隨時更新顯示旅館空房及詳細的房間形式說明。

(4) 用戶與旅館業者間的特約價格可存入系統，並具有保密作用。

5. 租車服務：Abacus 系統有 40 多家租車連鎖公司，提供全球超過 16,000 個營業地點及各種汽車款式資料，還可查詢最便宜的價錢。

6. 儲存客戶檔案資料：Abacus 的客戶檔案系統可幫長期客戶儲存個別資料，如旅客喜好的航空公司、旅館、汽車款式、機上座位及旅客的地址、電話號碼及信用卡等資料。訂位時，可以迅速將旅客的資料複製成訂位記錄，節省精力和時間。

7. 資料查詢系統：Abacus 的資料查詢系統可提供旅遊事業的相關資訊，例如 Abacus 的每日新聞、系統指令的更新、旅遊資訊及各航空公司的消息等；此外，旅遊業者本身的產品及價格，亦可經由 Abacus 龐大的資料庫傳達給每一個 Abacus 用戶。

8. 旅遊資訊及其他功能：Abacus 提供完整的旅遊相關資訊，包括簽證、護照、檢疫等資料皆可一目瞭然。此外，信用卡查詢、超重行李計費等，皆有助於旅行從業人員對旅客提供更完善的服務。

9. 指令功能查詢：FOX 功能是提供 Abacus 用戶一個簡便快速的指引說明，所有系統及指令上的更新都能放在 FOX 上供旅行社用戶查詢，而 ASSET（Agent Self-Paced Systems Training）更提供用戶可以自行學習各項系統功能的工具。

10. 旅行社造橋：旅行社可透過造橋功能與國內外公司及相關企業連線，提供旅客更寬廣的服務。利用此功能，無須複製旅客的訂位記錄，就可直接在 Abacus 電腦上掌握各國內外分公司的訂位資料。同時旅客可在甲旅行社訂位，而到其他旅行社拿票。此舉不僅減少了旅行社間電話的往來，同時亦節省旅客的時間。

(二)Amadeus

縮寫代號：1A

成立時間：1987 年成立，1995 年與美國之 CRS SYSTEM ONE 合併

合 夥 人：AF/LH/IB/CO

主要市場：歐、美、亞太地區及澳洲

總 公 司：西班牙馬德里

系統中心：法國 Antipolis

(三)Galileo

縮寫代號：1G

成立時間：1987 年成立，1993 年與 Covia 合併

合 夥 人：UA/BA/KL/SR/AZ/US/01ympic/AC/Aer Lin/Austrian/Tap port

主要市場：Galileo — -英國、瑞士、荷蘭、義大利

　　　　　Apollo ——美國、墨西哥

　　　　　Galileo Canada ——加拿大

總 公 司：芝加哥

系統中心：丹佛

✈ 第十二節　旅行業常用的觀光英文術語

一、機票

Extra Mileage Allowance, EMA	額外寬減哩數
Higher Intermediate Point, HIP	中間較高城市票價
More Distant Point, MDP	更遠城市票價計算方式
Maximum Mileage	最高可飛行哩程
Back Haul	顛倒
First Class	頭等艙
C Class	
Executive Class	商務艙，其名稱因航空公司而異
Business Class	
Dynasty Class (CI)	
Economic Class	經濟艙
Y. Class	
Night Coach	較晚時間或半夜之班次，票價較低廉
Normal Fare	普通票價
Full Fare 　　(Adult Fare)	全票（成人票，12 歲以上）
Half Fare 　　(Children Fare)	半票（小孩 2 至 12 歲之票價，為大人票的 1/2 或 2/3）
Infant Fare	2 歲以下的嬰兒票，票價為普通票價的 1/10，不能占有座位
AD Fare — Agents Discount Fare	IATA 旅行社工作人員的打折票，為普通票價的 1/4
Excursion Fare	旅遊票。有限定日期之機票（來回票）
GIT Fare (GV) — Group, Inclusive Tour Fare	全包式團體旅遊機票票價
De-Deportee	被驅逐出境者填發的機票
Free of Charge, FOC	免費票。團體票價中每開 10 或 15 名，即可獲得一張免費票（10 ＋ 1 或 15 ＋ 1 FOC）
Quarter Fare	1/4 票價
Neutral Unit of Construction, NUC	機票計價單位

Official Airlines Guide, OAG	航空公司各類資料指引，時刻表以出發地為標準
ABC — ABC World Airways Guide	即世界航空指南，類似 OAG，詳細航空公司各類資料指引，時刻表以目的地為標準
Void	作廢
OK	機位已確認
RQ — Request, Waiting List	機位尚未確認，在後補名單中
Sticker	機位經確認或更改搭機日期及班機後，航空公司於機票上所貼之更新資料條
Reconfirm	再確認（機位、巴士、旅館、表演場所……）
Local Contact	當地聯絡人（在訂機位、旅館等場所有時間性的關係時，一般都會要求有當地可聯絡的代理人）
Initial	縮寫，通常以起首字母表示。例如向航空公司訂位時，一定先報 Last Name（姓氏），而 First Name（名字）則只報 Initial
Passenger Name Record, PNR Computer Code Out Lot Locator	電腦代號。訂好機位或有其他特別要求，最好向航空公司要此電腦代號，或列印一張電腦內所記載之事項（即 PNR），同時亦可從此資料中閱讀出您的後續行程是否正確
Reserve, Reservation	
Booking	訂位
Block	
Allotment	團體機位配額。航空公司在分配團體機位時，依各家旅行社以往之表現及需求所做的分配
Cancel, Cancellation	取消
Coupons	票根（券）
Miscellaneous Charges Order, MCO	IATA 之航空公司或其代理公司所開立之憑證，要求特定之航空公司或其他交通運輸機構，對於憑證上所指定的旅客發行機票、支付退票款或提供相關的服務。另旅客於外站改變行程時，若其機票（屬有價證券）尚有餘款可退時，航空公司不便當場退款，而以 MCO 之方式載明情況，囑其回至原開票公司申請退款或留待下一次搭乘時抵扣部分費用
Greenwich Mean Time, GMT	格林威治時間。英國為配合歐洲其他國家的計時方式，將於 1992 年廢此不用，改用 UTC

Universal Time Coordinated, UTC	這是取代 GMT 新的環球標準時間，一切同 GMT 之數據
Government Travel Order, GTO	政府公務人員旅行用開票憑證
Prepaid Ticket Advice, PTA	預付票款通知，以便取得機票。一般而言，指在甲地付款，在乙地拿票者，以方便無法在當地付款之旅客，或遺失機票者，或贊助單位提供給非現地之旅客
City Code	城市縮寫
Airport Code	機場縮寫。歐美諸大城市皆擁有數個機場，為免搭錯機場或前往接機有誤，一定要驗明正確之機場
Airline Code	航空公司班機代號。此縮寫代號與航空公司一般之縮寫不同，如中華航空公司縮寫為 CAL，但代號卻為 CI。星航為 SIA，代號為 SQ
Connection (Flight)	轉機（下一班機）
Minimum Connecting Times	最短的轉機時間限制
Daylight Saving Time, DST	日光節約時間。每一年的 3、4 月及 9、10 月之交，有些國家及地區為適應日照時間而做的時間調整，如一般所稱的 Summer Schedule 或 Winter Schedule
Flight Number	班機號碼。航空公司之班機號碼大多有一定的取號規定，如往南或往西取單數；往北或往東取雙數。例如，中華的 CI 804 班機是香港到臺北的班機，而 CI 827 是臺北到香港之班次。此外大部分的班機號碼都為三個數字，縱然其號碼只有個位數，前面都再加兩個 0。如為聯營的航線或加班機則大多使用四個號碼
Scheduled Flight	定期班機
Charter Flight	包機班機
Shuttle Flight	兩個定點城市之間的往返班機。例如紐約與華盛頓之間的東方航空公司班機，除了有正規的班機之外，尚有隨到隨上，行李拿至登機門附近，機上付款、收票的 Shuttle Flight
Schedule; Itinerary	時間表；旅行路程
Reroute	重排路程
Reissue	重開票
Endorse	轉讓；背書
Non-Endorsable	不可以轉讓的（機票）

General Sales Agent, GSA	總代理
Overriding	指航空公司 GSA 或指定代理旅行社的 3% 獎勵金（後退）
Incentive	
Traffic Right	航權。有些航空公司之航線雖已達某地，但卻無載客權，只允許技術性降落，或只能搭載它原先搭載來的旅客走後續的行程。例如某些非美國的航空公司從夏威夷至洛杉磯這一段因屬美國國內線，在夏威夷當地無載客權
On Season; Peak Season	旺季
Off Season; Low Season	淡季
Shoulder Season	次旺季，平季
Meals Coupon	航空公司因班機延誤或轉機時間過久，發給旅客的餐券
STPC-Lay Over At Carrier Cost; Stopover Paid By Carrier	由航空公司負責轉機地之食宿費用。當航空公司之接續班機無法於當天讓客人到達目的地時，所負責支付之轉機地食宿費用
SOPK; Special Stop Over Package Tour	日亞航及日航為臺灣之團體特別提供的轉機食宿招待券
Free Baggage Allowance	免費託運行李限量。經濟艙 20 公斤，商務艙 30 公斤，頭等艙 40 公斤（除了論件地區以外的航線規定）
Non-IATA	非國際航空運輸協會會員
Origin	起站
Destination	終站
Stopover	停留站
Validity	機票效期
Area 1, 2, 3	航空票務中之分區號碼
Status	機位情形
Frequency (CODE)	班次（縮寫），OAG 或 ABC 上之班次縮寫以 1、2、3……等代表星期一、二、三
Conjunction Ticket	連接之機票
Subject To Change Without Notice	如有變動不另行通知
International Date Line	國際換日線
Currency code	幣制代號，例如美金為 USD，日幣為 JYE（¥）
Eastern Hemisphere	東半球

Western Hemisphere	西半球
Computer Reservation System, CRS	電腦訂位系統。目前較有名的有 ABACUS、AMADEUS、GALILEO、SABRE 等系統
Global Distribution System, GDS	全球訂位系統
The Billings & Settlement Plan, BSP	銀行結帳計畫。這是目前臺灣航空界透過 IATA 在推行的一種航空公司與旅行社之間機票的銷售、訂位、結帳、匯款等方面的簡化手續計畫（舊稱 Bank Settlement Plan，亦簡稱為 BSP）
Elapsed Journey Time	實際飛行時間 例：CI 015 LAX/TPE Departure: 22:00/Arrival: 08:00(＋2) 先查出：LAX 之 GMT 時間為－8；TPE 之 GMT 時間為＋8 公式：〔08:00＋(48)－(＋8)〕－〔22:00－(－8)〕＝18 小時（實際飛行時間）

二、機場及海關、移民局、檢疫

Customs, Immigration, Quarantine, CIQ	海關、移民局與檢疫
Duty Free Allowance	免稅物品許可量
In Bond	存關
Customs Declaration Form	海關申報單（攜帶入關之物品及外幣）
Embarkation/Disembarkation Card	入／出境卡，俗稱 E/D CARD
Dual Channel System	海關內紅、綠道制度。在行李之關檢查中，綠道為沒有應稅物品申報者所走的通道。紅道為有應稅物品申報者所走的通道。我國已實施此制度
Formalities	一切手續
Claim Check, Baggage Check, Baggage Claim Tag	行李認領牌
Accompanied Baggage	隨身行李
Unaccompanied Baggage	後運行李
Baggage Claim Area	行李提取區

Cargo	航空貨運
Arrival/Departure Board	班機（車）抵達／離開時間看板
Estimated Time of Arrival, ETA	預定抵達時間
Estimated Time of Departure, ETD	預定離開時間
Courtesy Room, VIP Room	貴賓室
Bail	保釋金
Confiscate	沒收，充公
Deport	驅逐出境
Vaccination	預防注射
Cholera	霍亂（注射後 6 個月有效）
Yellow Fever	黃熱病（注射後 10 年有效）
Plague	鼠疫。以上三種為世界法定的預防注射
Spot Check	抽查
Customs Dealers	海關人員
Customs Inspection Counter	海關檢查臺
Immigration Control	移民局管制關卡
Naturalization	歸化，入籍
Limousine Service	旅館與機場（或點與點）間之接送服務
Transit; Stopover	過境
Transit Lounge	過境旅客候機室
Transit Without Visa, TWOV	過境免簽證。但須訂妥離開之班機機位，並持有目的地之有效簽證及護照。同時，須在同一機場進出才可以
Connection Counter, Transfer Desk	轉機櫃檯
Airport Tax	機場稅
Check-In Counter	辦理登機手續之櫃檯
Trolley	手推行李車
Assigned Seat	指定席位
Open Seat	開放席位（先上先坐）
Stand-By	在現場（如機場）後補
Denied Boarding Compensation	被拒絕登機而要求之賠償
Pre-Boarding	對於攜帶小孩、乘坐輪椅或須特別協助者，優先登機
No-Show	已訂妥席位而沒到者

Off Load	班機超額訂位或不合搭乘規定者被拉下來，無法搭機的情形
Sold Out	賣完
Fully Booked	客滿
Overbooking	超額訂位
Sublo Ticket-Subject To Load Ticket	屬於空位搭乘的機票。一般而言指 Quarter 票及航空公司員工及眷屬持有之免費票
No Sub Ticket	可以訂位搭乘的機票
Up Grade	提升座艙等級
Excess Baggage Charges	超重行李費。一般免費之許可行李重量為經濟艙 20 公斤、商務艙 30 公斤、頭等艙 40 公斤。超重行李運費之計算標準為每公斤收成人普通艙單程票價的 1.5%
Aviobridge	機艙空橋
Boarding Pass	登機證
Automated Ticket & Boarding Pass	機票登機證，這是法國航空率先採用的一種卡片式機票，本身即附有磁帶的功能，旅客於購票時即給予此張機票登機證，在登機門前，經過讀卡機就能上機
Boarding Gate	登機門
Apron	停機坪
Runways	跑道
Maintenance Area	維修區
Control Tower	塔台
Flight Catering, Sky Kitchen	空中廚房；備辦機上食物之廚房
Duty Free Shop	免稅店
Seeing-Off Deck	送行者甲板
Diversion	無法降落於原定之機場而至備用機場的情形
Baggage Tag	行李標籤
Lost & Found	遺失行李詢問處
Claim	申告要求賠償
Affidavit	宣誓書
Discrimination	歧視；差別待遇

三、飛機上

(一)機上人員

Cabin Crew	座艙工作人員
Flight Attendant	空服員
Captain	機長
Pilot (CO Pilot)	駕駛員（副駕駛）
Steward	男空服員
Stewardess	女空服員

(二)機上設備

Aisle Seat	走道位子
Window Seat	靠窗位子
Center Seat	中央位子
Upper Deck	機上二樓之座艙
Two Abreast Seating	兩排並座。飛機上之座位依各型機之不同而有別，有的是三排座、四排座
Fasten Seat Belt	扣緊安全帶
Buckle	釦子；帶釦
Overhead Compartment	飛機座位頭頂上方之置物櫃
Life Vest	救生衣
Disposal Bag	廢物袋；嘔吐袋
Blanket	毯子
Life Raft	救生艇
Bassinet	搖籃（嬰兒）
Headset, Earphone	耳機
Airsick	暈機
Brace For Impact	緊抱防碰撞
Brace Position	安全姿勢
Oxygen Mask	氧氣面罩
Turbulence	亂流
Air Current	氣流
Escape Slide	救生滑梯
Inflate Life Vest	把救生衣充氣

Emergency Exits	緊急出口
Clear Air Turbulence	晴空亂流，通常是指飛機在無雲的天空飛行時發生顛簸，甚至上下翻騰現象的亂流。但在航空界的習慣是專指高空噴射氣流附近的風切亂流
Forced Landing	緊急降落
Lavatory	廁所
Occupied	廁所有人
Vacant	廁所無人
Smoking Area	吸菸區
Non-Smoking Area	非吸菸區
Ozone	臭氧

(三)飛航狀況與意外

Hijack	劫機
Hijacker	劫機者
Hostage	人質
Crash	墜機；空難
Take Off	起飛
Landing	降落
Refuel	加油
Transfer In	到機場接機並運送至市區內
Transfer Out	將旅客由旅館運送至機場

課後練習

() 1. 旅客行李未隨航班抵達，且下落不明時，領隊應協助旅客憑著 (A) 機票及登機證 (B) 護照 (C) 行李憑條 (D) 以上皆是 向機場行李組辦理及登記行李掛失。

() 2. 機票欄中記載 FOP，表示何意？ (A) 旅行社名稱 (B) 付款方式 (C) 最多哩程數 (D) 旅客姓名。

() 3. 機票的 Auditor Coupon 是指？ (A) 旅客存根 (B) 旅行社存根 (C) 航空公司存根 (D) 搭乘票根。

() 4. 長榮航空飛行於澳洲雪梨與墨爾本之間的航權是屬於航空自由的第幾航權？ (A) 5 (B) 6 (C) 7 (D) 8。

() 5. Volume Incentive 之意義為何？ (A) 當所開立機票達到航空公司要求之數量時，對方所給予的獎勵措施 (B) 壓低機票價格，創造利潤 (C) 機票銷售之最近金額 (D) 機票招待之旅遊活動。

() 6. 航空公司總代理英文簡稱為 (A) CIQ (B) BSP (C) GSA (D) CRS。

() 7. 下列何者為紐約所屬的機場代號（City Code）之一？ (A) NRT (B) JFK (C) CDG (D) HND。

() 8. 格林威治時間英文簡稱為 (A) GMT (B) IDL (C) DST (D) ETD。

() 9. 一般機票中，代理商優惠機票（Agent Discount Fare）是票面全額的多少比率？ (A) 80% (B) 75% (C) 50% (D) 25%。

() 10. 0 歲至 2 歲以下之嬰兒，其國際線機票票價為普通機票（Normal Fare）價格之 (A) 50% (B) 25% (C) 10% (D) 免費。

() 11. 旅客搭乘國際航線班機，同時攜帶兩名嬰兒時，其第二位嬰兒所能享受之機票折扣為普通票價之 (A) 75% (B) 50% (C) 25% (D) 10%。

() 12. 一般旅客搭乘飛機，年滿幾歲以上應購買全票？ (A) 20 歲 (B) 18 歲 (C) 15 歲 (D) 12 歲。

() 13. 普通票機票（Normal Fare）其有效期為 (A) 12 個月 (B) 9 個月

(C) 6 個月　(D) 不一定。

() 14. 優待機票（Special Fare）其有效期為　(A) 12 個月　(B) 9 個月
(C) 6 個月　(D) 不一定。

() 15. 預定起飛時間英文簡稱為　(A) ETA　(B) ATE　(C) ETD　(D)
DTE。

() 16. 在航空票務運算下，最高可旅行哩數之縮寫為　(A) TPM　(B) HIP
(C) MPM　(D) FCP。

() 17. 中華航空飛往歐洲之城市有法蘭克福、阿姆斯特丹及　(A) PAR
(B) LON　(C) ROM　(D) MAD。

() 18. 根據國際航空運輸協會（International Air Transport Association）
所制訂之「危險物品規則」（Dangerous Goods Regulations,
DGR）其種類共可分為幾大類　(A) 6　(B) 7　(C) 8　(D) 9。

() 19. 何謂 TGV？　(A) 免費票　(B) 免費入場　(C) 快餐車　(D) 高速火
車。

() 20. 蘭花假期乃是下列哪一家航空公司推出之個別旅遊服務產品　(A)
新加坡航空　(B) 中華航空　(C) 泰國航空　(D) 國泰航空。

() 21. 我國目前共有幾家國籍航空公司　(A) 6　(B) 5　(C) 4　(D) 3 家。

() 22. 經過使用後之機票會剩下何種票根　(A) AUDITOR COUPON　(B)
AGENT COUPON　(C) FLIGHT COUPON　(D) PASSENGER
COUPON。

() 23. 請問原則上機票效期為多久　(A) 3 個月　(B) 半年　(C) 1 年　(D)
2 年。

() 24. 年滿幾歲須購買 Adult Fare　(A) 12 歲　(B) 15 歲　(C) 18 歲
(D) 20 歲。

() 25. 國內航線 65 歲以上，中華民國國籍之老人可購之優待票，優待多
少　(A) 50%　(B) 80%　(C) 25%　(D) 75%。

() 26. 尚未訂位的機票（Open Ticket），若經訂位 OK 後應至航空公司
加貼　(A) TAG　(B) MARK　(C) PNR　(D) STICKER。

() 27. 下列何者不正確　(A) 每一班機艙等皆分為頭等、商務、經濟艙
(B) 臺灣有三個國際定期航線的機場　(C) 目前 BOEING 747 及

A380 有 UPPER DECK　(D) 華航的 CIS 是紅梅。

(　) 28. 下列何者是免費票　(A) FOC　(B) ID00　(C) 美國國內之 INF 票
(D) 以上皆是。

(　) 29. TPE/MFM/SHA/SEL/ANC/CHI　(A) 一本 4 張 Flight Coupon 機票
(B) 此為 RT Ticket　(C) 機票號碼為 2970328765432118
(D) ANC/CHI INF 免費。

(　) 30. 下列何類乘客不用購買我國的機場稅 TWD300　(A) 高雄飛馬公的
旅客　(B) 澳門飛高雄的單程旅客　(C) 2 歲以下的旅客　(D) 以上
皆對。

(　) 31. 機票的簽發下列何者不正確　(A) 未訂位行程之日期、航班及時間
可開 OPEN　(B) 未填完之行程空白欄應填上 VOID　(C) 姓名欄以
英文大寫，若旅客間轉讓使用應將機票拿至航空公司票務櫃檯加蓋
修正章　(D) 城市及機場代號應使用英文全名。

(　) 32. 下列城市代號何組不正確　(A) 雅加達 JKT　(B) 西雅圖 SEA　(C)
大阪 OKA　(D) 雪梨 SYD。

(　) 33. 同上題，機場代號何者不正確　(A) PVG 普吉島　(B) FOC 福州長
樂機場　(C) ICN 首爾仁川機場　(D) SIN 新加坡樟宜機場。

(　) 34. TPE/HKG/TPE YEE15　7 月 18 日購票，7 月 25 日出發，請問下
列何者正確　(A) 出發後三天後方可安排回程　(B) 效期為 8 月 9
日凌晨 00:00 止　(C) 可先使用 HKG/TPE 段，再使用 TPE/HKG
段　(D) 此為團體票。

(　) 35. 下列何者非電子機票（E-Ticket）的優點　(A) 加快手寫機票的時
間　(B) 無保存及攜帶實體機票的問題，避免遺失機票的風險　(C)
簡化訂位流程　(D) 節省營運成本。

(　) 36. 下列何條約將旅客、行李或貨物之損傷時，所應負之責任與賠償，
註明於機票之內　(A) 芝加哥公約　(B) 巴黎公約　(C) 海牙公約
(D) 華沙公約。

(　) 37. 下列何者不正確　(A) 訂位記錄是 Record Locator　(B) MSTR 是
指小女生　(C) STPC 是過夜食宿招待　(D) NO SHOW 是有訂機
位，卻沒有登機的旅客。

() 38. 下列何者正確　(A) J Class 低於 K Class　(B) Y Class 低於 K Class　(C) C Class 低於 P Class　(D) H Class 與 Y Class 皆屬商務艙。

() 39. GV10 係指　(A) 團體票 10 人以上，享優惠　(B) 團體票 10 天以上，享優惠　(C) 團體票 1/10 的特惠　(D) 團體票 10 號前必須回國。

() 40. Not Valid Before 17 APR 係指　(A) 4 月 17 日之前為機票有效期　(B) 4 月 17 之後為機票有效期　(C) 4 月 17 日開始回程　(D) 4 月 17 日必須抵達。

() 41. 下列機場何者不正確　(A) 嘉義水楠機場　(B) 馬祖北竿機場　(C) 金門尚義機場　(D) 臺東豐年機場。

() 42. 請問團體若人數為 32 人，享受多少的機票優待　(A) 1 張免費票　(B) 2 張 FOC　(C) 半票 2 張　(D) 半票 3 張。

() 43. 下列何種情況之下，旅客可能會被拒登機　(A) 塗改過的機票　(B) 逾期的機票　(C) 無 Flight Coupon 之機票　(D) 以上皆是。

() 44. 下列何者為格林威治標準時間　(A) GMT　(B) UTC　(C) TIM　(D) NUC。

() 45. 請問旅客可以向誰訂航空機位　(A) 航空公司　(B) 旅行社　(C) 網路上自己訂　(D) 以上皆可。

() 46. 下列何者非訂位四要件之一　(A) 旅客英文姓名　(B) 行程資料　(C) 旅客護照號碼　(D) 承訂人及電話。

() 47. 下列何者不正確　(A) 機票之票號要依序使用　(B) 我國機場稅於出境時隨票附徵　(C) 姓名欄位要與國際同步，先名後姓　(D) 機票退票須向原購票單位申請。

() 48. 有關電腦代號，下列何者不正確　(A) 電腦代號可分為航空公司電腦代號及訂位系統公司電腦代號　(B) 限為 6 個英文字母　(C) 部分航空公司之代號為五碼　(D) 以上皆是。

() 49. 若旅客行李遺失或破損時應於出機場前找航空公司機場哪個單位　(A) 訂位組　(B) 票務組　(C) 行李組 Lost & Found　(D) 空服組。

() 50. 下列何者不正確　(A) F/Class 論件行李，每件行李之長寬高總和

不得超過 158 公分　(B) 論重計算，則 J/Class 之行李限重為 30 磅　(C) 託運行李遺失，每公斤賠償美金 20 元　(D) 手提行李，長寬高限制為 56X36X23 公分（115cm）。

() 51. 下列何者不正確　(A) TWOV 為航空公司提供之過夜食宿招待券　(B) MCO 為雜項券　(C) IN Transit 轉接班機之間隔時間在 4 小時以內，稱為過境　(D) Stopover 間隔時間在 4 小時以上者，稱為停留。

() 52. 下列何航空有開闢 HKG/KHH/HKG 的航線　(A) KA　(B) EG　(C) NX　(D) CA。

() 53. 王之頤小朋友 4 月 17 日滿 2 歲，而其同年 4 月 16 日開始由 CHI/NYC/SEA 旅行，請問應購買何種機票　(A) 1/10　(B) 1/4　(C) 1/2　(D) FOC。

() 54. 請問復興航空公司運送旅客至澳門下機是屬於第幾航權（飛行自由）　(A) 第一　(B) 第二　(C) 第三　(D) 第八。

() 55. 何者表示不可以預先訂位　(A) GO-SHOW　(B) SUBLO　(C) OFF-LINE　(D) BUMP。

() 56. 臺灣時間為 05:00（TPE +8；LAX–8）問 LAX 時間為　(A) 當天 09:00　(B) 當 21:00　(C) 前一天 09:00　(D) 前一天 13:00。

() 57. 臺灣在 IATA 規定的飛行區域中，是屬於第幾分區　(A) TC-1　(B) TC-2　(C) TC-3　(D) TC-4。

() 58. 請問原則上在一地停留超過多少小時，須確認（Reconfirmation）回程機位　(A) 24 小時　(B) 36 小時　(C) 72 小時　(D) 以上皆非。

() 59. 何者為航空電腦訂位系統　(A) CIS　(B) Overriding　(C) CAS　(D) CRS。

() 60. 請問下列何者不正確　(A) J/Class 可享有的論重免費行李為 66 磅或 30 公斤　(B) 論件行李之 Y/Class 可享有一件免費行李，但其長寬高不得超過 62 英吋或 158 公分　(C) 1/10 的 INF 票是不可占位的　(D) 一般而言，出生 14 天後嬰兒方可登機。

() 61. 請問 SYD/SFO 的行程，在 SFO 買票，SYD 開票，下列何者正確

(A) SOTO　(B) SOTI　(C) SITI　(D) SITO。

（　）62. TPE/HKG/SIN/ROM/AMS ─ PAR/LON/NYC/ATL/SEA ─ YVR/TYO/TPE 此為何類行程　(A) 3 個 OW　(B) RTW　(C) RT　(D) OPEN JAW。

（　）63. 下列何者不正確　(A) 依華沙公約規定，託運行李，每磅賠償美金 20 元　(B) 手提行李，每一旅客賠償美金 400 元　(C) 美國境內，多數航空公司賠償旅客手提行李美金 750 元　(D) 日本航空公司採用不設限額的方式賠償旅客生命的損失。

（　）64. 機票之轉讓稱之為　(A) RE-ISSUE　(B) PTA　(C) ENDORSE　(D) REFUND。

（　）65. 下列何種機票原則上最便宜　(A) SITI　(B) SOTI　(C) SOTO　(D) SITO。

（　）66. 國內航線託運行李，經濟艙之限制為　(A) 2 件　(B) 10 公斤　(C) 30 公斤　(D) 40 公斤。

（　）67. 下列何物品是旅客登機後全程禁用的　(A) 行動電話　(B) 各類遙控器　(C) 個人無線電收發報機　(D) 以上皆是。

（　）68. 依中華民國航空客貨損害賠償辦法（88/3/17 修正），對乘客死亡者，最高為新臺幣多少錢　(A) 75 萬　(B) 100 萬　(C) 150 萬　(D) 300 萬。

（　）69. 機票行程若為 TPE/HKG/ROM/SIN/TPE 時，下列何者不正確　(A) ROM 為折回點　(B) TPE 為出發地　(C) SIN 為目的地　(D) 以上皆不正確。

（　）70. 旅客開立團體機票來臺，參加行程後，不同團回，稱之為　(A) 跳票　(B) 湊票　(C) 脫隊　(D) 脫逃。

（　）71. 在多少時間內接駁下一航班我們視為轉機點而非停點？　(A) 24 小時　(B) 30 小時　(C) 36 小時　(D) 48 小時。

（　）72. 何謂 "Deny boarding compensation"？　(A) 行李遺失補償　(B) 機票遺失申請　(C) 拒絕登機補償　(D) 遣送回國賠償。

（　）73. 可免費託運之行李為件數來計算時，其重量為一件不可超過　(A) 12 公斤　(B) 22 公斤　(C) 32 公斤　(D) 沒有限制。

() 74. 從臺北前往洛杉磯的旅客可託運之免費行李方式,下列何者錯誤? (A) BY PCS (B) BY VOLUME (C) BY 30X2 KGS (D) 20KGS。

() 75. 旅客因行李遺失,可自行購買盥洗用品及內衣褲,並以收據向航空公司請求賠償,其金額在多少美金以內? (A) 20 (B) 30 (C) 40 (D) 50。

() 76. 旅客隨機託運行李以件數論計,其適用地區為 (A) TC-1,TC-2 (B) TC-2,TC-3 (C) TC-3,TC-1 (D) TC-1,進出 TC-1。

() 77. 依華沙公約規定,航空公司對遺失旅客託運行李之賠償金額,每公斤為美金 (A) 10 元 (B) 20 元 (C) 30 元 (D) 40 元。

() 78. 享有免費託運限量標準行李之機票,其機票價格不得低於原價票(Normal Fare)之比例 (A) 50% (B) 40% (C) 30% (D) 25%。

() 79. 有關航空器運輸行李損害之賠償與責任歸屬,是在哪一個國際航空協定中簽訂的? (A) 海牙合約 (B) 百慕達協定 (C) 華沙合約 (D) 蒙特婁合約。

() 80. 何謂 P. I. R. Form ? (A) 機票遺失申報單 (B) 行李遺失申報單 (C) 護照遺失申報單 (D) 警察報案申報單。

() 81. 在空運途中,行李遭到損害或損失,應填具下列何種表格? (A) PNR (B) PIR (C) CPR (D) TRA。

() 82. 下列何者為最早實施 BSP 之國家? (A) 澳洲 (B) 日本 (C) 香港 (D) 新加坡。

() 83. 下列哪一個國家未加入「歐元」單一貨幣制度? (A) 比利時 (B) 義大利 (C) 英國 (D) 法國。

() 84. Charter Airlines 的意義為 (A) 首航班機 (B) 包機航空公司 (C) 通勤航空公司 (D) 定期航空公司。

() 85. 在航空公司作業中,何謂 Code Sharing ? (A) 電碼處理 (B) 密碼分析 (C) 使用共同班號 (D) 訂位代號。

() 86. 下列何者為倫敦代號? (A) JFK (B) LON (C) LGW (D) NRT。

() 87. 我國高雄機場的機場代號（Airport Code）是 (A) KHH (B) KHI (C) KIA (D) KSI。

() 88. 紐約甘迺迪機場的 Airport Code 為何？ (A) LGA (B) EWR (C) JFK (D) NYC。

() 89. 下列何者為倫敦國際機場代號？ (A) MIA、LON (B) LRH、LHR (C) LGW、LHR (D) LGW、LON。

() 90. 下列何者為紐約所屬的機場代號（Airport Cod）之一？ (A) NRT (B) LGA (C) GWK (D) CDG。

() 91. 下列何者為 LON 所屬機場代號之一？ (A) NRT (B) LGA (C) GWK (D) CDG。

() 92. 在國際航程上常採取飛行路徑是通過地球圓心的弧線，因為那是最短的航程，請問這種弧線的專業名稱是下列哪一個？ (A) 大圓航線 (B) 本初子午線 (C) 赤道 (D) 北回歸線。

() 93. 旅客參團赴國外旅行，如遇託運行李於轉機時遺失，領隊人員應陪同該旅客，至所搭乘航空公司之 Lost Found 辦理哪些手續？ (A) 填寫 C. I. R. 表格 (B) 填寫 P. I.R. 表格 (C) 填寫 A. B. C. 表格 (D) 填寫 F. I. R. 表格。

() 94.「雜項交換券」為航空公司發行之憑證，用來支付旅客行程中各種相關的費用，請問其代稱為何？ (A) MOC (B) MCO (C) CMO (D) COM。

() 95. 哪一種機票不能免費託運行李 (A) CHD (B) A. D. Fare (C) F. O. C (D) INF。

() 96. 機票中「票價計算」欄內之 "NUC" 意指 (A) 匯率 (B) 票面價 (C) 票價計算單位 (D) 優惠票價單位。

() 97. 若旅客轉機時間較長，甚至產生過夜的情形，航空公司通常會吸收旅客於轉機地所產生的飯店餐飲休憩費用，對於這種非自願轉機旅客的招待稱之為 (A) COUR (B) STCR (C) DIPL (D) STPC。

() 98. 關於機票填發時應注意之事項，下列何者不正確？ (A) 機票為有價證券 (B) 搭乘聯應按照號碼順序使用，不可顛倒 (C) 機票上之英文字體大小寫均可 (D) 塗改之機票視為無效。

(　　) 99. 依據開立機票及付款地之規定，若在國內開票，票款在國外付款，下列代號何者正確？　(A) SOTO　(B) SOTI　(C) SITI　(D) SITO。

(　　) 100. 旅客的行程為臺北到香港，再前往新加坡，最後返回臺北，其機票 "ORIGIN/DESTINATION" 欄位應如何填寫？　(A) TPEHKG　(B) TPESIN　(C) TPETPE　(D) HKGSIN。

解 答

1	2	3	4	5	6	7	8	9	10
D	B	C	D	A	C	B	A	D	C
11	12	13	14	15	16	17	18	19	20
B	D	A	D	C	C	C	D	D	C
21	22	23	24	25	26	27	28	29	30
A	D	C	A	A	D	A	D	D	D
31	32	33	34	35	36	37	38	39	40
C	C	A	A	A	D	B	C	A	B
41	42	43	44	45	46	47	48	49	50
A	B	D	A	D	C	C	B	C	B
51	52	53	54	55	56	57	58	59	60
A	A	D	C	B	D	C	C	C	D
61	62	63	64	65	66	67	68	69	70
B	B	B	A	C	A	B	D	D	C
71	72	73	74	75	76	77	78	79	80
A	C	C	D	D	D	B	A	C	B
81	82	83	84	85	86	87	88	89	90
B	B	C	B	C	B	A	C	C	B
91	92	93	94	95	96	97	98	99	100
C	A	E	B	D	C	D	C	B	C

Chapter 5

領隊技巧

✈ 第一節　領隊的基本認識

一、領隊的基本定義

對於「領隊」各地有不同的稱呼，例如：Escort、Tour Leader、Tour Manager、Tour Conductor、Courier 等等，這些都是一般人對領隊的稱呼。另有一種 "Through out Guide" 是指領隊兼當地導遊，例如北京團聘請熟悉當地行程的臺灣領隊陪同旅客自臺灣出發，抵達北京進行觀光活動，行程結束後一同回到臺灣，全程並無額外聘請當地導遊。

依照《發展觀光條例》第二條對「領隊」一詞所下的定義：「領隊」係指旅行業組團出國時引導出國觀光旅客團體旅遊業務，且全程隨團服務之收取報酬的服務人員。

二、領隊在旅遊產業中的地位

領隊在旅遊產業中所占的地位與功能如下：

(一)領隊是執行旅遊內容的人

必須協調住宿、旅行社或客戶之間的關係，並代表所屬旅行社按照旅行契約提供給遊客各項旅遊服務。

(二)領隊是民間與官方之間的交流者

帶團出國的領隊，在國外常會與各國的官方人員、非官方人員接觸，互相交流的方式比正式外交的溝通來得直接、真誠。

(三)領隊為遊客的顧問

領隊有時因為目前旅遊產業生態環境的緣故必須身兼導遊的角色。

(四)領隊是遊客的朋友

領隊是團員在他鄉最直接且可以依賴與信任的朋友。

(五)領隊是遊客的老師

每個國家都有不同的民俗風情，領隊應教育團員入境隨俗。

✈ 第二節　領隊應具備的條件與相關資格

領隊執行旅行社派遣之職務時，是代表公司為出國觀光團體旅客服務的人，除了代表旅行社履行與旅客所簽訂之旅遊文件中各項約定事項外，並須注意旅客安全，適切處理意外事件，維護公司信譽和形象。領隊人員應具備的條件如下：

1. 豐富的旅遊專業知識，良好的外語表達能力。
2. 服務時扮演各種不同的角色。
3. 強健的體魄，端莊的儀容與穿著。
4. 良好的操守，誠懇的態度。
5. 吸收新知、掌握局勢，具備隨機應變的能力。
6. 具有合格的領隊證書。
7. 服務顧客的積極態度。
8. 足夠的耐性。
9. 領導統御的要領和技巧。

除了上述應具備的整體條件之外，領隊還必須具備一些基本要件及專業要件，分別敘述如下：

一、基本要件

身為領隊的基本要件，除了與其他產業的工作人員一樣須具備良好的體能與健全的心理，更因為旅遊產品的特性與其他產業的產品特性不同，所以更強調下面幾項要件：

(一)個人的條件方面

領隊除了要具備良好的體能及健全的心理外，還須具備的個人條件如下：

1. 豐富的專業知識：身為領隊人員應隨時充實專業知識，如果遇到團員所提出的問題一時無法回答時，應設法尋求答案或向其他專業人士請教，不應隨便敷衍了事或以錯誤的訊息回覆。
2. 生動活潑的解說：領隊的口才及自我表達的方式十分重要，解說內容除了要有豐富的內容之外，解說方式更應生動、活潑，才能吸引旅客的注意。
3. 遵守各國的法律：不同國家有不同的風俗及法律標準，到不同地方時應入境隨俗，不能用本國的標準去衡量。
4. 活潑熱情的態度：旅遊產品屬於無形產品（Intangible Product），無法事先看貨，領隊人員活潑開朗、熱情的服務態度可以提高團員的滿意度。
5. 多元的外語能力：擁有多樣化的外語能力才能將各國語言所表達的涵意充分讓團員知道，亦可在問題發生的當下掌握即時處理的先機。

(二)服務的重點工作

領隊帶團旅遊在外，往往肩負著各式各樣的任務，工作項目包含了安排團員在旅途中的食宿、交通，還必須帶領他們到各景點參觀。如遇到景點無解說人員時則必須對遊客做現場解說，介紹該景點的歷史、人文特色等，甚至安排採買紀念品的行程。領隊不僅是團員與團

員間溝通的橋樑，還是團員與各相關產業進行溝通協調的重要人物。

　　領隊所表現出的工作態度好壞，不僅會影響旅遊的效果，還會使一個地區或國家在外籍旅客心目中受到不同的評價。在整個旅遊途中領隊和團員密不可分，領隊幾乎二十四小時都在團員的身邊服務，也因此，領隊的一言一行都會直接影響團員，在服務團員的同時，領隊應設身處地瞭解團員心理，以滿足團員真正的需求。

　　除了需要做到一般服務的共同要求外，還須特別注意下面幾點：

1. 接待客人的禮儀：領隊直接面對的是旅客，在與團員相處時，稱呼團員時應加上稱謂，感覺比較尊重。
2. 注意旅遊國家的禁忌：領隊帶領團員到海外，應遵守每個地方的風俗習慣，一些禁忌應事先告知團員，否則不僅失禮，且有傷形象，嚴重者甚至造成紛爭。例如：在回教國家女士不宜穿著暴露、外國人忌諱數字 13 等。
3. 隨時為團員解說：除了景點解說之外，領隊應隨時為團員介紹該地的風俗、特色，以滿足團員的好奇心，提高團員遊玩的興致。
4. 安排夜間或其他活動：領隊在安排夜間活動時，應依照團員的狀況做妥當的安排，不可強迫團員一定要參加。
5. 在參觀景點做現場講解：景點參觀是整個遊程最重要的項目，精采且專業的講解將使團員留下深刻的印象。

二、專業的條件

　　身為領隊應具備的專業條件，包括：分析旅遊產品的優劣、基本的航空票務知識、判讀每天的工作日程表等，以下將分別介紹各類專業條件並說明：

(一)分析旅遊產品的優劣

　　領隊應巧妙運用專業的技巧告知團員如何比較旅遊產品優缺點，

價錢不是唯一的選擇指標。

1. 旅遊產品的基本條件：首先分析團員的需求屬性是什麼，例如：是否有旅遊產品替代性、需求的季節性是否明顯、旅遊的市場區位、旅遊需求數量多寡等等。再從旅行業者提供的層面進行分析比較，例如：航空公司機位的提供、飯店提供的住宿、導遊領隊的服務品質、購物的價格與品質、自費活動的價值高低等等，應該使用哪一種旅遊產品的組合模式，才能滿足消費者的需求。

2. 旅遊產品的結構面：在分析旅遊者需求與業者所能提供的產品來源後，還必須從旅遊商品的各結構面來看，相關結構面分述如下：

 (1) 日數（Days）：旅遊者的需求為多少天。

 (2) 價格（Price）：旅遊者能接受的價位高低範圍。

 (3) 地方（Place）：旅遊者的需求地點為何？

 (4) 人數（People）：旅遊者的人數結構為何？

總之，領隊能利用適當的時機、地點，將各地的風俗民情介紹給團員，使團員明白自己所花的費用應該具備什麼樣的旅遊產品內容與品質，進而明白一分價格、一分享受的正確觀念，知道往後應該如何選擇旅遊產品。

(二)具備充分的票務常識

帶團出國前領隊應做好萬全的準備才能使旅程更為順利、成功，其中「認識機票」也是準備的重點之一，下面將介紹身為領隊帶團時應具備的票務常識基礎。

1. 團體旅遊的訂位狀況：

 (1) 與旅行社內勤人員交班：核對旅客訂位紀錄（Passenger Name Record, PNR）、機票的票根上旅客的姓名與人數，同時須確認各航段是否已訂妥。

(2) 如有候補航段時：領隊須有國外航空公司訂位組的聯絡電話，以便在帶團途中隨時追蹤機位的動態，以及確認後段機位是否已訂妥。

(3) 檢查團員有無特殊需求：到達機場前應該再一次確認團員中是否有人預訂特別餐或其他特殊服務事項。

(4) 確認團員在旅程中是否須安排特別服務：生日或度蜜月的新婚夫婦可以事先請旅行社內勤人員代為向航空公司的訂位組訂生日蛋糕及蜜月蛋糕。

(5) 確認團員是否有個別回程：應事先告訴團員國外航空公司訂位組的聯絡電話，且必須在返國前七十二小時做確認，盡量避免答應團員臨時決定延後。

2. 航班動態：常見的航班動態情況如下：

(1) 檢查各航段的時間：事先確認各航段預定的起飛時間、預定抵達時間、飛行時間，讓團員可以和接送的親屬保持聯繫；如有班機延誤的情況應隨時掌握最新航班資訊，並告訴團員及團員親友。

(2) 認識飛機機種：現有的班機有許多種類，如：波音 747-300、747-400、空中巴士 A320、A330 等，事先知道機種可以向團員介紹飛機狀況與機內設備。

(3) 詢問飛機載客率及座位圖：在分發登機證時能迅速且正確安排團員的席次。

(4) 瞭解航班的餐點狀況：事先確定航班上所準備的餐點是正餐還是點心。長程航班時更要仔細核對所提供的餐數等，同時再度確認特別餐。

(5) 其他注意事項：告知團員所搭乘的航班為禁菸班機，不可在機上吸菸，並再次叮嚀團員不可攜帶上機的物品及其他注意事項。

3. 機場設施：在機場等待飛機起飛這段空檔時間，團員容易感到無聊，這時領隊人員如能熟悉機場相關設施，可以將相關設備

介紹給團員，讓團員可以充分享受購物、娛樂、飲食等，將可使旅客更加滿足。最基本的幾項要點如下：

(1) 對團員介紹行程中的機場相關資料：事先熟悉海關的位置、行李轉檯的位置、大型遊覽車上下車地點等，都有助於團體進出機場的流暢度。

(2) 告知團員機場兌換外幣的地方或退稅櫃檯：到有退稅制度的國家或地區旅遊時，在離開該國前一定要辦理退稅手續。

(3) 可以事先準備各旅遊景點、住宿飯店及行車路線的地圖指南：領隊人員可事先準備以備不時之需。

(三)判讀每天的工作行程表

看得懂英文行程表為帶領長程線旅遊領隊的首要工作。在此概略介紹領隊工作日程表如何判讀的重點：

1. 接機與送機：
 (1) 事先確定班機起降的時間、航班號碼、日期。
 (2) 有些國家一個城市會有兩個以上的國際機場，應事先做確認。
 (3) 事先確定團體使用的遊覽車種，以及是否有機場接送機人員。

2. 當地有導遊接團：確定下機後應在哪裡與導遊碰面。

3. 門票與餐費：門票費、餐費是否已經先付訂金？需要準備多少現金以供門票費、餐費及其他雜支使用。

4. 旅遊餐食的安排：餐食種類與包含的餐數、用餐時是否有特殊規定等。

5. 住宿飯店的安排：確認住宿飯店的名稱、電話、相關地理位置、附近是否有明顯的地標等。

6. 遊覽車的安排：確定遊覽車公司的基本資料、所使用的遊覽車是否為安全的合法車、遊覽車的使用天數等。

7. 其他旅遊事項安排：若行程中有安排搭乘火車、遊輪等其他交通工具時，須事先確認火車或遊輪的搭乘時間。

　　領隊在出發前應該先與旅行社的內勤人員確認工作日程表，不僅在出發前需要確認，抵達旅遊目的地時也應該再一次確認原先的旅遊內容、團員人數是否相同。如有旅遊內容或人數的出入，應與當地導遊、接機人員或當地旅行社聯絡；如果無法即時發現錯誤的地方並予以更正，將容易導致旅遊糾紛，因此，領隊應隨時做好最後把關的動作。

() 1. 下列哪一項不是領隊人員應具備的工作態度？ (A) 對所有的團員一視同仁，不因身分地位、有錢與否……等條件而有差別待遇 (B) 為了滿足客人的需求，無論團員提出什麼要求均全數答應，不必考量自己本身是否做得到 (C) 誠實不欺騙客人 (D) 保持本身中立的立場，不隨便批評和自己理念不同的政黨、宗教。

() 2. 領隊人員在團體出發前應該做的準備工作不包括下列哪一項？ (A) 至旅行社與 OP 人員交班時詳細核對 PNR 上的人數、航班時間、機位狀況等等 (B) 事先瞭解所搭乘的航班飛機機種，以便跟客人解說 (C) 不必事先向旅行社 OP 確認團員中是否有訂特殊餐食，到機場再與航空公司人員核對就可以了 (D) 團員中有新婚夫妻度蜜月，事先請 OP 代向航空公司訂蜜月蛋糕。

() 3. 有關領隊人員應具備的票務常識敘述，下列何者正確？ (A) 如果團體所搭乘的航班有候補航段時，只須交由公司的 OP 人員負責追機位即可，領隊不須與航空公司駐國外辦事處訂位組保持聯繫 (B) 與旅行社 OP 人員交團的同時，事先檢查各航段的轉機時間是否充裕 (C) 團員中若有新婚夫妻度蜜月，不必事先請 OP 人員代向航空公司訂蜜月蛋糕 (D) 不必事先向旅行社 OP 人員確認團員中是否有訂特殊餐食，到機場再與航空公司人員核對就可以了。

() 4. 下列有關導遊人員與領隊人員的比較何者有誤？ (A) 導遊又稱 Tour Guide；領隊又稱為 Tour Leader (B) 兩者均有專任與特約的分別 (C) 導遊主要的服務內容是 Outbound，領隊則是 Inbound (D) 兩者的中央主管機關均為交通部觀光局。

() 5. 下列何者為領隊首次自我介紹最好的場合？ (A) 出發前機場集合時 (B) 飛機上時間多，方可介紹詳盡 (C) 到達首站目的，機場通關後 (D) 到達首站目的，上遊覽車後。

() 6. 說明會時，遇有旅客對既定行程有意見時，應以下列何者為準？ (A) 領隊工作手冊 (B) 大多數旅客的意見 (C) 由公司製給的說明會資料 (D) 銷售時提供的型錄。

() 7. 團體回國時，領隊應在何時才可以離開機場返家？ (A) 入境後，

旅客都持有行李牌收據，即可與旅客們互道再見　(B) 應在所有團員的行李都已領到且無受損，並都通關入境後　(C) 在行李轉盤處，確認旅客行李皆已取得，才可離隊　(D) 返國時，行李遺失的機率很低，可視情況隨時離開。

(　) 8. 對於具有危險性的自費行程，帶團人員事前應　(A) 盡到告知旅客危險性之義務，由旅客自行決定參加與否　(B) 交給當地接待旅行社負責　(C) 該旅遊如係合法業者經營，即可任由旅客參加　(D) 立即代為報名，給予旅客最好的服務。

(　) 9. 領隊帶團前往觀光時，下列哪一個國家車輛是靠左行，應提醒團員小心？　(A) 澳洲　(B) 義大利　(C) 西班牙　(D) 美國。

(　) 10. 飛機到站後，發現行李並未與同班飛機抵達時，領隊該如何處理？　(A) 立即向航空公司辦理理賠手續　(B) 自認倒楣，先幫客人買些日常盥洗用品，其餘回臺後交由公司處理　(C) 不要耽誤時間，先將團體帶離機場，再用電話與航空公司交涉　(D) 核對遺失行李號碼，向航空公司報備，填寫行李遺失報告。

(　) 11. 飛機誤點，嚴重影響爾後行程，領隊應該如何處理？　(A) 電話告知公司後，馬上要求航空公司理賠　(B) 先以電話通知公司，靜候航空公司通知如何處理再說　(C) 趕緊告知客人並邀集團員一起去理論　(D) 瞭解誤點原因，必要時請航空公司人員向團員說明並致歉，提出補救辦法，隨後通知當地旅行社或公司協助安排後段行程。

(　) 12. 由於 911 事件以後，近幾年來飛安的檢查愈來愈嚴格，領隊必須提醒旅客，若旅客攜帶指甲剪或瑞士刀等物品時，應如何處理？　(A) 包好置於隨身手提行李　(B) 藏於外套內　(C) 任意置放即可　(D) 置於託運行李運送。

(　) 13. 對於旅遊行程安排之外，導遊建議的自費行程（Optional Tour），領隊應該採取何種立場？　(A) 應該嚴格禁止團員去玩　(B) 由團員自己去處理這種契約行程外的活動　(C) 查明是合法業者就鼓勵大家去嘗試　(D) 充分瞭解其安全防護措施，如有問題應勸導團員不玩。

(　) 14. 領隊帶團出國時，有關特別餐的預定，請問至少在幾小時之前要向

航空公司做確認？ (A) 12 小時 (B) 24 小時 (C) 36 小時 (D) 48 小時。

() 15. 因為前一班機之延誤，團體在辦理轉機時，而導致銜接不上原訂之下段航班時，請問領隊找誰協助處理下一段航程機位？ (A) 臺北公司負責機位之團控人員 (B) 機場內任何服務人員 (C) 前一段航班所屬航空公司 (D) 下一段航班所屬航空公司。

() 16. 出外旅遊發生緊急事故在所難免，如何使傷亡減到最低，端賴導遊及領隊人員危機處理能力的好與壞，其中領隊人員在現場應採取的「CRISIS- 緊急事故六部曲」，「C」代表的是？ (A) 向各單位報告 (B) 保持冷靜 (C) 向可能的單位尋求協助 (D) 向客人做適當的說明。

() 17. 依據「旅行業管理規則」第 36 條之規定，團體旅遊成行時每團均應派遣哪一位服務人員全程隨團服務？ (A) OP (B) Tour Leader (C) Tour Guide (D) Sales。

() 18. 領隊有義務告訴團員公司投保的保險內容，並應告知團員可以自行投保保險，由團員投保的保險是？ (A) 責任保險 (B) 旅行平安保險 (C) 履約保險 (D) 健康保險。

() 19. 關於領隊帶團出國前的準備工作何者有誤？ (A) 應先行瞭解團員背景與屬性，以免引起團員不滿 (B) 領隊自己的護照因為時常使用，對於效期不必有任何檢查 (C) 行前說明會時應告知團員關於食衣住行育樂應準備之事項 (D) 確認工作日程表與客人所認知的行程相符合。

() 20. 領隊帶團出境美國時，離境卡（I-94 Form）應由何單位收取？ (A) 移民局 (B) 海關 (C) 航空公司櫃檯 (D) 航警局。

() 21. 領隊人員在主持說明會時，應如何提醒旅客，防範旅行支票被竊或遺失？ (A) 交予帶團人員保管即可 (B) 在旅行支票上、下二款均予簽名，確認旅行支票所有權 (C) 在旅行支票上款簽名後，與原先匯款收據分開存放，妥予保管 (D) 使用旅行支票時，以英文簽名，較為適用、方便。

() 22. 導遊或領隊人員對於旅客所攜帶的現金，下列哪一項處理方式最適當？ (A) 建議旅客將所有的現金攜帶在身上 (B) 建議旅客將不

須使用的現金放在旅館的保險箱或保管箱　(C) 建議旅客將不須使用的現金放在旅館的皮箱或行李箱　(D) 建議旅客將所有現金隨著旅遊國家的不同隨時兌換成當地國錢幣。

(　) 23. 搭乘巴士遊覽車等交通工具時，領隊應立刻　(A) 登錄司機姓名證件車牌號碼等相關資料　(B) 和司機多聊聊瞭解他的身家背景　(C) 介紹團員讓司機認識　(D) 把小費趕快給他。

(　) 24. 領隊於座車行進中察覺司機駕駛不穩，無法掌控車輛時應　(A) 嚴厲警告司機好好開車　(B) 請司機快開早點到目的地　(C) 設法讓司機停靠安全地點讓團員下車　(D) 和司機不斷聊天保持他的清醒。

(　) 25. 領隊在團體辦理住房時，對於房間的分配，下列何者不適當？
(A) 每次分配房間時，要注意同一家人或好友是否住在同一樓層或緊鄰　(B) 年紀較大、行動不方便者盡量安排住較低樓層的房間　(C) 每次分配房間時，全團中是否有設備或大小相差太大者　(D) 因旅館房間在抵達前就已設定，領隊不要去變更住房號碼。

(　) 26. 下列何者為領隊向公司報帳之原則？　(A) 漏報參加 Optional Tour 的人數　(B) 虛報餐費金額　(C) 虛構團體購物金額　(D) 誠實申報，實報實銷。

(　) 27. 下列何者為領隊可採取的售後服務？　(A) 團員彼此照片交換或電子郵件的建立　(B) 定期寄生日或結婚紀念日賀卡或電子郵件　(C) 提供旅遊新知及新產品訊息　(D) 以上皆是。

(　) 28. 旅行社派遣專業領隊出國帶團，通常與領隊簽何項契約書？　(A) 國內／外旅遊定型化契約書　(B) 臨時僱用約定書　(C) 護照自帶切結書　(D) 以上皆非。

(　) 29. 海外旅行平安保險是由　(A) 旅客自行負責旅行社不必管　(B) 旅行社負責辦理投保　(C) 旅行社視前往旅遊地之危險情形，決定是否告知旅客投保　(D) 旅行社善盡義務告知旅客投保。

(　) 30. 下列何者為領隊填寫返國報告書之重點內容？　(A) 行程在各城市實際用餐人數與餐費　(B) 行程每日所使用房間數　(C) 行程自付部分之參觀門票費用　(D) 以上皆是。

() 31. 有關帶團人員舉止行動容易引起歹徒覬覦，金錢與證照放置千萬不能離身，下列事項何者錯誤？ (A) 千萬不要有拿小皮包習慣，如有，也不要將金錢或重要證件置於其中 (B) 最好背個小背包，容量大小剛好可以放置重要證件 (C) 準備隱藏式的腰間金錢綁帶 (D) 隨時提醒旅客和自己錢財不露白。

() 32. 旅館住宿離市區 45 分鐘車程，而領隊擬辦巴黎夜總會自費行程，此時有一家族四位老年人不願參加，試問領隊應如何處理較為恰當？ (A) 勸服老人家陪同團體行程但不入場 (B) 將老人家送至可逛街之地點俟夜總會結束後再接回旅館 (C) 另僱計程車送回旅館 (D) 先將團體送達夜總會再請遊覽車司機載送老人家回旅館。

() 33. 對於行程中的額外旅遊，領隊應如何處理？ (A) 領隊視時間是否許可，自行做決定處理 (B) 行程中的額外旅遊是當地旅行社及導遊的權利，由他們處理，告知領隊即可 (C) 因在海外臨時決定，安全上有問題領隊不要推出 (D) 時間及安全的考量下，與當地旅行社、導遊研究後，向旅客宣布如何安排及收費，並符合公司規定。

() 34. 旅遊行程進行中，導遊與領隊對於行程安排上發生重大爭議時，其處理方式是 (A) 導遊堅持自己意見 (B) 聽從領隊的意見 (C) 依據雙方旅行社的旅遊契約 (D) 由旅客決定。

() 35. 帶團住宿旅館時，下列敘述何者正確？ (A) 浴室有兩套馬桶時，其中與普通馬桶不同的是男士專用尿池 (B) 旅館的逃生門一般是可往內及往外雙向開 (C) 房內電話若有信號燈且閃爍不停，表示有電話留言 (D) 旅客若自備電器如電茶壺，只要準備適當的變壓器即可使用。

() 36. 領隊在機艙內的座位，於航空公司的分配許可範圍內，以何者最為適宜？ (A) 以鄰近團體的靠窗座位 (B) 非鄰近團體的走道座位 (C) 非鄰近團體的靠窗座位 (D) 以鄰近團體的走道座位。

() 37. 領隊帶團需知中所謂 "PAX" 是指 (A) 團體（Group） (B) 個人（F. I. T.） (C) 旅客人數（Passenger Number） (D) 自助旅遊者（Backpacker）。

() 38. 領隊辦妥旅館入住手續後,由於「時間控制」的關係,其分發「早
餐券」的最適當作業程序是 (A) 放置於早餐餐廳之櫃檯,團員登
記房間號碼後即可領取使用 (B) 領隊提早於餐廳等候,以「早到
早給,晚到晚給」的方式 (C) 當晚,領隊抽空至團員房間一一分
發 (D) 發放房間鑰匙之際一併給與。

() 39. 目前,臺灣旅遊市場的旅行業者,大多以領隊擔任 "Through-out-
guide" 工作。試問 "Through-out-guide" 的工作角色是 (A) 領
隊帶團,抵達國外開始即扮演導遊兼領隊的雙重角色,國外不再
另行僱用當地導遊 (B) 領隊帶團,全程僱用當地導遊 (C) 領隊
帶團,抵達國外的行程中,主要城市都僱用當地導遊 (D) 領隊帶
團,抵達國外的行程中,偶爾僱用當地的導遊。

() 40. 領隊對護照遺失的處理原則,應以何者為最優先處理? (A) 詢問
團員意願,繼續遊程或回國 (B) 聯絡駐外單位,申請補發,以免
耽擱後續行程 (C) 致電請求公司派人協助 (D) 向當地警察機關
報案,取得證明。

1	2	3	4	5	6	7	8	9	10
B	C	B	C	A	C	B	A	A	D
11	12	13	14	15	16	17	18	19	20
D	D	D	B	C	B	B	B	B	C
21	22	23	24	25	26	27	28	29	30
C	D	A	C	D	D	D	B	D	D
31	32	33	34	35	36	37	38	39	40
B	D	C	C	C	D	C	D	A	D

Chapter 6

國際禮儀

領隊與導遊實務（一）

　　所謂國際禮儀，就是國際間人們日常生活相互往來所通用之禮儀。此種禮儀乃是多年來根據西方文明國家的傳統禮俗、習尚與經驗逐漸演化而成。惟國際禮儀並不排除地區性，仍保有當地存在之傳統儀節。

第一節　食的禮儀

一、宴客的安排

　　宴客在社交上極為重要，若安排得宜，可以達到交友及增進友誼之目的。如果安排不當，小則不歡而散，大則兩國交惡，故不可不慎。

(一)宴客的名單

　　1. 應先考慮賓客人數及其地位，陪客身分不宜高於主賓。通常賓客人數不宜安排 13 位。

　　2. 須特別留意主賓的好惡。

(二)宴客的時間

　　1. 官式宴會之請柬宜兩週前發出，一般宴會之邀請函最遲於一週前發出。英文請帖左下角之註記 R.S.V.P.（**圖 6-1**）為法文 répondez s'il vous plaît 之縮寫，意為請回覆。

　　2. 宴客時間盡量避免週末、假日。

(三)地點的安排

　　1. 以自宅最能顯現誠意及親切。倘使用其他地點，應注意衛生、雅致，交通方便為宜。

　　2. 須同時考量停車方便與否。

```
_____
    rcquest the pleasure of your company
at  _____
on  _____
           at  _____ O'clock

R.S.V.P.
```

西式請帖

```
   Mr._____

   ☐ accepts
   ☐ regrets

             Friday. October tenth
```

西式回帖

圖 6-1　西式請帖與回帖

資料來源：中華民國外交部編印《有禮走天下—國際禮儀手冊》。

(四)菜單及客單

1. 正式宴會應備有菜單及客單。

2. 菜餚之選定應注意賓客之好惡及宗教之忌諱。例如佛教徒僅食素食，回教及猶太教徒忌豬肉，印度教徒忌牛肉，天主教徒習慣在週五食魚，非洲人不喜豬肉、淡水魚。

(五)主人應注意事項

1. 請帖一旦發出，不宜輕易更改或取消。

2. 清楚告知宴會時間、地點、服裝。

3. 倘為重要宴會，事前應再提醒賓客。

(六)賓客應注意事項

1. 一經允諾，應準時赴約。
2. 在國外，赴主人寓所宴會，宜攜帶具本國特色之小禮物以示禮貌。
3. 不可攜帶子女或未經邀請之賓客赴宴。
4. 如係參加正式宴會，應依請帖上所規定之服飾穿著赴宴。倘有疑問，可詢問主人意見。

二、席次的安排

(一)西式

西式席次的安排有下列三項重要原則：

■尊右原則

1. 男女主人及賓客夫婦皆並肩而坐時，女性居右。
2. 男女主人對坐，女主人之右為首席，男主人之右次之，依此類推。

■三 P 原則

1. 賓客地位（Position）：座次視地位而定，受邀男賓之配偶，其地位隨夫而定，倘其地位高於夫，則依其本人之地位。
2. 政治考量（Political Situation）：政治考量有時會改變賓客的地位，例如在外交場合宴請賓客，外交部長之座次便高於其他部長。
3. 人際關係（Personal Relationship）：賓客間彼此之交情、從屬關係及語言能否溝通均應考慮。

■分坐原則

男女、夫婦、華洋等以間隔而坐為原則。

(二)中式

須使用「尊右原則」和「三P原則」；而「分坐原則」中之男女分坐與華洋分坐依然相同，只有夫婦分坐改成夫婦比肩而坐。

(三)席次安排的注意事項

1. 西式席次的遠近以男女主人為中心，越近主人越尊。女賓忌排末座，男主人通常背門而坐。
2. 賓主人數若男女相等，以 6、10、14 人最為理想，可使男女賓間隔而坐，且方便男女主人對坐。賓主總數忌 13。
3. 倘賓主間無明顯職位差別、無特殊政治考量，席次之安排亦可以工作性質、生活背景及相互交談便利為考量。

(四)席次安排圖示

■西式方桌排法

【說明】男主人面對男主賓，夫婦斜角對坐。讓右席予男女主賓。

【說明】首席與主人對坐，並顯出 3、4 席之重要。

2.

資料來源：中華民國外交部編印《有禮走天下──國際禮儀手冊》。

■ 長桌排法

【說明】賓主 6 人，男女主人對坐，分據兩端。

1.

【說明】賓主8人，男女賓客夾坐，男士面對男士，女士面對女士。仍以靠近男女主人之位為尊。

2.

【說明】賓主8人，男女主人對坐於中央，長桌兩側為末座。

3.
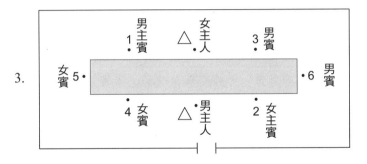

資料來源：中華民國外交部編印《有禮走天下─國際禮儀手冊》。

■馬蹄形桌排法

【說明】只有一位主人且其地位高於與宴賓客時，居中央席位，席次排序由主人右方算起。

1.
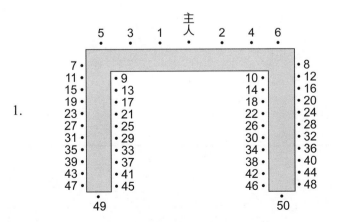

【說明】男女主人地位高於與宴賓客時，居中央席位，席次排序由女主人右方算起。

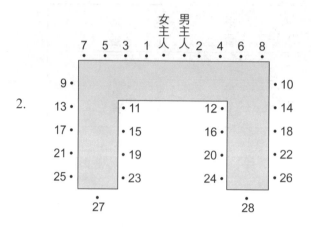

2.

【說明】男女主人與男女主賓地位相等時，則間隔坐於中央，以示平等尊重。如外交部部長暨夫人宴請他國外交部部長伉儷時，可用此種排法。

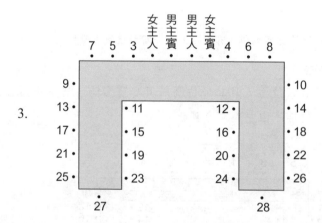

3.

【說明】男女主賓位高於男女主人時，如行政院院長伉儷宴請貴賓國元首伉儷時，可用此種排法。

4.

資料來源：中華民國外交部編印《有禮走天下—國際禮儀手冊》。

■中式圓桌排法

【說明】男女主人（男左女右）並肩而坐，男女成對自上而下，自右而左。

1.

【說明】主賓與主人相對而坐，高位自上而下，自右而左。

2.

【說明】主人地位高於與宴賓客，且無明顯主賓時，可安排主人
　　　　居中，高位自上而下，依此類推。

3.

資料來源：中華民國外交部編印《有禮走天下—國際禮儀手冊》。

■**兩圓桌排法**

【說明】採用西式圓桌排法，男女主人對坐於第 1 圓桌，另設副男女主人主持第 2 桌。

1.

【說明】主賓與主人對坐，男女主人分據一桌。

2.

資料來源：中華民國外交部編印《有禮走天下─國際禮儀手冊》。

■ 多圓桌排法

【說明】主桌必在面對門口的最遠、最右邊。

1.

2.

三、餐具的排列

(一)餐具

　　酒杯及水杯置於餐盤右前方，麵包盤置於左前方。餐具由外而內使用，右手持刀，左手持叉。用過餐具不離盤，湯匙不置碗內。進餐途中休息或取麵包時，刀叉擺放在盤上略呈八字形。用畢，餐具要橫放於盤子上，與桌緣約成 30 度角，握把向右，叉齒向上，刀口向自己（如**圖 6-2**）。

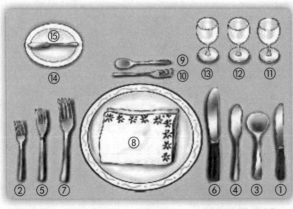

① 前菜用刀　　⑪ 水杯
② 前菜叉　　　⑫ 白酒杯
③ 喝湯用湯匙　⑬ 紅酒杯
④ 魚用刀　　　⑭ 麵包盤
⑤ 魚用叉　　　⑮ 奶油刀
⑥ 肉用刀
⑦ 肉用叉
⑧ 餐巾
⑨ 點心用湯匙
⑩ 點心用叉

圖 6-2　西餐餐具之排列

資料來源：中華民國外交部編印《有禮走天下—國際禮儀手冊》。

(二)餐巾

原則上由女主人先攤開，其餘賓客隨之。用餐時，應將餐巾對摺，平放在大腿上。可用餐巾之四角來擦嘴，不可擦餐具、擦汗、擦臉等。餐畢，放回桌面左手邊即可。中途暫時離席，餐巾須放在椅背（面）或扶手上（如**圖** 6-3）。

圖 6-3　暫時離席，餐巾擺於椅背（面）或扶手上

資料來源：揚智文化提供，陳建宏繪製。取材自中華民國外交部編印《有禮走天下—國際禮儀手冊》。

(三)進餐原則

1. 應以食物就口，勿以口就食物。

2. 閉嘴靜嚼，勿大聲談話。

3. 盤內食物以吃完為佳，較合乎禮節，惟亦不宜勉強為之。

4. 喝湯時以湯匙就口，傾斜湯匙後不出聲的喝入口中。食用日式拉麵除外。

5. 口內的魚骨、其他骨刺或果核，原則上不可在賓客面前自口中取出，應在洗手間處理；非不得已時，則可吐在空握的拳頭內，然後放在盤子裡，勿直接吐在餐盤或桌子上。

6. 欲取用遠處之調味品，應請鄰座客人幫忙傳遞，切勿越過他人取用。

7. 麵包要撕成小片送進口中食用，一次吃一口，食物要切著吃。口中食物未嚥下時，勿再加東西。也不要把肉塊一次都切成小塊。

8. 進餐時應盡量避免打噴嚏、長咳、呵欠、擤鼻涕。若確有必要，應速以手帕或餐巾遮掩。

9. 可多讚美食物，尤其女主人親自烹調時更應為之。

10. 洋人進餐有敬酒而無乾杯之習慣，切勿勉強客人為之。

11. 打破餐具時，首應保持鎮靜，待侍者前來協助。如需侍者時，通常不用聲音，而以簡單手勢（手心向內，手背對侍者）為主。

12. 不宜在餐桌上化妝、補妝，或使用牙籤剔牙。

13. 西式宴會主人大多於上甜點前致詞，北歐國家及中式宴會主人則多在開宴前致詞。

14. 餐廳侍者上菜原則：飲料由賓客右邊斟上，菜餚則由左邊遞送（如圖6-4）。

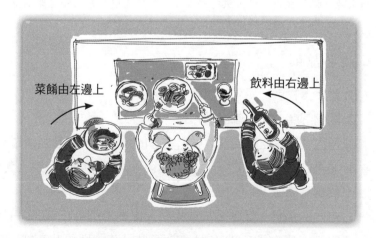

菜餚由左邊上 飲料由右邊上

圖6-4　餐廳侍者上菜方式

資料來源：揚智文化提供，陳建宏繪製。取材自中華民國外交部編印《有禮走天下—國際禮儀手冊》。

15. 酒杯的持用方式

(1) 葡萄酒杯或香檳杯，都是以握住杯腳方式來持杯。

(2) 白蘭地酒杯（氣球型），用手掌由下往上包住杯身。手的溫度將適度引出酒的香醇。

(3) 用來裝啤酒的細長型傳統笛杯，則是握住杯身下方較細的部分。

(4) 有腳的雞尾酒杯，和葡萄酒杯相同，都是握住杯腳的部分。

(四)宴會種類

1. 午宴（Luncheon, Business Lunch）：中午十二時至下午二時。

2. 晚宴（Dinner）：下午六時以後。應邀夫婦一起參加。

3. 國宴（State Banquet）：元首間的正式宴會。

4. 消夜（Supper）：歌劇、音樂會後舉行，在歐美習俗上很隆重，與晚宴相當。

5. 茶會（Tea Party）：早餐與午餐間，或午餐與晚餐間舉行。

6. 酒會（Cocktail, Cocktail Party, Reception）：請帖應註明起迄時間。

7. 園遊會（Garden Party）、自助餐或盤餐（Buffet）：不排座次，不拘形式，先後進食。

8. 晚會（Soiree）：下午六時以後，包括餐宴及節目（音樂演奏、遊戲、跳舞等）。

(五)自助餐注意事項

1. 沿餐檯以順時針方向取用，勿插隊，取用食物時不宜交談。

2. 取用時，應依冷、熱食及甜點、水果之順序酌量使用。

3. 切忌一次取用過多，堆積盤中。

4. 應俟口中食物吞嚥後，始起身取用，勿邊走邊咀嚼。

5. 用畢之餐盤勿疊放，亦不宜重複使用，應請服務生收回。

6. 在自助餐的場合，將叉子輕靠盤緣並用大拇指壓住，即可取用

餐點。

7. 自助餐會中，可用餐巾紙包住飲料杯，以免滴水。

(六)各式餐飲菜式常用術語

A La Carte	點菜式西餐
American Breakfast	美國式早餐。因有蛋、肉類等
Bar-B-Q — Barbecue	烤肉式用餐
Buffet, Buffeteria	自助式餐食
Cafeteria	自助式餐食，拿多少算多少
Continental Breakfast	大陸式早餐。只供應麵包、果醬、奶油、咖啡、茶、果汁等飲料，一般包括在住宿費用之內
Hot Breakfast	除了蛋、肉片之外，還有烤麵包、馬鈴薯、咖啡、茶、果汁等
Smorgasbord	瑞典、北歐式餐食（自助式，多冷盤）
Table D'hote	定食式餐食
Tropical Breakfast	熱帶地區以水果為主的早餐（無熱食及肉類）
Fried Eggs	煎蛋
Sunny Side Up	一面黃（的煎蛋）
Over Easy	兩面都煎，煎得較熟（的煎蛋）
Poached Eggs	水煮荷包蛋
Boiled Eggs	煮蛋
Omelet (Te)	蛋捲
Scrambled Eggs	炒蛋
Ham	火腿
Bacon	培根
Sausage	香腸
Mashed Potato	薯泥
French Fries	薯條
Potato Chips	洋芋片
Baked Potato	烤馬鈴薯
Hash Brown	薯籤
Salad Dressing	沙拉醬
Thousand Island	千島醬（甜）
Italian Dressing	義大利沙拉醬（酸）
French Dressing	法式沙拉醬

Herbed French Celery Seed	芹子汁
Chichen Salad	雞肉沙拉
Combination Salad	混合沙拉
Fruit Salad	水果沙拉
Seafood Salad	海鮮沙拉
Green Salad	生菜沙拉
Raw	完全生的（牛排）
Rare	較生的（牛排）
Medium Rare	三分熟的（牛排）
Medium	五分熟，半生不熟的（牛排）
Medium Well	稍微熟一點的（牛排）
Well Done	全熟的（牛排）
Porridge; Congee	稀飯（麥片粥）
Oatmeal	燕麥粥
Dry Cereals	穀類製品，早餐時泡冷牛奶用的
Potage	濃湯
Cheese	乳酪
Toast	烤過的麵包片
Pan Cake	薄煎餅
Pizza	義大利脆餅
Macaroni	通心粉
Spaghetti	麵條；通心粉（義大利麵條）
Veal	小牛肉，肉質極像豬肉，且無牛肉味道
Abalone	鮑魚
King Crab	長腳蟹（Alaska 最出名）
Trout	鱒魚
Salmon	鮭魚
Scallop	干貝
Oyster	蠔
Mineral Water	礦泉水
Diet Coke	無糖可樂
Milkshake	奶昔
Refreshments	點心
Black Coffee	不加糖的咖啡
Black Tea	紅茶

Beef-Fillet	里肌肉
Sirloin	牛腰上部肉
T-Bone	丁骨
Roast Beef	烤牛肉
Specialty	招牌菜
Grillroom	烤肉館（現指布置較輕鬆的餐廳，客人於用餐之際亦可看到廚師烹調菜餚的情形）
Soy Sauce	醬油
Mustard	芥茉醬
Tomato Catchup	番茄醬
Mayonnaise	美乃茲
Caviar	魚子醬
Vinegar	醋
Seasoning	調味料
Accent	味精（美國）
Monosodium	味精
Sugar Substitute － Saccharin Sodium	糖精、代糖
On Diet	節食、減肥，或被醫師限制飲食
Ginger	薑
Garlic	蒜
Chili	辣椒
Curry	咖哩
Syrup	糖漿（吃 PAN CAKE 等用）
Whisky On The Rock	威士忌加冰塊
Whisky Straight	威士忌不加冰塊
Cuisine	烹調食品

第二節　衣的禮儀

服裝是個人教養、性情之表徵，亦是一國文化、傳統及經濟之反映。服裝要整潔大方，穿戴宜與身分年齡相稱，並與場所相符。

一、男士之服裝

(一)典禮禮服

大禮服，又稱燕尾服（Swallow Tail、Tail Coat 或 White Tie），為晚間最正式場合之穿著，如國宴、隆重晚宴及觀劇等。上衣及長褲用黑色毛料。上裝前襬齊腰剪平，後襬裁成燕子尾形，故稱燕尾服。褲腳不捲褶，褲管左右外緣車縫處有黑緞帶。白色硬胸式或百葉式襯衫搭配白領結；硬領，褶角。白色織花棉布背心，皮革或棉質白色手套；黑色絲襪，黑色漆皮皮鞋。時下風尚，已無人戴高圓筒帽。

(二)早禮服

早禮服（Morning Coat）為日間常用之禮服，如呈遞國書、婚喪典禮、訪問拜會等。上裝長與膝齊，顏色尚黑，亦有灰色者。背心多為灰色以配黑色上裝。如上裝為灰色，則配黑色背心。深灰色柳條褲，黑白相間斜紋或銀灰色領帶，白色軟胸式或普通軟領襯衫，黑色光緞硬高帽或灰色高帽，灰色羊皮手套，黑色絲襪及黑色皮鞋。

惟現今之社交場合，大禮服與早禮服已不多見。

(三)小晚禮服

小晚禮服（Tuxedo、Smoking Black Tie、Dinner Jacket、Dinner Suit 或 Dinner Coat）為晚間集會最常用之禮服，亦為各種禮服中最常使用者。上裝通常為黑色，左右兩襟為黑緞。夏季則多採用白色，是為白色小晚禮服。褲子均用黑色，左右褲管車縫飾以黑色緞帶，搭配白色

硬胸式或百葉式襯衫、黑色領結、黑襪子及黑色漆皮鞋。

(四)一般服裝

■西服（Suit）

適用於拜會或參加會議等工作上正式場合，打領帶，著白（淺）色長袖襯衫，配黑（深）色鞋及黑（深）色襪。上裝與長褲宜同色、同質料，顏色以深色為宜。夏季或白天可著淡色西服，如果參加正式晚宴，仍宜著深色西服。

應注意者，單排鈕西服，不論兩顆或三顆，最下鈕均不扣；坐下時鈕子可解開；起立時，則須扣上。至於雙排鈕西服，最下鈕可扣亦可不扣，不論坐或立，鈕子不可解開。著三件式西裝，背心最下鈕亦不扣。正式場合，不宜脫下西裝上衣，或解下領帶，亦不得於上衣內穿著短袖襯衫。倘使用吊帶，更不宜外露。領帶的顏色及圖案應求雅致，寬窄則宜與西裝上襟之比例一致，長度則以到腰際皮帶環扣處為宜。西裝左右兩口袋為裝飾用，勿裝任何東西，口袋蓋應外翻，不要收入口袋內。皮鞋與西裝之顏色必須相互配合得稱，深色西裝應配深色皮鞋及襪子；著深色皮鞋時，不宜配紅色、黃色、白色或其他淺色襪子。

■時尚便服（Smart Casual 或 Business Casual）

適用於較不正式的場合穿著。著休閒長褲，搭配長袖襯衫，外加夾克或外套，通常不打領帶。穿著皮鞋或休閒鞋（非運動鞋）。

■休閒便服（Casual）

適用於輕鬆交際酬酢之場合。著休閒長褲或牛仔褲，搭配POLO衫或T恤及休閒鞋（非運動鞋）。

二、女士之服裝

適當化妝是女士出席正式場合的基本禮儀，應避免濃妝豔抹、香

氣逼人、髮型誇張。配戴飾物亦不宜過多或發出叮咚聲響。裝飾有小珠子、亮片，或發光的金色、銀色材質之絲襪、飾物、衣服或皮鞋，均不適合於白天穿戴。白天上班或社交場合均應配戴材質不閃亮光之小耳環，通常以 K 金或真珠打造之耳環（Ear-ring）為宜。

女性出席正式場合可依不同性質著旗袍、洋裝或套裝等。一般白天著短旗袍，晚間正式場合著長旗袍或長禮服（Evening Gown），配以披肩，不宜加上毛線衫，同時搭配高跟鞋，不宜著平底鞋或矮跟鞋。另依西方禮俗，女士倘著露趾有跟或無跟涼鞋，習慣不著絲襪。女士在白天之集會均可戴帽，如上教堂。晚間則不宜戴帽。參加園遊會不僅可戴帽，並可攜帶陽傘。

第三節　住的禮儀

平日家居、作客寄寓或旅館投宿，均應注意整潔、衛生、舒適、寧靜及便利等原則。其中，尤以在友人家作客過夜及到旅館投宿，所涉及住的禮儀較廣，稍有不慎便容易貽笑大方，故簡單說明如下：

一、平日家居

1. 家居應保持安靜，不可有妨礙他人之聲響行為，如大聲說話及哼唱歌曲等。
2. 開關門窗、移動器物、使用盥洗器具、上下樓梯、步履地板，務須輕緩，不可發出震動聲響，影響鄰居安寧。
3. 寓內有小孩，應禁止他們奔跳，以免干擾他人。
4. 居住公寓飼養寵物應考慮是否影響鄰居安寧。
5. 住家裝潢整修或遷移應選擇適當時間，宜避免清晨、午休或夜間等休息時段。

二、作客寄寓

1. 作息時間應力求配合主人或其他房客。
2. 進入寓所或他人居所應先揚聲或按電鈴,不可擅闖或潛入。
3. 未獲主人同意前,勿打長途電話、開冰箱,或在主人家會客。
4. 晚間如有多人聚會或遠行前,應先通知主人或鄰居。
5. 臨去前,應將臥室及盥洗室打掃清潔,恢復原狀。

三、旅館投宿

1. 宜先預訂房間,並說明預計停留天數。
2. 旅館內不得喧嘩或闊談,電視及音響之音量亦應格外注意節制。
3. 旅館內切忌穿著睡衣或拖鞋在公共場所走動或串門子。
4. 不可在床上抽菸,不可順手牽羊,盡量保持房間及盥洗室之整潔。
5. 不吝給小費,準時辦理退房手續。
6. 小孩在走廊、餐廳或旅館大廳等公共場所追逐奔跑時,應予制止。
7. 就浴時須將浴簾拉上,並置於浴缸內,以免濺溼地板。

四、各類住宿專用術語

(一)旅館種類

1. Hotel:一般的旅館、觀光大飯店。
2. Motel:汽車旅館,附設有停車場,而且方便自行搬運行李,大多設於高速公路旁或交通便利的地點。至櫃檯 Check in 付錢後須自行處理住宿事宜。
3. Hostel:如招待所之類的旅舍,方便、清潔、價廉。

4. Inn：小旅館。現在 Inn 和一般 Hotel 幾乎已沒有什麼差別。以往 Inn 多半是位於鄉間或公路旁的小旅館，且設備較簡陋，而 Hotel 則多位於都市，較豪華。不過現在像 Holiday Inn、Ramada Inn 等連鎖飯店的設備亦有相當豪華者。

5. Apartment Hotel：公寓旅館。大多租給長期居住旅客使用的旅館。

6. Boatel（House Boat）：船屋旅館。以船上之住宿設備作為旅館者，例如喀什米爾首府 Srinagar 最出名的船屋旅館有數百艘之多。每艘船有好幾間臥房，在船上一切的起居、飲食、加炭火等全由一位僕人照應，過得有如帝王一般的生活。另外，亦有以退役之豪華郵輪改建為旅館者，如美國加州長堤的瑪麗皇后號郵輪旅館。

7. Yachtel：以遊艇為住宿設備的旅館。這是一種以豪華遊艇出租給一個單位或個體的方式。

8. Resort Hotel：度假旅館。

9. Youth Hotel 或 YMCA 之類：此類旅館不講求氣派和精緻服務，只注重清潔、方便及價廉，適合年輕人租用。

10. Garni：家庭式或簡易式的旅館，無餐廳設備。

11. Safaris Lodge：大多設於國家動物保護區，提供遊客住宿的獨棟式小屋（Bungalow）。

12. Airtel：機場旅館。為過境旅客或班機延誤之旅客準備之旅館。

13. Tree Top Hotel：樹頂旅館。為了觀賞動物而於野生動物保護區所建的木造旅館。當所有的旅客上了旅館之後，吊梯即予吊起並封閉，以防動物侵入。旅館附近放有鹽巴及水源以吸引動物靠近食用。所有旅客須在旅館內統一飲食及作息，至隔天上午在安全護衛之下一起離開。最出名的樹頂旅館有肯亞的 Treetops、Mountain Lodge，以及尼泊爾 Chitwan 國家公園的 Tiger Top Lodge 等。

(二)房間種類與飯店常用術語

Single Room	單人房
Double Room	雙人房（只有一個 King Size 大床）
Twin Room	雙人房（有兩個 Single Bed）
Triple	三人住房
Quad	四人住房
Suite	套房
Studio (Couch, Sofa Bed)	房中沙發可伸縮變為床鋪者
Group Chamber	團體房
Twin Basis	以雙人房為計價單位的房租費用
Triple Basis	以三人房為計價單位的房租費用
Single Supplement	個人要求住單人房時所增加之費用
Extra Bed; Roll Away	加床
Baby Cot	嬰兒床
Condominium	共有式的住房（4 至 6 人同住）
Ground Floor	地面樓 美國式電梯指標為數字 1 英國式電梯指標則為 G，1 則代表二樓
Round-the-Clock Service	24 小時服務
Bin Card (Ving Card)	電腦房門卡（取代 Key）
Concierge	旅館管理人；門房 在較高級的飯店，大廳櫃檯有此服務，其主事者之職位亦相當高，可以提供各類別的服務
Portage	行李費
Duty Manager	值日經理
Shower Curtain	浴簾。沐浴時先將浴簾放入浴缸再拉開，以防水噴出浴槽外，因歐美國家的浴室大多無排水孔
Turn-Down Service	傍晚時分掀開床罩的服務
Sauna Bath	三溫暖；蒸氣浴
Banquet Room	宴會廳
Bidet	女性潔身器
Incidental Charges	臨時多出來的費用，雜項的費用

Master Key	可通用之鑰匙 一般而言，這隻鑰匙應該是經理級的主管所持有，客人持有的鑰匙只能開自己的房間；主管為了方便查辦事情，所持有的鑰匙，每個房間都可開啟
Check In	辦理住宿手續。抵達旅館後首先至櫃檯辦理登記手續，並拿取鑰匙。一般進住旅館之時間為中午以後
Check Out	辦理遷出手續。大多數旅館必須在上午 11 時以前至出納部門辦理退房手續，付清房租、餐費、飲料費用、電話費等
Courtesy Room	旅館為提前到達或延後離開的團體提供一個方便放置行李或短時休息的房間
Courtesy Bus	某些旅館為提供住客方便到附近的遊樂場所或機場車站等處，所準備之免費交通工具。雖為免費，但通常應付給司機小費
Safety Deposit	提供給旅客所攜帶之貴重物品或文件而設立的保險箱
European Plan	訂房不包餐之方式
Continental Plan	訂房另加早餐之方式
American Plan Full Pension (Full Board)	訂房附加三餐之方式
American Plan Half Pension (Half Board)	訂房另加早晚兩餐之方式，又稱 Modified American Plan
Complimentary Room	免費的房間
Voucher	代用券 一般由旅行代理機構安排的行程，為減少攜帶現金的麻煩，目前大多使用代用券代替付現
Paging System	廣播或指示牌叫人制度
Morning Call; Wake Up Call	叫醒之電話
Hotel Chain	旅館連鎖店。有些是以冠用名稱為加入的條件，有些則為實質上的合併，但皆使用同一名稱，例如 Hilton、Sheraton、Hyatt Regency、Holiday Inn、Ramada Inn 等，均為全球知名的旅館連鎖店

第四節　行的禮儀

行的禮儀包括行走、乘車、乘電梯及上下樓梯等多項，均相當重要，不得不慎。

一、行走

「前尊，後卑，右大，左小」八個字，是行走時的最高原則。與長官或女士同行時，應居其後方或左方，才合乎禮儀。三人並行時，則中為尊，右次之，左最小。三人前後行時，則以前為尊，中間居次。

與女士同行時，男士應走在女士左邊（男左女右的原則），或靠馬路的一方，以保護女士之安全（如**圖6-5**）。此外，男士亦有代女士攜重物、推門、撐傘、闢道及覓路的風度。

行進之間改變方向，應注意後方有無來者，避免碰撞。人多處應注意本身攜帶物品勿碰觸他人。倘無意中碰觸他人，應立即致歉。

在路邊呼叫計程車，應注意上下車的地點，避免妨礙後方車輛行進及路人之安全。

圖 6-5　男女二人同行，男左女右

資料來源：許南雄著（2012）。《國際禮儀》。台北：松根出版社，頁 125。

二、乘車

乘坐小汽車時，依有無司機駕駛決定座次之安排，茲說明如下：

(一)有司機駕駛之小汽車

駕駛盤在左，以後座右側為首位，左側次之；駕駛盤在右，以後座左側為首位，右側次之（如圖 6-6）（駕駛盤在左，各國一致，均以後座右側為首位；至於駕駛盤在右，各國則不一。例如日本就以後座右側為尊）。惟不論駕駛盤在左或在右，前座司機旁的座位均最小。依國際慣例，女賓不宜坐前座。

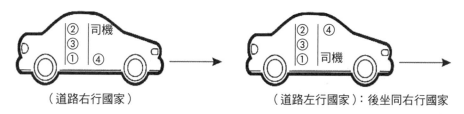

（道路右行國家）　　　　（道路左行國家）：後坐同右行國家

圖 6-6　有司機之乘車座次圖

資料來源：許南雄著（2012）。《國際禮儀》。台北：松根出版社，頁 134。

以三人乘坐之汽車為例，如靠右通行，坐乘第二位者應繞至車後左門上車。但如在鬧區車水馬龍處上車，則坐乘第二位者可自右門先上車，地位最尊者後上，而第三位殿後。下車時，第三位最早下車，為後座乘客開車門，後座則按第一、二之順序從右邊下車。

又男女同乘時，因女士先行上車，故男士應居右側座位。

(二)主人親自駕駛之小汽車

以前座為尊，且主賓宜陪坐於前，若擇後座而坐，則如同視主人為僕役或司機，甚為失禮（如圖 6-7）。

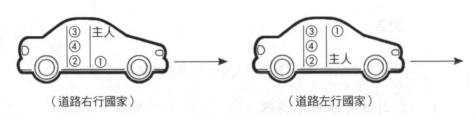

（道路右行國家） （道路左行國家）

圖 6-7　主人親自駕駛之乘車座次圖

資料來源：許南雄著（2012）。《國際禮儀》。台北：松根出版社，頁 134。

　　與長輩或長官同車時，切勿為使渠等有較舒適之空間，而自踞前座，占尊位而不知。此節千萬不可不牢記！如主人夫婦駕車迎送友人夫婦，則主人夫婦在前座，友人夫婦在後座。另主人旁之賓客先行下車時，後座賓客應立即上前補位，方為合禮（如圖 6-8）。

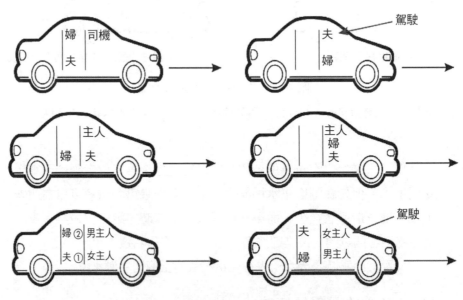

圖 6-8　右行國家夫婦乘車座次圖

資料來源：許南雄著（2012）。《國際禮儀》。台北：松根出版社，頁 134。

　　隨著汽車日漸普及，已成為大家日常交通工具，為求乘坐者之舒適，並顧及現代社會所重視人與人間之安全距離，非有必要，後排中間盡量不安排座位，寧可多備一部車，尤其是官式安排或男女賓客同時乘坐之時。

(三)乘坐吉普車之座次（道路右行）

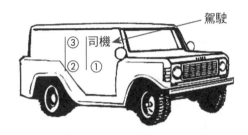

資料來源：許南雄著（2012）。《國際禮儀》。台北：松根出版社，頁135。

(四)乘坐九人座轎車的禮儀

　　司機之後排右側為首位，其旁側為末位，其餘乘客按圖中序列坐定，其方式與小轎車座次略有不同。

資料來源：歐陽璜編著（2004）。《國際禮節與外交儀節》。台北：幼獅文化出版社，頁133-134。

(五)乘坐中型與大型巴士或旅行車的禮儀

　　在中、大型巴士中，左右兩邊位置有一邊靠窗，其側為走道，依

一般禮儀，「右邊大，左邊小」，「窗邊為大，走道為小」。但乘客喜好不一，有些女士或長輩不見得喜歡靠窗的位置，因此可視各自安適調整。下述兩種排法皆可。

資料來源：徐筑琴編著（2007）。《國際禮儀實務》。台北：揚智文化，頁131。

三、乘電梯

1. 位高者、女士或老弱者先進入或走出電梯，為基本之禮貌。

2. 先出後進，如遇熟人亦不必過分謙讓，以免耽誤其他乘客的時間。

3. 進入電梯後依照美俗應立即轉身面向電梯門，避免與他人面對而立；在歐洲則宜側身相向，不宜背對人。

4. 電梯內不高談闊論，切勿吸菸。

四、上下樓梯

1. 上樓時，女士在前，男士在後；長者在前，幼者在後，以示尊重。

6

國際禮儀

2. 下樓時，男士在前，女士在後；幼者在前，長者在後，以維安
全（如**圖** 6-9）。

女(長、尊)
男(晚、卑)

女(長、尊)
男(晚、卑)

▲上樓梯（扶梯）：女前男後、長前晚後
　下樓梯（扶梯）：男前女後、晚前長後

圖 6-9　上、下樓梯禮儀

資料來源：許南雄著（2012）。《國際禮儀》。台北：松根出版社，頁 127。

五、乘飛機

1. 上飛機時，應禮讓老、弱、孕婦及攜帶小孩者先行登機。
2. 在機艙內，如欲更換座位，應俟全體乘客就座後，始行更換。
3. 下機時，請依座位序號先後下機，切勿爭先恐後。
4. 機艙內，請勿高聲談論或喧嘩，影響其他乘客安寧。
5. 在機艙內移動，應盡量避免碰撞他人座椅。
6. 用餐時，須將椅背扶正，以免妨礙後座用餐。

第五節　育的禮儀

由於育的禮儀範圍涉及甚廣，故本部分僅著重介紹、握手、拜
訪、送禮及懸旗等節，期能做到應對進退合宜的境界。

一、介紹

介紹前，主人應先考慮被介紹者之間有無任何顧慮或不便，必要時可先徵詢當事人意見。此外，不宜為正在談話者或將離去者做介紹。

(一)介紹之順序

1. 將男士介紹給女士。惟女士與年高或位尊者（如總統、主教、大使、部長等）相見時，則須將女士先為之介紹。
2. 將位低者介紹與位高者。
3. 將年少者介紹與年長者。
4. 將未婚者介紹與已婚者。
5. 將賓客介紹與主人。
6. 將個人介紹與團體。

(二)介紹之稱謂

對男士一般通稱先生（Mr.），已婚女士通稱夫人或太太（Mrs.），未婚女士通稱小姐（Miss），而不論結婚與否之女士均可稱 Ms.。我國對總統、副總統、院長、部長之介紹，通常直稱其官銜而不加姓氏，西洋人則對之通稱閣下（Your Excellency）。對國王、女王稱陛下（Your Majesty）。對上將、中將及少將一律稱將軍（General），對上校、中校均稱 Colonel。對大使可稱 Your Excellency 或 Mr. Ambassador（女性為 Mme. Ambassador）。對公使尊稱 Mr. Minister（女性為 Mme. Minister）。

(三)須做自我介紹之場合

1. 女主人與來賓不認識時，來賓可先做自我介紹。
2. 正式晚宴，男士不知隔鄰女士芳名時，男士須先做自我介紹。
3. 在酒會或茶會遇陌生賓客時，可互報姓名做自我介紹。

二、握手

1. 握手時，應距離受禮者約一步。伸出右手，四指併攏，拇指張開，與受禮者相握。

2. 握手之時間不宜太久，亦不宜用力過猛。但為表示親切，握手時可上下微搖，但不可左右亂擺。

3. 握手時，要目視對方之眼睛，含笑以對。

4. 握手時，無須一邊鞠躬一邊握手。

5. 握手之次序

 (1) 男士與初次介紹認識之女士通常不行握手禮，僅微笑點頭即可。

 (2) 男士對女士不可先行伸手相握，須俟女士先伸手，再與之相握。惟男士年長者或地位崇高者，不在此限。

 (3) 女士彼此相見，應由年長者或已婚者先伸手相握。

 (4) 主人對客人有先伸手相握之義務。

 (5) 對於長官或長者，不可先伸手相握。

在歐美地區，熟識友人間常用擁抱禮。惟原則上男士不可主動擁抱女士，須待女士主動表示後才回應。此外，貼頰禮於歐美地區亦甚普遍。惟切記！貼頰禮通常僅適用於女性對男士，或女士對女士；一般僅貼右頰，亦有先貼右頰後再貼左頰者。貼頰次數因各地區風俗民情之差異，而有不同。

三、拜訪

不論公務或私誼性質之拜訪，均宜事先約定時間，勿作不速之客，並應準時赴約，早到或遲到均不應該。拜訪時如主人不便長談，應小坐片刻即告退。

四、送禮

1. 禮品在包裝前應撕去價格標籤。同時，除非本人親送，否則應在禮品上書寫贈送人姓名或附有致意（Compliments）的名片。
2. 依西洋禮俗，多於接受禮品後當面拆封，並讚賞致謝。
3. 於親友亡故公祭時宜致送花圈輓軸；前往醫院探病時宜攜鮮花水果。喪禮致送輓軸、輓聯、輓額、輓幛、花圈、花籃或十字花架等，其上款應題某某先生（或官銜）千古。如係教徒可寫某某先生安息；如係女性，可寫某某女士靈右或蓮座（佛教徒），下款具名某某敬輓。西洋習俗較為簡單，可在送禮者具名之卡片上題：With Deepest Sympathy，而在卡片信封上書寫過世者之姓名，例如：To the Funeral of the Late Minister John Smith。參加喪禮時須著深色西裝以及戴黑色或深藍色領帶。
4. 依西方禮俗，受邀參加婚禮者倘非新人至親，一般不致贈禮金，而以美觀實用之禮物向新人致賀，亦可參考新人提供之「禮品清單」獨自或與他人合購禮物相贈。

五、懸旗

(一)尊右之原則

此依懸掛旗之本身位置面對觀眾為準。國旗之懸掛以右為尊，左邊次之。以地主國國旗為尊，他國國旗次之。故在國外如將我國國旗與駐在國國旗同時懸掛時，駐在國國旗居右，我國國旗居左。國旗如與非國旗之旗幟同時懸掛，國旗應居右且旗桿宜略高，旗幟亦可略大。

(二)平等之原則

多國國旗同時懸掛時，旗幅大小及旗桿長度均應相同，以示平等。當多國國旗並列時（10國以上），以國名之英文（或法文）字母首字為序，依次排列。惟地主國國旗應居首位，即排列於所有國家國

旗之最右方，亦即面對國旗時觀者之最左方。倘多國國旗並列（10 國以下），雙數時地主國居中央之右，其餘各國依字母先後分居地主國左右；而單數時，地主國居中央之首位。

六、寒暄

1. 賓主相互介紹後，宜彼此溫馨寒暄，談話內容不宜觸及宗教、政治、婚姻、年齡、職業、薪酬等較私密之議題，最好談天氣、球賽等一般話題。
2. 洽公、談話、寒暄等應注意口腔衛生，注意有否異味，以示尊重，並可避免影響談話氣氛。

七、手機使用

1. 開車時請勿使用手機。
2. 於公共場所，如參加音樂會或出席會議，應關機或採用震動模式，以免妨礙會場安寧。
3. 用餐時不宜在餐桌上使用手機，應至大廳或餐廳外談話。
4. 公共場所使用手機應壓低音量並長話短說。

第六節　樂的禮儀

一、酒會、茶會及園遊會

1. 未安排座位或座次，賓客或坐或立，自由交談取食，故氣氛活潑生動。
2. 主人依例立於會場入口處迎賓，一一握手歡迎。惟客人不宜停留接待線上交談過久，以免妨礙他人進入。
3. 酒會亦可安排主人致歡迎詞，茶會及園遊會慣例則無。

4. 酒會、茶會或園遊會開始後，主人可入內周旋於賓客間寒暄致意，客人可逕與未經介紹之來賓接觸談話，不宜孤坐呆立。結束時，主人再立於出口處送客，客人稱謝而去。倘賓客擬早退，不必驚動主人，可逕自離去。

二、音樂會

1. 務必提早於開演前十分鐘入場，以免影響節目演出。如果遲到，應俟節目告一段落後再行進場入座。
2. 不宜攜帶嬰兒或小孩入場，場內不可吸菸、吃零食或交頭接耳。持有手機者務必關機。
3. 入場時，男士應負責驗票覓座，並照顧女伴入座。音樂會終了，應待完全謝幕後，賓客才可起立離席出場。

三、舞會

1. 舞會為外交或社交酬酢之經常性活動，一般分為茶舞（Tea Dance）或餐舞（Dinner Dance）。另有正式舞會（Ball）及化裝舞會等。
2. 參加舞會時，除正式舞會或性質較隆重者外，雖遲到亦不算失禮。有事須早退時，亦可自行離去，不必驚動主人及其他客人。
3. 請求與他人之舞伴共舞時，應先徵求對方之同意。欲與已婚女賓共舞時，宜先經其丈夫許可，以示禮貌。
4. 舞會照例由男女主人或年長位高者開舞。

四、高爾夫球敘

(一)球場上之禮貌

1. 邀約球敘，不可遲到，應於約定開球前二十分鐘抵達球場。如

邀請他人打球，應提早抵達現場，安排報到事宜。

2. 服裝及球具配備應適當。首洞開球可依據抽籤或差點順序，依序開球。其後各洞開球順序，則依據前洞擊球成績，由最低桿數者依序開球。

3. 球道上擊球順序，以距離果嶺最遠者先擊球。其餘球員，不得超越擊球者。

4. 等待擊球之球員應事先選妥球桿，完成準備動作，並在其他球員擊球完畢後，立即就擊球位置，準備擊球。

5. 果嶺上推球順序，以距離球洞最遠者先推球。球員於果嶺上走動，不可踩踏其他球員推球行進路線。

6. 球敘進行中不可拖延時間，遵守快走慢打之原則。

7. 前組球員未走至安全距離時，不得從後擊球。

8. 球伴有協助覓球之禮貌，如因覓球而耽誤時間，宜讓後面球員先行通過。

9. 每洞結束後，球員應立即離開果嶺。

10. 球員擊球時，其他人不得站立於其前方或後方視線及其揮桿範圍內，亦不宜在旁走動或交談，宜與擊球者保持適當之安全距離。

11. 球員不得任意移動球，移球前須取得同組球員之同意。

(二)球場上之優先順序

1. 跟上前組是任何一組球員的責任。如果某一組球員落後前組一洞並耽擱到後組的進度，該組球員應該禮讓後組球員超越他們，且不論後組球員人數多少。

2. 球場上之優先順序應該由一組的擊球速度來決定，進行整回合（十八洞）比賽的球員有權利超過那些進行短程比賽的球員。

課後練習

() 1. 進入展覽館參觀時，應遵守　(A) 禁止吸菸　(B) 帶著隨身背包並留意背包安全　(C) 館內不可解說　(D) 不能超過禁止線　以上何者錯誤？

() 2. 搭乘觀光客遊輪應有的禮儀何者正確？　(A) 岸上活動不必原車原回，可自行安排一切　(B) 逃生演習不一定要參加　(C) 服務費由領班統一收取，是非強迫性的　(D) 船長之夜是休閒活動，著輕便服裝即可。

() 3. 搭飛機時　(A) 禁止使用電子產品　(B) 飛機起降應將椅背豎直　(C) 特殊餐食應事先訂購　(D) 以上皆是。

() 4. 小明住宿飯店時　(A) 穿著薄紙拖鞋到隔壁房串門子　(B) 在飯店大廳等候時輕聲交談　(C) 洗澡時浴簾放在浴缸內側　(D) 回家時帶走了沐浴乳和洗髮精　小明哪個行為舉止不符合禮儀呢？

() 5. 哪一種不屬於葡萄酒杯？　(A) 紅酒杯　(B) 香檳杯　(C) 白酒杯　(D) 古典杯。

() 6. 下列關於餐具擺放方式何者有誤？　(A) 右邊擺放刀具　(B) 甜點叉與匙擺放在正前方　(C) 左邊擺放餐叉　(D) 左前方擺放杯子。

() 7. 對於「未婚女性」的稱呼應用　(A) Mr.　(B) Mrs.　(C) Miss　(D) Ms.。

() 8. 對於「不知其婚姻狀況」的女性應如何稱呼？　(A) Mr.　(B) Mrs.　(C) Miss　(D) Ms.。

() 9. Madam 一詞在哪個國家是傭人對女主人的稱呼？　(A) 英國　(B) 美國　(C) 法國　(D) 荷蘭。

() 10. 關於雞尾酒會（Cocktail Party）的敘述何者錯誤？　(A) 著上班服裝即可參加　(B) 餐點多以小點心類為主　(C) 時間多安排在兩點至五點　(D) 又稱為 Reception。

() 11. 用餐時若需要暫時離席，餐巾應如何放置？　(A) 放在桌子上　(B) 放在椅背（面）上　(C) 請鄰座幫忙拿　(D) 任何位置皆可。

() 12. 自助餐禮儀的敘述，下列何者不適當？　(A) 夾菜時，將生食、熟

食、冷食和熱食分開盛裝　(B) 取菜時，為顧及衛生及不讓他人倒胃口，每取一次餐後就應該更換新盤子　(C) 應排隊依序取用　(D) 因為是按人數計費，所以為了夠本每次取菜都要夾一大盤，吃不完亦沒關係。

() 13. 搭乘電梯時　(A) 站在按鈕旁的人有義務為別人服務　(B) 進入電梯時可與同行友人聊天　(C) 站在電梯內應背向電梯門　(D) 應禮讓進電梯者先進入電梯，出電梯者再出來　以上敘述何者正確？

() 14. 在社交場合介紹時，先應瞭解的是　(A) 雙方的經濟狀況　(B) 雙方是否已認識　(C) 雙方的身分地位　(D) 以上皆非。

() 15. 中式餐桌上的轉盤，其轉動應是　(A) 順時針轉　(B) 逆時針轉　(C) 以自己座位取便　(D) 可順時針轉，也可逆時針轉。

() 16. 中西餐桌上，敬酒順序　(A) 主人先向賓客敬酒　(B) 賓客先向主人敬酒　(C) 晚輩向最高或最資深長官長輩敬酒　(D) 自由敬酒。

() 17. 中餐上菜順序　(A) 主菜、甜點、水果　(B) 肉、菜、魚　(C) 先上湯　(D) 先上冷盤、熱炒，而後湯與主菜……。

() 18. 中餐座位，多數情形是主人坐於　(A) 主人座位離門口最近（背對門口）　(B) 主人面向門口　(C) 主人座位不受拘束　(D) 臨時決定便可。

() 19. 男女主人坐在左右位置上，則通常是　(A) 女右男左　(B) 男右女左　(C) 男女拆開對坐　(D) 以上皆可。

() 20. 西餐桌上點喝紅酒、白酒的原則是　(A) 吃紅肉點紅酒，吃白肉點白酒　(B) 隨各人喜愛　(C) 吃肉點紅酒，吃魚點白酒　(D) 主人統一點酒。

() 21. 正式宴會中，男士西裝與女士套裝以何種色調為主　(A) 深色　(B) 淺色　(C) 喜慶色系　(D) 隨各人喜好。

() 22. 喪禮服飾，男女所著服飾色調以何種為主　(A) 白色　(B) 深色　(C) 紅色以外之各種顏色　(D) 隨各人喜愛。

() 23. 襯衫與西褲之顏色配對係　(A) 隨各人喜愛　(B) 均為深色　(C) 一淺一深（色），一深一淺　(D) 以上皆可。

() 24. 在宴會聚會或上班場合，女士適否穿著長褲　(A) 以穿長裙為主，忌著長褲　(B) 可穿長褲或裙子　(C) 隨各人喜好　(D) 以上皆可。

() 25. 宴會上，女士穿著裙子，宜　(A) 長裙或短裙　(B) 長裙或寬而長之裙子　(C) 長裙或褲裙　(D) 以上皆可。

() 26. 下列香水何者濃度最高　(A) 古龍水（EDC）　(B) 淡香水（EDT）　(C) 淡香精（EDP）　(D) 香精（P）。

() 27. 居住禮儀以下列何者為主　(A) 住家禮儀　(B) 投宿親友住處　(C) 住於民宿　(D) 外宿旅館。

() 28. 「風生水起」的原義是在強調　(A) 居住地之風水方位　(B) 居住之處的環境衛生　(C) 住家庭院造景　(D) 住家美觀。

() 29. 「室雅何須大，花香不在多」是強調　(A) 住家必有花香　(B) 室內家具要少　(C) 家具擺飾雅致　(D) 裝潢要美。

() 30. 團體使用中式餐廳，一般如無特例是不用再給小費，但如西餐廳一般是入境隨俗，午餐通常為百分之幾？　(A) 5%　(B) 10%　(C) 15%　(D) 20%。

() 31. 下列何者為正確的喝湯原則？　(A) 以碗就口　(B) 以口就碗　(C) 以匙就口　(D) 以口就匙。

() 32. 一般而言，領隊帶團至歐洲一天平均可賺取的小費為多少歐元？　(A) 2-4 歐元　(B) 4-6 歐元　(C) 6-8 歐元　(D) 8-10 歐元。

() 33. 團體旅遊通常在旅程中會安排自助餐會，身為領隊應告知旅客正確的自助餐原則，以下何者為非？　(A) 冷盤與熱盤、甜食與鹹食應分開用不同盤子盛　(B) 宜衡量本身食量，不可一次拿足所有食物全擺在桌上　(C) 若自取飲料不可以一次倒了數杯放在桌上　(D) 以上皆是。

() 34. 購物可以令團員達到另一層面的滿足，相反的，也可以導致旅遊的糾紛，領隊應注意哪些購物原則，不能讓當地導遊牽著鼻子走，以下何者錯誤？　(A) 事先告知　(B) 貨真價實　(C) 恰到好處　(D) 不擇手段。

() 35. 小費（Tip）該字最早起源於英國，其所指的涵義為何？　(A) To insure promptness.　(B) To imitate promptness.　(C) To induce

promptness. (D)To insure promise.

() 36. 飯店為團體旅遊組成的必備要素之一，身為領隊人員更應暸解相關的專有名詞。請問下列何者中英文對照錯誤？ (A) Bell Service：行李服務中心 (B) Executive Business Service：商務服務中心 (C) Duty Free Shop：免稅店 (D) House Keeping：客房服務。

() 37. 國人出國旅遊常常希望能享用到當地的特殊餐食，身為領隊人員更應暸解相關餐食之英文名稱，以便替旅客做詳細介紹。請問下列何者中英文對照錯誤？ (A) Oyster：蝦子 (B) Haggis：蘇格蘭風味餐，以羊肚包肉的食物 (C) Lobster：龍蝦 (D) Escargot：田螺。

() 38. 非洲動物的多元性聞名遐邇，請問下列動物之英文名稱何者有誤？ (A) Giraffe：長頸鹿 (B) Hippopotamus：河馬 (C) Rhinoceros：長毛象 (D) Zebra：斑馬。

() 39. 大部分國人前往博物館參觀時，旅行社皆會安排導遊講解，但領隊如能熟知相關資訊便能彌補導遊講解之不足。請問下列哪一項中英文對照有誤？ (A) Pope：教宗 (B) Minister：牧師 (C) Priest：修女 (D) Bishop：主教。

() 40. 懷孕超過多少週以上者，搭機應經醫生開具證明同意始得搭乘？ (A) 20 週 (B) 26 週 (C) 30 週 (D) 36 週。

() 41. 臺灣地區旅行業對 "Through out Guide" 的一般認知是指 (A) 領隊 (B) 導遊 (C) 領隊兼當地導遊 (D) 領團。

() 42. 會員制餐廳在「服裝準則」（Dress Code）規定中，下列何者不是其所要強調的？ (A) 重視衣著的禮儀 (B) 注重用餐的場合 (C) 尊重用餐的顧客 (D) 表現財力的狀況。

() 43. 完成飯店退房（Check-out）手續後，準備離開飯店前，下列何者為領隊最重要工作？ (A) 確認團員應自付帳單是否結清 (B) 清點團員人數、行李總件數 (C) 提醒團員的自備藥物帶了沒 (D) 注意常被忽略的司機行李上車沒。

() 44. 領隊在帶團之操作技巧上，為加速辦妥團體登機手續，通常會將團體之 P.N.R. 交與航空公司的 Group Counter。試問團體之

P.N.R. 的含義為何？　(A) 護照號碼　(B) 旅客訂位的電腦代號 (C) 機票票號　(D) 已核准的簽證。

(　) 45. 請問旅館專業術語中「餐食與飲料」的縮寫是　(A) F&B　(B) B&B　(C) B2B　(D) DND。

(　) 46. 正式官方宴會的邀約請柬，一般最遲應於何時寄達　(A) 三天前 (B) 一週前　(C) 二週前　(D) 一個月前。

(　) 47. 正式請柬上應註明　(A) 日期、時間及服裝　(B) 地點　(C) R.S.V.P.　(D) 以上皆是。

(　) 48. 正式的宴會，主人應注意的事項下列何者不正確？　(A) 人數不宜 13 人　(B) 陪客地位要比主賓高　(C) 宴會日期應避免週末　(D) 宴會上應備菜單。

(　) 49. 請帖發送應注意，下列何者不正確？　(A) 一經發出不輕易更改或 取消，一經允諾必準時赴約　(B) 重要宴會應事前提醒賓客　(C) 在國外，赴主人寓所宴會絕不可攜帶任何禮物，避免法律責任 (D) 宴會後，應以電話或寫信（卡片）向主人致謝。

(　) 50. 菜單的安排上應注意飲食禁忌，請問下列禁忌何者不正確？　(A) 佛教徒素食　(B) 回教及猶太教徒忌豬肉，印度教徒忌牛肉，天主 教徒週五食魚　(C) 非洲人不喜豬肉、淡水魚　(D) 一貫道教徒不 吃蛋。

解　答

1	2	3	4	5	6	7	8	9	10
B	C	D	A	D	D	C	D	A	C
11	12	13	14	15	16	17	18	19	20
B	D	A	C	A	A	D	A	A	C
21	22	23	24	25	26	27	28	29	30
A	B	C	A	B	D	A	B	C	B
31	32	33	34	35	36	37	38	39	40
C	B	D	D	A	D	A	C	C	D
41	42	43	44	45	46	47	48	49	50
C	D	B	B	A	C	D	B	C	D

Chapter 7

旅遊安全與緊急事件處理

✈ 第一節　旅遊安全

　　根據國外統計，5%的旅遊者在旅遊過程中會發生健康問題，輕者如水土不服、腹瀉；較嚴重者，如因交通或特殊活動而導致意外事件，甚至感染性疾病和當地的傳染病，除了有損個人健康，影響旅遊行程外，更會導致境外移入傳染病，而對國民健康構成威脅。

　　一般旅遊中最容易出現健康上的問題者，以十二歲以下的兒童、孕婦及六十五歲以上的老人為主。過去由於出國旅遊者多以年輕人居多，但現在就不同了，不管是身為父母者利用寒暑假帶小孩出國增廣見聞，或是子女為了孝順父母而安排長者出國旅遊，都增加了健康上比較有顧忌的族群出國的機會，故在旅途中發生意外或病痛的機率也跟這大大增加，因此旅遊保健在現今就顯得更加重要。出國前若能對各地區的特殊疾病及疫情做通盤的瞭解，並採取預防措施，將可減少出國期間感染疾病的機會，降低境外移入疫病之發生機率。

一、旅途常見的疾病與應變措施

(一)經濟艙症候群

　　醫學上的正式名稱叫作深度靜脈血栓（Deep Venous Thrombosis，簡稱 DVT）。

　　發生原因：窄小的客艙環境對於身體不適的乘客所造成的影響。

　　症　　狀：1. 起飛或下降時耳鼻極度不舒服。

　　　　　　　2. 暈機。

　　　　　　　3. 時差調適不良。

　　　　　　　4. 長時間靜坐導致靜脈栓塞。

　　應變措施：1. 耳鼻不舒服時，利用吞嚥或咀嚼的方式幫助氣體流
　　　　　　　　　通。

2. 在機上多喝水及果汁，少喝含酒精或咖啡因的飲料，飲食以清淡為宜。

(二)旅行者腹瀉

發生原因：通常都是由傳染性的微生物所引起的。

症　　狀：旅遊者的大便變得稀爛，而次數亦比平常時超出兩倍以上。

傳播途徑：不潔的食物或飲水。

應變措施：避免食用來路不明的食物。

(三)霍亂

疾病管制局已列為第一類傳染病。

發生原因：猝然發作的急性細菌性腸病毒。

症　　狀：無痛性（O139 型菌病患偶發腹痛）大量水瀉，偶爾伴有嘔吐及快速脫水、酸中毒和循環衰竭。E1 Tor 生物型菌感染時，常見無臨床症狀或輕微腹瀉（尤其小孩）。

傳播途徑：不潔的食物或飲水。

應變措施：避免食用來路不明的食物。

(四) A 型肝炎

疾病管制局已列為第二類傳染病。

發生原因：病毒（又稱為傳染性肝炎）。

症　　狀：經過二至六星期的潛伏期，可能會噁心、厭食、倦怠、黃疸、發燒，上腹部疼痛。

傳播途徑：可經由受糞便污染的水及食物而傳染，或經由與感染者的直接接觸而傳染。人與人接觸的傳染方式在孩童及性伴侶間較常見。

應變措施：來自工業化國家的旅客較有可能對 A 型肝炎具感受

性，因此在前往澳洲、紐西蘭、加拿大、美國、西歐及日本以外的地區時，應該先注射免疫球蛋白或 A 型肝炎疫苗。前往開發中國家偏遠地區旅遊具有較高的危險性，許多的病例是居住於觀光地區的中級或高級飯店。生長於開發中國家的人及工業化國家 1945 年以前出生者，可能幼時便已感染過 A 型肝炎而具有免疫力，對這些人先檢驗其體內是否有 A 型肝炎抗體，以避免不必要的疫苗注射，可能較為符合成本效益原則。

(五) E 型肝炎

發生原因：病毒。

症　　狀：症狀與 A 型肝炎相似，但不會造成慢性肝病，是屬於自癒型的急性疾病。

傳播途徑：經由飲水而感染，會造成流行，也有散發性病例發生。

應變措施：E 型肝炎目前沒有疫苗可預防，研發中的免疫球蛋白亦尚未有足夠的保護力。避免飲用及食用受污染的水及食物是唯一的預防方法。

(六) 瘧疾

發生原因：經瘧蚊感染到脊椎動物而發生惡寒、顫慄、高燒兼頭痛、噁心及發汗等一連串之定型性週期發作的傳染病。

症　　狀：潛伏期約為兩個星期，發病初期的症狀為倦怠、頭痛、暈眩及四肢痠痛。延誤治療引起之常見併發症，包括貧血、脾臟腫大、肝功能破損及腎功能衰竭，如為熱帶瘧疾感染，延誤治療可能引起昏睡型瘧疾、腦性瘧疾或肺炎型瘧疾，嚴重者導致死亡。

傳播途徑：經瘧蚊叮咬。

應變措施：若是要到熱帶地區旅行，事前一定要服用氯奎寧劑

（Chloroquine），可達到預防效果。但某些地區的瘧原蟲對氯奎寧劑具有抗力，此時應改用其他藥物預防。

(七)黃熱病

疾病管制局已列為第一類傳染病。

發生原因：為一病期短，且嚴重度變化大的急性病毒感染疾病，輕微病例在臨床上難以診斷。

症　　狀：猝然發作、冷顫、發燒、頭痛、背痛、全身肌肉痛、虛脫、噁心、嘔吐、脈搏慢而無力，但體溫上升。

傳播途徑：都市及鄉村地區以受感染之埃及斑蚊叮咬為主。叢林地區以數種叢林蚊子叮咬為主。

應變措施：若欲前往黃熱病經常性存在地區之旅客，可先接受預防接種。但國際旅客感染黃熱病的危險性並不高，尤其是僅停留在都市地區者。一般的蚊蟲咬傷預防措施可降低感染黃熱病的危險性，包括盡量不要在清晨或黃昏時待在戶外、穿長褲及長袖衣服、在裸露的皮膚塗用驅蚊劑、睡在有紗窗紗門的房間或使用蚊帳。

(八)性傳染疾病

發生原因：細菌、病毒、黴菌等的感染。

症　　狀：不論男性或女性，若是大腿上的淋巴腺腫起，這可能也是感染性病的重要訊號。絕大多數的性病會在不安全的性行為過後二至三天，最慢十四天，外生殖器官上會出現一些症狀。以男性而言，一般在排尿時會感到疼痛，或是尿中帶膿、陰莖上長出膿腫會痛等的症狀。而女性方面，最明顯的就是陰道分泌物有所變化。

傳播途徑：性行為。

應變措施：旅客到國外時一定要有安全性行為的觀念，因為在世界上的很多角落都是愛滋病的盛行區，特別是在觀光勝地，所以領隊應經常提醒旅客性傳染疾病所帶來的嚴重後果。到目前為止，國人出國旅遊時與當地人發生性行為及交易仍時有所聞，尤其在中南半島國家，如越南、柬埔寨等地，愛滋病帶原者的比率偏高，最好避免，若無法避免時，務必使用保險套以策安全。
愛滋病毒和梅毒很難用症狀來判斷，如果發生了不安全性行為，請於進行危險性行為之後一個月抽血驗梅毒，三個月後抽血驗愛滋。

(九)高山症

發生原因：高山症是因為高度所產生的疾病，其發生機率與嚴重程度與上升的速度有關。短時間內快速上升，發生高山症的機會比較高，臺灣旅行團發生此類症狀者，以前往西藏地區時最為多見。

症　　狀：急性的高山症表現為頭痛、噁心、頭暈與失眠。若是症狀持續下去，甚至會出現肺積水與腦水腫，除了喘不過氣之外，意識會喪失，甚至可能會喪命。

應變措施：給予病患氧氣協助並盡快下山。建議旅客出國若要攀爬超過 3,500 公尺的高山，一定要在出發前尋求醫療的協助。

(十)時差失調

發生原因：因為旅行飛行橫越三個以上時區時，所造成日夜節奏脫序的現象。

症　　狀：不舒服感、疲倦、食慾不振、暈眩、睡眠失調、各種表現不佳、心智不夠靈敏、學習及記憶力減退、精神活動協調性喪失、官能及情緒較為低落。

應變措施：提前調整睡眠週期，例如往東飛（如到夏威夷）則提
早睡，往西飛（如到泰國）則較晚睡，或是服用褪黑
激素或短效安眠藥，但須注意服藥時間。

(十一)曬傷

發生原因：長時間暴露在強光日曬下。

症　　狀：皮膚紅、腫、熱、痛。

應變措施：最容易造成曬傷的是紫外線 B（Ultraviolet B），因此
建議使用防曬係數（Sun Protection Factor, SPF）在 15
以上的防曬油，而且要穿著長袖上衣、寬鬆棉質衣服
以及寬邊帽子，並使用護唇膏以保護嘴唇。此外，也
不要忘了攜帶太陽眼鏡或陽傘。

(十二)中暑

發生原因：乃人體受高溫及陽光之直接照射，使體溫調節機能失
常而發生排汗困難，復以外界氣溫太高而身體無法散
發，因而體溫急遽上升。如長時間暴露於高溫之日光
下，可引起腦膜高度充血，而影響中樞神經系統失去
了體溫調節作用。

症　　狀：患者感覺燠熱難受，體溫升高（往往超過 40 度），
皮膚潮紅但乾燥無汗，繼而意識模糊、頭暈虛弱、畏
光、噁心嘔吐、血壓降低、脈搏快而弱，終至昏迷
（可於數小時內致死）。

應變措施：1. 迅速將患者移往陰涼而通風之處所，放低頭部。

2. 解除其負荷，鬆開衣服，全身淋以冷水（或用冰塊
擦澡），直至患者甦醒為止。

3. 水浴時，同時強力按摩四肢，以防止毛細血管流血
滯積，並促使散熱加速。

4. 如發現患者呼吸困難，應立即施行人工呼吸。

5. 患者清醒後，應請醫師或送至附近醫療院所診察以利做進一步之治療。

6. 供給水分（須待患者意識清醒才可經口給予水分，否則應予以注射點滴）。

(十三)心肌梗塞

發生原因：是指冠狀動脈中的分支塞住，部分心臟肌肉失去血流與氧氣的供應，面臨壞死的危險。

症　　狀：覺得頭暈、冒冷汗、十分疲倦、胸痛持續三十分鐘以上，或胸部有壓迫感。胸痛會擴散至左臂、頸部及下巴。

應變措施：立即就醫，把握黃金治療時間。發病時若身邊無人可幫忙，可自行用力咳嗽、搥胸或趴在地上滾動胸腔。

(十四)毒蛇咬傷

發生原因：遭毒蛇咬傷肢體。

症　　狀：1. 出血性毒蛇：傷口灼痛、局部腫脹並擴散、起水泡、淤斑、紫斑、漿液血由傷口滲出、皮膚或皮下組織壞死、噁心、發燒、嘔吐、血痰、七孔流血、瞳孔縮小、血尿、低血壓、抽搐、痙攣。

　　　　　2. 神經性毒蛇：傷口疼痛、局部腫脹、嗜睡、運動神經失調、眼瞼下垂、瞳孔散大、局部無力、顎咽麻痺、口吃、垂涎、噁心、嘔吐、昏迷、呼吸困難、呼吸衰竭。

預防措施：1. 盡量不去草叢及灌木叢，特別是在 4 至 10 月天氣暖和的時候。必要時可穿高筒鞋、寬鬆褲子及戴手套，以防毒蛇咬傷。清理住家附近毒蛇可能藏匿的地方，以防孩童玩耍時意外被咬傷。

　　　　　2. 不要隨便進入竹林或矮樹叢中。若要進入，最好戴

上帽子及隨身攜帶棍棒，撥弄枝葉。切忌徒手撥開枝葉，不小心就容易被青竹絲所咬傷。記得！臺灣被毒蛇咬傷者以青竹絲最為常見。

3. 打草驚蛇，事實上蛇是相當膽小的動物，給予牠們足夠的脫逃時間，就不會反咬你一口。

4. 不要隨便撿拾草地上、溪流邊、甘蔗園或樹林下的任何枝狀物，或石頭及其他廢棄物品，或花草，或翻動石塊，都有可能遭到蛇的攻擊。

5. 廢棄的房子、洞穴等都容易有蛇隱居其間，不要隨便進入或隨便用手摸索。勿輕易嘗試去抓蛇或玩蛇。

6. 露營時應選擇較空曠及乾燥地區，避免於雜物或石堆附近紮營。晚上應於營帳周圍升起營火或撒石灰，避免蛇靠近。

急救方法：1. 認清蛇的形狀、顏色，及其他明顯的特徵，如花紋等。

2. 盡速除去患肢束縛物，例如戒指、手鐲等。

3. 患肢保持低於心臟之位置。以夾板或護木固定患肢使其不能亂動。

4. 特別是神經性毒蛇咬傷，盡快以具彈性的衣料在心臟及傷口之間給予壓迫性包紮，不要束太緊，空間可容許手指頭伸入且維持血流暢通。

5. 患肢保持靜置，勿隨意移動。

6. 盡快送醫接受診治或以抗蛇毒血清治療。

(十五)灼（燙）傷

症　　狀：依受傷程度可分為三級

1. 一度灼傷：皮膚發紅。

2. 二度灼傷：皮膚表面起了水泡。

3. 三度灼傷：皮膚會變黑，甚至可能深及肌肉骨骼。

若灼傷部位超過全身二分之一，死亡率將大幅提升。

急救措施：1. 在患部用大量的水沖洗至少三十分鐘，直至傷口不熱不痛為止。

2. 衣服及其他束縛物，如手錶、戒指等可造成熱滯留的東西應脫去，如有沾黏，應以剪刀沿傷口周圍剪開。

3. 如有水泡不可戳破，以避免傷口感染。

4. 以乾淨的紗布敷蓋患部以防感染。

5. 遵守「沖，脫，泡，蓋，送」原則。

6. 盡速送醫。

(十六)脫臼

發生原因：當骨頭末端脫離關節位置時就是脫臼。通常是因跌倒或骨頭受打擊所造成。脫臼最常發生在肩膀、臀部、肘部、指頭、拇指和膝蓋骨。

症　　狀：1. 腫大。

2. 關節變形。

3. 受傷部位移動會痛或不能移動。

4. 受傷部位皮膚變色。

5. 碰觸患處會痛。

急救措施：1. 不要嘗試將脫臼的骨頭推回原位。不熟練的手法會造成神經和血管廣泛的傷害。也可能有骨折，而移動它會進一步造成組織傷害。

2. 將患者安置在舒適的位置。

3. 用夾板、枕頭或吊帶將患處加以固定。

4. 趕快找醫生，急診更好。

(十七)骨折

發生原因：骨骼受到外力撞擊或壓迫，造成關節、韌帶及周圍軟組織的損傷。

症　　狀：1. 由於軟組織受傷所致，如出血、水腫等。

2. 由於骨頭斷裂所產生之移位，如變短，造成角度。

急救措施：1. 應用適當副木來固定，用夾板固定患處附近及兩端關節，以保持骨折部位及兩端關節不動，夾板必須超出兩端關節；無夾板時，可以硬板、竹板或折疊的報紙代替。

2. 若為開放性骨折，應優先處理傷口，止血後再固定。

3. 露出肢體末端，便於觀察血液循環。

4. 保暖並預防休克的可能。

5. 若無法判定是扭傷、脫臼或骨折，應以骨折方法固定之。

6. 患部可用冰敷以減輕疼痛，並盡速送醫。

(十八)溺水

症　　狀：呼吸困難，嘴唇和指甲呈藍色，嘴唇和口鼻四周有泡沫，可能造成昏迷及呼吸停止。

急救措施：1. 溺水對身體的傷害，多因呼吸之障礙所致。因此急救的要點乃以呼吸的重建最為重要。即使尚在水中，只要傷患需要且情勢許可，應盡快給予施行人工呼吸。

2. 清除口腔中的異物後，以適當的方法打開呼吸道，給予人工呼吸。施以人工呼吸時，因為呼吸道有水，可能會使所遭遇到的阻力比其他狀況下的人工呼吸為大，實在吹不進去，必須再打開呼吸道嘗試一次，如果還是吹不進去，就表示呼吸道內有異物

堵塞。這時如果已經在船上或是岸上者，應立即嘗試排除呼吸道的阻塞物。

3. 成功地施行人工呼吸後，若已在船上或岸上，接著應評估血液循環狀態，如果頸動脈脈搏無法確認時，就開始施予完整的心肺復甦術。

4. 現場急救時，如果有氧氣設備，一定要盡可能地給予最高濃度的氧氣。傷患身上的溼衣物一定要除去，擦乾身體，並以隔風絕熱的東西（如毛毯、乾衣服，甚至鋁箔、報紙皆可）予以包覆。

5. 傷患除了溺水外，創傷與體溫過低的可能性絕不容輕忽，因此必須仔細評估並審慎處理。

6. 盡速送醫。

預防措施：1. 不要在標示禁止戲水之區域游泳。

2. 不要在有暗流的地方戲水。

3. 即使很會游泳也不要輕忽水上安全。

(十九)異物梗塞

發生原因：異物梗塞在氣管。

症　　狀：呼吸困難，臉色發紫，甚至陷入昏迷狀態。

急救措施：若患者正在大力咳嗽時，急救者應靜觀並鼓勵患者咳嗽；若患者不能說話且無咳嗽聲音，兩手捏住脖子，則表示異物已完全阻塞氣管，急救者應立即實行哈姆立克急救法。

(二十)凍傷

發生原因：凍傷是由於長時間暴露於低溫的環境中，引起肢體血液循環不良，皮膚表層或深層受到低溫損傷的現象，通常鼻子、臉頰、耳朵、手指和腳趾是最容易凍傷的部位。

症　　狀：凍傷的部位會僵硬，感覺麻木，嚴重者會壞死。

急救措施：1. 將患者帶至室內。

2. 緩緩供應熱飲料。

3. 將凍傷部位浸入溫水（38 至 40 度）中（切勿使用熱水）。

4. 長時間無法送醫時，傷處勿解凍。

5. 加蓋衣物、毛毯以保溫。

6. 切勿揉搓患部，以免引起壞死。

7. 盡速送醫。

(二十一)中風

發生原因：「中風」即是「腦血管意外」，是由於腦部血管「阻塞」或「爆裂」，令腦組織不能得到充分的養料和氧氣，引致神經細胞壞死，產生各種神經症狀與現象。

症　　狀：1. 身體局部感到麻痺、刺痛或失去知覺，肢體無力，尤其身體一邊或單肢。

2. 口齒不清、說話模糊，理解力出現問題。

3. 雙眼或其中一隻眼突然出現視力問題。

4. 失去平衡或跌倒。

5. 突發性的劇烈頭痛。

急救措施：1. 觀察患者清醒程度，若昏迷不醒，須確保其呼吸道暢通，避免窒息或呼吸困難。

2. 將患者採半坐臥或復甦姿勢，可防止患者舌頭倒後或嘔吐物堵塞咽喉。

3. 檢查口腔，除去異物（例如假牙、食物等）。

4. 解鬆衣服鈕釦皮帶，令患者感到舒適。

5. 蓋上薄被，為患者保暖。

6. 勿隨意搬動病患，立即撥打 119 求救。

(二十二)氣喘

發生原因：1. 呼吸道發炎，呼吸道之上層黏膜腫脹。

2. 呼吸道變窄，使得呼吸變得困難。此種變化有時可自行變好，或經治療之後改善。

3. 呼吸道超敏感（具過度反應性），對很多刺激物皆起強烈反應，如香菸、煙霧、花粉、冷空氣……等。

症　　狀：咳嗽、胸悶、呼吸困難、呼吸伴隨哮喘聲。

急救措施：1. 協助患者使用支氣管擴張劑。

2. 保持冷靜，放鬆肌肉，視情況送醫。

3. 氣喘患者應隨身攜帶吸入式藥品，以備不時之需；同時身上應放張卡片，說明自己有氣喘及使用的藥物，提供緊急發作時急救之參考。

二、旅遊活動安全

(一)旅遊安全

1. 搭乘飛機時，請隨時扣緊安全帶，以免亂流影響安全。

2. 貴重物品請置放於飯店保險箱內。如隨身攜帶，切勿離手，小心扒手就在身旁。

3. 住宿飯店請隨時加扣安全鎖，並勿將衣物披在燈上或在床上抽菸。聽到警報聲響時，請由緊急出口迅速離開。

4. 游泳池未開放時間，請勿擅自入池，並切記勿單獨入池。

5. 搭車時請勿任意更換座位；頭、手勿伸出窗外；上下車時，請注意來車方向，以免發生危險。

6. 搭乘纜車時，請依序上下，聽從工作人員指導。

7. 團體活動時單獨離隊，請徵詢領隊同意，以免發生意外。

8. 夜間或自由活動時間自行外出，請告知領隊或團友，並應特別注意安全。

9. 行走雪地及陡峭之路，請小心謹慎。

10. 切勿在公共場合露財，購物時也勿當眾清數鈔票。

11. 遵守領隊所宣布的觀光區、餐廳、飯店、遊樂設施等各種場所的注意事項。

(二)旅館安全

1. 進入旅館應先注意周遭的安全逃生設備及緊急電話聯絡系統。

2. 特別注意旅館內門窗鎖鑰設施之安全，臨睡前務必詳細檢查。

3. 有訪客時應再三確認，非有充分理由，絕對不要隨便讓陌生人進入；若有問題，應打電話給旅館櫃檯派人處理。

4. 應經常檢視行李及隨身攜帶的物品，並放置妥當。

5. 外出時勿將金錢、支票、信用卡或汽車鑰匙等貴重物品放在房間內。

6. 發現物品有遭竊情事，應即向領隊或當地警察機關報案。

(三)戲水安全

1. 飯後三十分鐘才可以下水；酒後、未著泳衣、身體不適、體力不佳、高血壓、心臟病、鼻竇炎、中耳炎、皮膚病患者不可下水。

2. 水質不佳易感染紅眼症，若發生眼瞼腫脹或膿狀分泌物，應即就醫。游泳後的耳道積水，應以側耳跳躍清除，外耳掏挖可能引致傷害，若引發耳炎應就醫診治。

3. 海岸戲水時腳底部被割或刺傷最為常見；海岸沙灘最危險的因素為沙中的碎玻璃、飲料易開罐拉環及被丟棄的牙籤和雞骨等。礁岩海域的刺割傷則多起於銳利的珊瑚礁或海膽等生物，其次則為海中生物如水母等的刺螫傷。因而在海中戲水時，最好穿著專用的珊瑚鞋或舊布鞋，外加緊身的長袖運動衣，不但可以防止水母螫傷，對夏日豔陽的曬傷防護也頗具功效。

4. 勿到沒有管理單位、救生員及安全設備的戲水場所。

5. 隨時留心天氣狀況及漲退潮，並衡量體能狀況，勿逞強而行；聽從救生人員指示，且最好有人結伴同行。

6. 下水前應先做暖身操，適應水溫，減少水中逗留時間，以免增加抽筋和心臟病發的機率。

7. 不熟悉或不瞭解的戲水場地，應避免下水，常存有潛在危險，如陡降地形、漩渦等。對於警告牌之警告事項應嚴格遵守。

8. 勿著長褲下水，避免妨礙腿部活動而導致意外事件。

9. 學會游泳和水中自救方法（如水母漂，可延長在水中的時間，等待救援）。

10. 為防止中暑、曬傷，應多補充水分，使用防曬油，攜帶太陽傘。

11. 不善泳者應利用浮具接近岸邊，勿完全依靠浮具隨波逐流，唯恐潮水將浮具帶離岸邊。

12. 發現溺水者時，若無受過水上救生訓練者，切不可不自量力，下水救人，應多利用手邊可利用之竹竿、繩索、救生圈或任何可漂浮之物救人。

13. 若發現溪、河或海水突然混濁，或海水急速退潮，立即遠離水邊，可能是溪、河水上游水庫洩洪或海嘯來臨的前兆。

(四)登山安全

■登山裝備

登山裝備宜以輕簡、實用為主，分述如下：

1. 登山個人裝備：小帽、禦寒衣物、地圖及資料、手套、打火機、盥洗用具、哨子、瑞士刀、換洗衣物、雨衣、個人證件、登山鞋、襪、大型背包（套）、水壺、碗筷、個人筆記本、筆、手電筒（預備電池）、睡袋、個人糧食、個人醫療用品（含攜帶型氧氣瓶）。

2. 登山團體裝備：帳篷、指北針、睡墊、相機及底片、爐具、炊具、衛生紙、水袋、團體糧食、營燈、小型收音機、登山繩、

通訊器材（無線電、手機或衛星電話）、藥包（急救包）。

3. 冬攀裝備：冰斧、冰爪、安全吊帶、安全頭盔、攀登繩、雪樁、鉤環、制動器、輔助繩、雪鏡（太陽眼鏡）、雪鏟、上升器。

4. 健行裝備：小帽、小背包、禦寒外套、地圖及資料、雨衣、隨身證件、輕便鞋襪、水壺、個人筆記本、筆、手電筒（預備電池）、哨子、個人糧食、望遠鏡。

■ 登山糧食

登山糧食以量輕、可久存、熱量高者為主，應注意幾項原則：

1. 須含三大營養素（糖類、蛋白質、酯肪）及礦物質、維生素。

2. 易於保存、量輕質小，攜帶方便，易於炊煮的食物可節省燃料。

3. 多準備熱量高、鹽分多之食物。

4. 應多準備兩日份預備糧食。

5. 較不易保存及量重者先食用。

6. 減輕食物包裝之重量，便於背帶，減少垃圾量。

7. 加配具有酸味或辣味之食物，可增進食慾。

8. 個人應攜帶糖果及餅乾等登山副食，沿途補充鹽分及熱能，以備不時之需。

9. 參考糧食：主食（米飯、麵條等）、副食（口糧、沙琪瑪、巧克力、鳳梨酥等）、青菜（高麗菜、青椒、黃瓜、洋蔥等）、水果（蘋果、柳丁、葡萄柚等）、肉魚類（煙燻肉、煙燻魚、香腸等）及其他（湯包、辣椒、蒜頭、鹽巴、沙拉油、麥片包、咖啡包、茶包等）。

■ 登山技巧

1. 登山初行稍慢，步幅不宜長，調整步伐，速度要穩定，逐漸增加速度，以大腿帶動膝蓋和小腿前進，逐步而行，保持平衡及韻律。

2. 登山步行，上半身稍前傾，將重心置於腰部並保持穩定，腳踏

實地，體重由腳平均負擔。

3. 休息要適當，中途休息不可太久，以每小時五至十分鐘，每三小時大休息一次，時間約以二十分鐘為原則。

4. 上坡最耗體能，須補充大量氧氣，喘氣宜深且穩，並與步伐配合。

5. 下坡速度應節奏化，不宜過慢，以便保持熱身狀態。

6. 攀爬山壁時勿急躁，先以手足試探著力點之穩定性，謹守「三點不動一點動」之原則。

7. 雪季登山，應有完備之雪攀裝備及受過雪攀之訓練與技巧。

■ 登山倫理

1. 除了腳印，不留任何痕跡；除了照片，不取一草一木；除了時間，不獵殺任何生物。

2. 走步道不要抄捷徑；休息時最好席於裸露之岩塊或土表上。

3. 上廁所應選擇營地水源下方，或離營地 50 公尺以上之地區解決。

4. 山莊住宿或營地宿營勿大聲喧嘩，保持大自然之寧靜。

5. 在山莊侵占床位放置食物與炊具，為不道德之行為。

6. 將垃圾帶下山，把自然還給自然；廢水及食物殘渣最好挖一小坑掩埋。

7. 須炊煮時應自行攜帶炊具及燃料，不可生營火。

8. 不可攜狗進入園區，以免驚嚇或追捕野生動物。

■ 登山應注意事項

1. 活動前：

 (1) 尊重大自然、敬愛大自然，不要以輕忽或征服的心態從事登山活動。

 (2) 平時即鍛鍊體能，培養登山技能，並多吸收野外活動知識。

 (3) 參加登山活動，請注意主辦單位的經驗及信譽，並查核行程是否過於緊湊或其他不實之宣傳。

(4) 進入山地管制區或國家公園生態保護區，應依規定檢附相關資料向警政機關或國家公園管理處辦理入山許可及入園許可，並須有經驗及對路線熟悉的領隊同行。

(5) 攀登高山前行程計畫須縝密、完整，並徹底瞭解，並將行程告知家人。

(6) 活動前應注意氣象動態，查明路況，以為入山之依據。

(7) 對於登山裝備及糧食，應準備齊全不可短缺，且於活動前徹底檢查。

2. 活動中：

(1) 應確實服從領隊指導，並遵守團體一切規定。

(2) 應確實依照行程計畫進行，勿隨意變更。

(3) 應與同伴同行，嚴禁脫隊獨行、擅離路線。

(4) 應選擇無雜草、枯枝之空曠地炊食，且應隨時注意水源；睡前或離開時務必確實熄滅，以免發生火災。

(5) 山區午後常布滿雲霧，不可沿途逗留，應盡早抵達宿營地點。

(6) 注意途中各種景觀特徵，休息時核對地圖，瞭解自己的方位、地點。

(7) 登山活動中亦須隨時注意氣候狀況，遇有颱風或豪雨應提前下山，或尋找避難處所躲避。

(8) 山區水源缺乏，將水壺隨時裝滿水；口渴時喝水，不可大量喝，潤喉即可。

(9) 行進間留心路面，看風景時，須停下腳步，勿邊走邊看。

(10) 通過斷崖或溪流地形時，應互相幫忙，必要時可輔以登山繩通過。

(11) 行進中若發現毒蜂或蛇、熊等動物時，勿攻擊或驚嚇牠，迅速撤離該地或繞道。

(12) 營地餐後或睡前，食物宜包裝收拾，以免動物吃食。

(13) 切忌在無路溪谷中溯溪攀登；迷路時應折回原路，或尋找

避難處所靜待救援，保持體力，切勿驚慌隨處亂走。

(14) 登山時如遭遇惡劣氣候，發生缺糧或高山病等事件時，應即設法與外界聯繫，以立即救援。

(五)乘船安全

1. 搭乘合法、便利又安全的船。

2. 遊客出海從事娛樂漁業活動，應準備下列證件：身分證明文件如身分證、駕照、護照；未滿十四歲未領國民身分證孩童，以其他身分證明文件替代。

3. 上船後應細聽船長或其他船上人員之簡報說明，包括行程、海況、漁況、安全設施及如何運用等，並聽從工作人員指示穿著救生衣。

4. 出海後，遊客應遵循船上工作人員指示，勿隨意奔跑嬉鬧，以免失足落海，並請時時注意隨行幼童及年長者之情況。

5. 遊客非經允許，請勿隨意進入機艙、駕駛艙內，以免誤觸機件儀器造成意外事故。

6. 為保護自然生態及環境清潔，遊客從事海上活動期間，嚴禁棄置任何垃圾、物品入海，應將不需要之物品整理集中，於返港時統一放置於港區垃圾集中處。

7. 垂釣時，若身體不適，應立刻放下釣具入艙休息。

8. 暈船嘔吐時應進入客艙休息，如果來不及，應握緊船舷，其身旁釣友最好抓住其腰帶，預防其失足落海。

9. 急難狀況發生時之處置
 (1) 冷靜下來，聽從船長的指示。
 (2) 檢查身上救生衣是否綁好。
 (3) 協助船長或其他船員關閉門窗，避免船內進水。
 (4) 注意是否有他船靠近以便呼救，可能的話，盡量揮動色澤鮮豔的衣物以吸引來船注意。

10. 從船上落海時：

(1) 除請大聲呼救外,並應盡量保持冷靜,讓身體漂浮在水面。

(2) 如有穿著救生衣,把雙膝屈到胸前成腹中胎兒狀可暫保暖,並舉起一臂,協助船上的人尋找自己。

(3) 如無穿救生衣,應脫去鞋或口袋重物,切勿脫衣,使自己不致凍僵,並盡量少動,慢慢呼吸,保存體力及體溫。

(4) 如船上拋來救生圈,應浮在水面,把救生圈靠自己的一邊豎起來伸進頭和一隻手,再伸進另一手,頂住雙臂和胸脯,等待救援。

11. 看到有人從船上落海時:

(1) 如看到有人落海,除了一面呼喊請旁人協助外,務必緊盯落海的人不放,以便隨時救援。

(2) 應立即請船上駕駛調轉船頭,並向落水者順風拋投救生圈。

(3) 如落水者太重或昏迷無法動彈,無法徒手拖上船時,則用繩子打一個單套結,套在其腋下,一人打結時,另一人拉著落水者,徐徐拖起。

(4) 一般游泳池,人溺水七分鐘就可能死亡,死亡之前會昏迷一段時間,拖上來時若及時施行人工呼吸,則可及時甦醒;如水溫極低、溺水甚久,看上去已經死亡,仍有可能救活。

(六)火災逃生

■ 逃生避難時

1. 不可搭乘電梯:火災時電源往往會中斷,易被困於電梯中。

2. 利用安全梯逃生:循著避難方向指標,進入安全梯逃生。

3. 以毛巾或手帕掩口:利用毛巾或手帕沾溼以後,掩住口鼻,可避免濃煙的侵襲。

4. 濃煙中採低姿勢爬行:火場中產生的濃煙將瀰漫整個空間,由於熱空氣上升的作用,大量的濃煙將飄浮在上層,因此在火場中離地面 30 公分以下的地方應還有空氣存在,尤其愈靠近地面

空氣愈新鮮，因此在濃煙中避難時盡量採取低姿勢爬行，頭部愈貼近地面愈佳。但仍應注意爬行的便利及速度。

5. 濃煙中戴透明塑膠袋逃生：透明塑膠袋無分大小均可利用。使用大型的塑膠袋可將整個頭罩住，並提供足量的空氣供給逃生之用；如無大型塑膠袋，小的塑膠袋亦可，雖不足以完全罩住頭部，但亦可掩護口鼻部分，供給逃生所需空氣。使用塑膠袋時，一定要充分將其張開後，兩手抓住袋口兩邊，將塑膠袋上下或左右抖動，讓裡面充滿新鮮空氣，然後迅速罩在頭部到頸項的地方，同時兩手將袋口按在頸項部位抓緊，以防止袋內空氣外漏或濃煙跑進去。同時要注意，在抖動塑膠帶裝空氣時，不得用口將氣吹進袋內，因為吹進去的氣體是二氧化碳，效果會適得其反。

6. 沿牆面逃生：在火場中，人常會表現出驚慌失措，尤其在濃煙中逃生，伸手不見五指，往往會迷失方向或錯失了逃生門。因此在逃生時，如能沿著牆面，則當走到安全門時，即可進入，而不會發生走過頭的現象。

■ 室內待救時

1. 用避難器具逃生：避難器具包括繩索、軟梯、緩降機、救助袋等。通常這些器具都要事先準備，平時亦要訓練，熟悉使用方式，以便發生突發狀況時，能從容不迫的加以利用。

2. 塞住門縫，阻絕濃煙竄流進來：一般而言，房間的門不論是銅門、鐵門、鋼門，都會具有半小時至兩小時的防火時效。因此在室內待救時，只要將門關緊，火是不會馬上侵襲進來的。但煙是無孔不入的，煙會從門縫間滲透進來，所以必須設法將門縫塞住。此時可以利用膠布，或沾溼毛巾、床單、衣服等，塞住門縫，防止煙進來。此時記住，潮溼能使布料增加氣密性，加強防煙效果，因此經常保持塞住門縫的布料於潮溼狀態是必需的。另外，如房間內有大樓中央空調使用的通風口，亦應一併塞住，以防止濃煙侵襲滲透。

3. 設法告知外面的人：在室內待救時，設法告知外面的人你待救的位置，讓消防隊能設法救你是非常重要的。如果待救的房間有陽臺或窗戶開口時，應立即跑向陽臺或窗戶之明顯位置，大聲呼救，並揮舞顏色明顯的衣服或手帕，以凸顯目標。夜間如有手電筒，則以手電筒為佳。如所在的房間剛好沒有陽臺或窗戶，則可利用電話打119，告知消防隊你所等待救助的位置。

4. 到易於獲救處待命：在室內待救時，如可安全抵達安全門，則進入安全梯間或跑至頂樓平臺，均是容易獲救的地點。如不幸受困在房間內，則應跑至陽臺或窗戶旁等待救援。

5. 要避免吸入濃煙：濃煙是火災中致命的殺手，體內吸入大量的濃煙會造成死亡，吸入微量的濃煙則可能導致昏厥，影響逃生。因此務必記住，逃生過程中，盡量避免吸入濃煙。

■ 無法期待獲救時

當無法期待獲救時，絕對不要放棄求生的意願，此時當力求鎮靜，利用現場之物品或地形地物，自求多福，設法逃生。

1. 以床單或窗簾做成逃生繩：利用房間內之床單或窗簾捲成繩條狀，首尾互相打結銜接成逃生繩。將繩頭綁在房間內之柱子或固定物上，繩尾拋出陽臺或窗外，沿著逃生繩往下攀爬逃生。

2. 沿屋外排水管逃生：如屋外有排水管可供攀爬往下至安全樓層或地面，可利用屋外排水管逃生。

3. 絕不可跳樓：在火災中，常會發生逃生無門，被迫跳樓的狀況，非到萬不得已，絕不可跳樓，因為跳樓非死即重傷，最好能靜靜待在房間內，設法防止火及煙的侵襲，等待消防人員來救援。

(七)機械遊樂設備安全

1. 嚴格遵守使用及安全規則，例如扣好安全帶、鐵鍊、安全桿或握住把手，並進行確認檢查。

2. 患有心臟病、高血壓、氣喘、孕婦、酗酒及身體不適的遊客等，都不宜乘坐雲霄飛車、海盜船、螺旋飛車、飛天魔椅等刺激性較高的機械遊樂設施。

3. 妥善保管隨身物品，如鑰匙、雨傘、帽子、眼鏡等，以免掉入遊樂設施的軌道之中，造成意外。

4. 兒童無論使用任何遊樂設施，大人均應陪同，以防意外發生。

(八)地震安全

■ 室內緊急措施

1. 遠離窗戶、玻璃、高的家具，迅速躲在堅固的桌下或高度較矮且重心穩固的家具下方，或靠站在內牆柱子邊，隨手以棉被、坐墊、安全帽保護頭部。

2. 迅速熄滅瓦斯、菸蒂或其他火種，關閉電源，避免地震引起的間接災害。

3. 除非房子老舊、屋外有大片空地，或房屋已出現嚴重裂痕者，否則留在室內比室外安全。

4. 住在大樓或公寓，避免搭乘電梯，因搭乘電梯有被震落的危險，或因停電而受困。

5. 地震時身處公共場所，勿驚慌奪門而出，以免混亂而發生踩傷、擠傷的情形。

■ 室外緊急應變

1. 在人口密集的都市發生地震時，如正在室外，應盡速進入室內，注意可能掉落的招牌、花盆、玻璃等；如正走在陸橋、地下道，應盡速離開，更要遠離建築工地。

2. 地震時正在行車中，應立即減速停車，並將車停靠在安全島的一邊，等地震過後再開。

3. 在郊區行駛的車輛，地震時不要進入長橋、堤壩、隧道，如已進入要盡速離開。

4. 地震時，當你在山崖邊、山崖下面，如有小落石，這是山崩前的警兆，一定要快速穿過或離開。

5. 地震時，在河堤或海邊要盡速離開，居住海邊的民眾，如發現地震後海邊有急速退潮現象，顯示海嘯將要來襲，應迅速遷往高處避難。

■ 地震逃生避難守則

1. 確保緊急逃生門路，地震時，水泥住宅或高層公寓難免因震動使門戶歪斜無法打開，故地震時應先打開正門，方能確保安全逃生。

2. 勿慌張衝到屋外，地震後，觀察周圍狀況，冷靜採取緊急避難行動。

3. 小巷、牆邊、斷崖、河邊勿靠近，因小巷、牆邊會有磚瓦掉落或水泥牆倒塌的危險，斷崖或河邊有時會因地盤鬆軟而崩塌，應盡可能遠離。

4. 避難時應少帶行李，攜帶用品僅限於緊急糧食和飲水、少量急救藥品，放入背包，保持雙手自由活動。

5. 掌握正確資訊，對於主震後發生次數頻繁的餘震，應充分注意，採取冷靜沉著的行動，勿輕易聽信謠言，造成紛擾。

6. 在電影院、百貨公司等公共場所，應服從公司員工指示，勿湧到出入口；注意掉落物，用衣服、攜帶物品保護頭部；不要慌張，由樓上往樓下跑，勿驚叫，保持冷靜；停電時應冷靜，隨引導燈採取避難行動。

■ 身陷險境的逃生祕訣

1. 身陷在倒塌的房子裡，應先冷靜，以減低氧氣和體力的消耗。

2. 憑著記憶找出應急用品，如手電筒、收音機等，以提供照明，瞭解外面情況。

3. 可用磚塊規律地敲打水管或牆壁，引起搜救人員注意，但不可過分用力，以免引起崩塌。

4. 試著撥打電話對外求援，或找尋其他可能逃生的通道。

5. 等待救援時，仔細傾聽外面動靜，隨時呼救。

(九)海嘯安全

■居住在下列地區的民眾應特別對海嘯提高警覺

1. 靠近海邊，且具有 V 字型的狹窄港灣地區或是岬灣前端位置。

2. 沙岸地形，且沿岸地勢平緩，無適當防波堤之保護地區。

■海嘯逃生避難守則

1. 首先要考慮到自身的安全，因為一旦身體受傷，就很難進行避難。

2. 避難時必須要往高處走，必要時，甚至還得進行二次避難，走到更高的地方。因為海嘯危害的程度，往往不是靠過去的經驗可以判斷的，進行時寧可做最壞的打算。

3. 近海地震引發的海嘯，避難時間短，盡量不要靠車輛避難，因為短時間路上突然湧入許多車輛，容易造成交通阻塞，而且車輛被捲入海嘯，人員更不容易脫困。

4. 海嘯來襲時一切以避難為先，不要過於掛念屋內貴重物品，海嘯第一波與後續第二、三波的間隔可能很長，潮水暫時退去後，不要立即返回住處。

5. 平時應將家中的家具予以固定，避免地震造成家具傾倒造成人員受傷，甚至影響第一時間的避難逃生。

6. 海嘯已經造成淹水而來不及避難，必須就近往高處逃生。人員若浸泡在水裡，容易被大型漂浮物撞擊而受傷。

7. 海嘯已經造成淹水而來不及避難，人員應盡量遠離堅硬的設施，例如岩岸、鋼筋混凝土結構，避免水流衝擊，使得人員碰撞到這些地方而受傷。

三、旅遊保健

(一)旅行前的保健須知

■旅客的健康狀況評估

　　身為旅遊從業人員，在帶團執行任務時，除了旅客安全健康外，領隊自身的保健亦不容忽視。在旅客方面，出發前最好請他們先做一次健康狀況的評估，以便瞭解自身的健康情況，並針對現有的病情做好治療或控制，及預先設想旅程中可能會發生之狀況，事先做好因應與準備。

　　請旅客將自身之病歷、用藥習慣、過敏史、疫苗接種記錄、懷孕與否、旅遊國家及城市、旅遊目的及方式、旅程之食衣住行安排等詳細情況告知醫師，由醫師做出相關疫苗接種及用藥之建議，並提醒旅客攜帶隨身常備藥品，以供不時之需。同時，最好事先請醫師填寫一份簡單英文資料，內容包括個人基本資料及緊急聯絡人。如果有疾病且在用藥，須註明其簡單病情摘要，所使用的藥名（最好使用學名）、用量、用法，以供旅遊中臨時需要時使用。

　　一般而言，下列之人是不宜出國旅遊的：

1. 急性病患者。
2. 酒精慢性中毒者。
3. 嚴重心臟病者。
4. 嚴重呼吸道疾病、氣喘者。
5. 嚴重癲癇病人。
6. 重感冒、鼻竇炎患者。
7. 懷孕初期及待產婦。
8. 手術尚在恢復期者。
9. 經醫師診斷身體狀況不宜出國者。

■ 導遊自身的行前保健要點

1. 生理調適：

 (1) 前晚務必睡好，不熬夜。

 (2) 避免酗酒。

 (3) 避免吃過度油膩的食物。

 (4) 起居正常，保持體能最佳狀況。

2. 準備物品：帶團時切忌給旅客吃藥，以免造成日後重大糾紛。藥品內容視實際情況而定，可參閱下表專業醫師對於「個人醫藥包」的準備建議：

專業醫師對「個人醫藥包」的準備建議			
止瀉錠	止痛藥	感冒藥	暈車藥
痠痛貼布	胃藥	綜合維他命	防蚊液
潤膚乳液	眼藥水	防曬乳液	
急救包（優碘、紗布、OK繃）	個人長期服用慢性病藥物（如降血壓或降血糖藥物）	其他個人需要（如醫師處方之抗生素安眠藥及自己的英文病歷表）	

■ 旅遊前必備用品準備事項

1. 慢性病患者如糖尿病、心臟病等，須備妥足夠常用藥物，標明藥名、單位用量及用法與病歷資料，並隨身攜帶。

2. 準備一些可應急的成藥及衛生用品，如止痛解熱劑、止瀉劑、外傷藥、暈車藥及護膚用品等。行政院衛生署並在檢疫總所暨所屬各檢疫分所、疫病監視中心提供免費防瘧藥品，以利赴瘧疾流行地區工作或探親者索取。

3. 準備自用盥洗用具，旅行中最好用淋浴。

4. 多備一副眼鏡。

(二)旅行途中的保健須知

■時差及環境適應

如果一次飛行好幾個時差地區，下機後因時差的不同，易引起失眠、倦怠等症狀，建議最好依個人的狀況去調適，有時也可服用短效性安眠藥；而對於其他定時服用的藥劑（如胰島素、心臟血管用藥或避孕藥），必須事先請示醫師如何服用，以免引起身體不適。

生理時鐘與外界之不協調，雖非疾病，也不一定會有立即的任何病理變化。但對有些人而言，仍會因「時差」造成不適感，需要數天至一星期（甚至更長些）才能重新協調。調適最長不超過兩星期，否則應請教醫師。

搭機時（尤其是搭乘長途班機）應注意：

1. 盡可能搭乘白天班機。
2. 選飛機前面的座位。
3. 每隔一至兩小時，站起來走走，伸展四肢。
4. 穿著輕便服裝，不要穿新鞋，以免因久坐引起腳水腫而不適，隨身包中可攜帶一雙拖鞋換穿。
5. 飛行途中比平常多喝些水、果汁，不喝含酒精的飲料。
6. 不要吃太飽，避免抽菸。
7. 登機前先上洗手間。
8. 行李不要帶太多。
9. 飛行完成時盡可能休息，減少進餐至身體恢復時再飽餐一頓。

■注意人身安全

旅遊期間應隨時注意人身安全，例如：不在不明路況下輕率開車上路；不隨便和陌生人做性接觸；不隨便進食不清楚來源之食物；投宿旅館時應確實瞭解旅館安全門、逃生設備；身上隨時攜帶緊急（急救）資料卡，上面載明個人宿疾及用藥、重大傷病紀錄、過敏病史、特殊健康情形、血型及個人姓名、地址、緊急聯絡人等個人基本健康

資料，可幫助醫生快速進入狀況，做出妥當的處置。

■糖尿病病患旅遊中應注意事項

1. 掛上糖尿病病人識別卡，上面有 DM 標示。

2. 提供病歷摘要，包括：疾病診斷與治療（使用藥名、劑量及廠牌等；若為口服降血糖藥物，必須把廠牌、商品名及學名全部寫清楚；注射胰島素的患者，通常在胰島素的盒子或瓶子上均有註明劑型）。

3. 攜帶小型血糖測量儀（及足夠的試紙和針頭），或測試尿糖試紙作為調藥的依據。

4. 勿穿新鞋，所穿之鞋不要過緊；穿沒有鬆緊帶的襪子，以免下肢血流受到阻礙。

5. 必須把握飲食定量的原則，攜帶足夠的點心和餅乾、冷飲或巧克力、糖果，以備不時之需。平常最好在用餐前三十分鐘就找好場所比較安全。用餐時間不得已需要延遲時，每延誤一小時以攝取 10 公克碳水化合物的點心為原則，例如：柳丁一顆、蘋果半顆、香蕉半根、兩個維生素方糖或六片全麥餅乾等。

6. 注射胰島素的病人，必須隨身攜帶約實際需要量的兩倍藥劑（分成兩份保管）、塑膠注射器（準備需要量的一倍半），及密封的消毒酒精棉。坐飛機時，不宜將胰島素放在貨艙託運的行李箱中，因為高空的溫度相當低，胰島素被冷凍會減損它的作用。旅行時胰島素不須冷藏，但不可把胰島素放在汽車後行李箱或駕駛座前方置放雜物的小抽屜中。若到炎熱的非洲，也要考慮保存問題；如果往南或往北飛行沒有時差，則一切按原來的治療方針，除非必要，否則不需變動劑量；如果時差只有一、兩個小時，像日本或韓國，則不用大幅度變動劑量；如果時差在三小時以上，朝東飛行一天時間縮短為二十四小時減去時差的時間，每縮短三到六小時，中效的胰島素如 NPH 酌減 10% 到 25%；反之，如朝西飛行時間拉長，則依上述的藥理酌

增劑量約 10% 到 25%。

■旅行中心臟血管患者須注意事項

旅行中常有心臟病瘁發，甚至引起生命危險的情形發生。以下為心臟血管患者在旅遊中應注意之禁忌及原則：

1. 急性心肌梗塞或不穩定型心絞痛或腦中風後三至六個月內，不宜出遠門。

2. 高血壓患者或血壓不穩定，尤其大於 180/120 mmHg 不適合出國旅遊。一般來說，收縮壓大於 160 mmHg 的人，患缺血性心臟病的比率及死亡率均會增加。

3. 心臟衰竭病患，尤其分類在美國紐約心臟協會所制訂的第三級以上者，不宜爬山涉水。

4. 病患旅遊時應事先向醫師取得與本身疾病有關的病例摘要，包括診斷與治療，必要時得附心電圖。

5. 時差的調適，留意是否有焦慮不安、頭痛、倦怠、意識模糊等症狀，也易瘁發心臟病。

6. 高空飛行時，空氣較稀薄，氣壓偏低，人體血液含氧量降低，此時肺部內膜穿透性改變，當肺動脈氣壓上升，有可能發生高緯度性肺水腫，故有心臟血管疾病禁忌者不宜搭乘飛機。

■注意飲水衛生

1. 如果在旅途中無法確定飲水衛生，還是以飲用包裝水比較好，否則要將生水煮開五分鐘以上再行飲用。

2. 旅客往往注意到飲水的問題，卻忽略了冰塊的衛生。絕大多數的冰塊僅是由濾水器過濾後製成，所以不能確保其安全。

3. 一般而言，熱茶、咖啡、碳酸飲料與新鮮果汁，應可以視為安全的飲料，而酒精類一般也是安全的，不過雞尾酒就不能保證了。

4. 在傳染病流行地區不生飲自來水或地下水，出門時可自帶旅館

內煮沸過的開水，或購買罐裝飲料或瓶裝水代替。

5. 每餐均以熱食、趁熱食用為主，並且不吃路邊攤之食品，或已剝皮之水果。

6. 不生吃魚、貝類、肉類食品。

7. 飯前、便後請用肥皂或洗潔劑洗手。

■預防經昆蟲或動物感染之疾病

1. 出外時應盡量穿著長袖衣褲，且要塗抹防蚊藥品，以避免昆蟲（蚊、蚋、蟲）叮咬。

2. 在瘧疾流行地區，特別是草原、農村、森林及潮溼地帶，除避免被蚊蟲叮咬外，最好服用抗瘧疾藥劑減輕病害。預防藥（氯奎寧）可向疾病管制局及其分局或向各縣市衛生局領取。

3. 盡量避免接觸狗、貓及猿、鼠等野生動物。若不慎被咬傷，請記住動物特徵並立即就醫。

■預防接觸或皮膚傷口感染的疾病

1. 有外傷須立即消毒處理。

2. 避免在野外之河濱、湖泊游泳或赤足涉水。

3. 避免與陌生人發生性行為；從事性行為時，全程使用保險套以降低被傳染愛滋病及性病的機會。

■導遊應注意事項

導遊是全團的靈魂人物，沒有生病的權利。但如能在工作中熟諳適當的保健之道，必能建立公司形象，獲得旅客尊重，勝任愉快。

茲以飲食、作息、工作等三方面具體保健之道提供參考：

1. 飲食：

(1) 喝酒須節制，以免傷肝傷胃。

(2) 多吃高纖維質的水果和蔬菜。

(3) 少吃油炸物、燒烤至焦的食物、鹽漬物。

(4) 肉類、動物的內臟和皮也盡量少吃。

(5) 處理緊急事件時，勿任意驟然進食。

(6) 須消耗大量體力時，亦勿貿然進食。

(7) 請教專業醫師或營養師諮詢對本身最佳的飲食習慣、攝取的熱量和養分，並確實遵守。

(8) 用餐以七分飽為原則。

2. 作息：

(1) 平日或帶團時盡量不熬夜。

(2) 定期做全身健康檢查，特別是肝、腎、泌尿功能、血糖、尿酸及血脂肪等。

(3) 常保持快樂自信的心，微笑待人。

(4) 如能常修習運動，如瑜珈、外丹功、氣功、韻律舞蹈、上健身中心等保持良好體能狀態更佳。

(5) 當能盡人如意，但求無愧我心，時刻得以自我調適，保持身心愉快。

(6) 平日關切自身的舊疾，出國時要備妥需用的藥物劑量。

(7) 患有某些特殊疾病者，務必隨身攜帶醫生處方，以備不時之需。

3. 工作：

(1) 提醒旅客接種疫苗時，也千萬不能忽略自身的準備。

(2) 在飛機上善加利用時間好好休息。

(3) 替旅客搬運行李時要量力而為，避免造成腰扭傷、坐骨及手足關節疾病。

(4) 帶團工作中早晨可視情況在旅館附近散步或晨跑，儲備全日活力。

(5) 善用旅館的運動休閒娛樂措施，如游泳池、三溫暖、網球場、高爾夫球場、健身房等。與團員一同享受不失為好主意。

(6) 在旅館房間內可自我練習一些平日健康養生運動，如瑜珈、

坐禪、氣功等；如果沒有的話，也應保持寧靜的環境，適時放鬆自我。

第二節　緊急事件與旅遊糾紛處理

一、證件遺失

(一)護照遺失處理程序

在旅遊途中遺失護照，有時會造成旅客無法隨團轉往下一站（國家）的窘境，由於領隊必須按既定行程率團繼續進行下去，勢必造成遺失護照的旅客一人單獨留下，而出現乏人照顧、進退兩難的情況，因此不可不特別謹慎。

■ 準備證件

　　1.原護照影本。

　　2.兩吋照片一張。

　　3.旅客資料（在臺聯絡人姓名、住址、電話）。

■ 操作方式

　　1.報案處理

　　　(1) 旅客護照不論是遺失或被竊，均應立即向當地警察機關報案，取得報案證明。

　　　(2) 亦可請司機、導遊或當地旅行社協助處理。

　　2.聯絡駐外單位

　　　(1) 就近聯絡我國駐外單位，告知遺失護照旅客之詳細資料，包括：

　　　　①中英文姓名。

　　　　②出生年月日。

③護照號碼和回臺加簽字號。

④國內聯絡人姓名、住址、電話。

(2) 就近向我國駐外單位申請「回臺證明」一份。惟須經其主管
簽章核可，方為有效（返臺證照查驗時，要核對主管簽字才
可入境）。

(3) 一般而言，持用「回臺證明」是不能繼續旅行的，但如果迫
不得已時，領隊可以試著持用以下文件向國外機場之移民局
官員交涉，或許可有轉寰的餘地：

①報案證明。

②護照影本。

③回臺證明。

④團體簽證（此時已使用過）。

⑤身分證影本。

■注意事項

1. 團體簽證（或個簽）與個人護照內相關頁數均須拷貝一份，分
開存放（備而不用）攜帶出國。

2. 出門在外，一切均須謹慎小心。護照係個人身分證明，至為重
要，應妥予保管使用。

(二)簽證遺失處理程序

簽證可分為個人簽證和團體簽證兩種，如若遺失，皆可循下列方
式處理：

■準備證件

1. 當地警察局之報案證明。

2. 兩吋照片每人一張。

3. 備份之團體簽證表一份。

4. 原簽證之影本一份。

■ 操作方式

1. 報案處理：遺失個人簽證或團體簽證均須立即報案（如能附上簽證之影本或註明批簽證編號、核准日期與地點更好），取得報案證明。

2. 聯絡國內：若無任何簽證之資料或影本，則須立即聯絡原承辦人或旅行社，盡速取得簽證上相關資料。

3. 領隊判斷：領隊須馬上做正確判斷：到何處去申請補發，或取得入境許可？是所在地點之國家，或是下一站之國家？

4. 尋求外援：不論經由陸路、水路或搭機入境，均可請當地代理商出具信函作業（某些國家還須另付罰金）。

5. 變通辦法：

 (1) 亦可出示此行相關國家（例如大英國協等）之團體有效簽證，以證明遺失簽名者確為本旅行團旅客之一。

 (2) 如果上述辦法無法派上用場時，只好切掉其部分行程，先轉往下一個可入境之城市等候。

 (3) 領隊如欲以闖關方式解決，須向公司請示，不要貿然處理。

■ 注意事項

1. 注意發生事故所在之國家與臺灣之時差，隨時保持聯絡，讓公司能隨時瞭解情況發展。

2. 再強調一次，任何證件均須影印一份，以備不時之用。

3. 目前有許多國家的簽證均貼附或戳蓋於護照上，單獨遺失的機會相對減少。

4. 部分持有大英國協護照之國人常誤以為前往其國協會員國可免簽證，應確切查證，以免因片面之詞而造成旅客被遣送回國的窘境。

二、遺失旅行支票

出國旅行，若遺失現鈔，則找回之機會渺茫，不像旅行支票較有

安全保障，且申請掛失與補發也毋須耗時過久，因此使用旅行支票，可以說是相當實惠的選擇。

■ 準備證件

1. 護照。
2. 黃色掛失單（存根）。
3. 銀行兌換水單。

■ 操作方式

1. 使用方式：

 (1) 旅行支票上、下款均已簽名或均未簽名，同樣易遭人冒用。

 (2) 因旅行支票上、下款一經簽名（使用），即視同現金，領隊必須提醒旅客留意。

2. 報案程序：

 (1) 遺失旅行支票應立即報案，取得證明。

 (2) 最好能查出遺失旅行支票（尚未使用）之號碼、面額、張數。

3. 補發程序：

 (1) 同時以電話（在旅行支票存根上可查到）向該公司在國外各分支機構（如花旗銀行、美國運通等）申報掛失。

 (2) 電話中須說明：

 ①遺失者之姓名。

 ②遺失時間和地點及報案經過。

 ③旅行支票之號碼、面額、張數。

 ④視當時之時間狀況，與其協商在何處可領取補發之旅行支票。

 (3) 最好能由遺失者本人親自前往辦理掛失補發手續（因須本人親自簽名）。

■注意事項

1. 簽名方式：

(1) 領隊在說明會中應提醒團員，在購買旅行支票後，立即在其上款簽名（中文較佳，外國人不易模仿）。

(2) 下款則留待出國後，在商家櫃檯前簽名。

2. 保管方式：旅行支票務必與掛失單、兌換水單分開存放，以備遺失時，可立即申辦補發。

三、遺失信用卡

依發卡銀行之規定立即掛失。惟依各銀行規定之不同旅客可能必須支付手續費、分擔部分遭盜刷之損失金額（有最高限制）。

四、遺失機票

機票屬有價證券之一，如被冒用，申辦退費手續至為繁瑣耗時。團體旅遊中亦有自備機票參團者，領隊應瞭解機票之特性與各航空公司對使用機票之若干限制。

■準備證件

1. 護照。

2. 遺失機票之退款及賠償協議（Lost Ticket Refund & Application Indemnity Agreement）表格一份。

3. 遺失機票之持有人姓名、機票號碼、行程、票價結構（Fare Basis）。

4. 機票影本一份（如果有的話）。

■操作方式

1. 遺失申報：

(1) 先到您所搭乘航空公司在當地的分公司或辦事處申報遺失。

(2) 如果備有原機票之影本，請即出示。

(3) 如果未備影本，須立即聯絡國內開票單位，取得下列資料：

①旅客姓名。

②機票號碼。

③原訂行程（起迄點及班次）。

④票價結構。

⑤團體名稱和旅行社名稱。

⑥已使用和尚未使用之各段機票。

2. 遺失團體機票：

(1) 須經航空公司原開票單位證實與授權，回電通知補發。

(2) 每張機票補發之手續費約為 USD 5-20。

3. 遺失個人機票：

(1) 先向原航空公司另購續程之機票，以刷卡付費為宜。

(2) 待返國後再持憑票根，申請原遺失機票之退費手續。

(3) 通常作業時間約需二至三個月。

■ 注意事項

1. 出國前除了須登錄票號外，亦須將使用之機票影印留存，以應急需。

2. 在出發前，領隊對機票之特性宜先做瞭解，以免臨時慌亂。

五、行李遺失、延遲抵達或受損

■ 準備證件

1. 護照。

2. 機票。

3. 行李收據。

4. 遺失者本人親自辦理（領隊須協助）。

■操作方式

1. 提領行李：
 (1) 領隊應先和全團旅客約定好，在每個人都以手推車提領行李後集合。
 (2) 清點人數與行李件數，確認是否全數到齊。

2. 行李之遺失：如果確定行李遺失或可能延遲抵達，領隊應立即陪同遺失者攜帶上述證件，前往櫃檯辦理失物招領手續。

3. 遺失申報：
 (1) 填寫財產損失報告（Property Irregularity Report, PIR）表格一份，一式兩聯，一聯由航空公司存查，另一聯則交予旅客留存。
 (2) 表格內各項資料均須詳細填寫，特別是行李的特徵、顏色與內容物。
 (3) 往後三天行程中住宿旅館之地址、電話、名稱和團號、領隊姓名。
 (4) 描述行李時可參閱航空行李辨識圖（Airline Baggage Identification Chart），盡可能接近其樣式、顏色、旅行團行李之標示牌等。

4. 聯絡方式：
 (1) 取得該處之聯絡電話，經常保持聯絡。
 (2) 查詢時別忘了先報出遺失行李申報收據之編號和遺失者之姓名。

5. 補救措施：
 (1) 如暫時無法找到行李，領隊應協助旅客購買換洗之內衣褲和盥洗用具。
 (2) 此項費用，可自將來航空公司支付賠償金中扣除，但有理賠上限。

6. 行李受損：
 (1) 如果僅是行李受損，則可視實際受損情況，請求航空公司給

不同程度之賠償。

(2) 要求要合理，態度要和氣，千萬別爭吵。

■ 注意事項

1. 行李式樣：

(1) 出國旅行之行李箱，應挑選堅固耐用，並備有行李帶綁著之旅行箱為宜。

(2) 要將一張附有英文姓名、地址、電話之卡片放在行李箱內明顯之處。

2. 清點行李：

(1) 每日清點行李之件數，並隨時和團員核對。

(2) 提醒旅客上下車、船、飛機等均應檢視自己行李。

(3) 前往治安欠佳之國家或地區時，應提醒旅客注意上鎖，並請求協調照顧行李。

3. 搬運行李：

(1) 抵達目的地時是否有請當地之行李服務員協助，要事先告知。

(2) 切記不可將行李交予不明人士代勞，以免發生問題。

4. 回國申請旅遊不便險之理賠：若事先已投保此險（部分銀行亦已針對刷卡購票之旅客免費提供），則應備妥遺失證明及相關費用單據，以便返國後申請理賠。

六、旅客走失

旅客在旅遊旺季期間走失情況時有所聞，領隊應叮嚀旅客，千萬不要單獨行動，活動範圍最好是在團體目視距離（約 20-30 公尺）內。

■ 準備證件

1. 護照（或其影本）。

2. 走失者相片。

3. 當天穿著或容貌特徵。

■操作方式

1. 緊急聯絡：提醒旅客外出一定要攜帶旅館名片或行程表中記載
 之旅館表。

2. 協尋方法：

 (1) 超出集合時間十分鐘後，經詢問同團旅客，確定有無人見到
 其行蹤。

 (2) 請同行略懂外語之年輕男性團員下車協助尋找。

 (3) 約定聯絡方式。

 (4) 報警處理。

 (5) 如果時間過長，應先安頓其他旅客之食宿問題，再回頭去
 找。

3. 尋求支援：

 (1) 可請導遊、購物中心、中餐廳等派人協尋。

 (2) 同時聯絡當地代理商請求支援。

4. 報案備查：

 (1) 如果超過兩小時以上尚未尋獲，應即向當地警察機關報案，
 並請求協尋，留下聯絡資料。

 (2) 通知我國駐外單位。

 (3) 和臺北總公司線控主管聯絡。

5. 應變方式：

 (1) 如果全團將搭機（坐船、坐渡輪等）離開該城市時，應將走
 失者證件、機票、簽證等留置在當地代理商或其分支機構
 內。

 (2) 請導遊先將全團帶往下一站，領隊則留下繼續尋找走失者。

6. 尋獲處理：

 (1) 當旅客（走失者）尋獲後領隊不得大聲苛責或肆意責罵。

 (2) 應婉言安慰其情緒，並安頓其食宿。

(3) 如已受傷，應即送醫診治。

(4) 立即通知當地代理商。

(5) 向當地警察局和我駐外單位銷案。

■ **注意事項**

1. 事前先約定好：

(1) 團體外出旅遊時，領隊宜將行程必經之處略做說明。

(2) 迷路時應即回到團體曾經過之處等候。

(3) 如攜帶有雨傘，請打開並站在街角明顯之處，便於辨認。

2. 隊伍前進：

(1) 遊覽時，全團隊伍不要拉長，以免頭尾無法兼顧。

(2) 有當地導遊在前引導時，領隊應壓後。

(3) 注意有無閒雜人等夾雜其中。

3. 不厭其煩，再三叮嚀。

4. 領隊要特別盯緊有下列情況的團員行蹤：

(1) 經常喜愛脫隊去路旁買東西者。

(2) 經常集合遲到者。

(3) 神情有異狀者。

七、旅客生病、死亡

在旅途中，倘若有旅客不幸重病住院或因故身亡，對導遊來說，都是一場體力、耐心與經驗的考驗，若處理不當，將遭致嚴重後果，故不可不慎。誠如俗諺所云：「天有不測風雲，人有旦夕禍福」，沒有人可以預知，意外將在何時、何地發生。

■ **準備證件**

1. 護照。

2. 醫師診斷書。

3. 死亡證明書（Certificate of Death）。

4. 遺體密封證明書。

5. 埋葬許可證書和確認之死亡登記（Burial Permit and Acknowledgement of Registration of Death）。

6. 家屬授權同意書：由公司直接在國內與家屬聯絡，必須在當地規定火化天數內，取得正式授權同意書之簽署。

7. 法院、法醫之驗屍報告。

8. 所有費用之單據。

■操作方式

1. 突發重病：

(1) 如有旅客突發疾病，應即送醫診治，以免延誤時效。

(2) 在國外一經送入大醫院治療，非經主治大夫簽字同意，不得任意出院回家（旅館）。

(3) 領隊立刻電請當地代理商派人支援。

(4) 通知臺北總公司，轉告其家屬。

(5) 得兼顧其他團員之權益，繼續推展既定之行程。

2. 尋求支援：派人支援，照顧住院之重病團員，直到其家人趕到為止。

3. 通報作業：如遇旅客死亡，須立即通知我國駐外單位，以利其在臺親屬趕辦手續，前往處理善後。通報內容包括：

(1) 死者姓名、出生年月日、護照號碼及效期、回臺加簽字號等。

(2) 死亡原因與死亡地點。

(3) 在臺親屬聯絡人之姓名、電話、地址。

(4) 法醫開立之死亡證明書。

4. 善後授權：

(1) 處理善後，須徵得其家人出具之授權同意書，切勿擅自作主。

(2) 同時將事件經過始末資料，通報保險公司備案。

5. 配合措施：

(1) 當死者之親屬抵達時，應配合之事項：

①委請當地葬儀社處理善後及火葬手續。

②如果遺體要運回臺灣，尚須商討防腐處理與航空託運事宜。

③向當地相關單位辦理申報，取得證明。

④費用支付事宜。

(2) 返國時，公司應派人前往協助辦理通關手續。

(3) 前往其府上上香致意，慰問家屬。

■ 注意事項

1. 防範措施：

(1) 出國說明會中，應建議年長者做行前健康檢查。

(2) 攜帶足量之日常自用藥品，每天均按醫師囑咐定時定量使用。

(3) 家人應主動告知領隊，某團員之特殊健康問題，早做防範。

(4) 領隊應對團員察顏觀色，若有身體不適，應及早防範，放鬆行程或囑其多休息。

2. 其他：

(1) 別忘了安撫其他團員之情緒。

(2) 不可隨意給旅客服用飯店或非醫師開具之藥品。

八、巴士未到

原先預定之巴士未到的情況，通常會發生在機場、旅館、火車站、碼頭等地；也有可能是巴士爆胎或機件故障等問題卡在半路上。

■ 準備證件

1. 當地代理商聯絡人之姓名、電話。

2. 巴士公司派車員之姓名、電話。

3. 電話卡或銅板。

4. 工作日程表。

5. 城市地圖。

■ 操作方式

1. 尋找方式：

(1) 在機場、火車站、港口碼頭下（車）（船）後，即應依工作日程上之資料，到停車場查看原訂巴士，是否已停放在該處等候團體到達。

(2) 如果確定巴士未到，而有導遊、接機人員（Metting Assistance）前來，則委請他們代勞找尋。

(3) 如果沒有上述人員，就須立即以電話聯絡巴士公司或當地代理商探個究竟，然後再去處理行李。

2. 應變措施：

(1) 考慮使用豪華巴士（Limousine Bus）。

(2) 如是近程可考慮以 Taxi 代替（尤其是趕往機場時）。

(3) 試著去租用當地大型巴士或公車代替。

(4) 處理時間若拖得太久，別忘了買飲料給客人喝。

■ 注意事項

1. 在旅遊旺季期間尤其要做確認工作，並記下巴士車牌號碼及司機姓名。

2. 如果時間緊迫，要當機立斷，決定採用何種交通工具，不可猶豫，影響行程。

九、班機取消或延誤、機場罷工

■ 應備證件

1. 機票。

2. 巴士司機之行動電話。

3. 當地代理商緊急聯絡人電話。

4. 航空公司機場主管姓名和聯絡電話。

5. 各航空公司時刻表（可在電腦中查閱）。

■ 操作方式

1. 班機臨時取消或罷工：

(1) 先將原先使用之巴士留下，請司機協助聯絡其公司。

(2) 立即查詢最短時間內，將飛往相同目的地之航空公司班機是否仍有足夠的機位。

(3) 由此至下一站是否可經由搭火車、巴士前往。

(4) 如果出發前就沒訂機位，領隊則須另購機票或修正部分行程，這種做法易遭致旅客抱怨，最好不要輕易嘗試，以免心存僥倖遭致惡果。

(5) 通知當地代理商轉告下一站之旅館、巴士公司、餐廳，採取相對因應措施。

(6) 領隊可使用航空公司之電話聯絡，一方面可省下一筆電話費用。

2. 飛機班次延誤：

(1) 如果延誤之時間在兩、三小時以內，可請航空公司代為通知下一站接待之當地代理商，先做適當之調整，不須有太大之變動。

(2) 如果延遲時間超過四小時以上，明顯會影響到下一站之觀光行程及旅館、餐廳之膳宿問題時，領隊應先做以下應變措施：

①考慮旅遊景點節目是否有時間完成。

②是否需要退費。

③其他彌補措施等。

④隨時關心並慰問旅客。

⑤隨時與當地代理商保持密切聯繫。

■ 注意事項

1. 旅遊旺季期間，領隊要和機場航空公司之櫃檯聯絡，慎防臨時發生狀況。

2. 領隊宜廣結善緣，盡可能和當地代理商、餐廳、導遊、司機等和睦相處，保持友誼。

十、旅館失火

依據消防單位統計，國內外旅館發生火災時，造成旅客傷亡最大的因素是濃煙（一氧化炭中毒），而被火燒死者卻是少數。因此，火場逃生技能亦成為現代領隊必備常識之一，在職訓練時應邀請消防專家傳授經驗，以備將來救人救己。

■ 準備資料

1. 國外火警報案電話。

2. 旅館內部消防設施圖。

3. 各樓層安全門位置（方向）標示。

4. 各樓層消防設備使用說明。

5. 水和毛巾。

■ 操作方式

1. 防範措施：

(1) Check- in 旅館時，領隊要習慣性的查看消防設施位置及安全門方向。

(2) 當火警發生時，應告誡旅客：「千萬不可搭電梯！」（以免停電時，造成電梯卡在半途中）。

2. 查看火源：

(1) 先檢視火源出自何處？

(2) 濃煙吹襲之方向？

(3) 當火源來自同一樓層或臨近房間時，視情況以溼毛巾掩住口

鼻，盡快離開房間。

(4) 如當時已濃煙密布，外出則有嗆暈之虞，則宜緊閉房間，打開浴室水龍頭，扯下窗簾或將毛巾弄溼，堵塞房間細縫，以防濃煙竄入，並設法求援。

(5) 如欲循電梯旁之樓梯離開，則應先以溼毛巾掩住口鼻，並留意火苗或濃煙由何處竄上來（領隊要特別謹慎）。

3. 處理原則：

(1) 如果時間許可應一一通知團員。

(2) 攜帶隨身貴重物品（護照、錢財、相機等），迅速離開現場。

(3) 如果同一樓層僅出現少量煙霧，可以溼毛巾掩住口鼻，外出尋找出路；如突遇濃煙迎面吹來，則應立即趴下，以貼地匍匐前進方式，沿著牆壁前行。

(4) 現代旅館之建築材料大多屬鋼筋水泥，除走道地毯外，多為不易燃燒物質，火警發生時，要冷靜沈著應付，不可隨意開啟門窗。

(5) 領隊分房後，應在各樓層提醒旅客確認緊急逃生門。

■注意事項

1. 火災發生時的各種避難方式，均應在旅途中提醒旅客留意。

2. 如果時間許可，應先與旅客約定離開火場後之集合地點。

3. 提醒旅客，每天晚上第二位同房者沐浴後，應在浴缸存放四分之一水，以備不時之需。

十一、前往危險地區旅行應注意事項

1. 切記告訴家人遇緊急事件時應該做什麼。行前要把私事家務妥切安排。

2. 抵達目的地後，先向我駐外館處報到聯絡。

3. 態度要友善，但慎勿與人討論私事或行程。

4. 不要把您個人或工作有關之文件任意留置在旅館內。

5. 注意是否有人跟蹤，或是否有人注意您的出入。

6. 切記警察局、旅館及醫院是安全避風港。

7. 把行程告訴可靠的親友，遇有變更，馬上告訴他（她）。

8. 不要完全按照指定的時間或路線參觀旅行。遇有可疑情況，即向當地警察機關或鄰近之駐外館處報告。

9. 不要隨便搭計程車。不要搭沒有明確標誌的計程車。看清楚司機容貌跟他執照上的照片是否相像。

10. 盡可能找人同行。

11. 拒收不明的包裹。

12. 在旅館裡須確知訪客的身分後才可開門。切勿前往陌生或太遠的地點會見陌生人。

13. 擬訂一份鄰近發生爆炸或槍戰情形時之應對行動計畫。

14. 注意您車子周圍有否鬆落的電線或其他可疑活動。

15. 注意車況是否正常良好，必要時能否開快車或易閃躲。

16. 在人多擁擠街道，車窗要關緊，以防炸彈從窗口丟入。

17. 如果有人開槍掃射，要盡快趴在地上，或盡可能彎下身子。在危急狀況未解除前，切勿亂動。不要去幫助救援者，也不要去檢拾槍枝。設法躲在堅固建物或器物的後面或下面。如須移動，最好匍匐爬行。

十二、如何應付劫持或綁架

1. 劫持綁架的原因或方式不一，雖然遭遇的機率不大，但適當的戒備仍有必要。

2. 大多數國家基本上都不願跟恐怖暴力分子談判妥協，以免引發更多恐怖綁架事件。依國際法及慣例，地主國有保護其國民以及境內外國人之責任，遇劫持事件，均應設法使人質能安全獲釋。

3. 劫持綁架事件最危險的時刻，通常是開始與最後階段。開始

時，歹徒常會很緊張，衝動，而且反應也會失去理智。因此，保持鎮定、機警及自制，極為重要。

4. 不要反抗，也不要有突發或威脅的動作。除非有成功的把握，否則不要掙扎或企圖脫逃。

5. 盡力放鬆心情，深呼吸，並在心理上、身體上以及感情上準備接受長期的嚴酷考驗。

6. 不要引惹注意，也不要正眼注視歹徒，更不要表現出很注意他（們）的動作。

7. 不要喝含有酒精的飲料，而且不要吃太多、喝太多。

8. 採取被動式合作態度。講話要正常，不要抱怨，不要挑釁，盡量依照歹徒要求行事。

9. 回話力求簡短，不要主動提供情報，或做不必要的建議。

10. 不要逞強，以免害己害人。

11. 保持對個人尊嚴的重視，並逐步要求給與舒適的待遇，但所提的要求需合理，並採取低姿態。

12. 如果劫持綁架時間已拖長，要設法跟歹徒建立改善彼此關係，但要避免觸及政治或可能衝突的話題。

13. 擬訂一份每日身心活動計畫。可提出您想要或需要什麼東西的要求，譬如藥物、書刊或紙筆等，不要害怕。

14. 歹徒給什麼，就吃什麼，不要悲觀失望。切記您是歹徒心目中的無價之寶，你活得很好，對他來說，是非常重要的。

第三節　災害防救緊急應變通報作業要點

交通部觀光局災害防救緊急應變通報作業要點（民國 98 年 9 月 30 日修正公布）節錄如下：

一、災害範圍之界定

(一)觀光旅遊災害（事故）

1. 旅遊緊急事故：指因海難（海嘯）、劫機、火災、天災、車禍、中毒、疾病及其他事變，致造成旅客傷亡或滯留之情事。
2. 國家風景區事故：較大區域性災害，損失重大，致區域景點陷於停頓，無法對外開放。
3. 遊樂區事故：觀光地區遊樂設施發生重大意外傷亡者。

(二)其他災害

1. 發生全面性或較大區域性之颱風、地震、水災、旱災等天然災害，致處、站陷於重大停頓者。
2. 其他因海難（海嘯）、火災、爆炸、核子事故、重大建築災害、公用氣體、油料、電氣管線等，造成重大人員傷亡或嚴重影響景點旅遊與公共安全之重大災害者。
3. 辦公廳舍災害事故：所轄機關辦公廳舍內，公共設施因故受損，致有公共安全之虞者。

二、災害規模及通報層級

(一)災害規模分級

1. 甲級災害規模：
 (1) 觀光旅遊事故發生死傷 10 人以上者。
 (2) 海難（海嘯）等災害造成傷亡或災害有擴大之趨勢，可預見災害對社會有重大影響者。
 (3) 具新聞性、政治性、社會敏感性或經局長認為有陳報之必要者。

2. 乙級災害規模：

(1) 旅行業舉辦之團體旅遊活動因劫機、火災、天災、海難、中毒、疾病及其他事變，造成旅客傷亡或滯留之情事。

(2) 國家風景區（含原臺灣省旅遊局所轄風景區）內發生 3 人以上旅客死亡或 9 人以下旅客死傷之旅遊事故。

(3) 觀光旅遊事故發生死亡人數 3 人以上或死傷人數達 9 人以下。

(4) 具新聞性、政治性、社會敏感性或經承辦單位認為有陳報之必要者。

(5) 所轄機關辦公廳舍內，公共設施因故受損，致有公共安全之虞者。

3. 丙級災害規模：

(1) 觀光旅遊事故發生人員死傷者或無人死傷惟災情有擴大之虞者或災情有嚴重影響者。

(2) 具新聞性、政治性、社會敏感性者。

(二) 災害通報層級

有關各災害規模及通報層級均請先通報本局及當地縣（市）政府消防局及災害權責相關機關，如經審查災害達乙級規模以上時，由本局轉陳交通部路政司（觀光科）並複式通報交通部交通動員委員會（上班時間）或交通部值日室（非上班時間），另由交通部複審規模、層級後，陳報相關上級單位。

課後練習

() 1. 下列何者為非　(A) 人多熱鬧安全，應盡量擠到人群之中　(B) 出門在外，錢不露白　(C) 不飲用來路不明的飲料或食物　(D) 旅遊行程及住宿資料，應告知家人。

() 2. 入境旅客護照遺失時，下列何者不正確　(A) 應準備 2 吋照片　(B) 取得報案證明　(C) 向我國之外交部申辦　(D) 若無照片，應立即辦理快照。

() 3. 下列何者非導遊與領隊之交接事項　(A) 分房表　(B) 確認回程機位　(C) 護照　(D) 全體團員。

() 4. 為避免護照遺失的風險，原則上護照應由何人保管　(A) 導遊　(B) 領隊　(C) OP　(D) 旅客本人。

() 5. 下列何者為非　(A) 一台遊覽車上乘客數量越多越好，成本可以降低　(B) 無論任何原因皆不可以超速行駛　(C) 大雷雨時，不可躲在獨立大樹之下　(D) 使用合法的交通工具及遊樂場所。

() 6. 何人應負責介紹旅館安全及逃生設備　(A) Room Maid　(B) Waitress　(C) Tour Guide and Tour Leader　(D) Driver。

() 7. 請問何時應穿著救生衣　(A) 乘遊艇時　(B) 乘水上摩托車時　(C) 乘水上拖曳傘時　(D) 以上皆是。

() 8. 入住旅館時，導遊及領隊應將何人的房號分機留給團員　(A) 每個旅客　(B) 司機　(C) 大廳副理　(D) 導遊及領隊。

() 9. 乘船時，應注意　(A) 風浪太大時，要留在甲板上拉住救生圈　(B) 暈船時應靜躺休息　(C) 乘船前要吃飽，避免暈船　(D) 棄船時，要學「鐵達尼」號上的部分乘客，搶搭救生艇。

() 10. 戲水安全，下列何者為非　(A) 若受傷流血時，要立即注射破傷風針劑　(B) 心臟病或心血管疾病者應避免下水　(C) 不要到沒有人及救生員的地方戲水　(D) 為保持古銅色的膚色，應多補充水分，不要用防曬油。

() 11. 踏浪時，應注意　(A) 一定要有專業嚮導陪同　(B) 不可赤腳　(C) 要注意漲退潮　(D) 以上皆是。

() 12. 若發現海水突然混濁，潮水急速下降時　(A) 立即遠離海邊　(B) 向內陸高處跑去　(C) 穿上救生衣　(D) 以上皆是。

() 13. 登山時，應注意　(A) 為求保密，不應將登山計畫資料備份給家人或聯絡單位人員　(B) 迷途時，立刻順向陽處下山求救　(C) 雨衣很占空間，最好不要帶　(D) 預防高山病。

() 14. 當火災發生時，應　(A) 挺直上身沿牆壁離開火場　(B) 搭乘電梯，迅速逃離火災現場　(C) 避免被濃煙嗆死或嗆傷　(D) 可用乾毛巾掩住口鼻。

() 15. 避免潛水或游泳發生意外的注意事項為　(A) 事先不喝酒，不抽菸，飯後 30 分鐘以內不下水　(B) 睡眠不足不下水　(C) 不單獨下水 (D) 以上三點均應遵守。

() 16. 行李遺失之賠償限額最高為　(A) USD400　(B) USD600　(C) TWD20000　(D) TWD10000。

() 17. 若旅館超額訂房（Over-Booking），客滿必須轉住其他旅館時，導遊人員應　(A) 請原旅館負責更換同等級旅館及客房，並請旅館代表說明致歉，取得旅客的諒解，且要取得旅館開立之書面證明　(B) 無法接受，要求旅客一齊靜坐抗議　(C) 導遊不處理，委由領隊及接待旅行社全權處理　(D) 以上皆非。

() 18. 若旅客行李遺失或破損，由航空公司何單位負責處理　(A) Traffic Service　(B) Sale & Marketing Dept.　(C) Lost & Found　(D) Flight Operation Dept.。

() 19. 下列何者為海外急難救助的英文縮寫　(A) OEA　(B) OAG　(C) OTF　(D) OOO。

() 20. 發生火警時，應採取下列三項措施，下列何者為非　(A) 熄燈　(B) 滅火　(C) 報警　(D) 逃生。

() 21. 發現火苗時，導遊人員應　(A) 調查禍首　(B) 盡速滅火　(C) 盡快逃生　(D) 冷靜研判，找出起火源。

() 22. 地震發生時，下列何者不正確　(A) 跑到屋外空曠地方，遠離建築物、加油站、崖邊、斜坡及電線桿等地方　(B) 躲到堅固的家具旁或牆腳下，並遠離玻璃或容易掉落的物件　(C) 點燃火種，生火取暖　(D) 打開出入的門，以免因地震變形後無法開啟。

（　）23. 旅客行李遺失應填寫何表格　(A) PTA　(B) PVS　(C) PIR　(D) PAX。

（　）24. 旅客告知會暈車，導遊人員應如何建議與安排　(A) 提醒旅客餐餐一定要吃，而且要吃很飽　(B) 安排該旅客坐後排　(C) 叮嚀旅客晚上不可睡太久、太多　(D) 眼睛多看遠方。

（　）25. 有關行李遺失或破損，下列何者不正確　(A) 保留行李收據（Claim Tag）　(B) 詳填行李規格、大小、價值、特徵等資料於PIR　(C) 出機場後，向航空公司總公司申請理賠　(D) 可向航空公司申請必需日常用品補償費。

（　）26. 若旅客於旅遊途中迷路時，下列處理方式何者比較適當　(A) 立即通知觀光局　(B) 立即通知警方及家屬　(C) 請旅客在原地等待導遊、領隊回頭來尋找　(D) 旅客應自行到下一個旅遊點與導遊會合。

（　）27. 發生交通事故時，請問導遊人員之應變方法何者正確　(A) 救死扶傷最重要　(B) 保持現場　(C) 聯絡接待旅行社、觀光局及警察機關　(D) 以上環節都要做。

（　）28. 導遊人員帶旅客強登玉山，遇高山症，以下哪一項處理不正確　(A) 在清醒的狀況下，可給病人飲用熱飲　(B) 有抽筋、頭痛的現象，可給予冷開水減輕痛楚　(C) 盡速下山　(D) 提醒旅客調整自己的呼吸頻率，用口或腹部呼吸。

（　）29. 若旅客遺失證照時，往往需要使用到照片，請問大多使用幾吋的照片　(A) 2 吋　(B) 2 吋半　(C) 1.5 吋　(D) 任何照片皆可。

（　）30. 旅客身體不適時，下列何者不正確　(A) 不可私自給予團員成藥　(B) 導遊人員應留下來照料生病的團員　(C) 其他旅客之團體行程仍應走完　(D) 就醫之醫療費用，導遊不應墊付，但應協助旅客索取相關證明文件。

（　）31. 若遇化學物品灼傷時，最優先的處理是　(A) 藥物中和　(B) 大量清水沖洗　(C) 包紮　(D) 立刻送醫。

（　）32. 若旅館發生火警時，導遊人員之緊急應變，下列何者不正確　(A) 一定要救完全部的旅客才可以逃生　(B) 不能坐電梯　(C) 找尋安全門及逃生路徑　(D) 通知旅館人員。

() 33. 斷骨突出在傷口外面急救時,應　(A) 將斷骨推入傷口內　(B) 直接以夾板固定　(C) 以紗布及環形墊包紮　(D) 以上皆是。

() 34. 若航空公司班機取消,導遊及領隊應要求航空公司將旅客　(A) Endorse　(B) Refund　(C) Reroute　(D) Cancel　給其他航空公司。

() 35. 若旅客因災難、自殺或他殺等原因死亡,導遊人員應如何處理　(A) 一切聽從領隊處理　(B) 先將遺體火化再説　(C) 導遊、領隊、喪家親屬或其他代表切忌單獨行事,某些環節要有警方、保險公司等有關人員在場　(D) 喪家親屬或其代表有人決定負責即可。

() 36. 遇毒蜂攻擊,如何應變,下列何者不正確　(A) 不使毒液留在體內,應立刻用手擠壓將蜂針擠出　(B) 冰敷患部,以減少疼痛,降低毒液吸收速度　(C) 避免傷患搔抓傷口　(D) 用肥皂水或清水洗傷口。

() 37. 導遊帶團時,若旅客生病,首先應　(A) 護送其立即回國　(B) 請大夫診斷　(C) 私下給予成藥服用　(D) 取消行程,待旅客靜養後方能恢復行程內容。

() 38. 旅客旅遊時,下列何者有附帶保險　(A) 刷金融卡購票　(B) 機票本身無保險　(C) 自行購買旅遊平安保險　(D) 以上皆有。

() 39. 下列何類保險由旅客自行投保(要保人)　(A) 旅遊平安保險　(B) 履約保險　(C) 契約保險　(D) 法定責任保險。

() 40. 處理旅客休克最優先的順序為　(A) 解除休克的原因　(B) 維持適當進食　(C) 維持體溫　(D) 消除焦慮。

() 41. 傷患割腕導致動脈大出血時,首先使用何種方法止血是正確的　(A) 止血點止血法　(B) 抬高止血法　(C) 直接加壓止血法　(D) 止血帶止血法。

() 42. 旅客意識不清且半邊身體麻痺、瞳孔大小不對稱,可能是哪種病症　(A) 心律不整　(B) 中風　(C) 痛風　(D) 中暑的症狀。

() 43. 大陸來臺之團體,接待旅行社應於團體入境及出境幾個小時內填具接待報告表及通報出境及未出境人數　(A) 1 小時　(B) 2 小時　(C) 12 小時　(D) 24 小時。

() 44. 血色鮮紅，連續噴射流出是 (A) 動脈出血 (B) 靜脈出血 (C) 微血管出血 (D) 以上皆是。

() 45. 大陸國家旅遊局規定旅行社須投保責任保險，其保險金額，入出境旅遊每人限額為 (A) 16 萬元人民幣 (B) 10 萬元人民幣 (C) 8 萬元人民幣 (D) 5 萬元人民幣。

() 46. 毒蛇咬傷之急救步驟，下列何者不正確 (A) 不要輕易嘗試在咬傷的位置以刀子切割 (B) 可用清水、生理食鹽水、優碘沖洗傷口 (C) 盡可能辨別是被何種蛇所咬傷 (D) 立即用口吸毒。

() 47. 旅客在太陽下運動，突然體溫升高、臉色潮紅、脈搏快而強、體溫高達 40 度以上，神智不清或昏迷，可能是 (A) 熱衰竭 (B) 黃熱病 (C) 中暑 (D) 打擺子。

() 48. 對於異物入耳之急救方式的敘述何者正確？ (A) 用手電筒照耳 (B) 滴入酒精或甘油 (C) 非動物性則用鑷子取出 (D) 以上皆是。

() 49. 人發生溺水昏迷致呼吸心跳停止時應立即進行 CPR 急救，因為心跳停止 (A) 3 至 4 分鐘 (B) 1 分鐘 (C) 10 分鐘 (D) 半小時就會因腦部缺氧而產生腦部無法復原的損傷。

() 50. 下列旅遊時常見的傳染病何者是經蚊蟲叮咬而感染？ (A) 腹瀉 (B) A 型肝炎 (C) 黃熱病 (D) 高山症。

1	2	3	4	5	6	7	8	9	10
A	C	C	D	A	C	D	D	B	D
11	12	13	14	15	16	17	18	19	20
D	D	D	C	D	A	A	C	A	A
21	22	23	24	25	26	27	28	29	30
B	C	C	D	C	C	D	B	A	B
31	32	33	34	35	36	37	38	39	40
B	A	C	A	C	A	B	C	A	A
41	42	43	44	45	46	47	48	49	50
C	B	B	A	A	D	C	D	C	C

Chapter 8

急救常識

第一節　基本急救方式

一、止血法

(一)直接加壓止血法

用消毒紗布置於傷口上，然後以手掌或手指施壓，施壓時間為五至十分鐘左右。等出血停止後，用繃帶或膠帶包紮固定，如一時找不著紗布或敷料，可用乾淨手帕或用手直接對傷口加壓。但傷口如有尖銳異物或碎骨頭時，不可使用此法。

(二)止血點止血法

止血點止血法是將流經傷口處的主要動脈暫時壓住（向骨頭方向壓），以減少傷口的流血量。同時在傷口處，仍須與直接加壓法併用止血。下表為各出血部位之壓迫點及共壓法：

出血部位	動脈名稱	位置及方法
頭及頸	頸動脈	在喉頭下方用第二、三、四指向後，對頸椎方向壓
顏面	顏面動脈	在下顎耳前 3 公分凹入處，用拇指、二、三指對下顎骨方向壓
顳部	顳動脈	在耳孔前 2.5 公分處，用拇指或二、三指向顱骨方向壓
肩及臂部上肢	鎖骨下動脈	鎖骨內端後頭用指向下壓於第一根肋骨上
臂及手部	肱動脈	在上部內側中央用第二、三、四、五指向外側壓在肱骨幹上
下肢	股動脈	於腹股溝中央，用手掌向後髖骨壓之

(三)止血帶止血法

當四肢受傷，動脈大量出血，使用直接加壓法及止血點止血法都無法止血，而且出血將危及生命時，才可使用止血帶止血。因為止血帶使用時稍有疏失，容易造成肢體的殘廢，所以使用時必須有急救人

員或醫師在旁照顧。

止血帶止血法的處理步驟如下：

1. 止血帶寬度要有 5 公分以上，可用三角巾、領帶等代替。

2. 止血帶要放在傷口上方（近心端）約 10 公分左右的地方。如傷口在關節或靠近關節，則應放在關節的上方（近心端）。

3. 使用止血帶的部位要露在衣物外面，並標明使用止血帶的日期、時間。

4. 即刻送醫，並密切注意傷者情況，每隔十五至二十分鐘，緩慢鬆開十五秒左右，以免使傷肢缺氧壞死，造成殘廢。

5. 止血帶放在傷口上方 10 公分處，緊繞傷肢兩圈後打半結。

6. 將止血棒（短木棒或其他不易折斷的棒狀物品，如原子筆、筷子等）放在半結的上方，並在止血棒上打全結。

7. 扭轉止血棒至不再流血為止，但不可過緊，以免傷及神經。若肢端發疳或有麻木感表示過緊。

8. 以止血帶的兩端或其他布條固定止血棒。

(四)抬高傷肢法

除非有骨折的現象，可讓傷肢平躺後，將上肢或下肢抬高，以高於心臟高度為宜。這是利用地心引力的原理，將患者的血壓降低，以減少出血量。若遇動脈出血，滲血過多時，原有的敷料不必移開，紗布、敷料、繃帶等可一層層往上加，以免影響血液凝結。但傷口有玻璃或尖銳物存在時，不可用此法。

二、心肺復甦術

大腦在缺氧四至六分鐘之後，腦細胞就會開始受損，若超過十分鐘就有無法復原的損傷。心肺復甦術（CPR）就是運用胸部按壓與人工呼吸，以外力代替心臟將血液持續供給至心、腦、肺等人體重要器官。只要發現有人因心臟病、呼吸急症、溺水、觸電、藥物過量、異

物哽塞、一氧化碳中毒等任何原因，造成呼吸、心跳停止的情況時，都應立即施行心肺復甦術。

　　根據美國心臟學會暨國際共識會議在 2010 年 10 月美國心臟學會《循環醫學雜誌》上刊載新修訂的「2010 年 CPR 心肺復甦術新指南」如下：

(一) 針對一般民眾或不願進行口對口人工呼吸的施救者

　　建議對成人、兒童、嬰兒（新生兒除外）急救時，在發現患者無反應且無呼吸時，除了要立即呼喊求救、呼叫緊急醫療網或急救小組外，應盡快施以至少一分鐘 100 下速率持續不中斷的胸外按壓（方法：快速用力地按壓胸口，按壓深度至少 5 公分，兒童至少三分之一胸高），直到有反應或救援抵達為止，也就是「叫」、「叫」、「壓」的急救步驟。

(二) 針對專業施救者

　　建議對成人、兒童、嬰兒（新生兒除外）急救時，在發現患者無反應且無呼吸時，除了要立即呼喊求救、呼叫緊急醫療網或急救小組外，應盡快施以至少一分鐘 100 下速率的胸外按壓（Compressions），壓胸 30 次後（方法：快速用力地按壓胸口，按壓深度成人至少 5 公分，兒童至少三分之一胸高），再暢通呼吸道（Airway），然後口對口人工呼吸兩口氣（Breathing），隨後以壓胸／吹氣比 30：2 的循環來施救，也就是「叫」、「叫」、「C」、「A」、「B」的步驟。

三、哈姆立克急救法

　　發生呼吸道阻塞的患者，通常無法說話，有呼吸困難及咳嗽的現象，最有可能的動作是用雙手抓住自己的喉嚨。如有這種情況發生，馬上施以哈姆立克急救法。患者因有意識與無意識之別而施以不同方法。

(一)患者有意識

1. 患者站立時，施救者站在患者後方，然後環抱其腰。

2. 用拳頭的大拇指側與食指側，對準傷者肚臍與劍突間的腹部，
 另一手則放在拳頭上並緊握。

3. 施救者重複的做往上、往內快速壓擠的動作，直到異物吐出為
 止。若異物噴出還卡在喉嚨時，應小心取出。而當呼吸及臉色
 正常時，即代表氣管已暢通。

4. 如果發生哽塞卻無旁人時，可以設法用硬物頂在橫隔膜下，用
 力施壓（例如桌椅）。

5. 若是孕婦和胖子，施力點則應改在胸骨下半部（即腹部中央硬
 骨的下端處），然後快速並用力的向胸骨下方施壓。

(二)患者無意識

1. 將患者平躺在地上，施救者跨跪在患者兩側，手指重疊互扣翹
 起，雙掌置於患者肚臍與劍突間。

2. 接著做往下、往前擠壓動作連續 5 下，之後移至頭部檢查異物
 是否已被壓出。

3. 如有異物，小心挖出。若無，則對患者吹氣，並檢查有無通氣。

4. 通氣時，視情況進行心肺復甦術。

5. 不能通氣時，則重複步驟 2 的動作。

四、復甦姿勢的原則

(一)注意事項

1. 患者的姿勢以接近側躺為主，頭部的姿勢要能讓口中的分泌物
 流出。

2. 患者的姿勢必須很穩定。

3. 不可造成患者胸部有壓迫，影響換氣。

4. 必須讓患者能再穩定且安全的轉回平躺，但要注意是否可能有頸椎傷害的存在。

5. 仔細觀察和評估呼吸道。

6. 本姿勢不會造成患者的傷害。

7. 復甦姿勢適用於沒有外傷的病患。

(二)復甦姿勢處理步驟

1. 施救者跪在患者胸部旁邊，約一個拳頭的距離，將患者近側手平移與肩同高，手呈自然姿勢，手背貼地。

2. 對側手彎向上置於胸部。

3. 將患者對側腳抬起與近側腳交叉。

4. 一手置於頸部下穩定頭頸部，另一手抓住對側褲腰部。

5. 以身體呈一直線為原則，將患者轉向施救者，必要時施救者可以腿部輔助，讓患者身體轉動時呈一直線。

6. 當轉至側臥，且患者身體穩定時，置於患者褲腰部的手，從後頸部小心的置換頭頸部的手，注意不可抬起患者的頭部。

7. 將患者對側的手小心的置換施救者頭頸部下的手，手掌貼地。

8. 將患者對側的腳彎向腹部，每三十分鐘換邊一次。

五、傷者搬運法的種類

傷者搬運法依現場狀況及輔助器材，大致可區分為器械及徒手兩大類。

(一) 器械搬運法

1. 擔架搬運法：利用擔架來搬運傷者，切記小心將傷者移至擔架後，兩人各抬擔架兩端即可。基於安全考量，在一般平地時讓傷者腳朝前方；在上樓梯、上坡或抬上救護車時，則應讓傷者頭部向前端較佳。

2. 毛毯搬運法：先將毛毯平鋪於地上，將傷者移置毛毯中間，兩側多餘的毛毯向內捲曲，然後抬兩側，此法最好有四人抬比較安穩。

3. 椅子搬運法：讓傷者坐穩於椅子之上，兩人各抬椅子之一側，步伐一致地緩慢移動。

(二) 徒手搬運法

1. 單人扶持搬運法：主要用於神智清醒且可協助行走的傷者，施救者站在傷者受傷的那一側，讓傷者的一手繞過施救者的頸部並抓住其手；而施救者另一手則繞過傷者後腰部，抓緊其皮帶或腰側，扶持而行。

2. 單人臂抱法：將傷者一手環繞在施救者頸部，施救者用兩手臂將傷者抱起。

3. 單人背負法：通常用於小孩子或體重較輕、神智清醒者，先將傷者上身扶正，彎腰背上後扶持兩手而行。

4. 單人肩負法：主要用於神智清醒或神智不清，體重較輕者。施救者與傷者面對面站著，讓傷者頭部置於一側，雙手繞過傷者腋窩，扶持傷者採跪姿，接著再站立；施救者左手抓傷者右腕，頭前傾在傷者伸直的右臂下，以肩膀頂著傷者下腹部，右臂繞過傷者雙膝後，站好即可肩負著傷者前行。

5. 單人拖拉法：用於傷者無法站立，或太重，無法用背負法、肩負法時。先讓傷者平躺於地，施救者蹲在傷者頭部後側，雙手繞過後肩抓住腋窩，用上臂的力量拖、拉移動。

6. 雙人搬運法：可區分為三種：

 (1) 兩人抬式法：讓傷者左右手分別繞著兩名施救者的頸部，施救者之左右手抬患者膝後側，然後同步運行。

 (2) 前後抬式法：施救者一人於傷者背後，繞過腋窩抱住傷者手腕，另一人站在傷者雙腿之間抬雙腿膝部。

 (3) 扶持法：將傷者兩隻手分別跨在兩施救者之左右間，施救者

扶持傷者走。

7. 三人搬運法：三名施救者站在傷者的同一側，一人用雙手抬肩，一人抬臀部，另一人抬小腿部，三人同時將傷者抬起後，將傷者面對搬運者搬運。

8. 多人搬運法：傷者兩側各站數人，間隔平均，手掌向上，用手臂的力量，共同將傷者抬起。

六、傷者分類方法（急救優先順序）

當意外發生時，冷靜地面對及處理是極為重要的，千萬不能慌了手腳而延誤救治的黃金時機。所以在急救的過程中，如何區分傷患的嚴重性、決定送醫順序是不容輕忽的環節，否則輕者造成傷患的傷勢惡化，嚴重者可能會失去一條可以救回來的寶貴生命。

以下是意外傷害發生時，送醫急救的優先順序：

1. 呼吸困難、休克、昏迷、心臟病發、嚴重出血、頭部創傷並昏迷、胸部創傷、腹部穿刺傷、眼部創傷、呼吸道灼傷者。

2. 燒傷、中度出血、頭部創傷但清醒者、多處骨折、服藥過量者。

3. 骨折、輕微創傷者。

4. 明顯死亡者（受到致命創傷）。

✈ 第二節　其他基本急救技能

一、一氧化碳（瓦斯）中毒的急救步驟

1. 將所有能打開的門窗統統打開，讓空氣流通，沖淡一氧化碳的濃度。

2. 千萬不要碰觸室內任何家電的開關，以防通電後產生火花而引起爆炸。

3. 迅速將中毒者移往通風處，並且鬆開其衣服，保持仰臥姿勢。

4. 將中毒者的頭部往後仰，使其氣道暢通。

5. 檢查中毒者的生命徵象，中毒者若還有呼吸時，趕緊以毛毯保溫，並且在第一時間迅速就醫。

6. 萬一中毒者已無呼吸，先行施以心肺復甦術、人工呼吸，另一方面則趕緊呼叫救護車。

二、觸電、電擊的緊急處理步驟

1. 先瞭解自己有無觸電的危險，千萬不要貿然地接觸患者，以防自己也遭到傷害。

2. 不論有無觸電的危險，施救者都要戴上塑膠手套、穿雨鞋等絕緣物，再用木棒或其他不導電的物體來移除電源。

3. 將電源開關關掉，並讓觸電者遠離電源處。

4. 觀察觸電者是否呼吸已經停止，必要時請立刻進行人工呼吸急救。

5. 觸電者的心臟萬一停止跳動，則要做心肺復甦術。

6. 趕緊呼叫救護車並送醫治療。

三、流鼻血時的緊急處理方法

1. 先讓患者保持安靜不動，靜靜地等待鼻血停止。

2. 萬一患者的鼻血流不停，建議讓患者坐在椅子上，頭向前傾，緊壓鼻子內側或用毛巾冷敷鼻子。

3. 此時千萬不要讓患者躺下，習慣上我們會將頭部往後仰，這種做法有鼻血倒流進喉嚨的風險，不建議採取這種處理模式，再者也不建議拍打脖子來止血。

4. 患者最好暫時改以用口呼吸，以手稍微用力捏住鼻部軟骨，設法止血。

5. 假若還是無法止住鼻血流出，可用乾淨的棉花或紗布塞住鼻子，但切記不可全塞進鼻孔內。

6. 若口中有血液時，最好趕快吐出，避免吞血所引起噁心、嘔吐等症狀。

7. 無法在十至十五分鐘內止血，應盡速就醫。

四、誤食藥物的緊急急救措施

1. 先檢查中毒者有無意識，若中毒者還有意識時，先行灌食大量的開水或鮮牛奶，並且進行催吐。

2. 萬一中毒者已經沒有意識時，切記不要為其催吐，以免食物或液體流入呼吸道。

3. 接著檢查中毒者有無呼吸。中毒者還有呼吸時，可讓中毒者先行保持正確昏睡體位；若無呼吸時，則立刻做氣道開放和人工呼吸；萬一中毒者嘴邊有殘留藥物，要用紗布貼在病人嘴上，再做人工呼吸。

4. 用毛毯保溫，盡速送醫，並攜帶中毒者嘔吐物，以便醫護人員瞭解到底是何種藥物中毒，有助於解毒救治。

5. 若十二小時後才嘔吐或腹瀉，仍要多飲水，並從速求醫。

五、頭部創傷的緊急處理原則

1. 患者有明顯的嚴重受傷時，應先讓傷者側臥，並將環繞頸部胸部衣物鬆開。

2. 注意患者是否呼吸通順，必要時施以人工呼吸或心肺復甦術。

3. 若是患者的頸部也有受傷的可能時，應盡量避免移動傷者，若有必要，請將頭頸及身軀保持於同一平面移動。

4. 盡速呼叫救護車送醫急救。

5. 對患者應持續觀察至少四十八小時，以防腦部內部受到傷害而不知。

6. 觀察重點為患者是否有持續頭痛、頭暈及嘔吐、頸痛及僵硬、部分身體出現遲鈍、癱瘓或抽筋的現象。

六、斷肢的緊急處理方法

1. 以直接加壓法為患者止血，必要時可於傷肢上方用止血帶。
2. 將斷肢用生理食鹽水濡溼紗布包好，放在乾淨的塑膠袋內，保持清潔低溫。可能的話放在冰桶中，但避免斷肢直接接觸冰。
3. 袋子註明傷患姓名和斷肢事件發生時間，且盡快送醫。
4. 其他注意事項：處理斷肢意外時，應考慮肢體的保存，以利銜接復原。因此在處理斷肢時，先準備兩個乾淨的塑膠袋，將斷肢置放在塑膠袋中，外覆冰塊或冰水冷藏，於黃金時間內盡速送醫。至於斷肢接合的黃金時間，一般而言，手腕以上的大肢體重接要在十二小時內施行，斷指的小肢體重接要在二十四小時內施行。

七、骨折的緊急處理

1. 首先要注意傷者的全身情況，若有休克或呼吸受阻，請施行人工呼吸或心肺復甦法。
2. 如有傷口，用紗布或清潔布料覆蓋並予包紮。
3. 設法固定傷肢，以減輕疼痛，避免加重損傷。
4. 固定骨折可就地取材，如木板，竹竿等，但其長度以超過上下兩關節為原則。
5. 若無適當材料時，上肢可包紮固定於胸壁，下肢可與未受傷的下肢綁在一起。
6. 萬一骨折的部位是脊椎骨時，應使病人平伏地面或硬板上，等待救護人員搬送到醫院。

() 1. 下列何者非急救的目的 (A) 代替醫師,進行危機救護 (B) 挽救生命 (C) 防止傷勢或病情惡化 (D) 使傷者及早獲得治療。

() 2. 急救事故現場處理步驟中之現場觀察,下列何者不是必要的作為 (A) 注意現場是否安全 (B) 何類事故 (C) 多少人受傷 (D) 處理屍體。

() 3. 請問成人呼吸每分鐘應 (A) 10-15 (B) 12-20 (C) 15-30 (D) 20-25 次。

() 4. 1. 耳溫 2. 口溫 3. 腋溫 4. 肛溫 之測量,一般而言最高溫到最低溫的順序為 (A) 1>2>3>4 (B) 4>2>1>3 (C) 1>4>2>3 (D) 2>4>1>3。

() 5. 因體內體溫調節中樞失常,而體溫高達 41 度以上者是 (A) 黃熱病 (B) 中暑 (C) 熱衰竭 (D) 登革熱。

() 6. 熱衰竭時,不可 (A) 抬高頭部 (B) 患者清醒時,可給予鹽水 (C) 痙攣時,可以溼毛巾加壓於痙攣處 (D) 嚴重時要送醫。

() 7. 下列何者是休克引起的原因 (A) 出血 (B) 恐懼 (C) 燒燙傷 (D) 以上皆是。

() 8. 休克時的急救,下列何者不正確? (A) 頭低腳高 (B) 頭部偏向一側 (C) 防止失溫 (D) 飲用鹽水。

() 9. 處理骨折時,若發現有傷口,則稱為 (A) 開放性骨折 (B) 傷口性骨折 (C) 原發性骨折 (D) 突發性骨折。

() 10. 若四肢骨折,其受傷之傷肢應每隔多久連續冰敷 10-15 分鐘 (A) 2-5 (B) 3-8 (C) 5-10 (D) 10-15 分鐘。

() 11. 用力不當或過於用力,引起肌肉及肌腱的傷害稱之為 (A) 骨折 (B) 扭傷 (C) 拉傷 (D) 撞傷。

() 12. 若皮膚發紅,起水泡,屬於第幾度燒燙傷 (A) 1 (B) 2 (C) 3 (D) 4。

() 13. 1. 泡 2. 送 3. 蓋 4. 脫 5. 沖之順序為 (A) 12435 (B) 54132 (C) 34125 (D) 41235。

() 14. 急救最重要的目的是　(A) 防止傷勢惡化　(B) 心理支持　(C) 使傷
患及早獲得治療　(D) 挽救生命。

() 15. 腦部缺氧超過幾分鐘後腦細胞就開始受損？　(A) 4-6　(B) 7-9
(C) 10-12　(D) 13-15　分鐘。

() 16. 心肺復甦術之英文簡稱為　(A) CDR　(B) CPR　(C) CBR　(D)
TPR。

() 17. 進行心肺腹甦術時，傷患已恢復脈搏和呼吸，但仍無意識，應採
(A) 抬高頭肩部　(B) 平躺抬高下肢　(C) 復甦　(D) 平躺仰臥　姿
勢。

() 18. 大出血時，應優先使用何種止血法？　(A) 止血點止血法　(B) 止
血帶止血法　(C) 直接加壓止血法　(D) 冷敷止血法。

() 19. 在旅程中撰寫國富論並擔任旅行家教的經濟學家是　(A) 勒內‧帕
塞　(B) 馬克思　(C) 亞當‧斯密　(D) 凱因斯。

() 20. 檢查傷患危險程度的要點包括　(A) 分辨是否意識不明　(B) 分辨
有無呼吸　(C) 分辨有無脈搏跳動　(D) 以上皆是。

() 21. 進行口對口人工呼吸時，成人一次應　(A) 2 秒　(B) 1 秒　(C) 5
秒　(D) 3 秒。

() 22. 哪種止血法多用於閉鎖性創傷？　(A) 止血點止血法　(B) 止血帶
止血法　(C) 直接加壓止血法　(D) 冷敷止血法。

() 23. 腐蝕性毒物中毒應注意　(A) 盡速催吐、稀釋或中和　(B) 不要給
他服用任何東西　(C) 維持呼吸道暢通　(D) 預防休克　何者有
誤？

() 24. 時差失調可用何種方法舒緩？　(A) 先做心理調適　(B) 調整睡覺
時間　(C) 控制飲食，充分休息　(D) 以上皆是。

() 25. 中毒急救的最主要目的為盡可能　(A) 維持生命　(B) 沖淡毒物
(C) 清除毒物　(D) 稀釋毒物。

() 26. 第三級燙傷的症狀是　(A) 完全不會痛　(B) 會發痛　(C) 劇痛產生
(D) 以上皆是。

() 27. 現代旅遊醫學著重的是　(A) 易地效應　(B) 旅遊為健康帶來的成
效　(C) 旅行帶來的苦難　(D) 旅行帶來放鬆的荷爾蒙 何者錯誤？

() 28. 要從何處能夠分辨脈搏有沒有跳動　(A) 摸一摸橈骨動脈　(B) 摸一摸頸動脈　(C) 大腿根部的動脈　(D) 以上皆是。

() 29. 下列何者非化學藥物燒傷時處理之 3C 原則　(A) 冷卻　(B) 送醫　(C) 呼救　(D) 覆蓋。

() 30. 毒蛇咬傷時之處置，下列何者非正確　(A) 辨別何種毒蛇　(B) 除去戒指及鍊子等飾物　(C) 在傷口遠心處 5-10 公分用布巾綁緊　(D) 勿輕易以口吸毒。

() 31. 下列何者可以用來中和食物中毒　(A) 水　(B) 牛奶　(C) 蛋白　(D) 以上皆可。

() 32. 下列何者無色無味，會影響血液輸氧功能　(A) 一氧化碳　(B) 二氧化碳　(C) 臭氧　(D) 負離子。

() 33. 人體血液約為體重的　(A) 8%　(B) 10%　(C) 15%　(D) 16%。

() 34. 下列何者非一般出血急救的方法　(A) 止血點止血法　(B) 直接加壓止血法　(C) 間接加壓止血法　(D) 靜脈點止血法。

() 35. 中醫師常用來把脈的地方是　(A) 橈靜脈　(B) 尺動脈　(C) 橈動脈　(D) 肱股靜脈。

() 36. 何部位不可使用止血點止血法　(A) 頸部　(B) 大腿　(C) 上臂　(D) 手掌。

() 37. CPR 施救時，患者應　(A) 仰臥　(B) 側臥　(C) 復原姿勢　(D) 跪臥。

() 38. 胸外按摩時，每次下壓胸廓約　(A) 1-2 公分　(B) 5 公分　(C) 8 公分　(D) 10 公分。

() 39. 胸外按摩時，若壓於劍突處會導致　(A) 肝臟破裂　(B) 胸骨斷裂　(C) 嘔吐　(D) 肺高壓。

() 40. 胸外按摩與人工呼吸的比例為　(A) 30:2　(B) 30:1　(C) 15:2　(D) 30:3。

() 41. 哈姆立克急救法施救時，手掌根部應置於患者的　(A) 兩乳連線下方處　(B) 肚臍與劍突之間　(C) 劍突處　(D) 肚臍下方處。

() 42. 高山症發作時，下列行為不可以　(A) 給予氧氣　(B) 喝酒增加血液循環　(C) 強制休息　(D) 下山。

() 43. 下列何者非國際檢疫傳染病　(A) 霍亂　(B) 鼠疾　(C) AIDS　(D) 黃熱病。

() 44. 黃熱病疫苗注射後，效期可維持　(A) 1 年　(B) 3 年　(C) 5 年　(D) 10 年。

() 45. 預防毒蜂螫傷及其急救處理，下列何者不正確　(A) 發現少量蜂隻時，勿大力揮趕，應循原路或繞路而行　(B) 進入山區應穿著光亮鮮艷的衣服及飾物，可以嚇退毒蜂　(C) 如遇蜂群攻擊，應立即以衣物覆蓋頭部及身體外露處，就地趴下　(D) 以上皆非。

() 46. 中毒的途逕有　(A) 食入　(B) 吸入　(C) 皮膚接觸　(D) 以上皆是。

() 47. 有兩類毒物不可催吐及洗胃，其一是腐蝕性毒物，另一類是　(A) 藥物性毒物　(B) 自然性毒物　(C) 細菌性毒物　(D) 油類毒物。

() 48. 有關食物中毒之處置，下列何者不正確　(A) 應維持呼吸道暢通　(B) 預防休克　(C) 催吐時，頭部抬高　(D) 患者服用過之容器、殘餘物一併送至醫院。

() 49. 一氧化碳中毒之特色，下列何者不正確　(A) 一氧化碳無色無味　(B) 主因燃燒不完全所致　(C) 急救第一步驟為施行人工呼吸　(D) 以上皆是。

() 50. 凍傷之特徵，下列何者不正確　(A) 嚴重者會造成組織壞死　(B) 鼻子、耳朵、手指、腳趾及臉頰等部位最易凍傷　(C) 凍傷部位會僵硬　(D) 凍傷部位應用力搓揉，以免組織壞死。

() 51. 旅客吃太多豆類、海鮮、酒類後，腳部關節疼痛，有可能是　(A) 痛風　(B) 中風　(C) 風溼　(D) 風寒。

() 52. 失血超過多少時，會導致患者休克　(A) 250cc　(B) 500cc　(C) 1000cc　(D) 1500cc。

() 53. 暈車、暈船、暈機藥應何時服用　(A) 暈時立即服用　(B) 暈後服用　(C) 暈前服用　(D) 每日早餐飯後服用。

() 54. 小量出血時應於傷口處實施　(A) 止血點　(B) 止血帶　(C) 止血鉗止血法　(D) 直接加壓止血法。

() 55. 間接加壓止血法適用於出血量較大時，請問在身體的何處加壓　(A) 動脈點　(B) 靜脈點　(C) 主動脈　(D) 頸動脈。

() 56. 位在太陽穴兩旁的是　(A) 顳動脈　(B) 頸動脈　(C) 尺動脈　(D) 股動脈。

() 57. 何時使用止血帶止血法　(A) 靜脈出血時　(B) 頸動脈出血時　(C) 直接加壓止血法及止血點止血法都無法有效止血時　(D) 脈搏停止時。

() 58. 使用止血帶止血法時，應 15-20 分鐘鬆綁一次，每次多久　(A) 60 秒　(B) 40 秒　(C) 30 秒　(D) 15 秒。

() 59. 流鼻血時之處置，下列何者不正確　(A) 頭部向後傾　(B) 用嘴巴呼吸　(C) 用食指及拇指捏緊鼻頭　(D) 可以冰敷鼻根。

() 60. 人在呼吸停止或心跳停止後，可以存活多久　(A) 4-6 分鐘　(B) 6-10 分鐘　(C) 10-15 分鐘　(D) 15-20 分鐘。

() 61. 實施心肺復甦術 CPR 前首先應確定的事項　(A) 有無出血　(B) 體溫　(C) 有無呼吸脈搏　(D) 有無排尿。

() 62. 心肺復甦術 CPR 處置 CAB 步驟，下列何者為正確？　(A) A-Airway　(B) B-Break　(C) C-compression　(D) C-Clean。

() 63. 經濟艙症候群之敘述，下列何者正確？　(A) 患者的腿部動脈血流變差　(B) 飛行時間超過 10 個小時以上，最為常見　(C) 產生血栓　(D) 因水分補充太多所致。

() 64. 施行心肺復甦術 CPR 急救時，患者的姿勢應為　(A) 俯臥　(B) 側臥　(C) 坐姿　(D) 仰臥。

() 65. 以下哪一項不是急救的目的？　(A) 急救員應學習的方法　(B) 保存傷病者生命　(C) 防止傷勢或病情惡化　(D) 促進傷病者復原。

() 66. 急救員處理危急事件時的首要任務是　(A) 評估現場環境是否安全　(B) 立即為傷者檢查傷勢　(C) 立即為傷者進行人工呼吸　(D) 立即致電求援。

() 67. 急救員剛遇到一宗交通意外，最急需要處理的事是　(A) 立即處理有性命危險的傷者　(B) 立即撤離所在場受傷者　(C) 立即致電報案中心求助　(D) 立即控制現場的交通情況。

() 68. 處理一名受傷的兒童，當需要向有關人員或傷者父母描述病情時，應　(A) 背著兒童，避免兒童聽到而感到害怕　(B) 背著兒童，用

專業的詞藻，以減低兒童的驚懼 (C) 面向兒童，用溫和及簡單的語調，使兒童亦能明白病情 (D) 面向兒童，要求兒童父母離開至另一位置才解釋。

() 69. 以下哪一項是屬於病狀 (A)呻吟 (B)噁心 (C)變形 (D)腫脹。

() 70. 拯救大量傷者時，急救員最理想的處理方法是 (A) 設置臨時庇護所，將傷者集中，以方便分流 (B) 立即為重傷者就地施救，以免阻延 (C) 要求輕傷者自行到就近醫院治療 (D) 待救護人員抵達後，立即離開，以免妨礙救援工作。

() 71. 最有效檢查人事不省的傷者是否有脈搏的方法是 (A) 檢查手指甲的顏色 (B) 檢查腕動脈的跳動 (C) 檢查頸動脈的跳動 (D) 檢查肱動脈的跳動。

() 72. 遇到人事不省，但仍有呼吸、脈搏，及脊骨無明顯傷勢的傷者，應立即將傷者 (A) 保持仰臥，並承高雙腿 (B) 扶起坐在椅上 (C) 安置成半坐臥姿勢 (D) 擺放復原臥式。

() 73. 生存鏈的定義是 (A) 讓傷病者帶上身上的飾物 (B) 讓傷病者配帶的通訊器 (C)保存傷病者生命的基本步驟 (D)生物學的名詞。

() 74. 體外心臟去顫法是唯一有效治療 (A) 心室纖維性顫動 (B) 冠狀動脈梗塞 (C) 心肌瓣膜硬化 (D) 心肌動脈梗塞。

() 75. 呼吸可分為三個階段 (A) 呼氣、吸氣、歇息 (B) 吸氣、歇息、呼氣 (C) 吸氣、呼氣、歇息 (D) 呼氣、歇息、吸氣。

() 76. 每次呼吸時，衹會吸取部分氧氣，餘下的氧氣會被呼出，成分約占 (A) 4% (B) 8% (C) 12% (D) 16%。

() 77. 腦部缺氧若超過下述時間，腦功能便會永久受損，甚至導致死亡 (A) 2 分鐘 (B) 3 分鐘 (C) 4 分鐘 (D) 5 分鐘。

() 78. 處理清醒的哽塞患者，應採用以下姿勢 (A) 讓傷者站立，以前弓後箭的方式握推胸腔底部 (B) 讓傷者站立，以前箭後弓的方式握推胸腔底部 (C) 讓傷者躺下，向上推壓胸腔底部 (D) 讓傷者躺下，向下推壓腹部。

() 79. 處理懸吊之患者，首先要處理的工作是 (A) 立即除去或切斷緊勒頸部的物件 (B) 保留有關證據，如繩結等 (C) 設法支持傷者的

重量　(D) 立即進行人工呼吸。

(　) 80. 處理呃逆的患者，最好採用下列哪種方法　(A) 讓傷者深呼吸，以舒緩呃逆動作　(B) 讓傷者彎下以壓抑呃逆動作　(C) 讓傷者用紙袋罩住口鼻，吸入自己呼出的空氣　(D) 讓傷者坐下及使用自備的噴霧吸入氣。

(　) 81. 當遇溺水的傷者被救離水面時，應將傷者保持　(A) 頭部向下　(B) 身體平躺　(C) 腳部放低　(D) 復原臥式。

(　) 82. 電流穿越人體所引致最嚴重的傷害是　(A) 引致嚴重燒傷　(B) 引致呼吸及心臟停頓　(C) 引致休克　(D) 因肌肉出現痙攣而引致骨折。

(　) 83. 拯救高壓電流附近的傷者，在未確定電源已被切斷時，應保持安全距離為　(A) 10 公尺　(B) 20 公尺　(C) 30 公尺　(D) 40 公尺。

(　) 84. 處理因爆炸受傷但清醒的患者時，最適當的方法是讓傷者　(A) 躺下及置於復原臥式　(B) 躺下及承墊雙腿　(C) 置於半坐的姿勢　(D) 自由地躺臥。

(　) 85. 正常的成年人若損失下列容量的血液後，便可能出現休克情況　(A) 0.5 公升　(B) 1 公升　(C) 1.5 公升　(D) 2 公升。

(　) 86. 以下哪一項不是休克的病徵與病狀　(A) 皮膚濕冷　(B) 口渴　(C) 脈搏緩慢　(D) 焦慮不安。

(　) 87. 遇到昏厥患者時，應立即將傷者　(A) 臥下並承高雙腿 20-30 公分　(B) 抬離地面，以免著涼　(C) 在額頭位置塗搽藥油　(D) 用凍水刺激，使其甦醒。

(　) 88. 以下哪一項是過敏性休克的病徵與病狀？　(A) 膚色青白　(B) 脈搏緩慢　(C) 血壓下降　(D) 瞳孔大小不一。

(　) 89. 傷者若呈現心臟病突發之徵狀但神志清醒，可讓其嚼服一片以下哪個藥物？　(A) 安非他命　(B) 阿斯匹靈　(C) 巴比通片　(D) 胛胺磷酸。

(　) 90. 採用間接壓法為傷者止血，施壓時間每次不能超過　(A) 5 分鐘　(B) 10 分鐘　(C) 15 分鐘　(D) 20 分鐘。

(　) 91. 患者被重物壓傷超過 10 分鐘，可能會出現下列哪個病症？　(A)

肺氣腫　(B) 胃出血　(C) 腎衰竭　(D) 肝硬化。

(　) 92. 氣胸的原因是由於傷者　(A) 吸入過量空氣進入胸部　(B) 從胸部呼出過量的空氣　(C) 胸部被刺穿引致空氣進入　(D) 橫隔膜出現反常動作。

(　) 93. 被昆蟲螫傷的傷者，為減輕腫脹及疼痛，應讓傷者　(A) 用醋沖洗傷口，以免刺激毒液擴張　(B) 用溫水沖洗傷口，使血液循環加快　(C) 將傷肢位置低於心臟　(D) 用冷敷法。

(　) 94. 處理初期瘀傷的患者，最適當的方法是　(A) 用熱水鋪敷患處　(B) 用溫水鋪敷患處　(C) 用冷水鋪敷患處　(D) 用藥油搽敷患處。

(　) 95. 一名燒傷的傷者，燒傷部分出現水泡，有關傷勢屬於　(A) 表層燒傷　(B) 中層燒傷　(C) 深層燒傷　(D) 嚴重燒傷。

(　) 96. 當計算傷者燒傷或燙傷的傷勢時，可使用　(A) 七算法　(B) 八乘法　(C) 九分法　(D) 十計法。

(　) 97. 在下列哪個情況下，不用將傷者視為嚴重燒傷或盡快安排送院治理　(A) 10% 皮膚被燒傷患者　(B) 手掌被乾冰燒傷患者　(C) 老人或年幼燒傷患者　(D) 被化學品或觸電燒傷患者。

(　) 98. 處理燒傷或燙傷的部位時，應立即　(A) 用緩慢及流動的冷水沖洗　(B) 將貼著身體的衣物除去　(C) 將水泡刺穿　(D) 讓傷者多飲水。

(　) 99. 正常的人體體溫是　(A) 攝氏 26-28 度　(B) 攝氏 32-34 度　(C) 攝氏 36-38 度　(D) 攝氏 42-44 度。

(　) 100. 下列有關高山症的敘述何者錯誤？　(A) 高山症的發生主要是人體組織缺氧所致，以 4,000 公尺之高度為例，其氧分壓只有平地的 40%　(B) 感冒未痊癒或體能不佳者不適合至高海拔地區旅遊　(C) 要多補充水分，但不要喝熱開水　(D) 孕婦或高血壓患者皆不適合至高海拔地區旅遊。

解 答

1	2	3	4	5	6	7	8	9	10
A	D	B	C	B	A	D	D	A	C
11	12	13	14	15	16	17	18	19	20
C	B	B	D	A	B	C	C	C	D
21	22	23	24	25	26	27	28	29	30
B	D	A	D	A	A	C	D	C	C
31	32	33	34	35	36	37	38	39	40
D	A	A	D	C	A	A	B	A	A
41	42	43	44	45	46	47	48	49	50
B	B	C	D	B	D	D	C	C	D
51	52	53	54	55	56	57	58	59	60
A	D	C	D	A	A	C	D	A	A
61	62	63	64	65	66	67	68	69	70
C	C	C	D	A	A	D	C	B	B
71	72	73	74	75	76	77	78	79	80
C	D	C	A	C	D	B	A	C	C
81	82	83	84	85	86	87	88	89	90
A	B	B	C	C	C	A	C	B	B
91	92	93	94	95	96	97	98	99	100
C	C	D	C	B	C	B	A	C	A

附　錄

附錄一　導遊實務歷年考古題

99 年專門職業及技術人員普通考試

(　) 1. 在雪霸國家公園內，周圍有玉山圓柏圍繞的臺灣最高湖泊是　(A) 雪山翠池　(B) 松蘿湖　(C) 翠峰湖　(D) 鴛鴦湖。

(　) 2. 下列樹種中何者最適合作為防風林？　(A) 雀榕　(B) 大葉桉　(C) 木麻黃　(D) 黑板樹。

(　) 3. 位於花蓮縣瑞穗鄉，海拔高度約 225-750 公尺，其自然景觀包含瀑布、植物、蕨類、蝴蝶、移動之溪底溫泉的遊樂區是　(A) 池南森林遊樂區　(B) 富源森林遊樂區　(C) 雙流森林遊樂區　(D) 藤枝森林遊樂區。

(　) 4. 歌曲「高山青」中所指阿里山的少年及姑娘，是原住民中哪一族？　(A) 鄒族　(B) 邵族　(C) 排灣族　(D) 阿美族。

(　) 5. 臺灣四大溫泉中，哪一個因日本親王曾造訪而聲名大譟？　(A) 關子嶺溫泉　(B) 四重溪溫泉　(C) 北投溫泉　(D) 陽明山溫泉。

(　) 6. 毛公鼎能成為世界聞名的文化遺產是因它具有　(A) 最重的重量　(B) 最華麗完整的外表　(C) 最長的銘文　(D) 最悠久的年代。

(　) 7. 坪林為臺灣茶葉主要產地之一，其主要的產品為何？　(A) 龍井茶　(B) 包種茶　(C) 烏龍茶　(D) 金萱茶。

(　) 8. 中國書體的沿革按其發生之次序應為　(A) 篆書、隸書、行書、楷書　(B) 篆書、隸書、草書、楷書　(C) 隸書、篆書、楷書、行書　(D) 篆書、隸書、行書、草書。

(　) 9. 原住民族以百步蛇圖騰作為祖靈象徵的是哪一族？　(A) 泰雅族　(B) 排灣族　(C) 布農族　(D) 魯凱族。

(　) 10. 清代最早開闢八通關古道的目的為　(A) 控制原住民　(B) 防範外國入侵　(C) 開發山地資源　(D) 運輸方便。

(　) 11. 淡水哪一棟建築為西班牙白堊迴廊式建築，建物表面施以白灰，高台基、斜屋頂，居民稱其為「小白宮」？　(A) 紅毛城　(B) 理學

堂大書院　(C) 總稅務司官邸　(D) 馬偕故居。

()12. 清朝中期，即有專門進行偷渡來臺的人蛇集團，當時人們將從事這
行業的人稱為　(A) 牛頭　(B) 客頭　(C) 蛇頭　(D) 掮客。

()13. 國立故宮博物院所藏「快雪時晴帖」係哪一位書法家的傑作？
(A) 歐陽詢　(B) 褚遂良　(C) 王羲之　(D) 米芾。

()14. 由於金門的移民多來自漳、泉兩州，居民傳統建築多沿襲閩廈古
風，其最普遍的建築形體為　(A) 一落三櫸頭　(B) 一落二櫸頭
(C) 四蓋廊　(D) 二落四櫸頭。

()15. 解說是一種教育性活動，但與教育不同，因為教育偏重在教導，而
解說則側重在何種層面？　(A) 觀察　(B) 瞭解　(C) 認知　(D) 啟
發。

()16.「世界上最大的鳥是鴕鳥，最小的鳥是蜂鳥」，這是何種解說技
巧？　(A) 濃縮法　(B) 對比法　(C) 演算法　(D) 量換法。

()17. 解說員必須考慮解說內容的質與量，為了要正確適當地呈現資訊，
下列哪一項是其必備的能力？　(A) 未來趨勢敏感度　(B) 資源供
給敏感度　(C) 遊客需求敏感度　(D) 環境衝擊敏感度。

()18. 九份舊居民多沿著山坡面海建築住家，屋頂使用木樑上覆木板，頂
層用柏油沾黏油毛氈（俗稱黑紙），可防風防颱，形成「黑屋頂的
世界」，此為下列何種解說的內容選材？　(A) 引述具體事實資料
(B) 用例子和軼事　(C) 採用比較和對比　(D) 借用歷史故事。

()19. 解說員的人力有限，為了服務更多的遊客，自導式步道可以替代部
分的解說人力。下列敘述何者是自導式步道的缺點？　(A) 自由自
在地欣賞自然　(B) 提供偏遠遊憩地區解說　(C) 全天候提供解說
服務　(D) 符合遊客現場互動的需要。

()20. 下列何者不是互動性的環境教育活動？　(A) 座談會　(B) 廣播
(C) 研習營　(D) 研討會。

()21. 根據解說之父 Freeman Tilden 的說法，解說員所應具備的最重要
特質是　(A) 愛　(B) 知識豐富　(C) 溝通技巧　(D) 儀表端莊。

()22. 解說古蹟的年代，最好使用何種紀年？　(A) 民國　(B) 西元　(C)
視遊客的屬性而定　(D) 不要講年代。

() 23. 很多兒童對於自然界的昆蟲，如蜘蛛、毛毛蟲、螳螂等心存畏懼，好的解說員對於這些昆蟲應該如何進行解說才能達到解說的目的？　(A) 讓小朋友自己觀察　(B) 讓小朋友親身體驗　(C) 讓小朋友們彼此觀察並體驗　(D) 讓大人及小朋友以配對方式進行觀察及體驗。

() 24. 解說員扮演的是過去歷史中的某個角色或來自於過去歷史的某個訪客，此法被視為第一人稱解說，現有的古蹟景點都採用此種方式，請問此種呈現方式叫做　(A) 歷史重現　(B) 畫龍點睛　(C) 畫蛇添足　(D) 同位比較。

() 25. 新移民的尋根之旅是屬於馬斯洛的哪一項需求層級？　(A) 生理需求　(B) 安全需求　(C) 歸屬感需求　(D) 自我實現需求。

() 26. 若將服務策略依「顧客的期望有高、低水準」與「實際的感受有高、低水準」分為四個象限，請問對於「顧客的期望高，實際的感受低」象限中的項目，應該採取何種服務策略？　(A) 繼續保持策略　(B) 優先改善策略　(C) 保持觀察策略　(D) 資源減少策略。

() 27. 迪士尼樂園在兒童頻道購買廣告時段，是希望兒童在購買決策中扮演何種角色？　(A) 守門者　(B) 購買者　(C) 議價者　(D) 影響者。

() 28. 行銷人員可藉由哪種方式降低消費者對旅遊產品的認知風險？　(A) 建立品牌　(B) 降低價格　(C) 提高價格　(D) 發行聯名信用卡。

() 29. 小王是一個能力平庸的小職員，但他十分上進，除了不斷充實專業知識，提升外語能力外，甚至利用閒暇時間學習打高爾夫球。此種心態是反映出個人的何種人格？　(A) 兒童自我狀態　(B) 成人自我狀態　(C) 真實的自我　(D) 理想的自我。

() 30. 大明預定下個月要到墾丁旅遊，上網瀏覽網站查詢相關資訊，隔天大明只對網站所查詢到墾丁的飯店有記憶之外，卻對網站上其他瀏覽過的內容沒有太深的印象，此時大明歷經下列何種情況？　(A) 選擇性知覺　(B) 有限理性　(C) 刻板印象　(D) 認知失調。

() 31. 旅遊業者在促銷戰中最常用 29,000 元來代替 30,000 元，這是運用消費者的何種心理特性？　(A) 價格差異偏好　(B) 價格差異態度　(C) 價格差異期望　(D) 價格差異知覺。

() 32. 觀光地區的物價或天氣，是屬於選擇觀光地的哪一種動機？　(A)

理性動機　(B) 情緒動機　(C) 社會動機　(D) 感性動機。

(　) 33. 消費者購買行為中，對不同的商品有不同的涉入程度，關於高度涉入的商品特性，下列敘述何者錯誤？　(A) 產品價格較昂貴　(B) 經常性購買的商品　(C) 購買商品的風險相對較高　(D) 對於商品的資訊需求多。

(　) 34. 旅客出國旅遊時，對於安排之當地風味餐不習慣，希望能吃到臺灣食物。此種情況是表現出影響消費者購買的哪一種因素？　(A) 文化因素　(B) 地理因素　(C) 政治因素　(D) 社會因素。

(　) 35. 航空公司或是旅館業者經常會將機位或客房做一適度的超賣（Overbooking），以避免顧客臨時取消機位或訂房而造成損失，此種策略為何？　(A) 目標管理　(B) 績效管理　(C) 營收管理　(D) 成本管理。

(　) 36. 銷售人員在銷售的過程中，向顧客提問「你是否可以說明這次出國的預計天數？」是屬於下列哪種詢問技巧？　(A) 藉口式　(B) 假設性　(C) 發掘式　(D) 複誦式。

(　) 37. 帶團人員在機場應隨時注意 "ETD"，是指　(A) 班機預定起飛時間　(B) 班機預定到達時間　(C) 班機延誤時間　(D) 班機提前到達時間。

(　) 38. 某旅客於國外行程中與導遊發生口角，致使導遊在某景點將他故意棄置不顧，旅行社除了必須負擔旅客被棄置期間所支出的必要費用外，並須賠償旅客全部旅遊費用幾倍之違約金？　(A) 二倍　(B) 五倍　(C) 十倍　(D) 二十倍。

(　) 39. 關於旅行支票使用之注意事項，下列敘述何者正確？(A) 旅行支票購買後，應立即簽妥所有須簽名處，如副署欄（Countersignature），方能隨時備用，以免造成商家困擾　(B) 兌換時，通常不必備妥護照文件，使用機票即可　(C) 購買合約與旅行支票應一起置放，較為安全　(D) 將旅行支票號碼表複印兩份，其中一份應隨身攜帶，並在旅行支票使用或兌現後，將號碼逐一刪除。

(　) 40. 下列關於機場通關作業與要求之敘述，何者正確？　(A) 水果刀包裹妥當，可置於隨身手提行李　(B) 美工刀包裹妥當，可置於隨身

手提行李 (C) 託運行李須複查時，由旅客本人開箱接受檢查，並核驗登機證及申報單 (D) 託運行李應親自攜往隨身手提行李檢查處。

() 41. 旅遊途中旅客遺失機票時，下列帶團人員處理原則何者最優先？
(A) 向當地警察機關報案，取得報案證明 (B) 向當地所屬航空公司申報遺失 (C) 購買另一張新的機票 (D) 請求總公司開具另一張機票。

() 42. 領隊或導遊人員對於託運行李遺失的處理，下列敘述何者正確？
(A) 應填妥 "Customs Declaration Form" 以作為航空公司尋找之依據 (B) 應填妥 "Lost Ticket Refund Application" 以作為日後申請補償之依據 (C) 應填妥 "Indemnity Agreement" 以作為日後申請補償之依據 (D) 應填妥 "Missing Baggage Property Irregularity Report" 以作為航空公司尋找之依據。

() 43. 臺灣地區哪一類旅行社可以代理外國旅行業辦理聯絡、推廣、報價等業務？ (A) 綜合旅行社 (B) 國際旅行社 (C) 甲種旅行社 (D) 乙種旅行社。

() 44. 旅遊途中，如發生意外事故，致旅遊團員身體受有傷害或殘廢或因而死亡時，旅行業應經由何種保險負賠償責任？ (A) 旅行平安保險 (B) 旅行業履約保險 (C) 旅行業責任保險 (D) 公共運輸責任險。

() 45. 行程中如遇團員身體不適，領隊或導遊人員應如何處理最為適當？
(A) 向公司報告病患症狀，請公司派人員前來處理 (B) 國外醫療費用相當昂貴，應盡量避免就醫 (C) 按照病狀，領隊應先給予手邊之成藥暫時服用，然後就醫 (D) 若病患須住院可以由導遊帶領其他人繼續行程，領隊則在醫院陪伴照料。

() 46. 旅行業舉辦團體旅客旅遊業務時，依責任保險之規定，每一位旅客意外死亡應賠償之新臺幣為多少元？ (A) 100 萬元 (B) 200 萬元 (C) 300 萬元 (D) 400 萬元。

() 47. 火災如延燒到所住樓層時，下列何者是最適切的緊急處理方式？
(A) 搭電梯緊急逃生 (B) 按出口方向，趕快跑 (C) 按出口方向，以防火梯快跑逃生 (D) 切勿搭電梯，以溼毛巾覆口，按出口方

向，低身靠近地面，利用防火梯逃生。

() 48. 下列何者是長途飛行旅客最適宜之穿著？　(A) 越漂亮越帥氣越好　(B) 女性最好穿高跟鞋表示尊重　(C) 男性最好穿西裝表示尊重　(D) 最好穿寬鬆的鞋子與褲子以舒適為主。

() 49. 下列何者是經由飛沫感染之疾病？　(A) 傷寒　(B) B 型肝炎　(C) 登革熱　(D) 結核病。

() 50. 如團員發生不省人事、面色蒼白、皮膚冷溼等暈倒的狀況時，下列何種處置方式是正確的？　(A) 讓患者平躺，抬高頭部　(B) 讓患者平躺，抬高胸部　(C) 讓患者平躺，抬高腳部　(D) 讓患者平躺，抬高手部。

() 51. 關於強酸腐蝕性毒物中毒處理原則，下列何者正確？　(A) 預防休克並盡速送醫　(B) 給予催吐並用鹼性物質中和　(C) 用 120-240cc 清水或牛奶稀釋　(D) 檢查口唇的灼傷，先予清潔處理。

() 52. 旅客受到挫傷時，應如何急救？　(A) 受傷後 12 小時內，用熱敷　(B) 受傷 12 小時後，用冷敷　(C) 受傷後 12 小時內，用冷敷　(D) 受傷後 12 小時內，冷熱敷交互使用。

() 53. 下列何者不是急救包紮的目的？　(A) 減低感染　(B) 保溼　(C) 局部加壓，幫助止血　(D) 矯正某一部位之畸形。

() 54. 旅客食用魚類不慎遭較大魚刺鯁喉，最合適的急救處置是　(A) 配合吞下一口飯，讓魚刺一起滑入食道　(B) 如果可以看得見魚刺則試行夾出，否則盡快送醫　(C) 喝口醋，軟化魚刺再吃一口飯，讓它入腹　(D) 用力將魚刺咳出。

() 55. 在低溫地區從事戶外活動時，最易凍傷的部位為何？　(A) 頭部及大小腿部位　(B) 下半身部位，如大腿、小腿等處　(C) 上半身部位，如手掌、手肘及脖子部位　(D) 鼻子、臉頰、耳朵、手指等處。

() 56. 中毒急救的最主要目的為何？　(A) 設法維持生命　(B) 設法沖淡毒物　(C) 設法消除毒物　(D) 設法稀釋毒物。

() 57. 在機票用語中，"Sublo Ticket" 代表何意？　(A) 空位搭乘　(B) 訂位搭乘　(C) 頭等艙位搭乘　(D) 商務艙位搭乘。

（　）58. 放置大提琴之機位，在機票的旅客姓名欄應註記下列何者英文代碼？　(A) DEPA　(B) DEPU　(C) EXST　(D) CBBG。

（　）59. 航空公司因特定班機當天無法轉機時，所提供之食宿券稱為　(A) STPC　(B) FHPC　(C) SOPC　(D) RHPC。

（　）60. 機票行程為 TPE → HKG → BKK → SIN → TPE，其行程種類為何？　(A) CT　(B) OW　(C) RT　(D) WT。

（　）61. 旅客搭機入境臺灣桃園國際機場時，如所攜行李超過免稅限額，應選擇下列何種顏色「應申報櫃檯」通關？　(A) 綠色　(B) 紅色　(C) 藍色　(D) 黃色。

（　）62. 航空票價之計算公式，下列何者正確？　(A) NUC+ROE=LCF　(B) NUC-ROE=LCF　(C) NUC×ROE=LCF　(D) NUC÷ROE=LCF。

（　）63. 機票票種欄（FARE BASIS）註記「Y/ID00R2」之意義為何？　(A) 經濟艙／航空公司員工可訂位的免費票　(B) 經濟艙／航空公司員工不可訂位的免費票　(C) 經濟艙／航空公司員工直系親屬可訂位的免費票　(D) 經濟艙／航空公司員工直系親屬不可訂位的免費票。

（　）64. 以機票本身之票根（COUPON）種類做區分時，可分成下列幾種？　(A) 8 種　(B) 6 種　(C) 4 種　(D) 3 種。

（　）65. 邀請函的回帖選項中，「陪」與「謝」的意思為？　(A)「陪」為表示參加，「謝」為表示不參加　(B)「陪」為表示不參加，「謝」為表示參加　(C)「陪」為表示道歉，「謝」為表示謝謝　(D)「陪」為表示謝謝，「謝」為表示道歉。

（　）66. 下列哪一種花不適合國人作為祝賀結婚之贈禮？　(A) 玫瑰花　(B) 火鶴　(C) 百合花　(D) 白蓮花。

（　）67. 下列何種場合，不行鞠躬禮？　(A) 婚禮　(B) 喪禮　(C) 教徒謁見教宗　(D) 人民謁見元首。

（　）68. 在臺灣，以功夫茶的方式沖泡烏龍茶時，最常用的茶壺是　(A) 石壺　(B) 陶壺　(C) 玻璃壺　(D) 不銹鋼壺。

（　）69. 歐美人士通常在晚間欣賞歌劇或音樂會後再用餐，下列何者為其適

宜之名稱？ (A) Party (B) Banquet (C) Supper (D) Teaparty。

() 70. 基於宴會場所的限制，依下圖格局，桌次安排的尊從順序，下列何者正確？ (A) A>B>C>D (B) B>C>A>D (C) D>C>B>A (D) C>B>D>A。

() 71. 女性若攜帶皮包前往西餐廳用餐，入座後皮包應放在哪裡較為恰當？ (A) 桌面上 (B) 身後與椅背之間 (C) 掛在椅背上 (D) 背在身上。

() 72. 下列有關（Brunch）之敘述，何者正確？ (A) 比平常食用更加豐盛的早餐 (B) 流行於較貧窮國家，以降低糧食耗損 (C) 多半在假日時，大家起床較晚，於是合併早、午兩餐一起用 (D) 內容為簡單的牛奶加麵包。

() 73. 有關走路時的禮儀，下列敘述何者不正確？ (A) 右為尊，左為卑 (B) 左為尊，右為卑 (C) 三人並行時，中間位為尊 (D) 多人同行時，依前後順序，最前面為尊。

() 74. 主人開小轎車迎送你與一位長輩時，你最不應該選擇的座位為

主人	甲	
乙	丙	丁

(A) 丙 (B) 丁 (C) 甲 (D) 乙。

() 75. 搭乘大巴士，其最尊座位為何？ (A) 司機右後方第一排靠走道 (B) 司機右後方第一排靠窗 (C) 司機後方第二排靠走道 (D) 司機後方第二排靠窗。

() 76. 住宿青年旅館（Youth Hostel）之通鋪，下列敘述何者不正確？ (A) 通常由自己鋪床及疊被 (B) 洗手間和浴室是公用的 (C) 僅有學生能加入會員 (D) 通常附設有客廳與洗衣設備。

() 77. 宴會的邀請函註明 "Regrets Only"，其意義為何？ (A) 不參加

者請回覆　(B) 參加者請回覆　(C) 參不參加皆要回覆　(D) 參不參加皆不用回覆。

(　) 78. 下列何者為男士「小晚禮服」的英文名稱？　(A) White Tie　(B) Black Tie　(C) Dark Suit　(D) Morning Coat。

(　) 79. 男士穿著單排釦西裝坐下時，下列敘述何者較恰當？　(A) 扣上第一顆釦子　(B) 扣上最下方一顆釦子　(C) 扣上中間釦子　(D) 都不扣釦子。

(　) 80. 邀請函註明請著黑衣白裙參加派對，此種派對是屬於何種性質？ (A) 餐舞（Dinner Dance）　(B) 茶舞（Tea Dance）　(C) 化妝舞會（Masquerade）　(D) 主題舞會（Theme Dance）。

解　答

標準答案：答案標註 # 者，表該題有更正答案，其更正內容詳備註。

1	2	3	4	5	6	7	8	9	10
A	C	B	A	B	C	B	#	#	B
11	12	13	14	15	16	17	18	19	20
C	B	C	B	D	B	C	A	D	B
21	22	23	24	25	26	27	28	29	30
A	#	D	A	C	B	D	A	D	A
31	32	33	34	35	36	37	38	39	40
D	A	B	A	C	C	A	B	D	C
41	42	43	44	45	46	47	48	49	50
B	D	#	C	D	B	D	D	D	C
51	52	53	54	55	56	57	58	59	60
A	C	B	B	D	A	A	D	A	A
61	62	63	64	65	66	67	68	69	70
B	C	D	C	A	D	C	B	C	B
71	72	73	74	75	76	77	78	79	80
B	C	B	C	B	C	A	B	D	D

備註：第 8 題答 A 或 B 或 AB 者均給分，第 9 題答 B 或 D 或 BD 者均給分，第 22 題答 B 給分，第 43 題答 A 或 C 或 AC 者均給分。

() 1. 因觀光景點的知名度而去造訪當地，其動機是屬於旅遊動機中的
(A) 推力動機　(B) 拉力動機　(C) 需求動機　(D) 社會動機。

() 2. 在旅遊過程中，顧客只享有參與活動和設備的過程，而不是擁有任
何有形的東西。這說明了服務的什麼特性？　(A) 易逝性　(B) 不可
分割性　(C) 異質性　(D) 無擁有權。

() 3. 小明跟家人預定過年出國旅遊，經過多方詢問，對於要前往峇里島
或普吉島的行程仍是猶豫不決，請問小明在購買的過程中，目前正
歷經哪一個階段？　(A) 問題認知階段　(B) 資訊蒐集階段　(C) 方
案評估階段　(D) 購買決策階段。

() 4.「要瞭解熱帶雨林生態，其林相可以想像成類似大多會中高樓櫛比
不同高度層次的環境」，此敘述是應用解說的哪一種技巧？　(A) 濃
縮法　(B) 對比法　(C) 演算法　(D) 引喻法。

() 5. 市場區隔是一種配合行銷功能而來區分消費群的方式。依照性別、
年齡來區分是屬於　(A) 地理性區隔　(B) 人口性區隔　(C) 心理性
區隔　(D) 社會性區隔。

() 6. 旅館業、航空業在淡季時所提供的季節折扣屬於促銷策略的　(A)
價格戰略　(B) 產品組合之應用　(C) 參加商展　(D) 贈品兌換。

() 7. 下列何者並非影響遊客滿意度的不可控制因素？　(A) 氣候　(B) 罷
工　(C) 治安　(D) 促銷。

() 8. 以不須付費方式刊登有利公司的新聞，塑造消費者心中良好形象，
是屬於　(A) 廣告　(B) 公共關係　(C) 簡介　(D) 銷售推廣。

() 9. A 君欲花 10 萬元參加歐洲團體旅遊，因此蒐集許多相關資料後，
發現在某個價格區間內許多旅行社的行程大同小異，此例可見該旅
遊產品屬於　(A) 高涉入、品牌差異大　(B) 高涉入、品牌差異小
(C) 低涉入、品牌差異大　(D) 低涉入、品牌差異小。

() 10. 過年期間返鄉民眾在車站因久候而感到不耐，此時站務人員不宜採
取下列何種方式處理顧客抱怨？　(A) 告知預估將等待的時間　(B)
在等待時提供其他額外的服務　(C) 對於抱怨的顧客先行提供服務

(D) 告知等待的原因。

() 11. 購買決策的五階段模式，若依序排列，其順序應為何？　(A) 資訊蒐集、問題認知、替代方案評估、購買決策、購後失調　(B) 問題認知、資訊蒐集、替代方案評估、購買決策、購後失調　(C) 資訊蒐集、替代方案評估、問題認知、購買決策、購後失調　(D) 問題認知、資訊蒐集、購買決策、替代方案評估、購後失調。

() 12. 玉器中禮的六瑞係六種人來執掌，作為他們權力的象徵，與現代的任命狀很相近，其中躬圭是何人所執？　(A) 公　(B) 侯　(C) 伯　(D) 子。

() 13. 解說員於行程設計時，所應做的第一件事為　(A) 查閱天候與交通之相關資料　(B) 查閱行程景點的相關規定　(C) 路線勘查　(D) 解說資源調查。

() 14. 在各式解說原則中，最重要的原則是　(A) 須具第一手經驗　(B) 與遊客經驗結合　(C) 採彈性解說方式　(D) 考量遊客安全問題。

() 15. 下列何者不是國家公園實施解說服務的功能？　(A) 提供國民環境教育機會　(B) 減少自然資源之破壞　(C) 提供遊客得到各種遊憩體驗　(D) 增加營運收入。

() 16. 大體而言，導覽人員所謂的解說知識，是表示其瞭解解說的元素、原則及　(A) 技術　(B) 對象　(C) 道德　(D) 方法。

() 17. 對於具有爭議性的解說主題，在解說過程中解說員應該如何處理？　(A) 將個人觀點透過解說傳達給遊客　(B) 讓遊客表達個人觀點，進而產生參與感　(C) 中立的傳達事實，不讓自己的偏見與情緒影響解說內容　(D) 解說員解說後，大家再進行討論以取得共識。

() 18. 景物若要容易分辨，則其在視覺上應出現　(A) 序別　(B) 軸向　(C) 並列　(D) 對比。

() 19. 「冰河時代的生活，走在冰原的路面就好像走在銳利刀鋒上」，此敘述是應用解說的哪一種技巧？　(A) 故事法　(B) 類比法　(C) 幽默法　(D) 演算法。

() 20. 解說員應該如何解說農場上的農產品，才能吸引遊客並留下記憶？

(A) 專業的介紹品種及品系　(B) 鉅細靡遺的說明生產過程　(C) 將農產品的市場狀態進行說明　(D) 將農產品相關訊息與當團遊客的生活經驗相結合。

(　) 21. 為外國遊客解說時，宜多利用何種感官的輔助器材來協助說明？
(A) 視覺方面　(B) 聽覺方面　(C) 觸覺方面　(D) 嗅覺方面。

(　) 22. 國立故宮博物院位於外雙溪，為紀念國父孫中山先生百年誕辰，於民國幾年落成開放？　(A) 45 年　(B) 48 年　(C) 54 年　(D) 58 年。

(　) 23. 臺灣原住民祭典的矮靈祭是哪一族的習俗？　(A) 泰雅族　(B) 賽夏族　(C) 布農族　(D) 卑南族。

(　) 24. 在社區總體營造的推動下，各社區多積極尋找傳統產業並賦予新生命，其中宜蘭白米社區的產業為何？　(A) 稻草　(B) 木雕　(C) 稻米　(D) 木屐。

(　) 25. 鹿港龍山寺為臺灣重要古蹟，該寺正殿所供奉的是哪一位神祇？
(A) 觀音菩薩　(B) 地藏王菩薩　(C) 媽祖　(D) 關公。

(　) 26. 臺灣先民會把故鄉信仰的神明「分香」請來奉祀，來自何地的先民多半供奉保生大帝、清水師及霞海城隍等諸神？　(A) 泉州　(B) 漳州　(C) 湄州　(D) 汀州。

(　) 27. 位於高雄市桃源區寶山里，海拔高度 500-1,804 公尺，具有豐富的森林資源及豐富鳥類資源的遊樂區是　(A) 池南森林遊樂區　(B) 富源森林遊樂區　(C) 雙流森林遊樂區　(D) 藤枝森林遊樂區。

(　) 28. 所謂青銅是指「銅」與哪一種金屬冶鍊而成的合金？　(A) 金　(B) 鐵　(C) 錫　(D) 鉛。

(　) 29. 泰雅族的祖靈祭，是代表泰雅族人重視什麼的表現？　(A) 友情　(B) 愛情　(C) 孝道　(D) 豐收喜悅。

(　) 30. 臺灣地區的茶葉相當知名，種類也相當多，一般而言，下列哪一種茶是屬於不醱酵茶？　(A) 紅茶　(B) 綠茶　(C) 烏龍茶　(D) 包種茶。

(　) 31. 古代天子祭祀天地四方的禮器中，禮北方的為　(A) 黃琮　(B) 白琥　(C) 赤璋　(D) 玄璜。

()32. 所謂景泰藍是源自明朝景泰年間燒製的　(A) 掐絲琺瑯　(B) 內填琺瑯　(C) 畫琺瑯　(D) 鑲嵌琺瑯。

()33. 臺灣北部大屯火山群最高的一座山為　(A) 大屯山　(B) 面天山　(C) 紗帽山　(D) 七星山。

()34. 臺灣島嶼的形成，是因為菲律賓板塊與下列哪一板塊碰撞而形成？
(A) 亞洲板塊　(B) 歐亞板塊　(C) 大陸板塊　(D) 太平洋板塊。

()35. 有關財物保管原則，下列何者錯誤？　(A) 使用信用卡時，應先確定收執聯金額再予簽名　(B) 使用信用卡刷卡時，應注意不讓信用卡離開視線，以避免不必要的風險　(C) 皮包拉鍊應拉好，並盡量斜背在胸前　(D) 將金錢與貴重物品盡量皆置於霹靂腰包中，安全又便於集中管理。

()36. 當帶團人員遇到緊急事件，須打緊急電話請求支援時，應說明事項中不包括　(A) 傷患身分　(B) 事故地點　(C) 傷患人數　(D) 傷患穿著。

()37. 發生高山症主要是身體缺乏下列何種項目？　(A) 氧氣　(B) 水分　(C) 營養　(D) 血液。

()38. 當浸泡溫泉時，不慎引起第二度灼傷，其受傷程度可達下列何種組織？　(A) 表皮　(B) 真皮　(C) 皮下　(D) 肌肉。

()39. 旅程中若有皮膚輕度曬傷情況，可採用冷敷法處理，於幾小時後可擦乳液或冷霜以減輕疼痛感？　(A) 2 小時　(B) 6 小時　(C) 12 小時　(D) 24 小時。

()40. 下列預防搭船「動暈症」的方法，何者不正確？　(A) 盡量保持身體靜止　(B) 選擇船上較靠前方的座位　(C) 將視線固定於遠處的某一定點　(D) 少量進食，避免飲酒。

()41. 使用擔架搬運傷患時，下列何種狀況最適合腳前頭後的搬運法？
(A) 下樓梯　(B) 上坡　(C) 進救護車　(D) 進病房。

()42. 製作冷盤沙拉的師傅手上有刀傷，且有化膿現象，如果處理不當，最容易造成哪一種污染？　(A) 金黃色葡萄球菌污染　(B) 沙門氏桿菌污染　(C) 肉毒桿菌污染　(D) 仙人掌桿菌污染。

()43. 在臺灣登山旅遊時，如發生意外須盡速送醫，但遇手機撥打 119

卻無訊號時，可改撥下列哪一個號碼尋求支援？　(A)105　(B)112　(C)117　(D)168。

(　)44. 民國 92 年在海南島的兩岸旅行業業者交易會的會議上，大陸國家旅遊局局長承諾兩岸旅遊糾紛，可經由下列哪些管道處理？①旅行社 ②品保協會 ③財團法人海峽交流基金會 ④交通部觀光局　(A)①②③④　(B)①②③　(C)①③④　(D)②③④。

(　)45. 針對傷患鼻子出血的處置，下列敘述何者正確？　(A) 以冰毛巾冰敷鼻樑上方　(B) 以冰毛巾冰敷鼻孔下方　(C) 以熱毛巾熱敷鼻樑上方　(D) 以熱毛巾熱敷鼻孔下方。

(　)46. 甲旅行社承辦嘉義某農會會員前往花蓮旅遊，在蘇花公路半途，遊覽車被落石擊中，乙旅客當場死亡。甲旅行社陪同家屬前往處理善後，請問前往處理善後在多少費用範圍內可向保險公司申請理賠？　(A)5 萬元　(B)10 萬元　(C)15 萬元　(D)20 萬元。

(　)47. 旅行業辦理旅遊時，應使用合法業者提供之合法交通工具及合格之駕駛人，下列相關敘述何者錯誤？　(A) 包租遊覽車者，應簽訂租車契約　(B) 應查核其行車執照、強制汽車責任保險等　(C) 應查核駕駛人之持照條件及駕駛精神狀態　(D) 原則上僅能搭載所屬觀光團體旅客，但沿途導遊得視情況搭載其他旅客。

(　)48. 遊覽車遇強烈颱風而行駛於快速道路或高架橋時，下列的注意事項中，何者錯誤？　(A) 如遇強風，一定要用最快車速行駛通過強風路段，方可避免遊覽車翻覆　(B) 帶團人員應提醒全體團員繫上安全帶，遇到意外時，才不會因為巨大撞擊造成頸部受傷　(C) 帶團人員應保持鎮定，並安撫團員　(D) 應減緩車速，抓緊方向盤，以免打滑，並視情況在適當時間轉換行駛至風速較低之平面道路。

(　)49. 以下帶團人員處理旅客抱怨最佳的方式為何？　(A) 在國外當場依狀況處理　(B) 打電話回公司請主管作主　(C) 請其他團員主持公道　(D) 返國後再行處理。

(　)50. 為防行李遺失，下列敘述何者錯誤？　(A) 請旅客自行準備堅固耐用，備有行李綁帶的旅行箱　(B) 航空公司不慎將旅客行李遺失或造成重大破損後，都是無賠償責任的，這點須提醒旅客注意　(C) 每至一個地方，請旅客自己檢視一下行李　(D) 在機場收集行李

時，須確認所拿到的都是本團行李，無別團的，以免領隊誤認行李件數已足夠。

() 51. 按照國際航空運輸協會之條款規定，以經濟艙為例，如果某甲之行李總重為 20 公斤，不幸於航空運送途中遺失，他至多每公斤可以要求理賠多少金額？ (A) 美金 20 元 (B) 美金 18 元 (C) 美金 16 元 (D) 美金 14 元。

() 52. 前往機場的車輛若中途爆胎，領隊導遊應做何處理較為適當？ (A) 先讓 Local Agent 及巴士公司知道情形，盡快修理或調派另車來接替 (B) 先請團員下車等候處理 (C) 若時間緊迫，應先安排旅客搭乘計程車前往機場，行李則等巴士修復後再運送 (D) 爆胎意外難以避免，因此，計程車費應由旅客自行負擔。

() 53. 旅行社合組 PAK 團可視為旅遊行銷「8P」組合的哪一項？ (A) Partnership (B) Programming (C) Promotion (D) Product。

() 54. 團員於自由活動中單獨外出，防止不識外語團員迷路的最好辦法為何？ (A) 發給護照影本，方便向警方報案 (B) 發給飯店卡片，以便搭計程車返回 (C) 發給市區地圖，以利尋找正確方向 (D) 取消自由活動的安排，以免衍生麻煩。

() 55. 旅遊途中，若遇有團員出現中毒且口腔有灼傷現象，應如何處置？ (A) 催吐 (B) 給予牛奶 (C) 提供開水稀釋 (D) 給予中和毒物之食品。

() 56. 旅客搭機入出境臺灣桃園國際機場，攜帶超量黃金、外幣、人民幣或新臺幣等，應至下列何處辦理申報？ (A) 海關服務櫃檯 (B) 航空公司服務櫃檯 (C) 交通部民用航空局服務櫃檯 (D) 內政部入出國及移民署服務櫃檯。

() 57. 旅客的機票為 TPE → LAX → TPE，指定搭乘中華航空公司，在機票上註明 Non-Endorsable，其代表何意？ (A) 不可退票 (B) 不可轉讓給其他航空公司 (C) 不可更改行程 (D) 不可退票和更改行程。

() 58. 在音樂廳欣賞歌劇及音樂會時，下列哪一種穿著較不適宜？ (A) 西服 (B) 牛仔服 (C) 禮服 (D) 旗袍。

() 59. 下列何者不是女士在正式宴會中穿著之禮服？ (A) Evening Grown (B) Dinner Dress (C) Swallow Tail (D) Full Dress。

() 60. 旅客持實體機票搭機時，機場報到櫃檯人員會收取機票的哪一聯？ (A) AGENT COUPON (B) AUDIT COUPON (C) PASSENGER COUPON (D) FLIGHT COUPON。

() 61. 住宿旅館使用溫泉池時，下列行為何者恰當？ (A) 穿著旅館房內的拋棄式拖鞋，到室外溫泉泡湯 (B) 入池前先淋浴 (C) 帶著毛刷進溫泉池內刷身體 (D) 飽餐後泡湯是最適宜的。

() 62. 依照臺灣民間結婚禮俗所謂「六禮」，其遵循的正常順序應為 (A) 納采、問名、納吉、納徵、請期、親迎 (B) 問名、納采、納吉、納徵、請期、親迎 (C) 納吉、問名、請期、納采、納徵、親迎 (D) 問名、請期、納采、納吉、納徵、親迎。

() 63. 住宿旅館時，下列行為何者較恰當？ (A) 旅客在房內洗衣服，晾在窗臺，以免將浴室弄得到處是水 (B) 用過的毛巾應摺回原狀，放回原處，以免失禮 (C) 每天早上離開房間前，可在枕頭上放美金 1 元給房務人員作為小費 (D) 在 Lobby 不可大聲喧嘩，但在房間內則無妨。

() 64. 住宿旅館時，如希望不受打擾，可以在門外手把上掛著下列哪一個標示牌？ (A) Do Not Disturb (B) Out of Order (C) Room Service (D) Make up Room。

() 65. 搭乘飛機時，下列哪些人不適合坐在緊急出口旁的座位？ (A) 行動不便者 (B) 未接受過「心肺復甦術」訓練者 (C) 領隊 (D) 醫護人員。

() 66. 西餐禮儀，中途暫停食用，刀叉的擺放位置，下列何者適當？ (A) 放在餐盤中呈八字型 (B) 放在餐盤中平行放置 (C) 放在餐盤前桌上 (D) 放回使用前位置。

() 67. 當歐美人士向你舉杯敬酒並說「乾杯」(Cheers) 時，你應當如何做？ (A) 一口喝完 (B) 隨意就好 (C) 喝一半 (D) 看對方喝多少就喝多少。

() 68. 飲用葡萄酒時，下列敘述何者錯誤？ (A) 以拇指、食指捏住杯

柱，避免影響酒溫　(B) 可輕輕搖晃酒杯、讓酒液在杯中旋轉，散發酒香　(C) 可在杯內加入冰塊，讓酒更加美味　(D) 以拇指、食指捏住杯底，避免影響酒溫。

() 69. 所謂 "Soft Drink" 是指　(A) 葡萄酒，特別是指香檳　(B) 泛稱含酒精飲料　(C) 泛稱不含酒精飲料　(D) 啤酒。

() 70. 臺灣古俗婚禮有五步驟，其中「送定」後，接下來的步驟，應為 (A) 問名：男女雙方交換姓名與生辰八字　(B) 請期：男方擇妥吉日，由媒婆攜往女家　(C) 完聘：男方備妥聘金與禮品等，送至女家　(D) 迎娶：男方至女方家迎娶新娘。

() 71. 下列何項為回教的禁忌食物？　(A) 牛肉　(B) 豬肉　(C) 羊肉 (D) 雞肉。

() 72. 西餐禮儀中，服務生端上來的是帶皮香蕉，應如何食用？　(A) 用刀叉剝皮切塊食用　(B) 用手拿起來剝皮食用　(C) 請鄰座幫忙剝皮食用　(D) 用湯匙剝皮挖食。

() 73. 下列何種情況不是開立電子機票的好處？　(A) 免除機票遺失風險 (B) 提升會計作業之工作成效　(C) 可以使用世界各地之航空公司貴賓室　(D) 全球環境保護。

() 74. 下列何項不符合機票效期延長的規定？　(A) 航空公司班機取消 (B) 旅客於旅行途中發生意外　(C) 航空公司無法提供旅客已訂妥的機位　(D) 個人因素轉接不上班機。

() 75. 旅客搭機入境臺灣桃園國際機場，提取行李後，如無管制、禁止、限制進口物品者，可選擇下列何種顏色「免申報櫃檯」通關？ (A) 綠色　(B) 紅色　(C) 藍色　(D) 黃色。

() 76. 旅遊消費者多有「一地不二遊」的觀念，此為下列何者購買行為的內涵？　(A) 複雜的購買行為　(B) 降低失調的購買行為　(C) 尋求變化的購買行為　(D) 習慣性的購買行為。

() 77. 已訂妥機位，卻沒有前往機場報到搭機，此類旅客稱為　(A)No Show Passenger　(B) Go Show Passenger　(C) No Record Passenger　(D) Trouble Passenger。

() 78. 國際航空運輸協會（IATA）為統一管理及制訂票價，將全世界劃

分為三大區域，下列哪一個城市不屬於 TC3 的範圍？　(A) DPS
(B) MEL　(C) DEL　(D) CAI。

(　) 79. 由臺北搭機到日本東京，再自東京搭機返回臺北，此為下列何種行
程？　(A) OW　(B) RT　(C) CT　(D) OJ。

(　) 80. 下列何者不屬於機票票價的種類？　(A) Special Fare　(B)
Checking Fare　(C) Normal Fare　(D) Discounted Fare。

解　答

標準答案：答案標註＃者，表該題有更正答案，其更正內容詳見備註。

1	2	3	4	5	6	7	8	9	10
B	D	C	D	B	A	D	B	B	C
11	12	13	14	15	16	17	18	19	20
B	C	＃	D	D	B	C	D	B	D
21	22	23	24	25	26	27	28	29	30
A	C	B	D	A	A	D	＃	C	B
31	32	33	34	35	36	37	38	39	40
D	A	D	B	D	D	A	B	D	B
41	42	43	44	45	46	47	48	49	50
A	A	B	D	A	A	D	A	A	B
51	52	53	54	55	56	57	58	59	60
A	A	A	B	B	A	B	B	C	D
61	62	63	64	65	66	67	68	69	70
B	A	C	A	A	A	B	C	C	C
71	72	73	74	75	76	77	78	79	80
B	A	C	D	A	C	A	D	B	B

備註：第 13 題除未作答者不給分外，其餘均給分，第 28 題答 C 或 D 或 CD 者均
　　　給分。

() 1. 下列有關旅客人身安全之敘述，何者正確？ (A) 提醒旅客應避免脫隊單獨行動 (B) 迷路時應找人問路，設法找到團體 (C) 應注意陌生人的接近，小孩或老人則不用提防 (D) 若不幸遭遇搶劫時，應與歹徒格鬥到底。

() 2. 搭乘渡輪時應向團員傳達的訊息不包括 (A) 船上救生設備的位置 (B) 盡量不要單獨行動 (C) 上下船應小心腳步 (D) 盡量倚靠船邊照相風景會最好。

() 3. 關於 Electronic Ticket 的理解，下列何者正確？ (A) 機票遺失只要花錢就可解決，請旅客付款另開機票 (B) 記錄存在航空公司電腦檔案中，沒有遺失的風險 (C) 如全團遺失，應取得原開票航空公司同意，經過授權後重新開票，領隊暫不須付款 (D) 如遺失個人機票，則須另購原航空公司之續程機票。

() 4. 團員中若有猶太教信徒，在飛機上可以要求準備猶太餐給該團員，然必須事前提出申請。請問此種猶太餐食英文如何表達？ (A) Hindu Meal (B) Halal Meal (C) Vegetarian Meal (D) Kosher Meal。

() 5. 導遊人員於旅途中銷售額外自費行程時，下列處理方式，何者最不正確？ (A) 為了讓旅客增加更多的體驗，可以多元化安排，但須不影響既定行程 (B) 對於自費行程的內容說明要客觀、清楚，並評估旅客是否合適參加 (C) 對於行程內容細節與安全事項，要充分瞭解 (D) 對於未參加的旅客，應極力鼓勵，以配合團隊活動。

() 6. 旅外國人如不慎遺失機票時，下列敘述何者錯誤？ (A) 向遺失地警局報案，取得報案證明 (B) 具體提出航空公司的證據，處理流程會較順暢 (C) 航空公司對遺失機票退票，如有收費規定，由退票款扣除 (D) 到航空公司填寫 Lost & Found，並簽名，留下聯絡電話與地址。

() 7. 遺失機票時，要緊急填寫一份「遺失機票退費申請書」，其正確的英文是 (A) Lost Ticket Form (B) Lost Ticket Application (C) Lost Ticket Refund Application (D) Ticket Application。

() 8. 旅行社安排旅客在特定場所購物，所購物品有瑕疵者，依民法第514條之11規定，旅客得於受領所購物品後多久內請求旅行社協助處理？　(A) 1 個月內　(B) 6 個月內　(C) 1 年內　(D) 2 年內。

() 9. 下列何種傳染病，是經動物與昆蟲感染？　(A) 霍亂　(B) A 型肝炎　(C) 日本腦炎　(D) 傷寒。

() 10. 下列何者不是進住飯店時導遊人員應告知之事項？　(A) 旅客之房間號碼　(B) 旅館之重要設施及逃生口　(C) 旅館負責人名稱及其相關企業　(D) 下一次集合的時間及地點。

() 11. 旅遊團體在參觀途中，為防止旅客迷途，下列導遊人員之處理方式，何者錯誤？　(A) 將團體團員分組　(B) 發給每人一張當地住宿飯店的卡片或當地的地圖　(C) 將旅客之護照收齊保管　(D) 請旅客於迷途時，站在原地等候。

() 12. 旅行業責任保險的保障項目，下列何者不包含在內？　(A) 旅客因病醫療及住院費用　(B) 家屬善後處理費用補償　(C) 旅客證件遺失損害賠償　(D) 旅客死亡及意外醫療費用。

() 13. 當團員已有三天未能順利進行正常排便，應該使用下列哪一個字詞向醫生說明？　(A) Appendicitis　(B) Constipation　(C) Stomachache　(D) Vomit。

() 14. 長途搭乘飛機容易因時差造成不適感，關於搭機時應注意事項，下列敘述何者錯誤？　(A) 盡可能搭乘白天班機　(B) 不要吃太飽　(C) 比平常少喝些水分、果汁　(D) 穿著輕便服裝。

() 15. 旅客不慎因過度運動，導致肌肉或肌腱拉傷時，下列何種急救方式錯誤？　(A) 多休息　(B) 推拿按摩　(C) 冰敷　(D) 背部拉傷者須俯臥在硬板上。

() 16. 被毒蛇咬傷的緊急處理，下列何者最不宜？　(A) 冰敷傷口　(B) 辨別蛇的形狀及特徵　(C) 以彈性繃帶包紮患肢　(D) 即刻安排送醫。

() 17. 下列哪一項不是愛滋病的傳染途徑？　(A) 性行為　(B) 血液　(C) 蚊蟲　(D) 母子垂直傳染。

() 18. 下列何者不是中暑之症狀？　(A) 心跳加速　(B) 呼吸減緩　(C) 皮膚乾而紅　(D) 體溫高達 41 度或以上。

() 19. 請問下列何種狀況發生時，須採用哈姆立克法的急救處理？ (A) 中暑 (B) 心臟病發 (C) 呼吸道異物哽塞 (D) 休克。

() 20. 旅遊途中，若遇有團員出現中風現象，下列處置何者最不適當？ (A) 病患意識清楚者，可使其平躺，頭肩部墊高 (B) 病患若呼吸困難，可使其採半坐臥式姿勢 (C) 病患若已昏迷，可使其採復甦姿勢 (D) 鬆解病患頸、胸部衣物，並給予溫水。

() 21. 下列何者是我國第一座由地方政府催生而成立之國家公園？ (A) 陽明山國家公園 (B) 臺江國家公園 (C) 墾丁國家公園 (D) 金門國家公園。

() 22. 下列何者是我國國家公園之四大功能？ (A) 保育、保存、遊憩、教育 (B) 保育、保存、遊憩、休閒 (C) 保育、保存、遊戲、教育 (D) 保育、遊戲、遊憩、教育。

() 23. 下列哪一個風景區不屬於參山國家風景區的範圍？ (A) 獅頭山風景區 (B) 梨山風景區 (C) 八卦山風景區 (D) 九華山風景區。

() 24. 澎湖群島由很多座大小不等的島嶼所組成，下列何者為澎湖群島的極東點？ (A) 湖西鄉查母嶼 (B) 七美鄉七美島 (C) 望安鄉花嶼 (D) 白沙鄉目斗嶼。

() 25. 下列哪一個自然保留區是我國成立的第一個長期生態學研究站？ (A) 哈盆自然保留區 (B) 鴛鴦湖自然保留區 (C) 九九峰自然保留區 (D) 墾丁高位珊瑚礁自然保留區。

() 26. 下列何者不屬於行政院農業委員會林務局公告之野生動物保護區？ (A) 櫻花鉤吻鮭野生動物保護區 (B) 黑面琵鷺野生動物保護區 (C) 澎湖海鳥保護區 (D) 綠蠵龜產卵棲地保護區。

() 27. 下列何者為可以觀賞「冷杉林」、「箭竹草原」與高山花卉之國家森林遊樂區？ (A) 太平山 (B) 合歡山 (C) 八仙山 (D) 阿里山。

() 28. 武陵農場及清境農場隸屬於下列哪個機關管理？ (A) 各縣市政府 (B) 交通部觀光局 (C) 行政院農業委員會 (D) 行政院國軍退除役官兵輔導委員會。

() 29. 政府於觀光拔尖領航方案中為塑造臺灣民宿品質形象，委託辦理哪

一項計畫，以輔導民宿經營者提升服務品質？　(A) 好客民宿遴選計畫　(B) 特色民宿遴選計畫　(C) 星級民宿評鑑計畫　(D) 民宿輔導計畫。

()30.「南疆鎖鑰」國碑是豎立於下列哪一個群島？　(A) 東沙群島　(B) 西沙群島　(C) 南沙群島　(D) 中沙群島。

()31. 淡水紅毛城在西元 1629 年為何國人所興建？　(A) 西班牙人　(B) 葡萄牙人　(C) 英國人　(D) 法國人。

()32. 打耳祭是臺灣原住民族中哪一族的傳統祭典？　(A) 泰雅族　(B) 布農族　(C) 阿美族　(D) 魯凱族。

()33. 客家六堆，在清朝康熙年代，是屬於什麼組織？　(A) 行政組織　(B) 軍事組織　(C) 警察組織　(D) 社區組織。

()34. 國立故宮博物院館藏的毛公鼎，是下列哪位皇帝即位之初，鑄鼎傳示子孫永寶？　(A)周惠王　(B)周愍王　(C)周幽王　(D)周宣王。

()35. 西元 2011 年 6 月，分藏兩岸的元代書畫珍品《富春山居圖》，多年來首次在臺北市的國立故宮博物院合璧展出，請問對岸的《富春山居圖》「剩山圖」畫作，原收藏於中國大陸何處？　(A) 浙江省博物館　(B) 江蘇省博物館　(C) 上海博物館　(D) 北京故宮博物院。

()36. 國立故宮博物院館藏的「翠玉白菜」，寓意清清白白、多子多孫，相傳應屬清末時期哪一位后妃的嫁妝？　(A) 香妃　(B) 珍妃　(C) 瑾妃　(D) 蓮妃。

()37. 下列何者不是解說牌設計與製作之最應考慮事項？　(A) 新潮流行　(B) 環境配合　(C) 字體　(D) 顏色。

()38. 解說可分為人員解說和非人員解說兩部分，下列何者不屬於人員解說？　(A) 志工導覽　(B) 現場表演　(C) 自導式步道　(D) 諮詢服務。

()39.「臺灣最高峰的玉山比日本的富士山高出約 176 公尺」的敘述，指的主要是採用下列何種解說方法？　(A) 極大極小法　(B) 引人入勝法　(C) 同類比較法　(D) 虛擬重現法。

()40. 解說員除了擔負帶隊責任，並應鼓勵遊客體驗自然，下列哪一項不

是解說員的主要工作？　(A) 安排帶隊解說　(B) 設計解說行程
(C) 準備解說內容　(D) 代購往返車票。

()41. 帶領大型團體時，如果解說時間超過原先預估，最適合採用下列哪
一種方式盡速結束行程？　(A) 邊走路邊解說　(B) 更改停留地點
(C) 縮短每個解說地點之停留時間　(D) 加快走路速度。

()42. 下列何者不是設計解說主旨的要項？　(A) 一個敘述簡短且完整的
句子　(B) 切題且中肯　(C) 措辭複雜　(D) 揭示解說最終目的。

()43. 有關帶隊解說時應注意的事項，下列敘述何者錯誤？　(A) 人數不
要過多，一般而言以 15 人左右為宜　(B) 對於特殊的禁止規定，
應先向遊客解釋原因　(C) 對遊客解說時，應面向太陽以免光線直
射遊客眼睛　(D) 為了保障其安全，當遊客違反規定時，應嚴厲斥
責並予以處罰。

()44. 所有的解說，無論是寫的或說的，都必須要有一個特別的訊息以達
到溝通的目的，此特別的訊息是　(A) 主旨　(B) 對象　(C) 趣味
(D) 經費。

()45. 以下哪些選項是做好顧客關係的適當方法？　1. 請教客戶他們需要
什麼　2. 不斷凸顯自己的旅遊知識與專業能力　3. 對客戶的來電和
要求立即回應　4. 每位顧客均須綿密接觸並每日問候　(A)1,2
(B)1,3　(C)1,2,3　(D)1,2,3,4。

()46. 甲旅行社推出低成本的旅遊行程，希望能以低價行銷策略提升業
績，但是旅客卻是重視旅遊行程的品質與保障，使得業績不如預
期。請問甲旅行社在服務傳遞過程中，產生了何種差距？　(A) 顧
客期望與管理者認知的差距　(B) 管理認知與服務品質規格間之差
距　(C) 服務品質規格與服務傳遞間之差距　(D) 服務傳遞與外部
溝通間之差距。

()47. 觀光業者通常於旺季期間增加兼職人員（如：自由領隊），以提高
服務產能。此種做法係為了克服何種服務特性？　(A) 不可分割性
(B) 無形性　(C) 異質性　(D) 易逝性。

()48. 下列有關「採購性商品」（Shopping Goods）的敘述，何者正確？
(A) 高度的品牌忠誠度　(B) 快速的消耗　(C) 高度的問題解決

(D) 廣泛的貨品配銷點。

() 49. 下列哪一項不是造成購買後失調的原因？　(A) 對被選擇之商品再評估時　(B) 採購無法退換的商品時　(C) 當沒有人證實消費者的購買是正確時　(D) 可供選擇的商品太多時。

() 50. 王先生對某項旅遊產品長期以來都有很高的興趣，品牌忠誠度高，且不隨意更換品牌。因此，王先生對產品的涉入程度是屬於　(A) 低度涉入　(B) 高度涉入　(C) 情勢涉入　(D) 持久涉入。

() 51. 下列何者屬於人際來源的訊息　(A) 同事提供的資訊　(B) 旅行社的廣告　(C) 自己過去參加的經驗　(D) 名人推薦。

() 52. 行為性區隔（Behaviouristic Segmentation）相當廣泛地應用於觀光領域中。下列何者不屬於行為性區隔的構面？　(A) 使用者狀況　(B) 產品忠誠度　(C) 生活型態　(D) 購買意願。

() 53. 下列何者為銷售人員為達成推銷目的之最好方式？　(A) 說服　(B) 傾聽　(C) 表達　(D) 詢問。

() 54. 旅行社提供「老鳥專案」價格優惠給參加過的團員，屬於建立下列哪一種關係行銷？　(A) 財務型　(B) 永續型　(C) 社交型　(D) 結構型。

() 55. 銷售人員的提問：「您似乎比較在意旅遊行程之住宿等級？」屬於下列哪一種提問類型？　(A) 封閉型　(B) 開放型　(C) 反射型　(D) 引導式。

() 56. 旅遊產品交易時，為了降低旅客對於產品資訊不對稱之認知風險，以下做法何者最不適當？　(A) 旅遊行程安排透明化　(B) 旅行業間聯合行銷　(C) 召開行程說明會　(D) 簽訂旅遊定型化契約。

() 57. 現今航空公司對於旅客行李賠償責任是依據何種公約處理？　(A) 赫爾辛基公約　(B) 申根公約　(C) 華沙公約　(D) 芝加哥公約。

() 58. 航空票務之中性計價單位（NUC），其實質價值等同下列何種貨幣？　(A) EUR　(B) GBP　(C) USD　(D) TWD。

() 59. 若機票有「使用限制」時，應加註於下列哪個欄位？　(A) Original Issue　(B) Endorsements/Restrictions　(C) Conjunction Ticket　(D) Booking Reference。

() 60. 搭機旅遊時，在一地停留超過幾小時起，旅客須再確認續航班機，否則航空公司可取消其訂位？　(A) 12 小時　(B) 24 小時　(C) 48 小時　(D) 72 小時。

() 61. 下列何者為班機預定到達時間的縮寫？　(A) EDA　(B) ETA　(C) EDD　(D) ETD。

() 62. 下列機票種類，何項折扣數最為優惠？　(A) Y/AD90　(B) Y/AD75　(C) Y/AD50　(D) Y/AD25。

() 63. 假設某航班於星期一 22 時 50 分自紐約（- 4）直飛臺北（+ 8），於星期三 8 時抵達目的地，試問飛航總時間為多少？　(A) 18 小時又 10 分　(B) 19 小時又 10 分　(C) 20 小時又 10 分　(D) 21 小時又 10 分。

() 64. 下列空中巴士的機型，何者酬載量（可載客數）最小？　(A) A310　(B) A320　(C) A330　(D) A340 。

() 65. 患有糖尿病之旅客，可向航空公司預訂下列何種餐點？　(A) BBML　(B) CHML　(C) DBML　(D) VGML。

() 66. 下列何物品禁止隨身攜帶登機？　(A) 相機　(B) 手機　(C) 隨身聽　(D) 噴霧膠水。

() 67. 介紹男女相互認識的順序為何？　(A) 先將男士介紹給女士　(B) 先將女士介紹給男士　(C) 先請男士自我介紹　(D) 先請女士自我介紹。

() 68. 正式西餐座位安排原則，下列敘述何者錯誤？　(A) 男女主人對坐　(B) 男主人之右為首席，女主人之左為次席　(C) 正式宴會均有桌次、順序、大小之分　(D) 男女或中西人士，採間隔而坐。

() 69. 喝「下午茶」的風氣是由哪一國人首先帶動？　(A) 法國　(B) 英國　(C) 美國　(D) 德國。

() 70. 使用西式套餐，每個人的麵包均放置在哪個位置？　(A) 餐盤的右前方　(B) 餐盤的左前方　(C) 餐盤的正前方　(D) 餐桌的正中央。

() 71. 關於西餐餐具的使用，下列敘述何者正確？　(A) 刀叉由最外側向內逐一使用　(B) 擺設標準為左刀右叉　(C) 咖啡匙用完應置於咖啡杯中　(D) 進食用畢後，刀叉應擺回到餐盤兩邊。

() 72. 通常西餐廳用餐，下列何者代表佐餐酒？　(A) Wine　(B) Brandy　(C) Whiskey　(D) Punch。

() 73. 一般來説，食用麵條式義大利麵時，所使用的餐具為　(A) 刀、叉　(B) 刀、湯匙　(C) 叉、湯匙　(D) 筷子。

() 74. 參加正式宴會時，下列喝酒文化哪一項是最適合的？　(A) 倒酒時，酒瓶不可碰觸到酒杯　(B) 倒酒時，在杯身輕敲，以示感謝　(C) 不喝酒的主人不須向客人敬酒　(D) 飲酒之前，由客人先行試酒，以示敬意。

() 75. 關於男士所穿的禮服，下列敘述何者錯誤？　(A) 燕尾服有「禮服之王」的雅稱　(B) 燕尾服須搭配白色領結　(C) Tuxedo 是一種小晚禮服，須搭配黑色領結　(D) 西裝（Suit）口袋的袋蓋應收入口袋內。

() 76. 男士在正式場合穿著西裝，下列敘述何者正確？　(A) 搭配任何鞋子，以白襪子為最佳　(B) 搭配深色皮鞋，深色襪子為宜　(C) 襯衫的第一顆釦子要打開　(D) 領帶的花色以越鮮豔越好。

() 77. 關於旅館住宿禮儀，下列何者錯誤？　(A) 宜先預訂房間，並説明預計停留天數　(B) 準時辦理退房手續，不吝給小費　(C) 房門掛有「請勿打擾」的牌子，勿敲其門造訪　(D) 館內毛巾、浴袍乃提供給客人的消費品，離開時可免費帶走。

() 78. 住宿觀光旅館時，下列敘述何者錯誤？　(A) 高級套房（Suite）內有小客廳，供房客接見來賓　(B) 送茶水或冰塊等服務，應付給小費以示感謝　(C) 晨間喚醒（Morning Call）服務不須另付費　(D) 由櫃檯代旅客召喚計程車，須付櫃檯服務費。

() 79. 關於乘車禮儀，下列敘述何者正確？　(A) 由司機駕駛之小汽車，男女同乘時，男士先上車，女士坐右座　(B) 由主人駕駛之小汽車，以前座右側為尊　(C) 由一主人駕車迎送一賓客，賓客應坐其正後座　(D) 不論由主人或司機開車，依國際慣例，女賓應坐前座。

() 80. 上樓時，若與長者同行，應禮讓長者先行。下樓時，應走在長者之　(A) 左邊　(B) 右邊　(C) 前面　(D) 後面。

解　答

標準答案：答案標註＃者，表該題有更正答案，其更正內容詳見備註。

1	2	3	4	5	6	7	8	9	10
A	D	B	D	D	D	C	A	#	C
11	12	13	14	15	16	17	18	19	20
C	A	B	C	B	A	C	B	C	D
21	22	23	24	25	26	27	28	29	30
B	A	D	A	A	#	B	D	A	C
31	32	33	34	35	36	37	38	39	40
A	B	B	D	A	C	A	C	C	D
41	42	43	44	45	46	47	48	49	50
C	C	D	A	B	A	D	C	#	D
51	52	53	54	55	56	57	58	59	60
A	C	B	A	#	B	C	C	B	D
61	62	63	64	65	66	67	68	69	70
B	A	D	B	C	D	A	B	B	B
71	72	73	74	75	76	77	78	79	80
A	A	C	A	D	B	D	D	B	C

備註：第 9 題一律給分，第 26 題一律給分，第 49 題一律給分，第 55 題答 C 或 D 或 CD 者均給分。

102 年專門職業及技術人員普通考試

() 1. 您的團員若發生發燒（年輕人 38℃，老年人 37.2℃以上）現象，
以下何項初步處置最不適當？　(A) 立即給予退燒藥　(B) 大量飲水
(C) 多休息　(D) 泡溫水澡。

() 2. 替成人施行心肺復甦術（CPR）時，按壓胸部的手應擺在何處？
(A) 劍突上　(B) 胸骨的中間　(C) 胸骨的上三分之一段　(D) 胸骨
的下半段。

() 3. 下列何疾病無法藉由防止蚊子叮咬而預防？　(A) 瘧疾　(B) 傷寒
(C) 日本腦炎　(D) 登革熱。

() 4. 關於蜜蜂螫傷的敘述，下列何者錯誤？　(A) 螫傷處常伴有紅、
腫、熱、痛　(B) 即使傷口很小，也應小心過敏性休克　(C) 如果出
現頭痛、噁心、煩躁，應小心是否出現全身性中毒反應　(D) 用嘴
巴吸出毒液即可。

() 5. 下列四位 50 歲男性旅客，哪位應優先當作最嚴重之病人？　(A)10
分鐘前發高燒 39℃　(B)10 分鐘前胸痛合併全身冒冷汗　(C)10 分
鐘前右下腹疼痛　(D)10 分鐘內嘔吐兩次。

() 6. 周先生在水池被石頭割到，腳底傷口出血，送醫當中的處置下列何
者最為優先？　(A) 用清水沖洗　(B) 以手壓住傷口　(C) 以碘酒消
毒　(D) 以乾淨布巾包住。

() 7. 進食中如果魚刺鯁在喉嚨，其正確處理方式為何？　(A) 順其自然
(B) 喝點醋讓魚刺軟化　(C) 快速吞一大口飯　(D) 看得見試行夾
出，如未能除去，立即就醫。

() 8. 旅客中若有孕婦，需要特別注意的狀況，下列有關孕婦旅行之敘
述何者正確？①孕婦是否知道自己的血型 ②妊娠超過 24 週無法登
機 ③安全帶應繫在骨盆下方 ④有胎盤異常者仍可搭機　(A)①②
(B)①③　(C)②④　(D)③④。

() 9. 下列哪一種鳥類在馬祖有「神話之鳥」之稱？　(A) 臺灣紫嘯鶇
(B) 火冠戴菊鳥　(C) 黑長尾雉　(D) 黑嘴端鳳頭燕鷗。

() 10. 下列自然保育區內何者主要是保育山地湖泊、山地沼澤生態及稀有

紅檜、東亞黑三稜、臺灣扁柏與瀕臨絕種鳥類褐林鴞？　(A) 鴛鴦湖自然保留區　(B) 挖子尾自然保留區　(C) 大武山自然保留區　(D) 南澳闊葉樹林自然保留區。

(　) 11. 下列有關國家森林遊樂區所屬軌道運輸設施之敘述，何者錯誤？　(A) 烏來臺車位於內洞國家森林遊樂區　(B) 阿里山森林鐵路位於阿里山國家森林遊樂區　(C) 觀景纜車位於東眼山國家森林遊樂區　(D) 蹦蹦車位於太平山國家森林遊樂區。

(　) 12. 臺灣前三大國家公園，若不包含海域面積，從大至小依序為　(A) 玉山、太魯閣、雪霸　(B) 雪霸、太魯閣、玉山　(C) 玉山、阿里山、墾丁　(D) 雪霸、玉山、太魯閣。

(　) 13. 下列有關馬祖國家風景區轄區內遊憩資源之敘述，何者正確？　(A)「燕秀東引」之「燕秀」是指當地方言「燕巢」之意，東引「水深潮暢，群礁拱抱」是磯釣者的天堂，也是保育鳥類黑嘴端鳳頭燕鷗的故鄉　(B)「芹定北竿」是指北竿引人入勝的景點「芹壁」，保存完整最具代表性的閩南傳統聚落建築　(C)「醇釀南竿」是指馬祖酒廠所釀出的佳釀盛名遠播，以大麴、高粱、陳年葡萄酒最為得名，鬼斧神工的東海坑道亦是馬祖戰地精神的代表　(D)「古刻莒光」是指取毋忘在莒之意而更名的莒光，包括東莒與西莒兩個島嶼，因西莒島上有百年的三級古蹟大埔石刻而聞名。

(　) 14. 下列何者不是臺灣一葉蘭的主要特性？　(A) 可經由有性生殖繁殖　(B) 是冰河孑遺植物　(C) 可經由無性生殖繁殖　(D) 需要充足的陽光。

(　) 15. 下列何者具有「亞熱帶下坡型森林」的生態環境，園區包括垂枝馬尾杉、山蘇花、筆筒樹與藤蕨等植物生長發達之國家森林遊樂區？　(A) 武陵　(B) 內洞　(C) 向陽　(D) 雙流。

(　) 16. 下列瀑布位於森林遊樂區的敘述，何者不正確？　(A) 處女瀑布位於滿月圓森林遊樂區　(B) 桃山瀑布位於武陵森林遊樂區　(C) 三疊瀑布位於太平山森林遊樂區　(D) 富源瀑布位於知本森林遊樂區。

(　) 17. 下列何者不是澎湖的古稱？　(A) 西瀛　(B) 西臺　(C) 澎海　(D) 平湖。

(　) 18. 下列何者不屬於交通部觀光局推動的「旅行臺灣，感動 100」行動計畫之主軸？　(A) 提升地方節慶活動規模國際化　(B) 催生與推廣百大感動旅遊路線　(C) 體驗臺灣原味的感動　(D) 貼心加值服務。

(　) 19. 臺灣 14 個高山原住民族群中，下列哪兩個族群沒有燒陶的紀錄？　(A) 泰雅族、賽夏族　(B) 阿美族、卑南族　(C) 魯凱族、排灣族　(D) 鄒族、邵族。

(　) 20. 下列有關「國立臺灣文學館」之敘述，何者錯誤？　(A) 擁有百年歷史的國定古蹟，前身為日治時期臺南州廳，曾為空戰供應司令部、臺南市政府所用　(B) 我國第一座國家級的文學博物館，除蒐藏、保存、研究的功能外，更透過展覽、活動、推廣教育等方式，使文學親近民眾，帶動文化發展　(C) 國立臺灣文學館的使命在記錄臺灣文學的發展，典藏及展示從早期原住民、荷西、明鄭、清領、日治、民國以來，多元成長的文學內涵　(D) 國立臺灣文學館隸屬於教育部之附屬機構。

(　) 21. 交通部觀光局推動「旅行臺灣，感動 100」之十大感動元素為何？　(A) 民俗宗教、在地文化、原民部落、溫泉、創新、當代文化、登山健行、追星行程、生態旅遊及自行車　(B) 民俗宗教、夜市、原民部落、溫泉、消費購物、當代文化、登山健行、追星行程、生態旅遊及自行車　(C) 民俗宗教、在地文化、原民部落、溫泉、夜市、節慶活動、登山健行、追星行程、生態旅遊及自行車　(D) 民俗宗教、在地文化、原民部落、溫泉、人情味、節慶活動、登山健行、追星行程、生態旅遊及自行車。

(　) 22. 太魯閣國家公園境內最早的一條官方修築道路，在清朝政府時代因下列哪一事件而著手開闢？　(A) 霧社事件　(B) 噍吧哖事件　(C) 蕭壠社事件　(D) 牡丹社事件。

(　) 23. 臺灣本島極西點的外傘頂洲，又稱外傘頂汕，其在行政劃分上屬於下列哪一個地區？　(A) 雲林縣四湖鄉　(B) 雲林縣口湖鄉　(C) 嘉義縣東石鄉　(D) 嘉義縣新港鄉。

(　) 24. 政府以獎勵民間參與投資興建營運方式完成的南北高速鐵路全長 345 公里，請問其於民國何年正式營運通車？　(A) 94　(B) 95

(C) 96　(D) 97。

()25. 在解說的領域中，常用真實生動的解說技巧來重現過去的生活，方式有三種，下列何者方式較無法達到此目的？　(A) 示範（Demonstration）　(B) 參與（Participation）　(C) 賦予生命（Animation）和氛圍塑造　(D) 說故事（Storytelling）。

()26.「探索綠巨人的世界──憲兵史蹟館」，此解說主旨是應用哪一種解說原則？　(A) 引起興趣　(B) 故事重要性　(C) 啟發觀念　(D) 最佳經驗。

()27. 解說員要能敏銳地觀察遊客的行為來決定解說時機，下列哪一項遊客行為暗示歡迎解說員加入？　(A) 正專注於某一件事　(B) 與解說員正面眼神接觸　(C) 正從事一項有趣活動　(D) 看起來很匆忙。

()28. 當帶領 25 人團體進行解說時，通常解說員的行進速度是以誰為基準？　(A) 團體中速度最快的人　(B) 團體中速度平均的人　(C) 團體中速度最慢的人　(D) 按路程自行決定。

()29. 針對遊客需求，在製作解說牌時，字體是應注意事項之一，下列哪一種字體較適合想呈現輕快活潑之氛圍？　(A) 草書　(B) 行書　(C) 楷書　(D) 隸書。

()30. 安排夜間解說活動時，可用哪一種顏色的玻璃紙包住手電筒，讓遊客能在黑暗中看清楚道路且較不會驚擾動物？　(A) 白色　(B) 紅色　(C) 綠色　(D) 藍色。

()31. 在野生動物保護區解說時，使用下列哪一種解說方式最適合？　(A) 解說牌　(B) 視聽器材　(C) 展示設施　(D) 解說員。

()32. 解說牌常用來作為基本資訊和地點的說明，但考量遊客閱讀習慣，應盡量簡短易讀，請問大部分遊客平均閱讀解說牌的時間為　(A) 20-30 秒　(B) 31-40 秒　(C) 41-50 秒　(D) 51-60 秒。

()33. 導遊在服務客人的過程中傳遞的服務責任心，屬於　(A) 技術性品質　(B) 功能性品質　(C) 道德性品質　(D) 社會性品質。

()34. 觀光旅遊業的產品具有三種不同的層次，下列相關敘述何者錯誤？　(A) 最基本的層次為核心產品，指的是顧客購買產品時真正需要的東西　(B) 替代性產品的功用在於提供顧客享用更好的服務　(C)

正式產品指的是在市場上可以辨認的產品,例如:客房、餐廳等
(D) 觀光業者隨著有形產品的推出,提供某些附加的服務或利益給
顧客,稱之為延伸產品。

(　) 35. 提升遊客體適能水準的活動假期,海邊度假、天然泥土療法,屬於
何種新市場觀光?　(A) 生態之旅　(B) 懷舊之旅　(C) 健康之旅
(D) 文化之旅。

(　) 36. 遊客在旅遊途中,需要領隊來負責安排行程與活動,該活動符合旅
遊產品之何種服務特性?　(A) 無形性　(B) 不可分割性　(C) 異質
性　(D) 易滅性。

(　) 37. 觀光客走馬看花跑了西歐五國,行程匆匆的 12 天,總搶著按快
門,深怕遺漏些什麼,請問這是指下列哪一項需求?　(A) 智性需
求　(B) 理性酬償　(C) 自我滿足需求　(D) 社會酬償。

(　) 38. 領隊或導遊對遲遲不肯支付自費行程費用的旅客,可強調其他旅客
皆已付清款項,是訴諸下列何者旅客心理?　(A) 習慣性　(B) 模
仿心　(C) 同情心　(D) 自負心。

(　) 39. 若將人格特質區分成為內向及外向,下列何者較不屬於內向人格的
旅遊特徵?　(A) 選擇熟悉的旅遊目的地　(B) 喜歡外國文化,融
入當地居民　(C) 喜歡團體套裝行程　(D) 重視旅程中的行程包裝
及設備。

(　) 40. 心理學家馬斯洛(A. Maslow)將需要分為五類,從最基本到最高
層次依序為　(A) 安全需要→生理需要→愛和歸屬→受到尊敬→自
我實現　(B) 生理需要→安全需要→愛和歸屬→受到尊敬→自我實
現　(C) 愛和歸屬→生理需要→安全需要→受到尊敬→自我實現
(D) 受到尊敬→生理需要→安全需要→愛和歸屬→自我實現。

(　) 41. 藉由航空公司、駐臺外國觀光機構、國外免稅店或國外代理旅行
社,來衡量競爭者在旅遊目標市場的銷售狀況,是指　(A) 市場占
有率　(B) 勞動占有率　(C) 利潤占有率　(D) 心理占有率。

(　) 42. 銷售人員的問題類型中,下列何者係以「反射型問題」之技巧,瞭
解並確認顧客之需求?　(A) 您對於定點式之旅遊方式有何看法
(B) 您是否參加過相關的定點旅遊行程　(C) 您似乎對於住宿旅館
之設施與設備感到相當重視　(D) 請問您喜歡高爾夫球運動嗎。

() 43. 請依序排列銷售人員對產品的説明過程遵循的四步驟　(A) Attention, Action, Desire, Interest　(B) Attention, Desire, Interest, Action　(C) Attention, Interest, Desire, Action　(D) Attention, Desire, Action, Interest。

() 44. 甲君在填寫 A 旅行社競爭優勢評估調查問卷時，其中「請寫出您過去參團經驗中比較偏愛參加之旅行社名稱」此一問題，主要為旅行業者想要瞭解何種占有率？　(A) 市場占有率　(B) 記憶占有率　(C) 心理占有率　(D) 商品占有率。

() 45. 1.1TUNG/JUILINMR　2.1 TUNG/SUCHINMS 3.1 TUNG/WUNJINMISS*C6 4.I/1 TUNG/GUANYANGMTSR*I6
1.AA 333 Y 1MAY 3 AAABBB*SS3 0810 1150 SPM/DCAA
2.BB 555 Y 3MAY 5 BBBDDD*SS3 1410 1630 SPM/DCBB
3.ARNK
4.DD 666 Y 5MAY 7 DDDAAA*LL3 1530 1915 SPM/DCDD
TKT/TIME LIMIT
TAW N618 26APR 009/0400A/
PHONES
KHH HAPPY TOUR 073597359 EXT 123 MR CHEN-A
PASSENGER DETAIL FIELD EXISTS-USE PD TO DISPLAY
TICKET RECORD-NOT PRICED
GENERAL FACTS
1.SSR CHLD YY NN1/06JUN06 3.1 TUNG/WUNJINMISS
2.SSR INFT YY NN1/TUNG/GUANYANGMSTR/11JUN12 2.1
　TUNG/SUCHINMS
3.SSR CHML AA NN1 AAABBB0333Y1MAY
4.SSR CHML BB NN1 BBBDDD0555Y3MAY
5.SSR CHML DD NN1 DDDAAA 0666Y5MAY
RECEIVED FROM-PSGR 0912345678 TUNG MR
N618.N6186ATW 1917/31DEC12
根據上面顯示之 PNR，下列旅客何者不占機位？　(A) TUNG/JUILIN　(B) TUNG/SUCHIN　(C) TUNG/WUNJIN　(D) TUNG/GUANYANG。

() 46. 標準型低成本航空公司（LCC）的特性，下列何項錯誤？　(A) 以
單走道客機為主　(B) 每趟航程時間以 6 小時以上為主　(C) 使用
次級機場為最多　(D) 自有網站售票為最多。

() 47. 由 TPE 搭機前往 YVR，其飛機資料顯示 "AC 6018 Operated by
EVA Airways"，表示該班機為　(A) World in One Service　(B)
Code-Share Service　(C) Connecting Service　(D) Inter-Line
Service。

() 48. 搭機旅客攜帶防風（雪茄）型打火機回臺灣，其帶上飛機規定為
何？　(A) 可以隨身攜帶，但不可作為手提或託運行李　(B) 不可
隨身攜帶，但可作為手提或託運行李　(C) 不可隨身攜帶及手提，
但可作為託運行李　(D) 不可隨身攜帶，也不可作為手提或託運行
李。

() 49. 由臺北（+8）15 時 25 分飛往美國洛杉磯（-8）的班機，假設總飛
行時間需 13 小時，則抵達洛杉磯的時間為　(A) 12 時 25 分　(B)
13 時 25 分　(C) 14 時 25 分　(D) 15 時 25 分。

() 50. 我國民用航空法規定，航空公司就其託運貨物或登記行李之毀損或
滅失所負之賠償責任，在未申報價值之情況下，每公斤最高不得超
過新臺幣多少元？　(A)1 千元　(B)1 千 500 元　(C)2 千元　(D)3
千元。

() 51. 23JAN SUN TPE/Z￥8 HKG/￥0

1.CX 463 J9 C9 D9 I9 Y3 B1 H0*TPEHKG 0700 0845 330 B 0
DCA /E

2.CX 465 F4 A4 J9 C9 D9 I9 Y9* TPEHKG 0745 0930 343 B 0
1357 DCA /E

3.CI 601 C4 D4 Y7 B7 M7 Q7 H7 TPEHKG 0750 0935 744 B 0
DC /E

4.KA 489 F4 A4 J9 C9 D4 P5 Y9*TPEHKG 0800 0945 330 B 0
X135 DC

5.TG 609 C4 D4 Z4 Y4 B4 M0 H0 TPEHKG 0805 1000 333 M 0
X246 DC

6.CI 603 C0 D4 Y7 B7 M7 Q7 H7 TPEHKG 0815 1000 744 B 0

DC /E

*- FOR ADDITIONAL CLASSES ENTER 1*C

根據上面顯示的 ABACUS 可售機位表，下列航空公司與 ABACUS 訂位系統之連線密切程度，何者等級最高？　(A) CI　(B) CX　(C) KA　(D) TG。

() 52. 旅客於航空器廁所內吸菸，依民用航空法第 119 條之 2 規定，最高可處新臺幣多少之罰鍰？　(A) 5 萬元　(B) 6 萬元　(C) 7 萬元　(D) 10 萬元。

() 53. 未滿 2 歲的嬰兒隨父母搭機赴美，其免費託運行李的上限規定為何？　(A) 可託運行李一件，尺寸長寬高總和不得超過 115 公分　(B) 可託運行李兩件，每件尺寸長寬高總和不得超過 115 公分　(C) 20 公斤，含可託運一件折疊式嬰兒車　(D) 20 公斤，含可託運一件折疊式嬰兒車與搖籃。

() 54. 將航空公司登記國領域內之客、貨、郵件，運送到他國卸下之權利，亦稱卸載權，此為第幾航權？　(A) 第二航權　(B) 第三航權　(C) 第四航權　(D) 第五航權。

() 55. Open Jaw Trip 簡稱為開口式行程，其意義下列何項不正確？　(A) 去程之終點與回程之起點城市不同　(B) 去程之起點與回程之終點城市不同　(C) 去程之起、終點與回程之起、終點城市皆不同　(D) 去程之起、終點與回程之起、終點城市皆相同。

() 56. 在機票票種欄（Fare Basis）中，註記 "YEE30GV10/CG00"，其機票最高有效效期為幾天？　(A) 7 天　(B) 10 天　(C) 14 天　(D) 30 天。

() 57. 有關英式下午茶的禮儀，下列敘述何項不正確？　(A) 三層點心先吃最下層，再用中間，最後享用最上層　(B) 喝奶茶時，貴族式的喝法為先倒茶，再加牛奶，最後放糖　(C) 喝茶時，茶杯墊盤放在桌上，以手拿起杯子慢慢喝　(D) 加糖時需用糖罐裡的湯匙（即母匙）取糖。

() 58. Whisky on the Rock 是指威士忌酒加入下列何項物品？　(A) 溫水　(B) 冰塊　(C) 鹽巴　(D) 冰水。

() 59. 有關宗教的飲食禁忌，下列何項敘述錯誤？　(A) 回教徒不吃帶殼

海鮮　(B) 印度教徒不吃牛肉　(C) 摩門教和新教徒，不喝含酒精飲料　(D) 猶太教徒在逾越節時，須吃發酵麵包。

(　) 60. 餐巾之擺放與使用原則，下列敘述何項正確？　(A) 原則上由男主人先攤開，其餘賓客隨之　(B) 餐巾之四角用來擦嘴、擦餐具、擦汗等　(C) 中途暫時離席，餐巾須放在椅背或扶手上　(D) 餐畢，餐巾可隨意擺放。

(　) 61. 有關日本料理的禮儀，下列何項敘述錯誤？　(A) 日本「懷石料理」的精髓，就是要滿足「視、味、聽、觸、意」五種感官的元素　(B) 需要召喚服務生時，為不打擾其他客人，應直接拉開紙門找服務生　(C) 輩分較低的位置，一定是最靠近門口　(D) 喝湯時，掀碗蓋的動作是左手箝住碗的下方，右手掀開碗蓋。

(　) 62. 依國際禮儀慣例，宴請賓客時，席次安排的 3P 原則，不包含下列何項？　(A) Position　(B) Political situation　(C) Place　(D) Personal Relationship。

(　) 63. 一般旅遊團進住飯店，將早、晚餐安排於住宿飯店內食用，是屬於下列何種計價方式？　(A) 歐洲式計價（European Plan）　(B) 美式計價（American Plan）　(C) 百慕達式計價（Bermuda Plan）　(D) 修正式美式計價（Modified American Plan）。

(　) 64. 有關搭乘電梯禮儀，下列何項行為最恰當？　(A) 當電梯擁擠時，男士應先進入電梯為女士占領空間　(B) 入電梯應轉身面對電梯門，避免與人面對面站立　(C) 搭乘電梯要以先入後出為原則　(D) 進入電梯後應面向內，以便與朋友談話。

(　) 65. 住宿旅館時，下列行為何項最恰當？　(A) 淋浴時，要將浴簾拉開、垂放在浴缸外側　(B) 全球的旅館都在浴室準備牙膏、牙刷，所以出門不必自備　(C) 廁所內的衛生紙用完時，可用房間內面紙代之　(D) 國際觀光旅館內的衛生紙，使用後可直接丟入馬桶。

(　) 66. 男士穿著禮服的敘述，下列何項正確？　(A) 邀請函上註明"Black Tie"，就是指定要穿燕尾服　(B) 邀請函上註明"White Tie"，就是指定要穿 TUXEDO　(C) "Black Suit"是晝夜通用的簡便禮服　(D) "Morning Coat"僅限於中午 12 點前穿著。

(　) 67. 穿著的禮儀必須符合 TOP 原則，下列何項為"TOP"的意義？

(A) 穿著要最時尚、顏色要最能凸顯自己、整潔最為重要　(B) 穿著的時間、穿著的場合、穿著的地點　(C) 穿著要符合季節、身分、穿著的人　(D) 要依據時間、事件、身分穿著。

() 68. 在正式場合，襪子的穿法，下列何項錯誤？　(A) 女士夏天也要穿著絲襪　(B) 女士可穿著不透明的健康襪　(C) 男女穿著禮服時，都要配絲質襪子　(D) 男士穿西裝絕對不可穿白襪子，以深色為宜。

() 69. 日本旅行社透過登報招攬了四天三夜「北臺灣之旅」旅行團一行16 人前來臺灣參觀訪問，行程中第二天安排前往故宮博物院參觀，團員中有多位之前曾經去參觀過故宮博物院，所以建議變更行程；此時導遊應如何處理為最正確的方法？　(A) 以民主方式舉手表決，少數服從多數決定是否變更行程　(B) 以簽字方式表決，少數服從多數決定是否變更行程　(C) 說明臺灣公司之立場，如果日本出團公司同意變更則可以改變行程　(D) 說明臺灣公司之立場，按照臺灣接待公司既定行程前往參觀訪問。

() 70. 旅行業及導遊人員辦理接待大陸來臺旅客，應於團體入境後多少時間內，翔實填具接待報告表？　(A) 2 小時　(B) 4 小時　(C) 12 小時　(D) 24 小時。

() 71. 關於處理旅客迷途脫隊問題，下列處理何者最為適當？　(A) 避免旅客在團體參觀途中走失，可事先與旅客約定，若發生此狀況可在原地相候，待領隊回頭找回　(B) 如無法找回旅客，帶團人員應即撥打外交部緊急通報專線 86-800-085-095 聯繫　(C) 帶團人員應以尋回走失旅客為優先，未找回迷途團員前應暫緩團體行程，以免再生事端　(D) 如果全團將搭乘交通工具離開該城市時，帶團人員應將走失者的證件、機票、簽證留置在當地警局，以便走失者可接續下個行程。

() 72. 導遊人員不得利用業務之便，私自與旅客兌換外幣，違反規定者將依「導遊人員管理規則」裁罰　(A) 新臺幣 1 千元　(B) 新臺幣 3 千元　(C) 新臺幣 3 萬元　(D) 新臺幣 5 萬元。

() 73. 自開放大陸旅遊，兩岸旅遊交流業務量大增，各類旅遊糾紛因此產生，下列何者並非協助處理單位？　(A) 臺灣觀光協會　(B) 財團

法人海峽交流基金會　(C) 行政院大陸委員會　(D) 旅行商業同業
公會全國聯合會。

(　) 74. 根據中華民國旅行業品質保障協會調處旅遊糾紛案由分類統計
表，可得知民國 101 年全年統計中，以下哪一類旅遊糾紛占最高
協調比例？　(A) 行前解約　(B) 機位機票問題　(C) 飯店變更
(D) 導遊領隊及服務品質。

(　) 75. 帶團人員常是歹徒偷竊或行搶的目標，因此在團體行進中所攜帶的
金錢或重要證件等之放置千萬不要離身，要格外小心。所以帶團人
員應注意事項中，下列何者錯誤？　(A) 要常常記錄所有花費，以
避免團體結束後金錢數與帳目不符　(B) 隨時提醒團員及自己，不
要炫耀及財不露白　(C) 每到一家飯店就應將這些金錢或重要證件
等放置於保險箱內　(D) 為了方便起見可以將所有現金隨身攜帶以
利結帳。

(　) 76. 現行法令規定，甲種旅行業投保旅行業履約保證保險，其投保最
低金額為新臺幣多少元？　(A) 1,000 萬　(B) 2,000 萬　(C) 4,000
萬　(D) 6,000 萬。

(　) 77. 依據交通部觀光局水域遊憩活動管理辦法，下列何者不是「浮潛」
活動時，所必需配戴的用具？　(A) 潛水鏡　(B) 蛙鞋　(C) 呼吸管
(D) 水下相機。

(　) 78. 下列何者為旅遊時醫療或藥品使用安全之正確敘述？　(A) 帶團人
員須隨身攜帶感冒藥、止痛藥等常備藥品，以備客人所需　(B) 提
醒團員個人藥品須隨身攜帶，勿置放於託運之行李箱　(C) 因國外
醫療費用高且恐耽誤行程，建議團員返臺後再行就醫　(D) 建議團
員直接服用成藥，可以節省就醫時間。

(　) 79. 下列關於旅遊時人身及財物安全之敘述，何者較不恰當？　(A) 若
遇歹徒持武器搶劫時，不要反抗　(B) 迷路時不要慌張，除警務人
員外，不要隨便找人問路　(C) 高價電子產品及攝影器材易成為歹
徒覬覦的目標，帶團人員應呼籲團員放在遊覽車上，少帶下車
(D) 切勿跟陌生人談您的行程與私事。

(　) 80. 導遊接待陸客團，帶團中發現有旅客疑似感染新型流感，下列敘述
何者錯誤？　(A) 大陸地區人民經許可來臺觀光，應填具入境旅客

申報單，據實填報健康狀況　(B) 帶團領隊及臺灣地區旅行業負責人或導遊人員應就近通報當地衛生主管機關處理，協助就醫　(C) 導遊如違反規定無通報者，依法得視情節輕重停止其接洽大陸地區人民來臺從事觀光活動業務半年至一年　(D) 應向交通部觀光局通報。

解　答

標準答案：答案標註＃者，表該題有更正答案，其更正內容詳見備註。

1	2	3	4	5	6	7	8	9	10
A	D	B	D	B	B	D	B	D	A
11	12	13	14	15	16	17	18	19	20
C	A	A	B	B	D	B	A	A	D
21	22	23	24	25	26	27	28	29	30
A	D	B	C	D	A	B	C	B	B
31	32	33	34	35	36	37	38	39	40
D	A	B	B	C	B	A	B	B	B
41	42	43	44	45	46	47	48	49	50
A	C	C	C	D	B	B	D	A	A
51	52	53	54	55	56	57	58	59	60
B	A	A	B	D	D	C	B	D	C
61	62	63	64	65	66	67	68	69	70
B	C	D	B	D	C	B	B	D	A
71	72	73	74	75	76	77	78	79	80
A	B	A	A	D	B	D	B	C	C

附錄二　領隊實務歷年考古題

99 年專門職業及技術人員普通考試

(　) 1. 當顧客產生抱怨時，下列敘述何者不適當？　(A) 依照問題嚴重性而給予公平、合理的賠償　(B) 傾聽顧客的抱怨，找出問題發生的原因　(C) 為顧及顧客的感受，永遠別讓顧客難堪　(D) 將處理問題的過程延長，淡化顧客對問題的抱怨。

(　) 2. 經過一整年繁忙的工作，大明想於過年期間出國度假。對旅行社而言，大明在此階段想法是屬於購買決策中的　(A) 問題認知　(B) 資訊蒐集　(C) 替代方案評估　(D) 購買決策。

(　) 3. 旅遊時希望行程安排吃好、住好及重視享樂，這樣的描述是屬於下列何種性格類型的旅客？　(A) 冒險主義型　(B) 自信型　(C) 知性型　(D) 尋樂型。

(　) 4. 過於誇大的宣傳，容易產生消費者對旅遊產品預期的落差，此種情況將會如何影響購後行為？　(A) 提高滿意度　(B) 降低滿意度　(C) 提高購買意圖　(D) 降低認知風險。

(　) 5. 某旅行社在網站上引用先前曾參加過之團員在其部落格中所分享的內容與感想，以藉此推薦該公司的團體旅遊產品，此種做法可視為　(A) 口碑行銷　(B) 商品行銷　(C) 社會行銷　(D) 關鍵字行銷。

(　) 6. 團員決定參加自費行程（Optional Tour）時，下列何者為領隊最適宜的收款方式？　(A) 收取參加團員本人的私人支票　(B) 收取當地的貨幣或美金　(C) 讓參加團員暫時簽帳，返國後再付清　(D) 領隊先代墊，返國後清償。

(　) 7. 當我們選擇戰爭場景作為模擬實境解說時，應注意下列哪一項原則？　(A) 政治的正確性　(B) 政黨的正確性　(C) 民族的正確性　(D) 時代歷史的正確性。

(　) 8. 空服員應將旅客的西裝袋（Garment Bag）行李放於機上何處？　(A) 座位的前方座椅下　(B) 座位上方的置物櫃　(C) 特別的置物櫃

(D) 空服員的置物櫃。

() 9. 若搭乘瑞士航空經 ZRH 轉機前往 CDG，應申請下列何國簽證？
(A) 任何申根條約簽訂國家　(B) 瑞士　(C) 法國　(D) 費用最便宜
之國家。

() 10. 要符合過境免簽證的必要完整條件為何？　(A) 要有目的地國家的
簽證　(B) 要有離開過境國之確認機位　(C) 只能在同一機場過境
(D) 要有目的地國家的簽證，且要有離開過境國之確認機位，並只
能在同一機場進出。

() 11. 下列何者不屬於遊程估價中的固定成本？　(A) 遊覽車　(B) 餐食
(C) 領隊費用　(D) 導遊費用。

() 12. 旅客入境所攜帶之行李物品須走紅線通關時，旅客應填寫　(A) 入
境申報單　(B) 進口行李申報單　(C) 海關申報單　(D) 應稅物品申
報單。

() 13. 領隊帶團在機場拿取行李時，如果旅客行李遺失應如何處理為宜？
(A) 立刻向當地旅行社報告，請求協助　(B) 立刻向臺灣旅行社報
告，待返回臺灣再行處理　(C) 立刻向當地航空公司請求找尋行
李，填寫一份遺失行李表格，並留一份旅館名單　(D) 立刻向臺灣
航空公司報告，請求尋回行李。

() 14. 報載有兩位修行師父欲赴非洲塞內加爾達卡弘法，卻被安排飛到坦
桑尼亞，下列相關敘述何者錯誤？　(A) 塞內加爾在西非　(B) 塞
內加爾的首都代碼是 DAK　(C) 坦桑尼亞在東非　(D) 坦桑尼亞的
首都代碼是 DAR。

() 15. 領隊帶團，準備離開飯店時，確認行李上車的技巧，下列何者最適
宜？　(A) 由飯店的行李服務人員確認　(B) 委託同團團員代為確
認　(C) 請團員親眼確認行李上車後，再轉告領隊　(D) 由司機確
認。

() 16. 行駛於法國卡萊港及英國多佛港的交通工具俗稱為氣墊船，正確名
稱是下列哪一種？　(A) Jet Boat　(B) Shoot Over　(C) Hovercraft
(D) Hydrofoil。

() 17. 下列何種行程是屬於環遊行程（Circle Trips）？　(A)TPE—

NYC─TPE　(B) SEL─LAX─NYC　(C) HKG─HNL─
LAX─HNL─HKG　(D)HKG─SIN─PAR─BKK─HKG。

(　) 18. 某旅客訂妥機位的行程是 TPE → LAX → TPE，當從 LAX 返回
　　　　TPE 前 72 小時，該旅客必須向航空公司再次確認班機，此做法稱
　　　　為　(A) Reservation　(B) Reconfirmation　(C) Confirmation　(D)
　　　　Booking。

(　) 19. 未滿兩歲的嬰兒，其機票的訂位狀況欄（STATUS），應註記的代
　　　　號為何？　(A) OK　(B) RQ　(C) SA　(D) NS。

(　) 20. 下列何者為我國負責飛安事件調查之單位？　(A) 交通部民用航空
　　　　局　(B) 交通部航政司　(C) 行政院飛航安全委員會　(D) 國家運輸
　　　　安全委員會。

(　) 21. 下列哪一個航空客運行程的 GI（Global Indicator）為 "WH" ？
　　　　(A) 美國洛杉磯到美國紐約　(B) 美國紐約到法國巴黎　(C) 法國巴
　　　　黎到德國法蘭克福　(D) 德國法蘭克福到臺灣臺北。

(　) 22. 機票訂位狀況欄中，註記 RQ 是指　(A) 機位已訂妥　(B) 該航班
　　　　已被航空公司鎖住無法執行訂位　(C) 不能預先訂位，必須等該班
　　　　機旅客都登機後，有空位才能補位登機　(D) 電腦系統機位候補。

(　) 23. 機票上註記 "NON-REFUNDABLE"，是指　(A) 不可讓別的旅客
　　　　使用　(B) 不可在過期後使用　(C) 不可轉搭其他航空公司班機
　　　　(D) 不可退票款。

(　) 24. 依國際航空運輸協會規定，機票從開票日起多久以內，須開始使用
　　　　第一個航段？　(A) 4 年　(B) 1 年　(C) 2 年　(D) 3 年。

(　) 25. 航空公司開立的雜費交換券（MCO）之使用目的，下列何者錯
　　　　誤？　(A) 支付旅客行李超重費用　(B) 支付 PTA　(C) 作為匯款用
　　　　(D) 支付行程變更手續費。

(　) 26. 行李如果在機場遺失，要求尋找或賠償時，應出示給航空公司行李
　　　　櫃檯的資料，不包括下列何項？　(A) 簽證　(B) 護照　(C) 行李收
　　　　據　(D) 機票存根。

(　) 27. 旅客訂位記錄（PNR）代號，應填記在機票的哪個欄位？　(A)
　　　　CONJUNCTION TICKETS　(B) ISSUED IN EXCHANGE FOR

(C) ENDORSEMENTS/RESTRICTIONS (D) BOOKING REFERENCE。

() 28. 旅客因肥胖之故，額外購買的機票座位，在其「旅客姓名」欄中，應註記下列何種代碼？ (A) COUR (B) DEPU (C) INAD (D) EXST。

() 29. 如果想要住宿並包含三餐在內的飯店專案服務，最好選擇 (A) American Plan (B) Modified American Plan (C) European Plan (D) Continental Plan。

() 30. 參加正式西餐宴會時，下列敘述何者正確？ (A) 食用右邊的麵包 (B) 喝飲左邊的水杯 (C) 食用左邊的麵包 (D) 喝飲左邊的酒杯。

() 31. 參觀博物館時，若無特別規定，下列哪一項舉止並不違反一般的禮儀？ (A) 使用閃光燈 (B) 觸摸作品 (C) 解說員解說 (D) 遊客吸菸。

() 32. 致送名片給對方時，下列敘述何者正確？ (A) 閱讀方向應向著自己 (B) 閱讀方向應朝向對方 (C) 閱讀方向朝哪一方向皆可，誠懇最重要 (D) 閱讀方向橫向遞交對方。

() 33. 有關西餐餐具擺設，甜點的餐具是置於餐盤的何處？ (A) 前方 (B) 後方 (C) 左方 (D) 右方。

() 34. 身體的何種部位是不適合使用香水的？ (A) 耳後 (B) 胸前 (C) 手腕 (D) 背部。

() 35. 下列哪一種酒是葡萄牙的國寶酒？ (A) 雪莉酒 (B) 波特酒 (C) 馬德拉酒 (D) 甜苦艾酒。

() 36. 所謂 "Hard Drink" 是指 (A) 加冰塊飲料 (B) 泛稱含酒精飲料 (C) 泛稱不含酒精飲料 (D) 新鮮果汁。

() 37. 以九人座小巴士接送客人時，下列何者為最尊座位？ (A) 司機旁 (B) 最後一排座位 (C) 司機後面一排座位之最右邊 (D) 司機後面一排座位之中間。

() 38. 國外飯店浴室內設有兩套馬桶時，其中一套是用來 (A) 泡衣服、洗衣服 (B) 如廁後沖洗用 (C) 放滿冰塊用來冰啤酒、飲料 (D) 兩套馬桶功能相同。

() 39. 下列何者為不適宜在高爾夫球場上穿著的服裝？　(A) 有領子的襯衫　(B) 長度在膝蓋的短褲　(C) 無領子的 T 恤　(D) 有腰帶環的褲子。

() 40. 男士穿西裝的禮節，下列何者不宜？　(A) 袖釦上面可以刻上自己的姓名　(B) 男士的皮帶扣環要越大越好　(C) 搭配襪子時應以深色為宜　(D) 西裝胸前口袋可以佩帶裝飾巾。

() 41. 領隊人員搭乘飛機時，下列敘述何者不適當？　(A) 可優先選擇機翼旁或靠走道的座位，並記住出口的地方　(B) 經濟艙氧氣含氧量較低且密不透風，應穿著尼龍質的衣褲及襪子以達透氣效果　(C) 要全程扣住安全帶，特別是起飛、降落、亂流、睡覺的時候，不要因為氣流穩定就鬆綁　(D) 在機上加壓艙內，肌肉骨骼會膨脹，要穿較為寬鬆的鞋子。

() 42. 有關行前準備錢財及重要證件的敘述，下列何者錯誤？　(A) 盡量攜帶旅行支票及一、兩張較通用的信用卡及少量現金　(B) 旅行支票號碼表最好複印兩份，一份留給親友，一份自行攜帶　(C) 旅行支票使用或兌現後，可把旅行支票號碼表上的號碼逐一刪除　(D) 國民身分證要隨身攜帶備查，在國外通關或購物時皆須使用。

() 43. 搭乘飛機時，旅客應扣上安全帶，是為避免飛機突然遇到下列何種狀況？　(A) Turbulence　(B) Stopover　(C) Safty Belt　(D) Jet lag。

() 44. 國人海外旅遊如果到歐洲聯盟國家須申請申根簽證（Schengen Visa），目前申根會員國中，下列何者非歐盟國家？　(A) 愛沙尼亞　(B) 瑞士　(C) 斯洛維尼亞　(D) 波蘭。

() 45. 對於有痛風病症的旅客，下列哪一種食物含高普林，應盡量避免安排？　(A) 蘆筍　(B) 蘿蔔　(C) 雞蛋　(D) 海參。

() 46. 在國外遺失護照並請領新護照時，須聯絡我國當地之駐外單位，並告知遺失者之相關資料，且須等候相關部門之回電，並至指定之地點領取新的護照。此相關部門為我國哪個部門？　(A) 交通部觀光局　(B) 外交部領事事務局　(C) 內政部入出國及移民署　(D) 經濟部國際貿易局。

()47. 領隊本身在帶團途中不慎將匯票遺失，除應立刻至警察局報案外，尚須緊急查明匯票的號碼、付款銀行及數額，並馬上請該銀行止付。請問匯票之英文為何？　(A) Travelers' Check　(B) Bank Draft　(C) Personal Check　(D) Cash。

()48. 當簽訂旅遊契約時，旅客對契約的審閱期間為何？　(A) 1 日　(B) 2 日　(C) 3 日　(D) 4 日。

()49. 在國外旅途中，因團員個人舊疾復發時，其住院及醫療費用由何者負擔？　(A) 旅客病患及臺灣旅行社各付一半　(B) 當地旅行社代理商支付　(C) 旅客病患自付　(D) 臺灣旅行社支付。

()50. 王先生的行李確定遺失時，帶團人員應該陪同王先生前往航空公司哪一櫃檯辦理行李遺失手續？　(A) Ticket Office　(B) Lost & Found　(C) Check-In Counter　(D) Application Indemnity Agreement。

()51. 在國外遺失護照並請領新護照時，須聯絡我國當地之駐外單位，並告知遺失者之相關資料，但下列何項資訊不須告知？　(A) 姓名　(B) 出生年月日　(C) 教育程度　(D) 護照號碼及回臺加簽字號。

()52. 旅行業辦理旅遊業務，與旅客簽訂之旅遊契約書應設置專櫃保存多久？　(A) 1 年　(B) 2 年　(C) 3 年　(D) 4 年。

()53. 我國護照條例規定，護照所餘效期不足多久期間，得申請換發新護照？　(A) 半年　(B) 1 年　(C) 2 年　(D) 3 年。

()54. 依交通部觀光局頒布的領隊人員管理規則規定，領隊人員執業證須多久校正一次？　(A) 3 個月　(B) 6 個月　(C) 9 個月　(D) 12 個月。

()55. 旅行業舉辦國外觀光團體旅遊業務，發生緊急事故，除依交通部觀光局頒訂之作業要點規定處理，並應於何時向交通部觀光局報備？　(A) 返國後 3 日內　(B) 返國後 1 日內　(C) 事故發生後 2 日內　(D) 事故發生後 1 日內。

()56. 預防團員於參觀途中走失，領隊宜採何種方式為佳？　(A) 將行程向駐外單位報備，以便適時提供援助　(B) 提供團員當地警方電話，以備不時之需　(C) 事先與旅客約定，在原地等候以待領隊回

頭尋找　(D) 將全團資料如機票、護照、簽證等存放於旅館保險箱內，以策安全。

(　) 57. 在旅行途中，如遇住宿旅館五樓發生火災，團體住在十樓時，則帶團人員對於團員之處置原則為　(A) 立即呼叫團員，倉皇而逃，保命要緊　(B) 呼叫團員冷靜，備妥行李，在樓下大廳集合　(C) 立即呼叫團員，備妥貴重物品，搭乘電梯、遠離火場　(D) 呼叫團員冷靜，研判火勢，備妥貴重物品，等候救援。

(　) 58. 有關旅行社變更與旅客簽訂之契約時，下列敘述何者錯誤？　(A) 旅行業於出發前，非經旅客書面同意，不得將本契約轉讓其他旅行業　(B) 如果轉讓，旅客可以解除契約，如因此造成旅客任何損失，可請求賠償　(C) 旅客於出發後，始發覺本契約已轉讓其他旅行業，旅行社應賠償旅客全部團費百分之五十之違約金　(D) 旅客於出發後，始被告知本契約已轉讓其他旅行業，旅行社應賠償旅客全部團費百分之五之違約金。

(　) 59. 民國 78 年以後，中央觀光主管機關將協調旅遊糾紛服務，轉由下列哪一單位負責調解及代償？　(A) IATA　(B) CATA　(C) TQAA　(D) MTA。

(　) 60. 如因旅行社疏失，導致旅行團未能參觀某原定景點時，旅客可依國外旅遊定型化契約書範本第 23 條要求賠償門票幾倍的違約金？
(A) 一倍　(B) 兩倍　(C) 三倍　(D) 四倍。

(　) 61. 在旅館客房定價方面，對一般 "WALK IN" 的客人，收取的房價為何？　(A) RACK RATE　(B) DISCOUNT RATE　(C) PROMOTE RATE　(D) SPECIAL RATE。

(　) 62. 甲旅客等二人於 97 年 8 月下旬向乙旅行社報名參加 97 年 10 月 21 日出發之義大利、瑞士、法國十天旅行團。甲、乙雙方議定每人團費為新臺幣（以下同）42,000 元，乙方僅收取各 5,000 元之訂金。到了 9 月中旬，甲旅客中有一人身體不適，遂於 9 月 28 日通知乙旅行社取消本次行程。請問旅行社可依國外旅遊定型化契約書向該兩位旅客要求每位多少之違約金？　(A) 新臺幣 8,400 元
(B) 新臺幣 12,600 元　(C) 新臺幣 29,400 元　(D) 新臺幣 42,000元。

() 63. 某消費者前往日本進行七日之旅遊，並投保旅遊平安險新臺幣 200
萬元，如果該消費者因參加額外自費行程（Optional Tour）跳傘而
受傷住院時，此時該消費者可獲得保險公司意外傷害之醫療費用保
險給付多少元？　(A) 200 萬元　(B) 20 萬元　(C) 3 萬元　(D) 0
元。

() 64. 下列何者為旅行業履約保證保險所不保之事項？　(A) 要保人因財
務問題致未能履行原定旅遊契約　(B) 因可歸責於被保險人之事
由，致損害發生或擴大　(C) 要保人因財務問題，致已出發成行的
團體未能完成原定旅遊契約　(D) 被保險人因未能依約完成旅遊契
約，所遭受之全部或部分損失。

() 65. 旅行業辦理團體旅行業務，應依規定投保責任保險及履約保險，意
外體傷之醫療費用最低投保金額為新臺幣多少元？　(A) 3 萬元
(B) 5 萬元　(C) 7 萬元　(D) 9 萬元。

() 66. 旅遊團如因航空公司班機遭劫持，使團體未能如期結束行程時，依
旅行業責任保險之約定，可自動延長旅遊期間至團員完全脫離被
劫持之狀況為止，但自出發日起最多不得超過幾天？　(A) 60 天
(B) 90 天　(C) 120 天　(D) 180 天。

() 67. 下列哪一項訊息不宜傳達給長途飛行之旅客？　(A) 適時起身稍做
活動　(B) 多喝流質補充水分　(C) 多喝酒幫助睡眠　(D) 盡量不要
保持同一坐姿過久。

() 68. 在旅遊時發生旅客權益受損，按規定得增加、減少或退還費用，其
請求權均自旅遊終了或終了起多久之內不行使便消滅？　(A) 3 個
月　(B) 6 個月　(C) 9 個月　(D) 12 個月。

() 69. 在旅行中有團員突然出現體溫高達 41 度、皮膚乾而發紅、躁動、
抽搐、意識喪失，其最可能是下列何種狀況？　(A) 休克　(B) 癲
癇　(C) 中暑　(D) 中熱衰竭。

() 70. 於旅途中，團員如發生鼻出血的狀況時，下列何種處置方式不適
合？　(A) 讓患者坐下，將頭部稍微往前傾　(B) 讓患者坐下，將
頭部稍微往後傾　(C) 以拇指及食指壓下鼻甲 5-10 分鐘　(D) 鬆開
衣領，令患者張口呼吸。

303

() 71. 當日光浴防護措施不完全時，最有可能受傷的是下列何種組織？
(A) 表皮　(B) 真皮　(C) 皮下組織　(D) 肌肉。

() 72. 下列何者是經由飲食及飲水感染之疾病？　(A) 傷寒　(B)B 型肝炎
(C) 登革熱　(D) 結核病。

() 73. 關節內骨頭的相關位置發生移位，此現象稱為　(A) 扭傷　(B) 拉
傷　(C) 脫臼　(D) 剉傷。

() 74. 霍亂疫苗在接種後之有效期間為何？　(A) 6 個月　(B) 1 年　(C)
1 年 6 個月　(D) 2 年。

() 75. 對吞食腐蝕性毒物中毒患者施行急救時，下列急救動作何者錯誤？
(A) 預防休克　(B) 維持呼吸道暢通　(C) 可催吐、稀釋或中和
(D) 不要給他服用任何東西。

() 76. 下列哪些身體狀況，宜暫緩進行長途飛行？　(A) 輕微貧血，其血
色素為 10gm/dL 者　(B) 急性中耳炎　(C) 皮膚過敏　(D) 有痛風
病史，長久未發作。

() 77. 旅客搭機時可採以下何種方法，防止產生暈機現象？　(A) 上機前
喝些含咖啡因飲料提神　(B) 盡量不要橫躺，避免呼吸困難　(C)
使用逆式腹部呼吸法，可將腹部空氣及想嘔吐味道呼出來　(D) 用
熱毛巾敷在頸部。

() 78. 控制時差失調之現象，下列較有效的藥物為何？　(A) Melatonin
(B) Aspirin　(C) Vitamin D　(D) Vitamin E。

() 79. 下列預防凍傷的方法，何者不適合？　(A) 穿皮製外衣禦寒　(B)
穿毛襪、戴耳罩　(C) 適當的運動身體各部位　(D) 先喝點酒。

() 80. 高山症的症狀不包括下列何者？　(A) 頻尿　(B) 頭疼　(C) 呼吸困
難　(D) 嘔吐。

解　答

標準答案：答案標註 # 者，表該題有更正答案，其更正內容詳見備註。

1	2	3	4	5	6	7	8	9	10
D	A	D	B	A	B	D	C	C	D
11	12	13	14	15	16	17	18	19	20
#	C	C	#	C	C	D	B	D	C
21	22	23	24	25	26	27	28	29	30
A	D	D	B	C	A	D	D	A	C
31	32	33	34	35	36	37	38	39	40
C	B	A	D	B	B	C	B	C	B
41	42	43	44	45	46	47	48	49	50
B	D	A	B	A	B	B	A	C	B
51	52	53	54	55	56	57	58	59	60
C	A	B	D	D	C	D	C	C	B
61	62	63	64	65	66	67	68	69	70
A	A	D	B	A	D	C	D	C	B
71	72	73	74	75	76	77	78	79	80
A	A	C	A	C	B	C	A	D	A

備註：第 11 題 ABCD 均為答案，凡有作答者均給分，第 14 題答 B 或 D 或 BD 者
　　　均給分。

() 1. 搭乘本國籍航空公司帶團前往紐西蘭基督城，通常會於下列何城市入境紐西蘭？　(A) CHC　(B) BNE　(C) AKL　(D) SYD。

() 2. 領隊帶團銷售「自費行程」（Optional Tour）時，如團員費用已收，但因天候不佳時，下列操作技巧，何者為宜？　(A) 因少數團員之堅持而照常執行　(B) 接受對方業主的勸誘而照常執行　(C) 為旅行業及領隊本身的利益執意執行　(D) 不可堅持非做不可，以免導致意外事故發生。

() 3. 心理學家喬治米勒（George Miller）認為人類的短期記憶只能集中在多少項目之訊息？　(A) 多則九項，少則五項　(B) 多則七項，少則五項　(C) 多則七項，少則三項　(D) 多則五項，少則三項。

() 4. 領隊對 12 歲以下的兒童做旅遊解說時，下列何者為最不適宜的方法？　(A) 注意兒童的冒險心及好奇心　(B) 稀釋成人解說的內容　(C) 關心兒童的豐富想像力　(D) 重視兒童的理解與認知，設計不同內容。

() 5. 旅客在國際機場內需要航空公司的 "Transfer"，其意指　(A) 旅客需要特別餐的服務　(B) 旅客需要轉機接待服務　(C) 旅客需要照顧小孩服務　(D) 旅客需要坐輪椅的服務。

() 6. 加拿大東部大城多倫多（Toronto）的城市代號（City Code）為　(A) YYZ　(B) YOW　(C) YRN　(D) YTO。

() 7. 在出國團體全備旅遊之產品中，其成本比重最高的項目　(A) 旅館住宿費用　(B) 餐飲費用　(C) 交通運輸費用　(D) 機場稅、燃料費及兵險等。

() 8. 要從臺北飛往美國紐約，下列哪一條航線最節省時間？　(A) TPE/ANC/NYC　(B) TPE/SEA/NYC　(C) TPE/LAX/NYC　(D) TPE/TYO/NYC。

() 9. 下列哪一個國家靠左行走，應提醒旅客小心？　(A) 美國　(B) 德國　(C) 日本　(D) 盧森堡。

() 10. 航空公司與旅行社合作，推出晚去晚回的航班，採取優惠的低價套

裝行程進行促銷。針對航空公司而言，此種銷售方式主要針對服務的何種特性所採取的策略？　(A) 易逝性　(B) 未標準化　(C) 生產與消費同時發生　(D) 無形性。

() 11. 「咪咪到 A 國家旅遊被騙又未能受到好的對待，但是去 B 國家玩得很盡興，所以咪咪從此不到 A 國家旅遊。」請問此屬於哪種態度的功能？　(A) 知識功能　(B) 調整功能　(C) 價值顯示功能　(D) 自我防衛功能。

() 12. 美國白宮位於　(A) 紐約州　(B) 華盛頓州　(C) 華盛頓特區　(D) 維吉尼亞州。

() 13. 下列何者不屬於遊客購買觀光產品的內在因素？　(A) 產品的便利性　(B) 可支配所得　(C) 個性嗜好　(D) 生活型態。

() 14. 分析旅客之旅遊頻率，是屬於哪一項市場區隔基礎？　(A) 心理特性　(B) 人口統計　(C) 產品特性　(D) 使用行為。

() 15. 領隊在介紹自費活動時，下列哪一事項不是必要的？　(A) 向客人收取費用　(B) 服務項目　(C) 司機費用　(D) 時間長度。

() 16. 在旅遊過程中，即使是一位最稱職的領隊，也可能會因遭遇到一些問題，而無法讓所有的團員完全滿意。這說明了服務的什麼特性？　(A) 易逝性　(B) 異質性　(C) 同時性　(D) 不可分割性。

() 17. 飯店的客房中，依照慣例，下列哪個地方最適合放置小費？　(A) 書桌上　(B) 枕頭上　(C) 床頭櫃　(D) 沙發上。

() 18. 旅行社於 7 月 4 日開一張 YEE17 的旅遊票給旅客，該旅客於 7 月 10 日使用第一航段行程往香港，故該張機票的有效期限至何時？　(A) 7 月 21 日　(B) 7 月 23 日　(C) 7 月 25 日　(D) 7 月 27 日。

() 19. 由臺北搭機到德國法蘭克福，再轉機抵達終點丹麥哥本哈根，此為下列哪一種行程？　(A) OW　(B) RT　(C) CT　(D) OJ。

() 20. 下列何者為臺灣著名的咖啡節慶活動地點之一？　(A) 新北市坪林區　(B) 新竹縣橫山鄉　(C) 苗栗縣三義鄉　(D) 雲林縣古坑鄉。

() 21. 女士穿著正統旗袍赴晚宴時，下列何者不宜？　(A) 裙長及足踝，袖長及肘　(B) 搭配高跟亮色包鞋　(C) 高跟露趾涼鞋　(D) 搭配披肩或短外套。

() 22. 音樂會的場合中，入場時有帶位員引領，男士與女士應該如何就座？　(A) 帶位員先行，男士與女士同行隨後　(B) 男士與女士同行，帶位員隨後　(C) 帶位員先行，男士其次，女士隨後　(D) 帶位員先行，女士其次，男士隨後。

() 23. 當旅館發生火災時，房客逃生之方式，下列敘述何者不恰當？　(A) 趕緊搭乘電梯逃生　(B) 循樓梯往安全處疏散　(C) 用毛巾沾溼掩住口鼻，向安全處移動　(D) 在浴室藉著排水孔的空氣，等待救援。

() 24. 當商務艙與經濟艙旅客使用同一艙門上下飛機時，經濟艙的旅客是以何種原則上下飛機？　(A) 先上先下　(B) 後上後下　(C) 先上後下　(D) 後上先下。

() 25. 食用日式料理用餐完畢後，用過的筷子應　(A) 直接放在桌面上　(B) 直接放在調味盤上　(C) 直接放在筷架上　(D) 直接放在餐盤上。

() 26. 依西餐禮儀，用餐完畢準備離席時，餐巾應放置於何處？　(A) 桌上　(B) 座椅上　(C) 椅背上　(D) 座椅把手上。

() 27. 通常在西餐廳用餐，服務人員應從客人哪一邊上飲料服務？　(A) 左前方　(B) 右前方　(C) 左邊　(D) 右邊。

() 28. 旅客尚未決定搭機日期之航段，其訂位狀態欄（BOOKING STATUS）的代號為何？　(A) VOID　(B) OPEN　(C) NO BOOKING　(D) NIL。

() 29. 用餐時若想打噴嚏，應用口布搗住嘴巴別過臉，打完噴嚏後須向同桌的人說　(A) Excuse me　(B) You are welcome　(C) Thank you　(D) Bless you。

() 30. 國際機票之限制欄位中，"NON-REROUTABLE" 意指　(A) 禁止轉讓其他航空公司　(B) 不可辦理退票　(C) 禁止搭乘期間　(D) 不可更改行程。

() 31. 由臺北飛往洛杉磯之機票航段上，「時間」（TIME）的欄位上應填記下列哪一項時間？　(A) 臺北起飛之當地時間　(B) 抵達洛杉磯之當地時間　(C) 臺北起飛時之環球時間　(D) 抵達洛杉磯時之環

球時間。

(　) 32. 航空公司之班機無法讓旅客當天轉機時，而由航空公司負責轉機地之食宿費用，稱之為　(A) TWOV　(B) STPC　(C) PWCT　(D) MAAS。

(　) 33. 搭機旅客之託運行李超過免費託運額度，應支付超重行李費。此「超重行李」稱為　(A) Checked Baggage　(B) Excess Baggage (C) In Bond Baggage　(D) Unaccompanied Baggage。

(　) 34. 西式宴會上，飲用紅、白葡萄酒時，下列何種搭配方式最為恰當？ (A) 白酒先，紅酒後；不甜的先，甜的後　(B) 紅酒先，白酒後；不甜的先，甜的後　(C) 白酒先，紅酒後；甜的先，不甜的後 (D) 紅酒先，白酒後；甜的先，不甜的後。

(　) 35. 下列何者不是「星空聯盟」（Star Alliance）的創始航空公司？ (A) 美國聯合航空　(B) 德國漢莎航空　(C) 國泰航空　(D) 泰國航空。

(　) 36. 在餐廳中用餐，若餐具不慎掉落，較適當的處理方式為　(A) 告知侍者，並請他更換一副新的刀叉　(B) 請他人撿起後交由侍者更換一副新的刀叉　(C) 自行撿起後用餐巾擦淨再行使用　(D) 借用別人的刀叉。

(　) 37. 下列何者屬於宗教性的特殊餐食？　(A) CHML　(B) MOML　(C) BBML　(D) SFML。

(　) 38. 航空時刻表上，有預定起飛時間及預定到達時間，其英文縮寫分別為　(A) TED & TAE　(B) EDT & EAT　(C) ETD & ETA　(D) DTE & ATE。

(　) 39. 加拿大的首都城市代碼（CITY CODE）為　(A) YOW　(B) YYC (C) YVR　(D) YYZ。

(　) 40. 美國大西洋沿岸的大城市有 ① WAS ② NYC ③ BOS ④ PHL，「從北至南」依序排列為　(A) ①④②③　(B) ②③①④　(C) ③②④① (D) ④③②①。

(　) 41. 旅遊途中，發現團員出現食物中毒現象，下列處置何者錯誤？ (A) 患者意識清楚，給予食鹽水　(B) 給予毛毯保暖，並逼出汗水

(C) 保留剩餘食物、容器或患者之嘔吐物　(D) 如患者呼吸停止，宜進行人工心肺復甦術。

(　) 42. 保險公司之國外旅行平安險，對於 70 歲的購買者，下列可提供之服務選項中，何者錯誤？　(A) 國外最高保額限制 500 萬　(B) 可附加「傷害醫療保險金」最高為死亡殘廢保額之 10%　(C) 可附加「海外突發疾病醫療保險金」最高為死亡殘廢保額之 10%　(D) 不得附加疾病住院。

(　) 43. 李先生參加甲旅行社美國八日遊，自己不慎遺失護照證件，根據旅行社投保之責任保險，可申請損害賠償費用新臺幣多少元？　(A) 1,000 元　(B) 2,000 元　(C) 3,000 元　(D) 5,000 元。

(　) 44. 我國國人出國旅遊時，如果不慎護照遺失、被搶……等因素造成短時間內無法再取得該項證明身分之文件時，必須立即向下列何者報案，取得報案證明，以為後續辦理該項文件之依據？　(A) 我國駐在該國外交單位　(B) 就近之警察機構　(C) 該地代理旅行社　(D) 我國旅行社。

(　) 45. 旅客在旅遊開始第一天到達目的地後即胃出血送醫，後因病情加重而須返回臺灣就醫，領隊應如何處理為佳？　(A) 另行開立單程機票一張，費用由公司支付　(B) 另行開立單程機票一張，費用由領隊支付　(C) 另行開立單程機票一張，費用由旅客自行支付　(D) 使用原來團體機票，但須重新訂位。

(　) 46. 有時團員與領隊導遊人員互動極佳，如團員提出要求於晚上自由活動時間陪同外出夜遊，下列領隊導遊應對方式中，何者較不恰當？
(A) 基於服務熱忱與團隊氣氛，只要體力尚可，即應無條件答應
(B) 如不好意思推辭，應先將風險與注意事項告知，並盡量以簡便服裝出去　(C) 盡量安排包車，不要搭乘大眾交通工具，以免形成明顯目標　(D) 先聲明出去純屬服務性質，如遇個人財物損失，旅客應自行負責，取得共識再出發。

(　) 47. 若在高溫環境下旅客出現熱痙攣時，下列何種急救處置不適當？
(A) 將傷患移至陰涼處　(B) 局部加敷溫溼毛巾　(C) 補充水分
(D) 痙攣處施予壓力或按摩。

() 48. 我國護照條例規定，護照按持有人之身分，區分為外交護照、公務護照以及何種護照？　(A) 商務護照　(B) 探親護照　(C) 普通護照　(D) 觀光護照。

() 49. 回臺旅客通關時，嚴禁生、鮮、冷凍、冷藏水產品以手提方式或隨身行李攜帶入境，主要是預防下列哪一種傳染病？　(A) 霍亂　(B) 鼠疫　(C) 瘧疾　(D)A 型肝炎。

() 50. 下列關於糖尿病患者的敘述，何者不正確？　(A) 可能有血糖過低而昏迷的現象　(B) 由於患者胰島素分泌過多造成　(C) 患者會出現心跳變快、發抖之現象　(D) 患者若發生昏迷但可吞嚥時，可給予糖果或含糖飲料。

() 51. 下列哪一種做法，較有可能防止高山症的發生？　(A) 動作迅速　(B) 跳舞作樂　(C) 走路緩慢　(D) 提拿重物。

() 52. 有關前往低溫地區旅遊應請團員注意事項，下列何者不正確？　(A) 衣物要夠保暖　(B) 氣溫很低不用防曬　(C) 盡量穿可以防滑的鞋子　(D) 防止雪地眼睛受傷最好戴上墨鏡。

() 53. 關於旅行業履約保證保險的承保範圍，下列敘述何者不正確？　(A) 旅行業收取團費後，因財務問題無法啟程或完成全部行程時適用之　(B) 由承保之保險公司依契約之約定對被保險人負賠償責任　(C) 承保之保險公司僅就部分團費損失負賠償之責任　(D) 被保險人若以信用卡簽帳方式支付團費，已依規定出具爭議聲明書請求發卡銀行暫停付款，視為未有損失發生。

() 54. 旅遊途中，若有團員不慎手部脫臼，下列處置何者不適當？　(A) 懷疑有骨折現象時，應以骨折方式處理　(B) 立即試圖協助其復元脫臼部位　(C) 以枕頭或襯墊，支撐傷處　(D) 進行冷敷，以減輕疼痛。

() 55. 旅途中，若有團員發生皮膚冒汗且冰冷、膚色蒼白略帶青色、脈搏非常快且弱、呼吸短促，最有可能是下列何種狀況的徵兆？　(A) 中風　(B) 急性腸胃炎　(C) 休克　(D) 呼吸道阻塞。

() 56. 急救任務進行時，應從傷患身體的何處開始進行迅速詳細的檢查？　(A) 頭部　(B) 頸部　(C) 胸部　(D) 四肢。

() 57. 旅客參加旅遊活動，已繳交全部旅遊費用 10,000 元（行政規費另計），出發日前一星期旅行社通知旅客由於人數不足無法成行。依據交通部觀光局所制訂「旅遊定型化契約書範本」之條例，原則上旅行社得返還旅客之費用為何？ (A) 旅行社應退還旅客旅遊費用 10,000 元，行政規費亦須退還 (B) 旅行社應退還旅客旅遊費用 10,000 元，行政規費不須退還 (C) 旅行社應退還旅客旅遊費用 5,000 元，行政規費亦須退還 (D) 旅行社應退還旅客旅遊費用 5,000 元，行政規費不須退還。

() 58. 搭機途中遇到 TURBULENCE 時，因有預先徵兆，除機長會廣播通知外，領隊最好能及時提醒旅客綁好什麼？ (A) LIFE VEST (B) BLANKET (C) SEAT BELT (D) LIFE RAFT。

() 59. 旅行團體所搭乘之遊覽車發生故障或車禍時，下列處理原則何者較為正確？ (A) 請團員下車，集中於道路護欄外側等候，以免再生意外 (B) 請團員下車，零星分散於路旁等候，以免再生意外 (C) 請團員下車，集中於車輛後方等候，以免再生意外 (D) 請團員下車，集中於車輛前方等候，以免再生意外。

() 60. 旅行團在德國因冰島火山爆發，航空公司通知航班停飛，下列領隊之處理原則中，何者錯誤？ (A) 向航空公司爭取補償，如免費電話、餐食、住宿等，但不包括金錢補貼 (B) 通知國外代理旅行社，調整行程 (C) 請航空公司開立「班機延誤證明」，以申請保險給付 (D) 領隊應馬上告知全團團員，取得團員共識，共同面對未來挑戰。

() 61. 某旅遊團在韓國首爾發生車禍，團員二人開放性骨折，領隊處理流程最佳順序應該為何？ (A) 通知公司或國外代理旅行社協助 (B) 通報交通部觀光局 (C) 聯絡救護車送醫 (D) 報警並製作筆錄。

() 62. 依照國際慣例與相關法規規定，護照有效期限須滿多久以上始可入境其他國家？ (A) 1 個月 (B) 3 個月 (C) 半年 (D) 1 年。

() 63. 如果一位瘦弱的傷患沒有骨折，傷勢不重，且只須短距離運送時，宜採何種運送方式？ (A) 臂抱法 (B) 肩負法 (C) 拖拉法 (D) 兩手坐抬法。

() 64. 若帶團人員在國外行程未完時，即留下旅客於旅遊地，未加聞問，

未派代理人，且自行返回出發地。則根據旅行業定型化契約，關於旅行社違約金之賠償應為全部旅遊費用之幾倍？ (A) 一倍 (B) 三倍 (C) 五倍 (D) 七倍。

() 65. 旅館美式計價是指其房租包括 (A) 早餐與午餐 (B) 早、午、晚三餐 (C) 早餐與晚餐 (D) 晚餐與消夜。

() 66. 團體行程中，遇本國旅行社倒閉，當地旅行社要求團員加付費用時，領隊應即時通報交通部觀光局，後續由哪一個單位接手處理旅客申訴事宜？ (A) IATA (B) IATM (C) TQAA (D) TAAT。

() 67. 團員行李遺失時的處理，下列何者為錯誤的處理方式？ (A) 須到 "Lost & Found"（失物招領處）櫃檯請求協助並填寫資料，同時説明行李樣式與當地聯絡電話 (B) 記錄承辦人員單位、姓名及電話，並收好行李收據，以便繼續追蹤 (C) 離境時，若仍未尋獲，應留下近日行程據點與國內地址，以便日後航空公司作業 (D) 回國後仍未尋獲行李，可向旅行社求償索賠，一件行李最高賠償金額為美金 500 元。

() 68. 如果團體成員中有人行李遺失或受損時，應向航空公司要求賠償，請問此英文術語為下列何字？ (A) Claim (B) Check (C) Compensate (D) Make up for。

() 69. 旅客在機上發生氣喘，適逢機上沒醫生也沒藥物，最可能可以用下列何種方式暫時緩解？ (A) 果汁 (B) 礦泉水 (C) 濃咖啡 (D) 牛奶。

() 70. 為了預防整團護照遺失或被竊，旅客護照應該 (A) 統一交由同團身材最壯碩者保管 (B) 全數由領隊保管 (C) 全數由導遊保管 (D) 由旅客本人自行保管。

() 71. 抵達目的地機場時，如發現託運行李沒有出現，應向航空公司有關部門申報，申報時不須準備的文件是 (A) 護照 (B) 機票或登機證 (C) 簽證 (D) 行李託運收據。

() 72. 旅客在旅途中，因不可歸責於旅行社之事由而發生身體或財產上之事故時，其所生之處理費用，應由誰負擔？ (A) 旅客負擔 (B) 旅行社負擔 (C) 旅客與旅行社平均分攤 (D) 國外旅行社負擔。

() 73. 旅行團下機後，發現旅客之託運行李破損，帶團人員應採取何項措施？　(A) 找膠布包一包，回飯店後再說　(B) 自認倒楣請旅客多包涵　(C) 向地勤人員或行李組員報告，請求修理或賠償　(D) 向海關人員報告處理。

() 74. 旅途中，如遇旅客病重入院醫療，領隊導遊人員的下列處理措施中，何者不宜？　(A) 視團體行程進度，讓旅客出院隨團行動，以便就近照料與護理　(B) 安排雇請照料人員照應，領隊導遊繼續執行職務　(C) 通知公司及旅客家屬，協助其盡速趕來照顧　(D) 通知使領館人員，請求必要之協助與幫忙。

() 75. 為預防偷竊或搶劫事件發生，下列領隊或導遊人員的處理方式何者較不適當？　(A) 提醒團員，避免穿戴過於亮眼的服飾及首飾　(B) 請團員將現金與貴重物品分至多處置放　(C) 叮嚀團員，盡量避免將錢包置於身體後方或側面　(D) 白天行程不變，取消所有晚上行程以策安全。

() 76. "Jet lag" 是指什麼意思？　(A) 高山症　(B) 恐艙症　(C) 時差失調　(D) 機位不足。

() 77. 旅客長途飛行，為預防因時差導致之身體不適，帶團人員應做下列何種建議？　(A) 與人搭訕，盡量少休息　(B) 吃安眠藥，休息　(C) 多喝酒，睡覺休息　(D) 盡量多喝水，休息。

() 78. 到寒冷地帶旅行，如旅客有凍傷情形，應立即做何最適處理？　(A) 以熱水袋保暖　(B) 搓揉凍傷部位以恢復溫度　(C) 將傷患帶至火爐邊取暖　(D) 以床單覆蓋凍傷部位。

() 79. 旅遊途中，有旅客需要兌換外幣，卻遇上銀行不上班的時間，領隊導遊人員應如何處理？　(A) 請求當地同業或友人協助兌換　(B) 尋求黑市兌換　(C) 於住宿之觀光旅館兌換　(D) 請熟識之餐廳或店家協助兌換。

() 80. 對於中毒患者的急救一般原則，應優先瞭解下列何種事項？　(A) 毒物名稱　(B) 中毒原因　(C) 病人呼吸情況　(D) 現場安全。

解 答

標準答案：答案標註 # 者，表該題有更正答案，其更正內容詳見備註。

1	2	3	4	5	6	7	8	9	10
C	D	A	B	B	D	C	A	C	A
11	12	13	14	15	16	17	18	19	20
#	C	A	D	C	B	B	D	A	D
21	22	23	24	25	26	27	28	29	30
C	D	A	B	C	A	D	B	A	D
31	32	33	34	35	36	37	38	39	40
A	B	B	A	C	A	B	C	A	C
41	42	43	44	45	46	47	48	49	50
B	A	B	B	C	A	D	C	#	B
51	52	53	54	55	56	57	58	59	60
C	B	C	B	C	A	B	C	A	A
61	62	63	64	65	66	67	68	69	70
D	C	#	C	B	C	D	A	C	D
71	72	73	74	75	76	77	78	79	80
C	A	C	A	D	C	D	D	C	D

備註：第 11 題答 B 或 D 或 BD 者均給分，第 49 題答 A 或 D 或 AD 者均給分，第 63 題答 A 或 B 或 D 或 AB 或 AD 或 BD 或 ABD 者均給分。

() 1. 行程中，購物可以令團員滿足。領隊在處理購物原則，下列何者適宜？ (A) 提早完成行程，安排團員購物 (B) 盡量配合當地導遊，於行程中購物 (C) 購物點要適量，不影響既定行程及用餐時間 (D) 任意調整行程，以方便停靠購物點。

() 2. 領隊執行帶團任務時，下列何種解說技巧最為適用？ (A) 不論氣氛如何，都不可以講軼事與笑話 (B) 碰到專業術語，不可以用白話的方式講出來 (C) 不論團員的年齡及教育背景程度，解說內容與方法都要完全一致 (D) 在進入解說景點之前，不先細說，應先給團員有整體的概念。

() 3. 解說的成效不是來自於說教，亦非來自於演講，更不是透過教導，而是來自於 (A) 激發（Provocation） (B) 學習（Learning） (C) 模仿（Imitating） (D) 教育（Education）。

() 4. 有關「客製化的遊程」（Tailor-made Tours），下列敘述何者不正確？ (A) 比「現成的遊程」（Ready-made Tours）彈性高，可任意更動 (B) 參加「客製化的遊程」同團旅客需求之同質性較高 (C) 安排「客製化的遊程」的旅行社需要之專業性較高 (D) 以平價為主，旅行社已事先安排。

() 5. 遊程規劃首重安全，我國之國外旅遊警示分級表是由下列哪個機關發布？ (A) 交通部觀光局 (B) 外交部領事事務局 (C) 交通部民用航空局 (D) 行政院衛生署疾病管制局。

() 6. 下列何者為構成海外團體旅遊成本結構中最大的風險？ (A) 行李遺失風險 (B) 簽證申辦風險 (C) 國外購物風險 (D) 外匯匯率風險。

() 7. 下列有關旅遊專業術語的敘述，何者不正確？ (A) ED Card 是指海關單 (B) Reconfirm 是指領隊導遊與各供應商再確認時間、人數與內容的作業 (C) STPC 是指航空公司在轉機點提供旅客的免費住宿 (D) Optional Tour 是指額外自費遊程。

() 8. 下列哪一項保險為旅遊定型化契約的強制險？ (A) 旅行平安保險

(B) 契約責任險　(C) 航空公司飛安險　(D) 團體取消險。

() 9. 根據我國國外旅遊警示分級表，下列敘述何者正確？　(A) 黃色警示，表示不宜前往　(B) 橙色警示，表示高度小心，避免非必要之旅行　(C) 灰色警示，表示須特別注意旅遊安全並檢討應否前往　(D) 藍色警示，表示提醒注意。

() 10. 領隊在機場的帶團作業，下列敘述何者最正確？　(A) 只要拿到登機證，飛機一定會等客人，所以不用提前到登機門　(B) 雖然航空公司要求 2 個小時前到機場辦理登機手續，但實際上 40 分鐘前到即可　(C) 在辦理登機手續前，提醒旅客將剪刀與小刀務必放在託運大行李中　(D) 為了妥善保管護照以免客人遺失，將全團所有護照在登機前全部收齊集中保管。

() 11. 領隊人員在國外各大城市中，操作徒步導覽時，下列何者為最重要的考量因素？　(A) 隨時清點人數　(B) 留意上廁所之方便　(C) 購買好吃的東西　(D) 注意交通安全。

() 12. 旅客經歷服務失誤所產生的補救成本屬於　(A) 機會成本　(B) 轉換成本　(C) 內部成本　(D) 外部成本。

() 13. 透過口語說服潛在或現有的消費者購買，是屬於　(A) 人員推銷　(B) 銷售推廣　(C) 公共關係　(D) 廣告贊助。

() 14. 服務落差是針對服務的不滿意而言，指的是期待和認知結果之間的差距。下列有關服務落差的敘述，何者錯誤？　(A) 消費者期待與另一消費者期待之認知差距　(B) 服務品質內容與提供之服務的差距　(C) 提供之服務與傳送之服務訊息的差距　(D) 消費者期待和所獲得服務品質之認知的差距。

() 15. 旅行社建立自己的企業識別系統（Corporate Identity System, CIS）是屬於　(A) 廣告　(B) 促銷　(C) 公共關係　(D) 直效行銷。

() 16. 典型的產品生命週期呈 S 型，業者在何階段會面臨最多的同業競爭？　(A) 成熟期　(B) 衰退期　(C) 導入期　(D) 成長期。

() 17. 舉辦正式宴會，下列相關敘述何者正確？　(A) 菜餚之選定應注意賓客之宗教忌諱，例如回教不食用牛肉　(B) 宜同時準備客單與菜單　(C) 陪客身分應高於主賓　(D) 英文請帖左下角之註記 R.S.V.P. 為法文，意為請準時赴宴。

() 18. 西式餐桌擺設，每個人的水杯均應置於何處？ (A) 餐盤的右前方 (B) 餐盤的左前方 (C) 餐盤的正前方 (D) 餐桌的正中央。

() 19. 不管國內外，Buffet 為現代人常用的一種飲食方式，下列相關敘述何者錯誤？ (A) 進餐不講究座位安排，進食亦不拘先後次序 (B) 取用食物時勿插隊 (C) 吃多少取多少，切忌堆積盤中 (D) 喜歡的食物可冷熱生熟一起裝盤食用。

() 20. 用餐中若須取鹽、胡椒等調味品，下列敘述何者最為正確？ (A) 委請人傳遞 (B) 大聲呼喚 (C) 起立並跨身拿取 (D) 起立並走動拿取。

() 21. 關於西式餐桌禮儀，下列敘述何者正確？ (A) 飯後提供之咖啡宜用咖啡湯匙舀起來喝 (B) 整個麵包塗好奶油，可直接入口食之 (C) 進餐的速度宜與男女主人同步 (D) 試酒是必要的禮儀，通常是女主人的責任。

() 22. 就食禮儀，如須吐出果核，應該如何做最恰當？ (A) 直接吐在盤子上 (B) 吐在口布上 (C) 吐在桌子上 (D) 手握拳自口中吐出。

() 23. 下列何項是男士在教堂中的禮節？ (A) 戴黑色禮帽 (B) 戴法式扁帽 (C) 戴棒球帽 (D) 脫帽以示尊重。

() 24. 晚輩對長輩不適合行什麼禮？ (A) 鞠躬禮 (B) 頷首禮 (C) 握手禮 (D) 跪拜禮。

() 25. 陪同兩位貴賓搭乘有司機駕駛的小轎車時，接待者應坐在哪一個座位？ (A) 駕駛座旁邊 (B) 後座中間座 (C) 後座右側 (D) 後座左側。

() 26. 在擁擠電梯中走出順序應如何？ (A) 禮讓尊長 (B) 靠近門口者優先 (C) 遵守女士優先準則 (D) 禮讓客人。

() 27. 走路要遵守道路規則，行進間當兩位男士與一位女士同行時，三人排列位置應如何？ (A) 女士走在中間 (B) 女士走在最右邊 (C) 女士走在最左邊 (D) 讓女士走在最後面，另兩位男士走在前面。

() 28. 關於名片遞送，下列敘述何者合乎禮儀？ ①女士先遞給男士 ②職位較低及來訪者先遞 ③接收者應即時細看名片內容 ④正面文字朝向對方 (A) ①②③ (B) ②③④ (C) ①③④ (D) ①②④。

() 29. 旅客 SHELLY CHEN 為 16 歲之未婚女性，其機票上的姓名格式，
下列何者正確？　(A) CHEN/SHELLY MS　(B) CHEN/SHELLY
MRS　(C) CHEN/SHELLY MISS　(D) I/CHEN/SHELLY MISS。

() 30. 中華航空公司加入下列哪一個航空公司合作聯盟？　(A) Star
Alliance　(B) Sky Team　(C) One World　(D) Qualiflyer Group。

() 31. 下列何項不代表機位 OK 的訂位狀態（Booking Status）？　(A)
KK　(B) RR　(C) HK　(D) RQ。

() 32. 假設旅客旅遊行程中，所有航段的總哩程 TPM=3,000 哩，
而 MPM=3,300 哩，則 EMS 為　(A) M　(B) 5M　(C) 10M
(D)15M。

() 33. 填發機票時，旅客姓名欄加註 "SP"，請問 "SP" 代表何意？
(A) 指 12 歲以下的小孩，搭乘飛機時，沒有人陪伴　(B) 指沒有護
衛陪伴的被遞解出境者　(C) 指乘客由於身體某方面之不便，需要
協助　(D) 指身材過胖的旅客，須額外加座位。

() 34. 旅客機票之購買與開立，均不在出發地完成，此種方式稱為　(A)
SOTO　(B) SITO　(C) SOTI　(D) SITI。

() 35. 旅客帶著 1 歲 8 個月大的嬰兒搭機，由我國高雄飛往美國舊金
山，請問下列有關嬰兒票之規定，何者正確？　(A) 不託運行李，
則免費　(B) 2 歲以下完全免費　(C) 如果不占位置，則免費　(D)
付全票 10% 的飛機票價。

() 36. 就臺灣桃園國際機場而言，下列何者為 Off-Line 之航空公司？
(A) AI　(B) JL　(C) MH　(D) SQ。

() 37. 下列旅客屬性之代號，何者得向航空公司申請 Bassinet 的特殊服
務？　(A) INF　(B) CHD　(C) CBBG　(D) EXST。

() 38. 旅客從臺北搭機前往美國洛杉磯，接著自行開車沿途旅遊抵達舊金
山，最後再由舊金山搭機返回臺北，則此行程種類為　(A) OW
(B) RT　(C) CT　(D) OJ。

() 39. 下列機票種類，何項使用效期最長？　(A) Y　(B) YEE30　(C)
YEE3M　(D) YEE6M。

() 40. 下列機票種類，何者持票人年齡最大？　(A) Y/IN90　(B) Y/

CD75　(C) Y/CH50　(D) Y/SD25。

() 41. 對傷患施行心肺復甦術（CPR）急救，胸外按壓不可壓於劍突處，以免導致哪一器官破裂？　(A) 肝臟　(B) 脾臟　(C) 心臟　(D) 腎臟。

() 42. 旅行團出發後，因可歸責於旅行社之事由，使旅客因簽證、機票或其他問題，致旅客遭當地政府逮捕、羈押或留置時，旅行社應賠償旅客以每日多少新臺幣之違約金？　(A) 2 萬元　(B) 4 萬元　(C) 6 萬元　(D) 10 萬元。

() 43. 針對意識仍清楚的中暑傷患進行急救時，宜將傷患置於何種姿勢？(A) 平躺，頭肩部墊高　(B) 側臥，頭肩部與腳墊高　(C) 趴躺，頭肩部墊高，屈膝　(D) 半坐臥，手抬高。

() 44. 關於前往低溫地區旅遊應注意的事項，下列敘述何者不適當？(A) 衣物攜帶除足夠保暖外，不應在大衣內穿太多的衣服，以免在室內與室外溫差太大時，引起身體調適不良　(B) 為了防止在雪地上眼睛受到傷害，最好戴上墨鏡　(C) 在雪地拍照如遇到按不下快門，可將相機置於身體暖和處取暖，再拿出拍照即可　(D) 購買鞋子時，除了鞋子底部要有防滑效果，也應注意要買比平常更小的尺寸，使重心集中於腳掌部。

() 45. 對於旅客身上所攜帶的現金，領隊或導遊人員應如何建議較為適當？　(A) 建議旅客將部分現金寄放在領隊或導遊身上　(B) 建議旅客將不需使用的現金兌換成當地貨幣　(C) 建議旅客將所有現金隨身攜帶　(D) 建議旅客將不需使用的現金放在旅館的保險箱。

() 46. 旅程最後一天，臨時獲知當地有重大集會活動，可能會造成交通壅塞，帶團人員應採取何種應變方法？　(A) 自行決定取消幾個較不重要的景點，以確保旅客能玩得從容與盡興　(B) 提早集合時間，依照原計畫把當天行程走完，提早啟程前往機場，以免錯過班機　(C) 詢問旅客意見以示尊重，以投票多數決定，若過半數同意即取消該行程　(D) 心想交通壅塞應該不會有太大影響，完全按照原定時間與行程走。

() 47. 旅行業辦理國內外旅遊業務時，應投保履約保證保險，除最低投保金額外，甲種旅行業每增設分公司一家，應增加新臺幣多少元？

(A) 400 萬　(B) 800 萬　(C) 1,200 萬　(D) 1,600 萬。

(　) 48. 在團體旅遊途中，若遇到歹徒襲擊行兇時，下列領隊或導遊人員的處理方式中，何者不適當？　(A) 如有團員不幸受傷，應立即送醫治療　(B) 應請壯碩身材團員一起幫忙與歹徒周旋，自己設法去呼救　(C) 盡速將團員移到較安全之處　(D) 自己應挺身而出，以保護團員的人身和財產之安全為第一要務。

(　) 49. 國人旅遊時多喜歡拍照，且常有不願受約束，又不守時情況，領隊人員應如何使團員遵守時間約定為宜？　(A) 團進團出，全程統一帶領，不可讓團員自由活動　(B) 事先約定：遲到的人自行前往下一目的地　(C) 對於慣常遲到者，偶爾故意「放鴿子」懲罰以為警惕　(D) 對於集合時間、地點，清楚的説明，並提醒常遲到者。

(　) 50. 對於飛機起飛前的安全示範，乘客應如何配合？　(A) 搭過幾次飛機，看熟之後就可不必管它　(B) 自己認為需要時，多看幾次　(C) 每次示範時，都要用心觀看其動作要領　(D) 因出事的機率小，可以不理它。

(　) 51. 下列有關遺失機票之敘述，何者正確？　(A) 應向當地警察單位申報遺失，並請代為傳真至原開票之航空公司確認　(B) 如全團機票遺失，應取得原開票航空公司之同意，由當地航空公司重新開票　(C) 若機票由團員自行保管而遺失，則領隊不須協助處理　(D) 應向當地海關申報遺失，並請代為傳真至原開票之航空公司確認。

(　) 52. 關於我國海關規定之貨幣限制，下列敘述何者錯誤？　(A) 攜帶人民幣入出境之限額各為 2 萬元，超額攜帶者，依規定均應向海關申報　(B) 攜帶人民幣入境旅客可將超過部分，自行封存於海關，出境時准予攜出　(C) 攜帶新臺幣超過 6 萬元時，應在出入境前事先向中央銀行申請核准，持憑查驗放行　(D) 旅客攜帶黃金出入境不予限制，但不論數量多寡，均必須向海關申報，如所攜黃金總值超過美金 2,000 元者，應向內政部申請輸出入許可證，並辦理報關驗放手續。

(　) 53. 超大型團體進住旅館，為求時效，並確保行李送對房間，領隊應如何處理最佳？　(A) 催促行李員限時將每件行李送達正確的房間　(B) 將所有的行李集中保管，由旅客親自認領　(C) 幫助行李員註

記每件行李的房間號碼 (D) 事先説服旅客自行提取。

() 54. 旅客如遇傷病，帶團人員應如何處理較為適當？ (A) 立即送醫治療 (B) 立即設法派專人護送回國，剩下未完的行程應照規定退費 (C) 傷病旅客單獨住院治療，帶團人員與其他團員須依照契約繼續行程 (D) 請旅客自行處理，帶團人員並無介入協助之必要。

() 55. 旅途中如有團員出現怪異行徑、情緒變化極不穩定時，帶團人員的處理方式中，何者較不恰當？ (A) 回報公司聯絡其家屬查明是否曾患有精神疾病，以利後續處理 (B) 盡速送醫治療控制病情 (C) 聯絡家屬並協助訂位購機票送回臺灣 (D) 安撫團員忍耐相處直到行程結束。

() 56. 旅行國外，航空公司班機機位不足時，帶團人員的處理方式，下列何者錯誤？ (A) 非必要時，不可將團體旅客分批行動 (B) 若須分批行動，應安排通曉外語的團員為臨時領隊，與其保持密切聯繫 (C) 應隨時與當地代理旅行社保持聯絡 (D) 只要確定航空公司的處理方法即可，以免造成航空公司人員麻煩。

() 57. 因旅行社過失無法成行，應即通知旅客並説明其事由。其已為通知者，則按通知到達旅客時，距出發日期時間之長短，依規定計算應賠償旅客之違約金，下列敘述何者錯誤？ (A) 通知於出發日前第三十一日以前到達者，賠償旅遊費用 10% (B) 通知於出發日前第二十一日至第三十日以內到達者，賠償旅遊費用 20% (C) 通知於出發日前第二日至第二十日以內到達者，賠償旅遊費用 30% (D) 通知於出發日前一日到達者，賠償旅遊費用 100%。

() 58. 被保險人萬一在旅行期間或保險期間發生意外，須在事故發生後多久前向保險公司申請要求賠償？ (A) 1 個月內 (B) 2 個月內 (C) 3 個月內 (D) 6 個月內。

() 59. 在歐洲地區旅遊，應小心財物安全，下列敘述何者錯誤？ (A) 通常亞洲觀光客，因為經常身懷巨額現金，而且證照不離身，因此很容易成為歹徒作案的對象 (B) 領隊或導遊人員應提醒團員盡可能分散行動，以免集體行動太過招搖，變成歹徒下手目標 (C) 如不幸遭搶，應該以保護身體安全為優先考慮，不要抵抗，必要時，甚至可以偽裝昏迷，或可保命 (D) 最好在身上備有貼身暗袋，分開

放置護照、機票、金錢、旅行支票等，避免將隨身財物證件放在背包或皮包。

() 60. 旅行業所投保之責任保險，其最終受益人為何？ (A) 旅客 (B) 旅行業老闆 (C) 旅行業領隊 (D) 旅行業全體員工。

() 61. 現行法令規定，綜合旅行業投保旅行業履約保證保險，其投保最低金額為新臺幣多少元？ (A) 2,000 萬元 (B) 4,000 萬元 (C) 6,000 萬元 (D) 8,000 萬元。

() 62. 下列有關保險的敘述何者錯誤？ (A) 信用卡所附帶的保險，大部分保險期間僅限搭乘大眾交通工具期間，並無法完全包括整個旅遊行程 (B) 信用卡所附帶的保險，必須以信用卡支付全額公共交通費或 80% 以上團費方可獲得保障，且保障對象多限於持卡人本人 (C) 有投保履約責任險的旅行社已經能夠給予旅客旅遊期間全方位的保障，因此不須再投保旅遊平安保險 (D) 旅遊平安保險通常包含個人賠償責任、行李延誤、行李／旅行文件遺失、因故縮短或延長旅程、旅程中發生的額外費用。

() 63. 下列何種類型中毒者禁止進行催吐？ (A) 普通藥物中毒 (B) 食物中毒 (C) 腐蝕性毒物中毒 (D) 氣體中毒。

() 64. 登革熱與黃熱病同樣是人體經下列哪一種蚊子叮咬後感染的？ (A) 埃及斑蚊 (B) 中華瘧蚊 (C) 三斑家蚊 (D) 熱帶家蚊。

() 65. 完整接種狂犬病疫苗，每次共需幾劑？每次免疫力可維持幾年？ (A) 二劑、一年 (B) 二劑、二年 (C) 三劑、二年 (D) 三劑、三年。

() 66. 關於傷患創傷出血的急救原則，下列敘述何者錯誤？ (A) 急救人員之雙手徹底洗淨 (B) 覆蓋傷口部位，預防感染 (C) 設法止血，防範傷患休克 (D) 立即清除傷口血液凝塊。

() 67. 旅客於上船前，以下何者對防止暈船有所幫助？ (A) 多喝茶 (B) 喝些薑汁 (C) 多喝酒 (D) 吃飽些。

() 68. 在世界各地旅行時，關於溼度、溫度、陽光之因應措施的敘述，下列何者錯誤？ (A) 在極地旅行時太陽光強烈，西方人宜戴太陽眼鏡保護，惟東方人眼睛適應能力佳，不須配戴 (B) 美洲大陸中西

部乾燥、溫度低，應多補充水分　(C) 冬季前往冰雪酷寒之地旅行應注意頭部及四肢之保暖，適當的帽子、手套及鞋襪可禦寒　(D) 早晚溫差大的地方，宜採易穿脫之服裝。

(　) 69. 旅遊途中，若遇有團員出現休克現象，下列處置何者最不適當？
(A) 使患者平躺，下肢抬高　(B) 包裹毛毯或衣物，但不能過熱
(C) 不論何種原因所導致的休克，應立即移動患者至陰涼處　(D) 患者若無意識不清、昏迷，或頭、胸與腹部等嚴重受傷，可以提供水分。

(　) 70. 輕度燒傷時，應如何急救？　(A) 在傷處用冷水沖洗　(B) 在傷處用溫水沖洗　(C) 在傷處塗抹軟膏　(D) 在傷處塗抹乳液。

(　) 71. 下列何種傳染病是經由飲食傳染？　(A) 瘧疾　(B) 傷寒　(C) 狂犬病　(D) 日本腦炎。

(　) 72. 下列何者不是預防飛沫傳染應注意事項？　(A) 有外傷立即消毒處理　(B) 避免前往過度擁擠之場所　(C) 避免至販賣野生動物的場所　(D) 避免前往通風不良之場所。

(　) 73. 下列關於「旅遊血栓症」的敘述與預防措施，哪一項不正確？
(A) 又稱為「經濟艙症候群」　(B) 較易因為長時間搭乘飛機而發生，所以最好穿著寬鬆衣褲　(C) 適時地活動腿部肌肉，或起身走動　(D) 大量喝酒，以加速血液循環。

(　) 74. 為預防搶劫或扒竊事件發生，領隊人員原則上應如何處理方為妥當？　(A) 叮嚀團員盡量使用雙肩後背包，可有效預防扒手劃開皮包偷取財物　(B) 請團員將護照或大面額現金交由領隊代為保管，個人應帶小額現金出門　(C) 叮嚀團員迷路時，不要慌張，除警務人員外，不要隨便找人問路，以免遭搶或遭騙　(D) 請團員小心主動前來攀談或問路的陌生人，對小孩則毋須警戒。

(　) 75. 下列有關遺失護照之敘述，何者正確？　(A) 護照遺失時，應就近向警察機關報案，取得報案證明　(B) 若時間急迫，可持遺失者的國民身分證及領隊備妥的護照資料，請求國外移民局及海關放行
(C) 應聯絡遺失者家屬，請其前來國外處理　(D) 領隊及導遊人員應謹慎幫旅客保管護照，避免由旅客自行保管，以免遺失造成困擾。

() 76. 下列有關財物安全之敘述，何者正確？ (A) 在國外應避免用信用卡消費，盡量使用現鈔及旅行支票 (B) 旅行支票在兌現或支付時於適當欄位簽名，不要事先簽妥 (C) 換鈔時，應向導遊領隊兌換較為安全 (D) 信用卡遺失或被竊時，應向本國警察局報案並申請補發。

() 77. 護照為旅遊途中的重要身分證明文件，也常為歹徒下手的目標，下列何者不是防止護照遺失的好辦法？ (A) 統一保管全團團員護照，以策安全 (B) 影印全團團員護照，以備不時之需 (C) 提醒旅客：若無必要，不要將護照拿出 (D) 教導旅客：護照應放置於隱密處，以免有心人偷竊。

() 78. 有關簽證遺失的處理原則，下列何者錯誤？ (A) 向當地警察機關報案，並取得報案文件 (B) 查明遺失簽證的批准號碼、日期及地點 (C) 查明遺失簽證可否在當地或其他前往的國家中申請，但應考慮時效性及前往國家的入境通關方式 (D) 為求團員安全，不可將遺失簽證的團員單獨留在該地，領隊應想辦法由陸路或空路闖關通行。

() 79. 旅行業經核准籌設後，應最遲於幾個月內依法辦妥公司設立登記？ (A) 1 個月 (B) 2 個月 (C) 3 個月 (D) 4 個月。

() 80. 成人的呼吸道堵塞異物，常發生於下列何種情況？ (A) 睡覺中 (B) 進食中 (C) 心肌梗塞時 (D) 運動時。

解 答

標準答案：答案標註＃者，表該題有更正答案，其更正內容詳見備註。

1	2	3	4	5	6	7	8	9	10
C	D	A	D	B	D	A	B	B	C
11	12	13	14	15	16	17	18	19	20
D	D	A	A	C	A	B	A	D	A
21	22	23	24	25	26	27	28	29	30
C	D	D	#	A	B	A	B	A	B
31	32	33	34	35	36	37	38	39	40
D	A	C	A	D	A	A	D	A	B
41	42	43	44	45	46	47	48	49	50
#	A	A	D	D	B	A	B	D	C
51	52	53	54	55	56	57	58	59	60
B	#	#	A	D	D	#	#	B	A
61	62	63	64	65	66	67	68	69	70
#	#	C	A	C	D	#	A	#	A
71	72	73	74	75	76	77	78	79	80
B	#	D	C	A	B	A	D	B	B

備註：第 24 題答 B 或 C 或 BC 者均給分，第 41 題答 A 或 B 或 AB 者均給分，第 52 題答 A 或 D 或 AD 者均給分，第 53 題答 C 或 D 或 CD 者均給分，第 57 題一律給分，第 58 題一律給分，第 61 題答 B 或 C 或 BC 者均給分，第 62 題答 C 或 D 或 CD 者均給分，第 67 題一律給分，第 69 題答 C 或 D 或 CD 者均給分，第 72 題答 A 或 C 或 AC 者均給分。

領隊與導遊實務（一）

(　) 1. 在下列何處活動，紫外光反射最強，最容易曬傷？　(A) 平地雪地　(B) 平地沙地　(C)3,000 公尺高之沙地　(D)3,000 公尺高之雪地。

(　) 2. 當團員發生腹瀉現象時，應該使用下列哪一個字詞向醫生說明？(A)Allergy　(B)Diarrhea　(C)Gout　(D)Stroke。

(　) 3. 對有意識的成人採取哈姆立克法（Heimlich）急救之前，應先進行下列何種處置，以確定患者是否呼吸道堵塞？　(A) 問患者：「你嗆到了嗎？」　(B) 擺復甦姿勢　(C) 搖晃患者　(D) 做 5 個腹部擠壓。

(　) 4. 目前國際檢疫法定傳染病指的是下列哪些疫病？　(A) 瘧疾、鼠疫、狂犬病　(B) 霍亂、黃熱病、鼠疫　(C) 瘧疾、鼠疫、A 型肝炎　(D)A 型肝炎、狂犬病、黃熱病。

(　) 5. 劉先生因滑倒膝蓋擦傷，下列哪一種溶液最適合用於清潔傷口？(A) 生理食鹽水　(B) 雙氧水　(C) 碘酒　(D) 紅藥水。

(　) 6. 旅遊途中如果發生頭部外傷出血，無頸椎傷害，但患者仍意識清醒狀況下，採用何種姿勢最適宜？　(A) 側臥　(B) 俯臥　(C) 平躺，頭肩部墊高　(D) 復甦姿勢。

(　) 7. 被下列哪一種具神經性毒之毒蛇咬傷時，會造成肌肉麻痺、呼吸衰竭？　(A) 龜殼花　(B) 雨傘節　(C) 百步蛇　(D) 青竹絲。

(　) 8. 當團員在旅遊地街上被野狗咬傷，下列何者不是優先施打的防疫處置？　(A) 狂犬病免疫球蛋白　(B) 狂犬病疫苗　(C) 破傷風疫苗　(D) 傷寒疫苗。

(　) 9. 針對暈倒、休克或熱衰竭的傷患進行急救時，宜將傷患置於何種姿勢？　(A) 平躺，頭肩部墊高　(B) 平躺，腳抬高　(C) 側臥，頭肩部墊高　(D) 側臥，腳抬高。

(　) 10. 甲君赴西藏旅遊，發生急性高山病，請問下列何者不是該病之典型症狀？　(A) 頭痛　(B) 嘔吐　(C) 腹瀉　(D) 食慾變差。

(　) 11. 對於一位即將出國旅行的糖尿病患者，您會特別建議他（她）攜帶下列哪些物品？ ①糖果點心 ②英文病歷摘要 ③硝化甘油舌下錠 ④血壓計 ⑤降血糖藥物　(A)①②⑤　(B)①③④　(C)②③⑤

(D) ③④⑤。

() 12. 以下哪些旅客不宜搭乘飛機？ ①老人 ②嬰兒 ③近期胸腔手術者 ④開放性肺結核 ⑤糖尿病 (A) ①② (B) ③④ (C) ②③ (D) ④⑤。

() 13.「熟悉旅遊」通常是針對服務的何種特性所採取的行銷策略？ (A) 不可分割性 (B) 無形性 (C) 異質性 (D) 易滅性。

() 14. 下列何種是旅行社將銷售部門分為直客與批售銷售團隊的稱呼方式？ (A) 市場區隔結構的銷售團隊 (B) 整合結構的銷售團隊 (C) 市場通路結構的銷售團隊 (D) 顧客結構的銷售團隊。

() 15. 下列何者不屬於觀光行銷通路的主要功能？ (A) 調節供需 (B) 資金融通 (C) 分散風險 (D) 不斷促銷。

() 16. 企業藉由實質設備之外觀、環境、品牌、員工的服務等方式，改變消費者的態度是屬於 (A) 產品上的改變 (B) 知覺上的改變 (C) 激起行為上改變 (D) 激發消費者潛在的動機。

() 17. 綠色遊客追求永續觀光，其動機不受下列何項因素影響？ (A) 保護環境的利他信念 (B) 自我期望有好的行為 (C) 關心節能提升好形象 (D) 可支配所得盡情消費。

() 18. 解說時以大地為鍋燒熱水的方式來解說地下噴泉，是屬於下列何種解說法的應用？ (A) 濃縮法 (B) 對比法 (C) 引喻法 (D) 量換法。

() 19. 下列敘述之內容何者完全正確？ (A) 埃及的金字塔、印度的泰姬馬哈陵與墨西哥的金字塔都是當作皇族的陵寢之用 (B) 臺北 101 大樓、紐約帝國大廈與華盛頓的五角大廈都是商業辦公大樓與購物中心規劃一體的商辦大樓 (C) 臺灣的玉山、中國的昆山與加拿大的落磯山脈都是屬於 UNESCO 認定的世界自然遺產 (D) 中國的萬里長城、祕魯的馬丘比丘與柬埔寨的吳哥窟都是屬於 UNESCO 認定的世界文化遺產。

() 20. 旅遊產品與一般消費性的實體產品最大不同點在於 (A) 同質性 (B) 易逝性 (C) 有形性 (D) 專業性。

() 21. 陳先生夫婦喜愛飛往國外參加豪華郵輪旅遊，但不喜歡每天收拾行

李，也不喜歡太匆促的旅行。從遊程規劃最適原則的觀點，下列哪一項最符合陳先生夫婦的需求？　(A) 飛機加豪華郵輪加上船前的觀光並住宿於城市一晚　(B) 飛機加豪華郵輪加下船後的觀光並住宿於城市一晚　(C) 飛機加豪華郵輪加上船前的觀光並住宿於城市一晚再加下船後的觀光並住宿於城市一晚　(D) 僅飛機加豪華郵輪之旅。

()22. 匯率會影響用新臺幣訂價的遊程成本，詢價時匯率為 R1、估價與訂價時匯率為 R2、旅客購買遊程時的匯率為 R3、旅行社出團結匯時匯率為 R4、領隊國外換匯時匯率為 R5、結匯支付國外團費時匯率為 R6。請問在一般團體的運作下，上述哪幾種匯率與實際團體獲利有關？　(A) R2、R4、R5、R6　(B) R1、R2、R4、R6　(C) R3、R4、R5、R6　(D) R1、R3、R6。

()23. 有關團體旅遊中小費支付的敘述，下列何者錯誤？　(A) 國外有些餐廳在用餐之後，會希望客人放置小費在桌上給服務人員　(B) 在國外機場請行李搬運人員搬運行李，通常需要支付行李搬運小費　(C) 國外旅遊通常會於行程結束前給司機小費　(D) 乘坐豪華遊輪時，因為費用較高，所以不用再支付任何小費。

()24. 下列敘述何者較符合國際航空公司登機作業程序？　(A) 國際航線團體應於飛機起飛前 3 小時抵達機場報到　(B) 一般國際航線要求旅客於班機起飛前 30 分鐘抵達登機門　(C) 國際線隨身行李可攜帶 10 公升液體上機　(D) 國際線登機時一般會先請團體旅客登機。

()25. 旅行業者設計產品時常用來參閱行程相關國家之所需旅行證件、簽證、檢疫、機場稅、海關出入境等規定之重要工具書為　(A) OAG　(B) PIR　(C) FIM　(D) TIM。

()26. 有 8 天美西行程，由臺北起飛為早上班機，由美西返回為深夜班機，全程仍在 8 天內完成，排除飛航時間，請問在美國遊玩的時間為　(A) 5 天 5 夜　(B) 6 天 5 夜　(C) 6 天 6 夜　(D) 7 天 6 夜。

()27. 下列敘述何者較符合領隊帶團的安排作業？　(A) 司機後面一排的兩個位子通常是保留給年長者　(B) 司機後面一排的兩個位子通常是保留給領隊與導遊　(C) 航空公司旅客座位安排是由領隊決定的　(D) 女領隊最好不要將自己房號告知團員以確保自身安全。

() 28. 歐洲旅遊行程中，行駛於法國加萊（Calais）市與英國杜佛（Dover）市間之英吉利海峽渡輪稱之為 (A) Hydrofoil (B) Jet Boat (C) Eurorail (D) Hovercraft。

() 29. 泡溫泉時，下列行為何者不恰當？ (A) 進水池前要先淋浴，以維護公共衛生 (B) 手腳容易抽筋者，應避免單獨泡溫泉 (C) 泡完溫泉會覺得口渴或飢餓，宜先準備飲料或食物在旁，以便隨時取用 (D) 不可在池內嬉鬧或打水仗，影響其他來賓的安寧。

() 30. 某女士計畫去義大利旅遊，在行程上特意安排到歌劇院觀賞著名的歌劇表演，因此她的出國行李內要多準備之服裝為何？ (A) 晚禮服 (B) 洋裝 (C) 套裝 (D) 褲裝。

() 31. 到馬來西亞旅遊，有女性旅客被禁止進入印度廟內參觀，下列何項是最可能的原因？ (A) 短褲或無袖上衣 (B) 牛仔褲 (C) 長褲或拖鞋 (D) 休閒服。

() 32. 住宿飯店時，下列敘述何者最不恰當？ (A) 使用飯店游泳池，入池前應先將身體沖洗乾淨再下水 (B) 任何時間皆不宜穿著睡衣在飯店大廳走動 (C) 使用健身設施時，應該依照飯店規定時間及安全規則 (D) 使用過的毛巾應摺回原狀，放回原處，以免失禮。

() 33. 在社交禮儀中，有關介紹的先後順序下列何者正確？ (A) 將年長者介紹給年輕者 (B) 將男賓介紹給女賓 (C) 將地位高的介紹給地位低的 (D) 將有貴族頭銜的介紹給平民。

() 34. 主人親自駕駛小汽車時，下列乘坐法何者最不恰當？ (A) 以前座為尊，且主賓宜陪坐於前，若擇後座而坐，則如同視主人為僕役或司機，甚為失禮 (B) 與長輩或長官同車時，為使其有較舒適之空間，應請長輩或長官坐後座，較為適宜 (C) 如主人夫婦駕車迎送友人夫婦，則主人夫婦在前座，友人夫婦在後座 (D) 主人旁之賓客先行下車時，後座賓客應立即上前補位，方為合禮。

() 35. 正式的宴會邀約禮儀，下列敘述何者錯誤？ (A) 應以書面的邀請卡來邀約 (B) 西方請帖會註明衣著的形式和附上回條 (C) "R.S.V.P." 表示參加或不參加，都請回函告知 (D) "Regrets Only" 表示欲參加時，務請告知。

() 36. 穿著禮儀中，「小禮服」的英語名稱為　(A)White tie　(B) Semiformal　(C)Black tie　(D)Lunch jacket。

() 37. 在高級餐廳用餐，點選紅酒時，下列哪一項動作不恰當？　(A) 餐廳將卸下的軟木塞放在盤子上展示於客人時，客人須將軟木塞拿起來聞聞味道是否喜歡　(B) 酒侍倒好酒之後，客人要喝酒前，可先以手壓在杯底，在桌上旋轉酒杯，以觀察酒色，並看酒汁裡是否有雜質　(C) 看完酒色之後，拿起酒杯，讓鼻子半罩在杯口，以聞酒香　(D) 品嚐第一口酒時，可先含一口酒，讓酒與舌頭完全接觸，然後像漱口一樣，吸入空氣，讓酒在嘴內與空氣相和，引出味道。

() 38. 用餐喝湯時，下列敘述何者不恰當？　(A) 以口就碗，低頭喝湯　(B) 喝湯不宜發出聲音，在日本喝湯及吃麵除外　(C) 湯匙放在湯碗裡，表示還在食用　(D) 湯匙由內往外或由外往內舀湯皆可。

() 39. 吃麵包沾奶油的禮儀，下列敘述何者正確？　(A) 用奶油刀直接將冰奶油放在整塊麵包上　(B) 用奶油刀直接將冰奶油放在撕下的小口麵包上　(C) 用奶油刀挖一點冰奶油，放在麵包盤邊緣上，再用撕下的麵包去沾盤緣上的奶油，即可食用　(D) 大蒜麵包已經抹好奶油，直接撕開即可食用，無須再沾奶油。

() 40. 到醫院探訪病人，下列敘述何者錯誤？　(A) 須先詢問探病時間，以免徒勞無功　(B) 衣著須鮮豔充滿朝氣，才能帶給病人歡樂　(C) 不清楚病房號碼，可在櫃檯詢問，不可一間間病房敲門　(D) 進入病房宜先敲門，得到應允才可進入。

() 41. 某航空公司由臺北飛往紐約班機，臺北起飛時間 16:30，抵達安克拉治為 09:25。略事停留後續於 10:40 起飛，抵達紐約為 21:30，其飛行時間為多少？（TPE/GMT+8，ANC/GMT-8，NYC/GMT-4）(A)17 時 15 分　(B)11 時 45 分　(C)13 時 15 分　(D)15 時 45 分。

() 42. 下列何者並非 PTA 的使用範圍？　(A) 預付匯款　(B) 預付機票相關稅款　(C) 預付行李超重費　(D) 預付機票票款。

() 43. 機票表示貨幣價值時，均以英文字母為幣值代號，下列何者錯誤？(A)CAD：加幣　(B)EGP：歐元　(C)NZD：紐元　(D)GBP：英鎊。

() 44. 有關嬰兒機票（Infant Fare）的敘述，下列何者錯誤？ (A) 不能占有座位 (B) 未滿 2 歲之嬰兒 (C) 旅客於出發前，可申請機上免費提供的尿布和奶粉 (D) 每一位旅客最多能購買嬰兒票 2 張。

() 45. 若旅客購買的票種代碼（Fare Basis）為 XLP3M19，其效期最長為 (A)19 個月 (B)109 天 (C)3 個月 (D)19 天。

() 46. 某位旅客懷孕 38 週（或距離預產期約 2 週）到機場辦理報到手續，下列敘述何者正確？ (A) 不得搭機，拒絕受理其報到 (B) 須提供其主治醫師填具之適航證明，方可受理 (C) 須事先通過航空公司醫師診斷，方可受理 (D) 須於班機起飛 48 小時前，告知航空公司並回覆同意，方可受理。

() 47. 依交通部民用航空局統計，第一家進軍臺灣的低成本航空公司（LCC）為 (A) 樂桃航空公司 (B) 宿霧太平洋航空公司 (C) 真航空公司 (D) 新加坡捷星航空公司。

() 48. 依據附圖，此為下列何種機型的座位表？

AUTH-71

0 - TPE 1 - BKK 2 – LHR

NO SMOKING-TPEBKK

	A	C	D	E	F	G	H	K	
20E	*	*					.	.	20E
21	21
22	*	*	22
23	/	/	*	*	23
W24	24W
W25	*	*	.	.	25W

AVAIL NO SMK: * BLOCK: / LEAST PREF: U BULKHEAD: BHD
AVAIL SMKING: - PREMIUM: Q UPPER DECK: J EXIT ROW: E
SEAT TAKEN: WING: W LAVATORY: LAV GALLEY: GAL
BASSINET: B LEGROOM: L UMNR: M REARFACE: @
(A) AIRBUS 330 (B) AIRBUS 321 (C) BOEING 737 (D) BOEING 757。

() 49. 根據下面顯示的可售機位表，TPE 與 VIE 兩地之間的時差為多少

小時？

22JAN TUE TPE/Z¥8 VIE/-7

1CI 63 J4C4D0Z0Y7B7TPEVIE 2335 0615¥1 343M0 26 DC/E

2BR 61 C4J4Z4Y7K7M7TPEVIE 2340 0930¥1 332M1 246 DC/E

3KE/CI *5692 C0D0I0Z4O4Y0TPEICN 0810 1135 3330 DC/E

4KE 933 P0A0J4D4I4Z0VIE 1345 1720 332LD0 246 DC/E

5CI 160 J4C4D0Z4Y7B7TPEICN 0810 1135 333M0 DC/E

6KE 933 P0A0J4D4I4Z0VIE 1345 1720 332LD0 246 DC/E

7TG 633 C4D4J4Z4Y4B4TPEBKK 1520 1815 330M0 X136 DCA/E

8TG/VO *7202 C4D4J4Z4Y4B4VIE 2355 0525¥1 7720 DCA/E

9TZ 202 Z7C7J7D6I0S7TPENRT 0650 1040 7720 DCA

10OS/VO *52 J9C9D9Z9P9Y9VIE 1215 1610 772MS0 X46 DC/E

11TZ 202 Z7C7J7D6I0S7TPENRT 0650 1040 7720 DCA

12NH/VO *6325 J4C4D4Z4P4Y4VIE 1215 1610 772MS0 X46 DCA/E

(A) 15 小時　(B) 8 小時　(C) 7 小時　(D) 1 小時。

() 50. 依據 IATA 規定，航空公司對於託運行李的處理，下列敘述何者正確？　(A) 損壞或遺失的行李應於出關前，由領隊協助旅客填具 PNR 向該航空公司申請賠償　(B) 對於遺失的行李，航空公司最高理賠金額為每公斤 400 美元　(C) 旅客的託運行李以件數論計，其適用地區為 TC3 區至 TC1 區之間　(D) 遺失行李時，領隊應協助旅客購買必需的盥洗用品，並保留收據，每人每天以 60 美元為上限。

() 51. 當旅客途中有某一段行程不搭飛機（即有 Surface 的情況），則該段行程在航空訂位系統中，會顯示下列何項訂位狀況？　(A) ARNK　(B) FAKE　(C) OPEN　(D) VOID。

() 52. 下列何種機型為擁有四具發動機配備的客機？　(A) 波音 767 型客機　(B) 波音 777 型客機　(C) 空中巴士 A330-200 型客機　(D) 空中巴士 A340-300 型客機。

() 53. 根據「海外緊急事件管理要點」規定，領隊於國外遇到下列何種情況，應向交通部觀光局報備？　(A) 旅客於旅途中財物被偷　(B) 旅客於國外遺失機票　(C) 國外訂房記錄被取消　(D) 旅客因違反

外國法令而延滯海外。

() 54. 出國團體搭機旅遊，帶團人員應特別注意各個機場之 MCT 規定。所謂的 MCT 規定指的是下列何者？　(A) 最短轉機時間限制　(B) 最長轉機時間限制　(C) 最低團體人數限制　(D) 最高行李重量限制。

() 55. 依據國外旅遊定型化契約書範本規定，如果旅遊團體未達組團旅遊之最低人數，該旅行社應於預定出發之幾日前通知旅客解除契約？(A) 3 日　(B) 5 日　(C) 7 日　(D) 10 日。

() 56. 某旅行團前往大陸地區進行八天之參觀訪問，第五天在途中發生交通事故，造成一位團員骨折必須住院治療且須家屬自臺灣前往照顧。旅行社應支付之旅遊責任保險法定最低金額總共新臺幣多少元？　(A) 200 萬　(B) 100 萬　(C) 50 萬　(D) 13 萬。

() 57. 某丙參加出國旅遊團體，與旅行社約定旅遊費用應包含 Transference。所謂的 Transference 指的是下列何種費用？　(A) 接送費　(B) 餐飲費　(C) 服務費　(D) 行李費。

() 58. 出國團體旅遊，帶團人員如遇旅客要求住宿 Adjacent Room 狀況，應妥善安排適當房間。所謂的 Adjacent Room 指的是下列何者？　(A) 連號房　(B) 連通房　(C) 緊鄰房　(D) 對面房。

() 59. 某一公司舉辦獎勵旅遊前往歐洲，旅客認為實際餐飲及住宿品質與出團前約定差異過大，旅客告知領隊回臺將提出申訴，下列領隊處理方式，何者最不可取？　(A) 領隊的工作就是依行程內容操作，如有疑問請旅客回臺直接找旅行社處理　(B) 核對中文行程與合約是否相符，如有不符處，盡快向旅客道歉並設法彌補　(C) 如中文行程與合約符合，還是要找出旅客真正的訴求，盡力顧及旅客的感受　(D) 領隊應盡力紓解團員情緒，返臺後亦須請旅行社主動向團員致意。

() 60. 王先生一家五口參加旅遊團，因有幼兒隨行，早上集合遲到 1 小時，影響行程且引起其他團員不悅，為確保團隊行程如期進行，領隊之最佳處理選項為何？　(A) 訂定罰款規則以示警惕　(B) 請其他團員發揮愛心，耐心等待　(C) 警告王先生一家人，如再遲到遊覽車將不會等候　(D) 與王先生商量安排提早其晨喚時間 1 小時，

以免遲到。

() 61. 小明帶領日本琉球四日遊行程，第一天到達旅館後即因颱風來襲，以致第二、三天無法完成原定行程，第四天返回臺灣。領隊在旅館住宿期間盡心盡力滿足旅客食宿及使用旅館內設施之需求，但因全程沒有參觀任何景點，旅行社應退還下列哪一費用才合理？　(A) 所有團費　(B) 餐費、住宿費　(C) 門票、旅遊交通費　(D) 保險費。

() 62. 旅行社如有惡意棄置旅客於國外之情形，依國外旅遊定型化契約書範本之規定，該旅行社除了應負擔滯留期間的必要費用，並應負賠償違約金為全部旅遊費用之幾倍？　(A) 一倍　(B) 二倍　(C) 三倍　(D) 五倍。

() 63. 領隊對於簽證保管或遺失之處理原則，下列何者最不適當？　(A) 領隊應妥善保管團體簽證，並影印一份備用　(B) 若全團簽證均遺失，又無其他替代方案，只有放棄部分旅程　(C) 如果是個人簽證遺失，領隊應協助安排，請團員先前往下一個目的地會合　(D) 應確保全團共進退，在實務上可嘗試由陸路申辦落地簽證入關，可能性極高。

() 64. 外交部領事事務局在桃園國際機場辦事處設置「旅外國人急難救助全球免付費專線」電話為何？　(A) 800-0885-0885（諧音「您幫幫我，您幫幫我」）　(B) 800-0885-0995（諧音「您幫幫我，您救救我」）　(C) 800-0995-0885（諧音「您救救我，您幫幫我」）　(D) 800-0995-0995（諧音「您救救我，您救救我」）。

() 65. 旅行團在國外旅遊期間遇到團員因病死亡時，領隊應以哪一項為最優先處理事項？　(A) 盡速向總公司報告　(B) 盡速向當地警察機關報案　(C) 盡速向就近之我國駐外使領館報備　(D) 盡速取得當地醫師開立之死亡證明。

() 66. 如果領隊帶團旅遊大陸地區，發生緊急事故需要請求救援時應優先通報的單位為何？　(A) 海峽兩岸關係協會　(B) 財團法人海峽交流基金會　(C) 行政院大陸委員會　(D) 財團法人臺灣海峽兩岸觀光旅遊協會。

() 67. 為了提供國人出國或停留國外時之參考，我國國外旅遊警示分級表的分級下列何者正確？ (A) 可分為三級：黃色、橙色、紅色，各代表不同警示程度 (B) 可分為三級：黃色、綠色、紅色，各代表不同警示程度 (C) 可分為四級：灰色、黃色、橙色、紅色，各代表不同警示程度 (D) 可分為四級：灰色、黃色、綠色、紅色，各代表不同警示程度。

() 68. 搭機旅行時，機艙內的洗手間門上的使用狀態出現 OCCUPIED 時，代表下列何種狀況？ (A) 故障 (B) 使用中 (C) 無人 (D) 清潔中。

() 69. 搭機時，機長在廣播中提到 Clear Air Turbulence 這個專業術語，指的是下列何種狀況？ (A) 清潔機艙 (B) 高空劫機 (C) 晴空亂流 (D) 遭遇雷擊。

() 70. 某甲在國內已申請之信用卡，在德國洽商三天後，欲進入法國時，發現其信用卡遺失，請問甲旅客應該立即做何處理？ (A) 向我國駐在該國外交單位掛失，並取得報案證明 (B) 向就近之警察機構掛失，並取得報案證明 (C) 向該地代理旅行社掛失 (D) 向當地相關之信用卡發卡機構掛失。

() 71. 帶團人員給旅客的重要證件安全保管建議，何者錯誤？ (A) 旅客應影印重要證件，如護照、機票 PNR、國際駕照等，一份隨身攜帶，一份留給國內親友以備不時之需 (B) 旅客應隨身攜帶兩、三張護照用的照片，以防護照被竊或遺失時，方可迅速申請補發 (C) 旅客應影印護照的基本資料頁及曾到訪國家的所有簽證頁隨身攜帶，若不慎遺失時，方可向警方證明自己有出境意圖 (D) 旅客應影印護照的重要頁次，以便護照被竊或遺失時，迅速申請補發及證明合法入境之用。

() 72. 甲旅客前往美國洛杉磯進行自由行旅遊活動，不慎錢包被扒，內有現金、旅行支票及信用卡等，甲旅客除向警方報案外，此時身無分文，只好請求我國駐外單位協助先行借款 500 美元應急。此款項按照外交部旅外國人急難救助實施要點，須於返國後幾日內歸還？ (A) 30 日 (B) 40 日 (C) 50 日 (D) 60 日。

() 73. 張小姐與朋友參加浪漫法國巴黎旅行團，張小姐共買了四樣皮件。

那天買完東西，全團要去用午餐，張小姐問領隊與導遊：「買的東西可以留在車上嗎？」領隊回覆說：「可以，司機會在車上。」張小姐隨即放心下車去用午餐，待返回車上時，先發現司機不在車上，車門也被敲破，同時發現自己剛才所購買的皮件全部不見。對於張小姐東西失竊，賠償責任歸屬下列何者？　(A) 司機與領隊　(B) 導遊與領隊　(C) 旅客與領隊　(D) 旅行社與領隊。

() 74. 張先生參加泰國蘇美島七日行程。第六天搭機返抵曼谷，下機後領隊要全團團員中途先在餐廳用餐，行李由領隊先帶回飯店，與飯店人員清點行李件數無誤後，將行李送至每位旅客房間。張先生返回旅館進房間後發現行李不見，立刻向領隊報告，領隊表示夜已深無法查明；但隔日直到下午搭機返臺前，行李仍無著落，領隊於是在前往機場途中帶張先生至警察局報案，並以紅包美金 200 元向張先生致歉。依上列個案，行李遺失誰應負保管責任？　(A) 飯店　(B) 導遊　(C) 旅行社　(D) 領隊。

() 75. 入境臺灣旅客攜帶之行李物品，下列何者應填寫「中華民國海關申報單」向海關申報？　(A) 捲菸 200 支　(B) 酒 1 公升　(C) 新臺幣 5 萬元　(D) 黃金價值美金 5 萬元。

() 76. 911 事件後飛安檢查愈趨嚴格，若旅客須攜帶指甲剪或瑞士刀等物品時，領隊須提醒旅客如何處理？　(A) 將物品置於託運行李　(B) 將物品置於幼兒手提袋　(C) 將物品置於手提行李　(D) 將物品隨身攜帶。

() 77. 根據外交部領事事務局國外旅遊警示分級表，黃色燈號警示代表下列何項意義？　(A) 避免非必要旅行　(B) 不宜前往　(C) 提醒注意　(D) 特別注意旅遊安全並檢討應否前往。

() 78. 根據外交部領事事務局編印之出國旅行安全實用手冊，下列選項何者錯誤？①務必配合當地安檢措施，並有造成不便之心理準備　②遇陌生人不方便應幫忙照料行李　③如不幸遭恐怖分子劫持，應採取不合作態度　④如不幸遭恐怖分子劫持，伺機提出合理要求　⑤如不幸遭恐怖分子劫持，應強力掙扎或脫逃　(A)①②③　(B)①④⑤　(C)②③④　(D)②③⑤。

() 79. 某旅行社舉辦之泰國旅遊活動，團員 12 人於芭達雅遭遇海難死傷

事件，依據交通部觀光局災害防救緊急應變通報作業要點，本次事件屬於下列何種層級之災害規模？　(A) 甲級　(B) 乙級　(C) 丙級　(D) 丁級。

(　) 80. 王先生帶家人參加美西暑期親子團，在迪士尼樂園時，他的 4 歲男孩走失，領隊除請王先生家人提供走失小孩照片外，其最佳處理方式為何？　(A) 請團員立刻分頭尋找　(B) 請迪士尼樂園對全園廣播尋找　(C) 請當地接待旅行社出動人力尋找　(D) 透過迪士尼樂園協尋系統尋找。

解　答

1	2	3	4	5	6	7	8	9	10
D	B	A	B	A	C	B	D	B	C
11	12	13	14	15	16	17	18	19	20
A	B	B	C	D	A	D	C	D	B
21	22	23	24	25	26	27	28	29	30
D	A	D	B	D	A	B	D	C	A
31	32	33	34	35	36	37	38	39	40
A	D	B	B	D	C	A	A	C	B
41	42	43	44	45	46	47	48	49	50
D	A	B	D	C	A	D	A	C	C
51	52	53	54	55	56	57	58	59	60
A	D	D	A	C	D	A	C	A	D
61	62	63	64	65	66	67	68	69	70
C	D	D	A	D	B	C	B	C	D
71	72	73	74	75	76	77	78	79	80
C	D	D	A	D	A	D	D	A	D

參考書目

一、中文

林欽榮著（2010）。《消費者行為》。台北：揚智文化。

容繼業著（2012）。《旅行業實務經營學》。台北：揚智文化，頁119。引自 Sorensen, H. (1995). International Air Fares Construction and Ticketing. Denver: South-Western Publishing Co.

徐筑琴編著（2007）。《國際禮儀實務》。台北：揚智文化，頁131。

張萍如（2006）。《導遊人員》。台北：考用出版股份有限公司。

許南雄（2012）。《國際禮儀》。松根出版社。

曾光華、陳貞吟、饒怡雲等（2008）。《觀光與餐旅行銷：體驗、人文、美感》。台北：前程企管。

黃榮鵬（2011）。《領隊實務》。松根出版社。

歐陽璜編著（2004）。《國際禮節與外交儀節》。台北：幼獅文化出版社。

蔡進祥、徐世杰等（2013）。《領隊與導遊實務》。前程文化事業有限公司。

鍾任榮（2011）。《旅遊行程規劃：實務應用導向》。前程文化事業有限公司。

二、英文

Abraham H. Maslow (1954). *Toward a Psychology of Being*. The American Psychological Association.

Alastair M. Morrison (1996). Hospitality and Travel Marketing.

Alison L. Grinder and E. Sue McCoy (1985). *Good Guide: A Sourcebook for Interpreters, Docents, and Tour Guides*. Scottsdale, Arizona: Ironwood Press.

Philip L. Pearce (1988). "Travel Career Ladder".

三、網站

IATA臺灣辦事處

大陸台商經貿網，http://www.chinabiz.org.tw

中華民國外交部，http://www.mofa.gov.tw/

中華民國行政院新聞局，http://info.gio.gov.tw/

中華民國紅十字會全球資訊網，http://www.redcross.org.tw/RedCross/index.htm

交通部觀光局，http://www.taiwan.net.tw

全國法規資料庫，http://law.moj.gov.tw/

香港天文臺

航空公司-代碼表，http://www.ting.com.tw/tour-info/air-number.htm

澳門航空公司

考試用書

領隊與導遊實務【一】

編 著 者／許怡萍
出 版 者／揚智文化事業股份有限公司
發 行 人／葉忠賢
總 編 輯／馬琦涵
主　　編／范湘渝
地　　址／新北市深坑區北深路三段 260 號 8 樓
電　　話／(02)86626826　86626810
傳　　真／(02)2664-7633
網　　址／http://www.ycrc.com.tw
　E-mail／service@ycrc.com.tw
印　　刷／鼎易印刷事業股份有限公司
ＩＳＢＮ／978-986-298-092-7
初版一刷／2013 年 5 月
定　　價／新臺幣 380 元

國家圖書館出版品預行編目資料

領隊與導遊實務／許怡萍編著. -- 初版. -- 新
 北市：揚智文化, 2013.05
 冊；　公分
 ISBN　978-986-298-092-7(第 1 冊：平裝).--
ISBN　978-986-298-093-4(第 2 冊：平裝)

 1. 領隊　2. 導遊

992.5 102008619